U0107382

齐美尔论艺术

[德国] 格奥尔格·齐美尔 著
张丹 编译

译林出版社

图书在版编目（CIP）数据

齐美尔论艺术 ／（德）格奥尔格·齐美尔著；张丹编译. —南京：译林出版社，2024.3
（艺术与社会译丛 ／ 刘东主编）
ISBN 978-7-5753-0010-0

Ⅰ.①齐… Ⅱ.①格… ②张… Ⅲ.①齐美尔(Simmel, Georg 1858–1918) – 艺术理论 – 研究
Ⅳ.①J0

中国国家版本馆CIP数据核字（2024）第005973号

齐美尔论艺术 　[德国]　格奥尔格·齐美尔／著　张　丹／编译

责任编辑　杨玉丹　刘　静
装帧设计　周伟伟
校　对　施雨嘉
责任印制　董　虎

出版发行　译林出版社
地　　址　南京市湖南路 1 号 A 楼
邮　　箱　yilin@yilin.com
网　　址　www.yilin.com
市场热线　025-86633278
排　　版　南京展望文化发展有限公司
印　　刷　江苏凤凰通达印刷有限公司
开　　本　652 毫米 ×960 毫米　1/16
印　　张　14.25
插　　页　4
版　　次　2024 年 3 月第 1 版
印　　次　2024 年 3 月第 1 次印刷
书　　号　ISBN 978-7-5753-0010-0
定　　价　58.00 元

主编序

在我看来,就大大失衡的学术现状而言,如想更深一步地理解"美学",最吃紧的关键词应当是"文化",而如想更深一步地理解"艺术",最吃紧的关键词则应是"社会"。不过,对于前一个问题,我上学期已在清华讲过一遍,而且我的《文化与美学》一书,也快要杀青交稿了。所以,在这篇简短的序文中,就只对后一个问题略作说明。

回顾起来,从率先"援西入中"而成为美学开山的早期清华国学院导师王国维先生,到长期向青年人普及美学常识且不懈地移译相关经典的朱光潜先生,到早岁因美学讨论而卓然成家的我的学术业师李泽厚先生,他们为了更深地理解"艺术"问题,都曾把目光盯紧西方"美的哲学",并为此前后接力地下了很多功夫,所以绝对是功不可没的。

不宁唯是,李老师还曾在一篇文章中,将视线越出"美的哲学"的樊笼,提出了由于各种学术方法的并进,已无法再对"美学"给出"种加属差"的定义,故而只能姑且对这个学科给出一个"描述性的"定义,即包含了下述三个领域——美的哲学、审美心理学、艺术社会学。平心而论,这种学术视野在当时应是最为开阔的。

然则,由于长期闭锁导致的资料匮乏,却使当时无人真能去顾名

思义：既然这种研究方法名曰"艺术社会学"，那么"艺术"对它就只是个形容性的"定语"，所以这种学问的基本知识形态，就不再表现为以往熟知的、一般意义上的艺术理论、艺术批评或艺术历史——那些还可以被归到"艺术学"名下——而毋宁是严格意义上的、把"艺术"作为一种"社会现象"来研究的"社会学"。

实际上，人们彼时对此也没怎么在意，这大概是因为，在长期"上纲上线"的批判之余，人们当年一提到"社会学"这个词，就习惯性地要冠以"庸俗"二字；也就是说，人们当时会经常使用"庸俗社会学"这个术语，来抵制一度盛行过的、已是臭名昭著的阶级分析方法，它往往被用来针对艺术作品、艺术流派和艺术家，去进行简单粗暴的、归谬式的高下分类。

不过照今天看来，这种基于误解的对于"艺术社会学"的漠视，也使得国内学界同西方的对话，越来越表现为某种偏离性的折射。其具体表现是，在缺乏足够国际互动的前提下，这种不断"自我发明"的"美的哲学"，在国内这种信息不足的贫弱语境中，与其表现为一门舶来的、跟国外同步的"西学"，毋宁更表现为自说自话的、中国特有的"西方学"。而其流风所被，竟使中国本土拥有的美学从业者，其人数大概超过了世界所有其他地区的总和。

就算已然如此，补偏救弊的工作仍未提上日程。我们越来越看到，一方面是"美学"这块领地的畸形繁荣，其滥造程度早已使出版社"谈美色变"；而另一方面，则是"艺术社会学"的继续不为人知，哪怕原有的思辨教条越来越失去了对于"艺术"现象的解释力。可悲的是，在当今的知识生产场域中，只要什么东西尚未被列入上峰的"学科代码"，那么，人们就宁可或只好对它视而不见。

也不是说，那些有关"美的本质"的思辨玄谈，已经是全不重要和毫无意义的了。但无论如何，既然有了那么多"艺术哲学"的从业者，

他们总该保有对于"艺术"现象的起码敏感,和对于"艺术"事业的起码责任心吧? 他们总不该永远不厌其烦地,仅仅满足于把迟至18世纪才在西方发明出来的一个词语,牵强附会地编派到所有的中国祖先头上,甚至认为连古老的《周易》都包含了时髦的"美学"思想吧?

也不是说,学术界仍然对"艺术社会学"一无所知,我们偶尔在坊间,也能看到一两本教科书式的学科概论,或者是高头讲章式的批判理论。不过即使如此,恐怕在人们的认识深处,仍然需要一种根本的观念改变,它的关键还是在于"社会学"这几个字。也就是说,必须幡然醒悟地认识到,这门学科能为我们带来的,已不再是对于"艺术"的思辨游戏,而是对这种"社会现象"的实证考察,它不再满足于高蹈于上的、无从证伪的主观猜想,而是要求脚踏实地的、持之有故的客观知识。

实际上,这早已是自己念兹在兹的心病了。只不过长期以来,还有些更加火急火燎的内容,需要全力以赴地推荐给读者,以便为"中国文化的现代形态",先立其大地竖起基本的框架。所以直到现在,看到自己主持的那两套大书,已经积攒起了相当的规模,并且在"中国研究"和"社会思想"方面,唤起了作为阅读习惯的新的传统,这才腾出手来搔搔久有的痒处。

围绕着"艺术与社会"这个轴心,这里收入了西方,特别是英语学界的相关作品,其中又主要是艺术社会学的名作,间或也包含少许艺术人类学、艺术经济学、艺术史乃至民族音乐学方面的名作,不过即使是后边这些,也不会脱离"社会"这根主轴。应当特别注意的是,不同于以往那些概论或理论,这些学术著作的基本特点在于,尽管也脱离不了宏观架构或历史脉络,但它们作为经典案例的主要魅力所在,却是一些让我们会心而笑的细节,以及让我们恍如亲临的现场感。

具体说来,它们要么就别出心裁地选取了一个角度,去披露某个

过去未曾意识到的、我们自身同"艺术"的特定关系；要么就利用了民族志的书写手法，去讲述某类"艺术"在某种生活习性中的特定作用；要么就采取还原历史语境的方法，去重新建构某一位艺术"天才"的成长历程；要么就对于艺术家的"群体"进行考察，以寻找作为一种合作关系的共同规则；要么就去分析"国家"与艺术间的特定关系，并将此视作解释艺术特征的方便门径；要么就去分析艺术家与赞助人或代理人间的特定关系，并由此解析艺术因素与经济因素的复杂缠绕；要么就把焦点对准高雅或先锋艺术，却又把这种艺术带入了"人间烟火"之中；要么就把焦点对准日常生活与通俗艺术，却又从中看出了不为人知的严肃意义；要么就去专心研究边缘战斗的阅读或演唱，暗中把艺术当作一种抗议或反叛的运动；要么就去专门研究掌管的机构或认可的机制，从而把赏心悦目的艺术当成了建构社会的要素……

凡此种种，当然已经算是打开了一片新的天地，也已经足够让我们兴奋一阵的了。不过我还是要说，跟自己以往的工作习惯一样，译介一个崭新的知识领域，还只应是这个程序的第一步。就像在那套"中国研究"丛书之后，又开展了同汉学家的对话一样，就像在那套"社会思想"丛书之后，也开展了对于中国社会的反思一样，等到这方面的翻译告一段落，我们也照样要进入"艺术社会学"的经验研究，直到创建起中国独有的学术流派来。

正由于这种紧随其后的规划，对于当今限于困顿的美学界而言，这次新的知识引进才会具有革命的意义。无论如何都不要忘记，"美学"的词根乃是"感性学"，而"感性"对于我们的生命体而言，又是须臾不可稍离的本能反应。所以，随便环顾一下我们的周遭，就会发现"美学"所企图把捉的"感性"，实在是簇拥在生存环境的方方面面，而且具有和焕发着巨大的社会能量，只可惜我们尚且缺乏相应的装备，去按部就班地追踪它，去有章有法地描摹它，也去别具匠心地解释它。

当然,再来回顾一下前述的"描述性定义",读者们自可明鉴,我们在这里提倡的学科拓展,并不是要去覆盖"美的哲学",而只是希望通过新的努力,来让原有的学识更趋平衡与完整。由此,在一方面,确实应当突出地强调,如果不能紧抓住"社会"这个关键词,那么,对于作为一种"社会现象"的"艺术",就很难从它所由发出的复杂语境中,去体会其千丝万缕的纵横关系;而在另一方面,恰正因为值此之际,清代大画家石涛的那句名言——"不立一法,不舍一法",就更应帮我们从一开始就把住平衡,以免日后又要来克服"矫枉过正"。

刘 东

2013 年 4 月 24 日于清华园立斋

目　录

编译说明

当前，德国学者格奥尔格·齐美尔 (Georg Simmel，1858年3月1日—1918年9月26日) 对国内学界而言，似乎已不再陌生。无论是在社会学领域、哲学领域还是在文化学领域，我们总能或多或少地听到人们谈起他。然而，我们究竟又有多了解他呢？

他是社会学的奠基人之一，但他也曾明确地向邀请他参加法国社会学大会的人宣称，"社会学不过是副业而已"；他是文风颇具散文性的学者之一，但他曾发文表态，称自己"不是一个文学家"；他是身处柏林却又无时不对这座大都市感到陌生的人之一，但他又以自己深爱这片土地为由拒绝了美国社会学家的移居提议。确实没有谁，比他自己更适合为他的哲学代言，那种种内在于人类生命的矛盾都显现于他的真实生活和文字中：生于柏林，死于斯特拉斯堡；因《货币哲学》而崭露头角，因《社会学》而闻名于世，执着于艺术哲学的建构，却最终呈现了生命形而上学的图景。

"悲剧性"是齐美尔思想中的核心概念，这一点曾让卢卡奇着迷，或许也最终成为卢卡奇逃离他的根源。准确地说，谁若想要更深入地理解齐美尔，就不可能获得纯粹的愉悦。他那已被标签化的"散文"中，充斥着绝对抽象的哲学术语。乍看上去，他像是个玩弄抽象术语的孩子，

试图用形式上的轻松掩盖内容中的忧郁。是的，他的内容绝不会是愉悦的，因为那里有他无法用文字解决的、深刻的人性矛盾，而调解这矛盾的途径或许唯有：艺术、书写和活着。尽管他的文字中似乎时刻都透露着深刻的悲剧性，但在生活上，齐美尔从没有想过放弃。他穷其一生都在书写这种深刻的、无法化解的矛盾，所以，他的文字并不是传统意义上的优美散文，而是崇高式的散文。他把人类个体的、社会的最深层的对立性都揭示出来，但他依然在书写，在用力活着，在观赏世界各地的艺术品。人们似乎总以为，齐美尔从没有试图去探寻悲剧性的化解之道，更加没有将化解之道写成文字，甚至于还有颠覆"艺术乌托邦"的嫌疑。可人们忘了，齐美尔的书写实践本身就是对悲剧性的超越。

对齐美尔来说，艺术并不仅仅是审美的对象，艺术品从不为"美"服务，尽管有时"美"并不和艺术品相冲突，但艺术品之所以是艺术品并非只因为它是美的。齐美尔并不避讳，称艺术家为伟大的人，甚至于天才，在这一点上，他和当代那些"谨慎求证"的社会学家大不相同。他从不回避尚未"证伪"的概念，所以在他的文字中，"普遍性""个人性""心灵（抑或灵魂）""天才""精神"等诸如此类的字眼会时常出现。这不免让人觉得，他的文字缺乏必要的可靠性。但实际上，把艺术家视为"天才""伟大的人"这种说法，在齐美尔这里更多地表现为某种"譬喻性"，他真正要谈的是艺术和生活的关系，而这里的"生活"概念不可避免地涵盖了我们现在所说的"社会性"。无论是米开朗琪罗的诗歌、伦勃朗的绘画、歌德的文学还是罗丹的雕塑，这些都脱离不掉它们自己的时代与社会，更确切地说是逃离不掉个体艺术家的整个生活（或生命），而这生活里除了有艺术家个体之独特品格的烙印，还有其民族的烙印、时代的烙印、人际交往的烙印等等。

固然，尽管齐美尔被视为现代社会学的奠基人之一，尽管他注意到了艺术流派中人与人的交互形式，但他却没有像现代艺术社会学家那样，关注艺术品市场的经济运作对艺术家声望的影响，抑或社会"类型"对艺术家个体行为的影响。在齐美尔的绝大多数艺术题材的文章中，我们看到更多的是他对艺术家个性之独特的审查，吊诡的是，这种独特个

性偏偏塑造了感染大多数人的艺术品,传递了某种难以界定的普遍感动。无论如何,从齐美尔的视角来看,艺术甚至可以不要原创的形式(如米开朗琪罗的诗歌),但绝不能放弃"显现",更准确地说,绝不能放弃"传达"与"交流"。艺术的这种"传达"与"交流"不仅停留在同时代的人们之间,也指向未来时代的人们。在此意义上,所谓纪念碑式的艺术品,就不仅意味着一个时代的终结,也意味着一个时代的开启。而事实上,无论是终结还是开启,都蕴含着某种有待考究的社会交往形式。这或许也构成了齐美尔被视为"经典"艺术社会学家的缘由,尽管他对艺术的诸多探讨始终充斥着形而上学的意味。

眼下这本文集,共编译了齐美尔的二十篇文献。从时间维度看,前十一篇(撰写或修订于1889年至1909年)是齐美尔研究社会学(尤其是社会哲学)时期的作品,其中包括,他对音乐起源、米开朗琪罗和格奥尔格的诗歌、达·芬奇的绘画、罗丹的雕塑、柏林的艺术展、画框以及现实主义艺术等方面的探讨。后九篇(撰写或修订于1910年至1918年)是齐美尔尝试转向艺术哲学和生命哲学时期的作品,其中包括,他对歌德的文学创作、伦勃朗的宗教绘画、表演艺术、讽刺性(漫画式)叙述手法、艺术的民族风格、艺术个体法则的合法性、"为艺术而艺术"思潮以及康德的美学和艺术理论等方面的考察。译文所参照的德文原版文献包括:瑞士苏黎世大学社会学系教授汉斯·格泽(Hans Geser)创建的网站"齐美尔在线"(Georg Simmel Online)上的公开资源,以及德国比勒费尔德大学社会学系教授奥特海因·拉姆施泰特(Otthein Rammstedt)编辑的《格奥尔格·齐美尔全集》(二十四卷版)。特此,向齐美尔文献的编纂者与传播者表示感谢。值得说明的是,编译这本文集的本意绝非用于休闲,若怀抱着从中一睹齐美尔之美文的期盼,定会徒劳而返。

这本文集从开始筹备到最终成稿,确实经历了很漫长的一段时间。这期间,我要感谢刘东老师、卢文超师兄以及译林出版社各位编辑老师的信任,感谢我的家人一直以来的陪伴和鼓励,也要感谢国家社科基金西部项目(《〈齐美尔美学著作集〉编译与研究》,项目号:17XZX013)的支持。译事不易,但求心之坦荡。能力所限,以期后续精深。

1　有关音乐的心理学和民族学研究 [①]
（1882）

一

达尔文在《人类的由来》(1875，Ⅱ，317) 中写道:"我们有必要假设，修辞语言的节奏和韵律可能源自早期成熟的音乐力量。这样我们就能够理解，何以音乐、舞蹈、歌唱与诗歌是如此古老的艺术。我们甚至还可以更进一步假设，即音乐式的声音为语言的发展提供了一个基础。" [②] 同样的意思，他在其著作《人和动物的感情表达》(1872，88) 中也叙述过。他指出，鸟的鸣叫主要是出于引诱的目的，这种鸣叫表达了性的本能，并对雌性动物产生诱感。那么据此而言，人最初出于同样的目的来使用自己的嗓音，而且确切地说还用不到文字语言，因为文字语言是人类发展最后期

① 齐美尔原本打算以《有关音乐起源的心理学和民族学研究》作为博士论文，但该文最终并未能通过当时学委评审会的评审。此处我们所见到的这篇文章是齐美尔重新修订后，才于1882年发表在《民族心理学与语言学期刊》(*Zeitschrift für Völkerpsychologie und Sprachwissenschaft*) 上的一篇论文，而真正的原版论文是什么样已不得而知，相较于原版论文，此处这篇论文在标题上删掉了"起源"(Anfänge) 一词。——译注

② 莱布尼茨早就表达过相似的观点，但要注意的是(《人类理智新论》，Ⅲ，Ⅰ):也有必要考虑到，人能够说话，其实也就是说，人用口腔发出声音而不用发出清晰的音节就可以让人明白我们的意思，人可以通过音乐的音调来实现这一效果;但是，要创作一种音调的语言还需要更多的技艺，而语词形成的语言则可以由起初那些纯朴自然的人逐渐地塑造与完善。

的成果之一，而出于引诱雌性动物或反之引诱雄性动物的目的所运用到的音乐式的音调，在低级存在的动物中就已经出现了。耶格尔（Jäger，《海外》，1867 Nr. 42，施泰因塔尔［Steinthal］引用）同样注意到：鸟的鸣叫与发音的文字语言之间绝没有最紧密的亲缘关系，而是与人的那种无需清晰发音、无文字的约德尔唱调①完全符合。这种声音是"出于性方面的激动而抒发的情感声音，是肉欲快感的音调"。当然，这种声音也具有一种广泛的含义，也就是被用于表达其他起因的快感，例如享受阳光的快感，或是得到食物的快感。然而应当考虑到的是，温暖和某种营养物也同样都是刺激。但是，约德尔唱调也一样与性领域有关；因为这是少年与少女之间达成理解的信号。针对这些观点，我想回应的是：鸟的每个声音的发出都是出于鸣叫的本性；所以，如同表达每种冲动那样，鸟自然也一定是以鸣叫的方式来传递性欲的冲动的。即便这种鸣叫在传递性欲的冲动上是最强烈的，然而在表达其他冲动上用此种相似的方式也是合理的。如果情况是这样的，那么我们也就不能料知，人类曾经要发展文字语言的原因，因为人确实能够用音调表达一切。此外，在人这里，如果这种无文字的歌唱是从人的祖先那里承袭而来的（在此我也赞同达尔文的观点），也就是说它比语言更贴近自然，那么，至少在最低的文化发展阶段，这种不知怎的就从那种"无文字的约德尔唱调"中爆发出来的声音不正是要作为沉淀物（Überbleibsel）而保留下来吗？但是，正如巴斯蒂安（Bastian）教授向我保证的那样，也正如我在自己的研究中确信的那样，除了我们的山区民族的这种在后来能够被谈论的而且与性领域根本没有紧密关系的约德尔唱调以外，在这世上再没有这样说话的。虽然，对鸟来说，鸣叫是对情绪的自然调整，但是对人来说，情绪的调整首先是喊叫；由此人就应当要为表达这样自然的情绪，例如性本能，来寻求其他的表达方式吗？在我看来，这种说明方式并不能证明（人的）歌唱优先于语言，同样，这也无法说明，儿童学唱歌比学语言更容易。(对此，一位有五个孩子的母亲告诉我，她的孩子在两到三岁前无论怎样都不能唱出音调来，但后来表明这些

① 一种欧洲的民族唱调，反复用常声和假声的调子来歌唱，只有曲调，没有歌词。——译注

孩子在音乐方面并非没有天赋。）我认为，之所以儿童学唱歌看起来更容易，简单来说是因为：儿童几乎不理解所读语词的意思，这样在学说话时，就只能机械地复读，儿童为了重复语词就不得不记住字母的排列顺序；这自然是不容易的，然而比记忆和重复字母顺序更容易的是记忆和重复语词被说出时的声调，这种声调往往能形成更清晰的感觉印象；如果把声调化为有变化的调子唱出来，这就自然会给儿童形成更为清晰的感觉印象，从而也就更有益于儿童去模仿。之所以这样是因为，语词的顺序被更容易地以机械的方式记忆下来，对儿童来说，旋律比语词更容易重复。这只能证明，儿童在开始唱无文字的歌时是出于模仿，而毫无模仿地唱至今还没有得到证实。而且我们也刚好只是在成年人这里发现了这种无文字的自发唱腔，而在总是要唱些文字的小孩子那里还从未发现过它。

与此同时，人们可以由此看出，记忆力起到了怎样的作用：一个儿童可以学唱一段简单的民族旋律；但如果人们教孩子一段其他的，例如肖邦的旋律，这段旋律由同样的语词声音组成（只是换了不同的音调顺序），那么这个儿童可能就不会跟唱了，之所以这样有一个明显的原因，这一点在成年人那里也一样，那就是，记忆力在记录自然因素较低的声音序列时并不那么完美；民歌的那种学唱表明的是，在儿童那里有技法的重复是可能的。古代人在发明字母书写前所唱出的书写规则就是通过声音的连续性被人的意识记录下来的，虽然这种意识也是模糊不清的，但在重复中可以得到越来越强的确定性。这里所涉及的绝不只是，有着相同时间与起因的序列重复起来的容易性，而且还涉及，一个序列中的每一个别的部分（或最小的组合）都与其他的相符合的部分实现了一种客观有根据的融合。诗歌与音乐的亲族关系也是由这方面展示出来的，因为众所周知，在人的记忆中有节奏的和押韵的表达方式比散文式的表达方式更容易被接受，也保留得更持久。

二

我觉得极其有可能的是，歌唱应该是在其源头上**由冲动情绪引发而**

来并朝向节奏与变调的方面发展的被强化了的语言。而且我接下来要证明这一点。语言和精神在相互的支撑与促进中发展，任何一方的进步都建立于另一方的基础上。"施泰因塔尔说，人的存在是思想，而人的思想是最初的语言。"也就是说，在原始人那里，心理的活动过程所展现之处也正是语言所在之处；人对于表达的诉求以及通过外部活动调整内部冲动情绪的诉求，其实通过手势和喊叫就可以较好地实现，而语言则为这种诉求的实现提供了更为丰富与恰当的形式。同时，引导动物成为人的语言桥梁是不可逆行的；每种冲动情绪总是在独特的语言中寻得平衡。因此，如果原始人的每种思想和感受都是用语言说出来的（拉扎勒斯[Lazarus]："儿童和野蛮人几乎总是在说话"），那么，强烈的心理活动也要寻求一种强烈的表达方式。这些如此剧烈的心理活动通常过于强烈，以至于未经驯化的人再怎么费力地使用自己的语言能力去表达也无法实现相应的平衡；所以，惊恐感①只能引发一声喊叫，同样，疼痛感也只能带来喊叫。但是，也有一些情绪，它们并不那么强烈，使得语言的表达完全可以抑制这种欲望，然而，这些情绪在语言的日常节奏与表达方式中仍然无法得到完全充足的平衡。所以，愤怒感虽然可以用语词来实现自身的表达，但是与通常的说话声音相比，愤怒的声音总是以更高、更响亮的声调被表达出来，而沮丧感在运用语词抒发时，则以更低沉、更单一的声调来表达。此外也有一些冲动情绪，这些冲动情绪加强了语言表达中有节奏性的元素，如变调的元素。例如，在出征的队伍中总会出现这样的冲动情绪。这种能量的紧张感在世界上的一切民族中都会激发出有节拍的步伐以及借机而起的舞蹈，它在这一瞬间赋予一切行为以一种节奏性的特征。如果原始部落准备好了向前进（而且如果说的是有组织的出征的话，那一定是这样），那么此时，他们要表达的冲动情绪已经超出了原有语言的形式，这时在部落里就要为了特定的时机而形成一些特定的表达

① 语言能力提升得越多，这样不自主的反应就越多地卷入言说的领域。一般来说，引起我们知觉的这些情绪只会引发一些音节不清晰的喊叫，然而在语言习惯得以强化时，人在这些情绪下也会喊出语词来；在极为强烈的惊恐中，我们会呼叫：天呐！或是：耶稣啊！诸如此类。

方式(例如,在出征时要求并高呼勇敢,辱骂敌人等),这样,他们的那种冲动情绪就以这种方式得到抒发——那就是,在随之而来的总体安排,特别是步伐中,有节奏地发出声响。民族学教我们用有节奏的声响来对抗敌人,这是全世界都知道的,而且节奏是音乐的第一个来源。

歌唱得以形成的第二个诱因可能是一种普遍的惬意感与愉快感。现在我们仍然可以感受到,人们在心情愉悦时比正常情况下或者情绪沮丧时说的话更多,特别是儿童(即使他们在独处时),一旦他们被愉快感所激发,就会不停地说话。但是,对原始人来说,出于他们在变调与层次变化上的能力,他们说话的素材在每一方面来看都仍然是流动着的,① 他们还没有像我们那样,形成相对稳定的声调,这样,即便是同一个语词,他们在快乐时所使用的重音也会与平时有所不同。而且我们发现,当我们伴着愉悦感说话时,似乎我们说话的节奏也会变化;我们说话的声调总会或多或少地偏高或偏低;正如这种声调听起来更有旋律也更悦耳一样,似乎我们内在的和谐寻得了一种外在的展示。此外我们要注意,自我愉快的心情诉之于节奏感,这不只是因为节奏感与有旋律的声调有着紧密的关联,而是因为本来就是这样——舞蹈的那种有节奏的运动和其他的一样,就是一种反射活动,令人欢快的情绪也是这样(拉扎勒斯,《心灵的生活》,Ⅱ,136)。

在情绪的范畴中可能也要考虑到性本能。我在前面已经指出,我们并不能证明,无文字的音乐产生于性本能。如果人们预想一下,我们在世界上发现的最原始的满足性本能的手段就是抢夺,假如语言不能表达爱意,那可能就会发生抢夺的形式——然而,无论如何在言语方面,如耶格尔假设的那样,性的刺激强化了言语能力并形成了歌唱。人的演唱无论在哪里都绝不能被视为**纯粹的**动物性的吼叫。这一点同其他许多方面也是一样的,威廉·冯·洪堡已播下了知识的种子,在卡维语"导论"第9节中,他说:"言语是在胸腔的无障碍与无目的的情况下自愿涌出的,而且,它可能是某个还没有被自身的歌曲所迷住的原始的流浪部落在绝

① 试比较:和我们在语言中达成含义标记不同的是,在所有低级的语言中,原始人会更多地使用相似的声音变调来实现对含义的标记。

非荒野的地方所发出的。因为人作为动物种族是唱着歌的生物,但**思想与声音相连**。"还有第四个诱因可能被称为歌唱的来源,即神秘的、宗教的诱因。倘若我们能够在民族学的意义上观察恳求、咒语和祈祷的表达形式,就会发现,它们几乎都被尽可能有激情地表达出来,也就是说,总是被最接近于歌唱的音调来表达。甚至在今天,也没有哪里会像在教堂中的布道坛上做祷告时那样用歌唱着的声音来诉说。甚至于日常请求的声音也更倾向于接近歌唱。[1]同样,神秘主义中庄重的、深思熟虑的言辞也一定会强化有节奏的要素,同时也要说明的是,在自然宗教中,舞蹈也都是宗教性情绪的表达。

诸多非洲部落的语言据说几乎就是由连续的朗诵调所组成;其原因一定在于这些民族易于兴奋的特性,他们的全部情绪都集中于瞬间的思想和印象上,从而几乎在每一瞬间,为了以简单的语词来表达这些思想和印象,他们接收到的刺激可能会被加强,由此同样的语词就会借由音乐方面的强化得以展现。

> **说明**:如果别人对我们说的不是简单的、听上去极为熟悉的语言,而是希腊语和意大利语,我们会觉得这些语言听上去"像音乐一样",所以说,这种对于其语言旋律的喜爱一定不是同这些民族所拥有的欢快而热情的行为方式完全无关的。顺便要说的是,我们通常所说的某个人或某些民族所具有的音乐的素质,完全有可能是源于一些更为普遍的心理层面的特性。

在我看来,第一首歌大概是由于这些起因才得以被唱出来的,这首歌和我们现在所理解的歌有着极大的不同。但是,我们一定不能忘记,音乐在这个阶段还不是艺术,这与野蛮人所造的草屋作为建筑物而被视为艺术不大一样,同时,在最初的起因中并不存在一种必然的推动力使这种音乐发展为艺术。尽管野蛮人的这种完全单调或不和谐的歌会引

[1] 总而言之:有音调的说话其实是一种隐性的歌唱。西塞罗,《论演说家》。同时,在中世纪时期则表述为:有音调的说话是音乐之母。

人犹豫，但也没有谁真的把它赞赏为音乐。当然，阿米安（Ammian）也认为，如果只是和海水击打岩石的怒号相对比，那么，吟游者的战争之歌也确实称得上是歌唱。事实上，在评判什么才是真正的音乐时，这种评判的差异性是很鲜明的，中国人在听欧洲人歌唱时可能会说：那是狗在吼叫；而他们自己的音乐在欧洲人耳中可能也是那样的。即使在晚些时候，音乐不再被看成是自然的声音了，对于音乐的评判仍然存在着差异性与摇摆性，人们也许有时会把某些声音看成是歌唱，可有时却又几乎甚至于完全不把这些声音当成歌唱，这和原始时期的那种情况是很像的，那时所有的声音原料都仿佛处于流动的状态，从而喊叫、说话与歌唱之间的界限也是摇摆不定的。如果说，特别是在最初提到的那种情况下，歌唱更可能源于无音节的喊叫而不是脱口而出的言语，那么我们最先发现的就是，当大量未经训练的人以及完全没有做过音乐练习的人一起开口唱时，他们所发出的声音相对于音乐声而言更有可能是单纯的声响。（我们可以把纯粹音乐的声调变成声响，例如，我们同时按下钢琴上诸多八度音以内的全部按键时，参看亥姆霍兹［Helmholtz］，《讲义：论音调的感觉作为音乐理论的生理基础》，14。）更进一步说，当人们的兴奋点达到最高程度，甚至于歌唱也不足以平复自身的情绪时，人们就只能以喊叫的方式来使情绪得以平复。只有当人们被一些情绪或激情的突然或猛烈的出现带回了他们的自然状态时，人们才会使用那些自发的感叹词（约翰·霍恩·图克［John Horne Tooke］，《传世之语》［ἔπεα πτεράόεντα］，Ⅰ，62）。在从语言到歌唱和从歌唱到喊叫这样的转化中让人感到有趣的是，如弗雷西内（Freycinet，《环游世界》，Ⅰ，153）所描述的欧洲人到达里约热内卢时见到的野蛮人：他们每隔三到四年就会举行宗教庆典，在庆典上被称为加勒比海人的巫师们会把族人按照男人、女人和儿童分为三组。这些加勒比海人的行为分为三个阶段，起初以男性为主，所有人一起开始用低沉的嗓音说话；然后他们开始用以女性为主的、带着颤抖的高声调来歌唱；随后不久他们所有人都竭力地喊叫，并一起疯狂地跳跃直至满口白沫等。霍赫施泰特（Hochstetter，《新西兰岛》，509）在描述毛利人唱爱情歌曲时提到过相似的升华过程："每一段的叠

句都由激烈刺耳的含混不清的喉音所构成；那野蛮而疯狂的爱意就是以这种高音调的歌唱形式来传达的，展现出个人全部的热情。"马蒂乌斯（Martius，《美洲特别是巴西对于民族学和语言学的贡献》，Ⅰ，330）也注意到了语言向歌唱的转化："如果博托库多人（Botocudo）希望并需要某物或是对某物陷入了极度的喜爱，他就会将原本的说话方式转为一种无抑扬顿挫的呻吟般的歌唱形式。这样做是由于他想通过语音方面的强化来弥补他在表达方面的欠缺"，等等。格雷（Grey，《1837年、1838年与1839年期间于澳大利亚西北部和西部的两部探险勘察日志》，Ⅱ，301 ff.）从澳大利亚人那里也发现了同样的现象。而特维尔切人（Tehueltschen）只有在他们稳定或是醉了的时候才会歌唱，那种歌声和他们说话听起来差不多，当然在由说话向歌唱转化时所形成的兴奋的片段也是很明显的（参见珀彼希［Pöppig］，《智利等地方游记》，Ⅰ，332）。

我也坚持认为，歌唱是由语言发展而来的，[①]而且首先应当是一种由于情绪影响而被升华了的语言。我们的语言习惯中就留有这些关系的象征，即我们会把语言中至强至高的形式——诗——看成是歌；同时我们注意到，当一首诗被全情投入地激情朗诵时，这种声音听起来会和歌唱非常接近，以至于我们事实上会保有余地地尝试着将其看成是歌，[②]当然这里所说的歌是较为平淡的，但是我们所了解到的几乎所有原始民族的歌都是同样平淡的。歌唱的本质，使得它越是靠近它自身的根源，就越是紧密地和诗联系在一起。博登施泰特（Bodenstedt，《论文全集》，Ⅲ，121）在讲述热爱歌唱的高加索士兵们时，曾这样说："我请了几位主唱来到我面前，让他们来为我口授一些最令我感兴趣的歌曲。然而，要让这些家伙逐字逐句地把一首歌曲说给我，则是不可能的。他们持续地哼唱

① 正如前面引语中说的那样，婆罗门种姓的人认为，音乐是**语言**女神萨茹阿斯瓦堤（Sarasvati）分享给他们的。柏拉图（《法律篇》，Ⅱ）认为所有无文字的音乐都是无用的，奥古斯丁（《忏悔录》，Ⅹ，50）和赫尔德（《观念集：有关诗歌与造型艺术的历史和批判，1794—1796》，Nr. 33）也是这样认为的。与此相对的是康德，他（《判断力批判》，§16）指出只有无文字的音乐才算得上是"自由的美"。

② 当吕利（Lulli）创作优美的宣叙调时，他要求在萨满弥撒时采取说话式的朗诵：他迅速利用音调，从而将其化为艺术的规则。（巴特［Batteux］，《限于一种共同原则中的美的艺术》，258）

着，用约德尔唱法哼唱着一首歌，并且他们往往在我记录完第一段之前，就已经把一整首歌都哼唱完了。我要他们明白，眼下对我而言这些歌曲并没有那么重要，他们应该把这些歌逐字逐句地背诵出来。他们尽全力来遵循我所提出的要求，但**以这种方法来说出一节诗歌，这对他们而言是不可能的事情。**'先生，一旦开始一首歌曲，人们就没有办法把那些东西说出来，人们必须要把它们唱出来。'"

在此，我不必先来说这两者在古典时期的那种密切的融合关系，我只想要引用这样一段在我看来极具特色的、唯一的段落（西塞罗，《为阿尔奇阿斯辩护》，19)："岩石与沙漠回应着声音，野兽时常会受到这歌声的左右而停下脚步：我们难道不是在最好的事情上受过训练并会被诗人的声音所感动吗？"西塞罗在此所暗示的就是俄耳甫斯 (Orpheus)①，他告诉我们，俄耳甫斯曾用纯洁的音乐驯服过野兽。它们也许理解了他唱的那些文字与诗歌所要表达的内容，但却无处可说。与此同时，西塞罗想要借此来为阿尔奇阿斯辩护，阿尔奇阿斯只是一个诗人，他这一生都不必去唱出一个音符来——但是，诗的观念与歌唱的观念却是紧密地联系在一起的，它们中的一方可以毫无差错地根据经验来理解另一方，这就使得即便它们彼此之间显然没有任何关系可言，但毫无疑问的是，它们的本质和效果仍然是可以融成一片的。

三

对音乐而言，它最为重要的特点就在于节奏，因此，也就是说，相同部分的重复。许多习俗谚语通过与音乐进行比照来表示一种千篇一律的重复："你应当怀念，应当怀念"——这是永恒的**歌唱**，古老的唱调，这和"老歌"(the old song) 有着同样的含义，"这依旧是同样的歌词"，"这总是同一首歌"，"回到了同一首歌"。在特维尔切人那里，歌唱仅仅局限于对所有那些既无意义也无关紧要的词语进行重复（穆斯特斯

① 俄耳甫斯是古希腊神话中的诗人和歌手。——译注

[Musters]，《居于巴塔哥尼亚人中》，185）。阿雷库纳人（Arekunas）的舞曲所使用的歌词就是由持续重复的"嗨啊，嗨啊"（Heia, heia）这些词语组成的（阿普恩［Appun］，《热带》，Ⅱ，298）。

即便在旋律完全缺失的时候，人们仍然会保留一种活泼的节拍感与节奏感。这在黑人那里就是如此，他们在旋律方面的投入相较于某些方面而言往往被认为是很低的（汉密尔顿·史密斯［Hamilton Smith］，《人类种族的自然历史》，Ⅰ，156；施魏因富特［Schweinfurth］，《横跨非洲》，Ⅱ，450；此外，可参见苏瓦奥［Soyaux］，《来自西非》，Ⅱ，176—179）。那些地方的音乐有着多样的复杂性与不和谐性，这便使得鲍迪奇（Bowdich，《赴任阿散蒂》，465）对那些音乐家所表现出来的那种奇妙的节拍状态感到惊奇。施拉京特魏特（Schlagintweit，《加利福尼亚》，338）曾提到，他在中国的一个剧院中听到了震耳欲聋的音乐："我几乎无法找出一段旋律来，但是那种节拍，那种由乐队队长用两根木棍强烈撞击一个鼓面所带来的节拍，却停顿得非常精准。"同样的节拍方式在美拉尼西亚人那里也有所提及。

事实上，我可以大胆地对冲动情绪之所以会化为节奏的原因做一个纯粹的假设：在兴奋中，由于血液循环的加速，我们会更清晰地感觉到心脏的跳动和脉搏，与此同时，由于这些跳动是有节奏的，所以它们在其他地方也会化为有节奏的运动。

说明：这种对于有节奏的运动的欲求有时会以不寻常的形式表现出来。某些澳大利亚部落会在歌唱的时候跟随这种欲求，他们会按照时间速度来用双手拉扯他们长长的胡须。（至少在我看来，人们是可以这样来理解这段话的，见布朗［Browne］，《土生土长的澳大利亚人》，载《彼得曼报告》，1856）。格劳尔的阿拉伯水手们（《东印度等地之旅》，Ⅱ，72）甚至会在他们歌唱的时候，明显地在有节奏的、确定的时间间隔中互碰脑袋。

由此看来，也会出现这样的情形，即我们最不可能在沮丧和紧张

的心境中去歌唱，因为这个时候我们的心跳是最轻柔的，或者更确切地说，是最不规则的，而此时，对于我们来说，要保持某种节奏几乎是不可能的，因为节奏和我们那时内心震荡的感觉是极其对立的，一位受到惊吓的钢琴演奏者也最容易弄错节拍。当然，也会有一种交互的效果：如果人们在害怕的时候凭借某种巨大的意志力强迫自己去歌唱，那么人们的害怕也会得到缓解，孩子们在黑暗中歌唱可以让自己从恐惧中得到解脱。人们已经观察到了这一点，即音乐本身的节拍会对脉搏产生影响（克里格［Krieger］［？］①，巴斯蒂安，《历史中的人》，II）。凯特尔（Quetelet）发现，他的脉搏会使自身适应他所听到或所执行的某种有节奏的运动。那么，也极为有可能的一点就是，这种活跃的、被感知为有节奏性的脉搏和心跳，反过来也塑造了一种语音的表达。

　　说明：阿里斯提德斯（Aristides，《论音乐》，I，31，引自迈博姆［Meibom］）曾提到，节奏应该是通过三种感觉来引人注意的：被舞蹈所唤起的视觉，被音乐所唤起的听觉，被脉搏所唤起的触觉。亚里士多塞诺斯（Aristoxenus）对不同的、有节奏的音乐以及脉搏的相应方式进行了比较。

我们在兴奋的时候，是无法以平常的方式去持续讲话的：由于激动，肺部会更加激烈地工作，从而会断断续续地、间歇性地排出空气，如此一来，在有些兴奋的时候，就会产生喘息式的讲话，这种讲话毫无疑问地包含了一种节奏元素。②但是，只要一种有节奏的语音、一种进而又如同旋律般被塑造出来的语音在人类身上以不由自主的方式产生了，那么，一种与语言创造中极其重要的过程相类似的情况就可能会发生：人们对于某种感受的记忆与对于那种由同种感受所产生且同时伴随它的声音的

① 此处括号里的问号是齐美尔标注的。据考察，这里所引用的内容可能只是一段口头的表述，并没有得到过书面论证。——译注

② 我认识一位老先生，他总是嘟嘟囔囔地哼着小曲儿，但是，当他幸福甚或是愤怒的时候，他所嘟囔的内容绝不会变得更加清晰、更加有节拍性。兴奋所带来的只会是使节奏投入得到某种强化，而节奏始终存在于吸气和呼气之间。

记忆紧密地联系在一起，与此同时，也正是因此，当冲动情绪重新出现的时候，对于有节奏的声音的重复，更确切地说，对于有旋律的声音的重复也会成为一种更加有可能、更加简单、更加容易理解的重复。

四

现在，请让我转向器乐的产生问题上。至少，就像歌唱出自纯粹的讲话一样，这种东西源于纯粹的声响；但是相比于后者，它作为自然产物的程度要低得多，它的发生是对情绪不由自主的平衡。菲舍尔（Vischer，《美学》，Ⅳ，980 ff.）已经充分地探讨过声乐与器乐的区别，因为这种区别发生的时候，音乐已经是艺术了，他在此强调，乐器"作为物质性的总体已经在反对抵抗了"；它能够给予的只是一个映像，却不能（像歌唱那样）对那种令人激动的心情给予直接的表达。然而，这种对立至少在音乐起源的时候是不存在的。[①]当战场上的野人，伴随着那种促使他在这种场合中也要歌唱的内在兴奋，响亮而有节奏地撞击着他的武器，这难道不是和歌唱一样，在同等程度上直接表达他的心情吗？其他一些情绪也可以催生出一种类似的、可以说是不由自主意义上的、有节奏的声响。英国医生克里奇顿·布朗博士（Dr. Chrichton Browne）讲述过一个忧郁的女人，她在表达痛苦的时候会有节奏地拍打半握着的双手，持续数小时之久。如果有一种感觉，它会促使声带进行那种不同寻常的，特别是有节奏的运动，那我们就会把这种运动称为歌唱。毫无争议的是，如果这种同样的感觉会把双腿带入有节奏的跳舞运动中，那为什么这种运动不应该同时促使双手进行有节奏的拍打？毕竟这就是用乐器演奏音乐的最初最自然的开端，而后便是借助那些恰好在他们身上的乐器来进行拍打。这同样十分适用于双脚在地板上有节拍地踏地，以及由此所引发的声响，就像拍打双手一样，这在同等程度上就是一种自然的感觉表达，也是器乐的开端，是音乐和舞蹈之间保持最密切联系的一个原因。在此，

① 这种对立本身并没有那么确切——以主观方式表达心情的东西，对于客观的研究来说就是其映像——因为映像这个问题在严格意义上的确不可能在这时得到探讨。

我们看到了音乐和舞蹈在行为上的一致性；在好些古老的民族舞蹈中，这种在地板上的踢踩活动仍然扮演着某种必不可少的角色。珀彼希（出处同前）在佩文切人那里没有发现任何乐器，而是发现他们在唱歌和跳舞的时候有一种"用双脚来踏地的节拍标记"。[①]因此，器乐和声乐都来自同一个源头，这便最轻松地解释了本来并不那么理所当然的现象，即两种音乐在整个人世间甚至在音乐练习的最低阶段都被统一了起来。此外，促成它们结合的还有可能是某种因歌唱而不断加剧的兴奋，这种兴奋时常会引发这样一种有节奏的声响的产生，这便是伴奏的最初形式。人们普遍认为，歌唱是器乐的基础；如果人们不从这种含义上来理解它，那我便无法看清这其中的原因。在好些波利尼西亚人那里，拍手会代替某种乐器来充当有节奏的歌唱伴奏（格兰-魏茨［Gerland-Waitz］，Ⅵ，78）。布鲁格施（Brugsch，《埃及旅行报告》，254）讲述了努比亚人同样的事情。有关加罗林群岛西北部的报告称，那里的人们用拍打臀部的节拍来为歌唱进行伴奏。（戈比恩［Gobien］，《马里亚纳群岛的历史》，406；沙米索［Chamisso］，他在一百多年后的旅行中仍然没有发现任何乐器，见他的《发现之旅》，Ⅰ，133。）萨尔瓦多（Salvado，《澳大利亚的历史回忆录》，306）提到了歌唱中武器的撞击："管乐器和弦乐器对于新诺尔恰那里的人来说是完全陌生的，正如他们也不知道任何一种鼓一样。然而，他们会用两件相同的武器相互敲打，为他们欢乐的歌唱进行伴奏。"

我们发现，弦乐器远不如管乐器那般流行，它们的原则以及它们的结构使得它们完全脱离了这个时期，毕竟在这一时期，音乐在更大程度上是一种由简单的心理和生理原因所生成的产物，而不是一种由各种艺术家的意图所生成的产物。依照它们的起源以及它们由此而产生的效果来看，长笛——也一定是由于它们的技术条件——更属于自然时期，弦乐器则更属于艺术时期。毕竟，十分博学的古代人在弦乐器领域也不过就是掌握了一个非常有缺陷的竖琴而已（韦斯特法尔［Westphal］，《古

① 这种歌唱中的节拍表现也许并非不可能是舞蹈的起源。然而，更有可能的是，舞蹈相比于通常的歌唱，就像歌唱相比于说话一样；这些同样的元素在这边引发了节奏化，在那边也会做这样的事。

代音乐的历史》,Ⅰ,95)。

与管乐器的这种直接效果有关联的一点是,除了噪声乐器,几乎只有它们会被用来达成神秘的目的以及振奋人心的目的。南非的巫师(Mganga,巫医)操纵着魔法喇叭,西布莉和狄俄尼索斯的狂欢仪式响彻着喇叭声和笛声。

说明:在中国西藏,佛教礼拜仪式中的音乐是用管乐器和鼓来演奏的(施拉亨特魏特,《印度与高亚洲地区之旅》,Ⅱ,92)。

出于同样的原因,原始民族对于管乐器有一种非常强烈的感觉;它们所呈现出来的节奏更加激烈,而且它们比弦乐器更接近于歌唱,而歌唱大概就是第一种音乐形式。拉尔泰(Lartet)描述了两支由驯鹿骨头制成的长笛,它们与燧石工具以及已经灭绝的动物的残骸一同在洞穴中被发现(引自《人类的由来》,Ⅱ,314)。

说明:在南美洲也出现了这些骨笛,它们隶属于最早的文化时期(样本存于哥本哈根民族博物馆南美展厅119h以及其他地方)。在意大利,骨骼(ossa)被用来当作笛子(薄伽丘,《十日谈》,Ⅲ,10)。在中国西藏,"人的腿骨"曾被用作乐器(特纳[Turner],《西藏派遣之旅》,349)。汉密尔顿(Hamilton,《环游北非》,213)曾在安吉拉听到过一种奇怪的双簧管,它是由老鹰或秃鹫的腿骨制成的。

马蒂乌斯(《美洲特别是巴西对于民族学和语言学的贡献》,518)提到,他的小提琴演奏根本没有给印第安人留下任何印象。事实上,一些非常轻柔的长笛声却给好些原始民族留下持久的印象,正如泽曼(Seemann,Ⅱ,67,转引自特奥多·魏茨,《原始民族的人类学》,Ⅲ,309)所讲述的那些在平静大海上的因纽特人一样。对其他民族而言,这些乐器,尤其是这些响亮的乐器特别受欢迎。马扎尔人来到西欧后,只知道一些管乐器,因为只有这些语词是有民族特色的,其他所有语词

都来自欧洲语言。这种偏好到拉迪斯劳斯六世时期以及路德维希斯二世时期仍然在持续着。人们从他们那个时期仍然存在的等级方面可以看出，在王室乐队中，吹奏乐手比其他乐手有优先地位（德拉博尔德[Delaborde]，Ⅰ，157）。这肯定与这个民族热情又好战的性格特征有关。如今我们的战争音乐仍然还是只有噪声音乐和吹奏音乐，这显然也并不只是出于一些技术的原因。就连堪察加人（Kamtschadalen）也不过是做出了类似于芦笛的笛子（安德烈[Andree]，197）。在利夫兰和爱沙尼亚，风笛是最古老和最流行的乐器（于佩尔[Hupel]，《利夫兰和爱沙尼亚的地形学报告》，Ⅱ，133）。波利尼西亚人只认识鼓、长笛以及贝壳喇叭（格兰-魏茨，Ⅵ，77），美拉尼西亚人（同上，604）还有古代的墨西哥人（萨托里乌斯[Sartorius]，《墨西哥的音乐状况》，引自凯西拉[Cäcila]，7 Bd.）也是如此。声乐的发展与器乐的发展之间有一种大致的相似。纯粹的噪声是后者的开端，相应的字句则是前者的开端。有节奏的说话是通向歌唱的决定性的一步，这相当于有节奏的声响和那些只发出一个或几个单调更替之声的管乐器，最后是转调，即真正的歌唱，正如我们已经说明的我们的整个发展那样，真正的歌唱出现在节奏化之后，而且并不是在同样明确程度上的自然产物，与此相应的是那些在旋律上用好几个音调进行交替的乐器。因此，噪声乐器是我们所发现的最早的乐器。博斯曼（Bossmann，《几内亚之旅》，170）说，那里的摩尔人至少拥有十种不同的鼓，此外，他认为，摩尔人的音乐极其野蛮。在最古老的希腊乐器中，我们发现了各种形状的噪声工具：拨浪鼓（σίστρον），鼓（τύμπανον），响板（κρόταλον），铙钹（κύμβαλον）。魏茨在印第安人那里只看到了噪声乐器，鲜少看到超过六个孔以上的长笛。弗雷西内（Ⅰ，663 ff.）赞赏帝汶岛上的音乐，因为它气势磅礴、富有旋律，但是那里的人只认识鼓、锣以及其他一些噪声乐器。世界各地都普遍流行着噪声乐器，例如，威尔克斯（Wilkes，《美国探险考察队的故事：1838年、1839年、1840年、1841年、1842年》，Ⅰ，52）描述了出自里约热内卢奴隶那里的这种噪声乐器：一种锡制的拨浪鼓，类似于儿童拨浪鼓。每个博物馆都展示出了这种乐器所拥有的惊人的分布范围，它会以极其多的变体形态出现，尤为普遍

的是，人们会用一些掏空的、干燥的果实来制作它，并在那些果实中填满谷粒或小石头。①

<div align="center">五</div>

从音乐起源于非旋律性的噪声这一点来看，在原始民族那里，单调音乐的特征无论是在声乐中还是在器乐中都占据着统治地位，即便那时已经有了技术手段去实现更和谐的形态，②即便在那些人们正应该期待一种我们看来更加感性的音乐的场合中。

夸斯（Quaas）称（来自桑给巴尔［Sansibar］的描述），充满诱惑力的印度舞伎在跳舞时所用的音乐是最为单调的音乐，它由琉特和鼓所演奏。"如果中国的情歌歌手想要成功地获得青睐，他就必须为此而重复地唱他的歌曲，持续数小时之久。由于中国的情歌鲜少会超过四节，所以一段三四百次的重复唱段并不是罕见的事情。"（《宇宙与知识图书》，1887，10 Bd.）泰勒（Tylor，《阿纳瓦克：或墨西哥与墨西哥人，古代与现代》，207）讲述了他在科罗约塔（Coroyotta）所看到的墨西哥舞蹈：一个男人与一个女人彼此面对面地站着，一个老人弹奏着吉他，演奏出一首奇怪的、**无休止的、单调的**曲子，而两个舞者则用他们的脚踏着地，随着音乐的节奏摆动他们的手臂与身体，任凭他们自身陷入深受感染的、**妖娆的状态**中，等等。

顺便提一下，谁要是曾经在那不勒斯海湾参加过一次塔兰台拉舞，谁就会体验到，一种单调的音乐究竟会给血液带来多么狂热的兴奋，以及这种单调的音乐到底有多少适合搭配热情奔放的舞蹈。③

① 在新几内亚，甚至捕获来的人类头骨也会被填满石头、坚硬的果核以及浮石，做成拨浪鼓。（戈德弗罗伊博物馆中有一些标本，正如安德烈在《民族志学的平行与比较》，40中所说的那样。）在德国异教徒的坟墓中也发现了拨浪鼓。（莱比锡的德国语言学会收藏了一个标本，有关其他一些标本以及相关的文献，可参见普洛斯［Ploss］，《民族风俗习惯中的儿童：人类学研究》，Ⅱ，219。）

② 施魏因富特（出处同前，Ⅱ，34）在尼亚姆尼亚米人那里发现了最单调的音乐，尽管他们拥有最杰出的音乐才能，尽管他们能凭借这种才能发明出真正有共鸣板的乐器。

③ 这种单调的音乐也同样会增强神秘的兴奋，从这一点来看，宗教避静时的歌唱中出现了许多单调性，这种单调性并不亚于基督教教堂和犹太教教堂中的连祷，正如非洲民族和亚洲民族的礼拜仪式一样（参见克拉普夫［J. L. Krapf］，《东非之旅》，Ⅱ，116）。

六

正如语言和具体的思想有关一样，音乐与非常模糊的心情有关：前者会唤起后者，因为后者会唤起前者。在诗歌中也一样，诗人的想象（Vorstellung）会以相似的方式在听众中激发出类似的东西；只是在音乐中，那些想象会被不那么清晰的感觉所取代，而在诗歌中，那些感觉只是以间接的方式出现。在诗人那里，那些感觉会走在这些想象的前面；而在听众那里，那些感觉会跟随在这些想象之后。也就是说，如果音乐激发出了那些在诗人那里走在其创作之前的感觉，那么像接下来所发生的这些现象就可以很容易地得到理解了。阿尔菲里（Alfieri）经常会在他写诗之前，通过倾听音乐的方式来让他的精神做好准备。"他曾经说过，我所创作出来的所有悲剧几乎都是在听音乐的时候或是在听完音乐几小时后于头脑中草拟出来的。"弥尔顿在倾听管风琴的时候被其无边的灵感所充实。对于沃伯顿（Warburton）这位感觉敏锐的诗人来说，音乐也是一种必需品。一位著名的法国传教士马西永（Massillon），在演奏他的小提琴的时候，起草了他必须要在宫廷上宣读的讲道稿。根据施特赖歇尔（Streicher）的报告，帕利斯克（Palleske）提到，席勒曾从音乐中获得过激励。这肯定与漫游艺人歌唱叙事诗时会用到音乐前奏这一古老的习俗相关，这种习俗已经保留成了作曲家几乎无一例外的习惯，一首歌不应该一开始就立即歌唱，而应该以一段由伴奏乐器演奏的前奏为开端。

说明：正是这种直接的转折比所有其他艺术那里的转折更少受到知性的中介：如果人们想要了解音乐所特有的心理特征，那么，再怎么强调"音乐演奏者的感觉—音乐—听众的感觉"也不会过分。这正是上世纪心理学研究的浅薄理性主义本质所特有的，即欧拉（Euler，《关于物理学等内容的书信》，德语版，No.8）所写："因此音乐的乐趣就来自这里，因为人们可以说是会**猜到**作曲家的意图

和感受的，当人们幸运地了解到了那些意图和感受，那么那些意图和感受的完成就会使心灵感到一种愉快的满足。"音乐作为艺术的乐趣与那种相对感性的元素并不存在质的对立，而只是存在量的对立。相较于那些最朴素的音乐而言，现在的音乐激起了如此丰富的各种各样的感觉，以至于它们之间的某种平衡要通过克制关系以及由此而形成的客观性来实现。

亥姆霍兹（《感觉中的事实》，Beilage Ⅰ）写道："也许人们还应当追问的是，那种由音乐所产生的非常清晰且多种多样的运动表达是否可能并不是由于肌肉的神经支配引发了歌唱中的音高变化，也就是说，可能并不是由于像四肢运动这一类的内在活动方式引发了歌唱中的音高变化。"这里以及此说明开头所说的这种客观的生理-心理的系列现象的递归解释了音乐所产生的许多效果。如果真如我所猜测的那样，加剧的脉搏节奏会影响音乐表现的节奏，那么，这种音乐表现的节奏通过生理上的相互联系以及心理上的联想与再生产，在听众那里也会引起那种加剧的脉搏节奏。

七

在音乐的发展进程中，它越来越多地摆脱了它的自然特征；[①]它越是这样做，就越接近它自身作为艺术的理想；因此，它实现了客观性，这对于（实践中的）艺术家来说就是最高的荣誉。那些感觉，或者说也只有那些热情且强烈的感觉，仿佛并没有从音乐中消失，也没有不再激起它或不再被它所激起。只是音乐以及音乐的演奏方式不应该再像其最初那样直接地由它们所产生，相反，音乐应该只是它们的一种形象，被从美的

① 德谟克利特的一个残篇（《菲洛德姆斯·德·穆斯》，Ⅳ，载《赫拉克》，Ⅰ，pag. 135 col. 36）表明，同样的意识到底在多早的时候就受到了遮蔽："对人们来说，音乐并不是必要的，所以它从其环境中生长出来是必然的。"这种观点一直持续着，直到勃尔尼（Burney）产生了非常错误的观点，他在1789年（《音乐的历史》，"序言"）写道："音乐是一种单纯的奢侈品，对于我们的生存来说确实是不必要的，但却可以使我们的听觉感受获得巨大的提升和满足。"

镜子中反射出来。就此种含义而言，传统的解释具有其自身的合理性，即音乐应该像其他所有艺术一样进行模仿。**它模仿的是那些由于某种情绪的影响而从胸腔里发出的声音。**

首先，在我看来，这可能就是解释音乐作为艺术的关键点。当然，这同样也关系到器乐，它作为最原始的、最初的艺术所模仿的就是以反射方式被发出的有节奏的声响（见上文）。

正如前文所述，尽管起初声音的第一次作响并不是在没有语词的情况下发生的，但这些可以被省略掉，因为强烈的激情产生了声音，因此这种声音也就是有特征的东西。我曾观察过，歌手们即便没有好好重视他们所唱之歌的文本，并因此一起唱出了各种可能很荒谬的东西，他们也还是凭借最真诚、最深刻的感受和理解力唱出了曲调。这很好地证明了作为艺术的音乐所具有的特征，它引发了诸多独特的感受，这些感受包括了语词所引发的更加个体的感受，并且为这种更加个体的感受提供担保。用深刻的话来说，音乐演奏可以被称作"玩耍"（Spielen）；它确实是一个游戏（Spiel），与此同时，如果它想要以不同的方式成为艺术，那就必须这样。但它在开始的时候曾是严肃的，像说话和喊叫以及所有其他自然的响声一样严肃。

八

法国工程师维克托·雷诺（Victor Renauld）说，在博托库多人那里，几乎总是女人会关心新鲜语词的发明，就像她们也会关心她们的**歌曲**以及哀歌的发明一样，这一点很是稀奇。在暹罗，音乐几乎是女人们唯一的活动："在暹罗，女性最高的追求就是拥有表现传统舞剧中优美舞姿和迷人曲调的才能。她们（女孩们）对和谐音调的感知与欧洲音乐家的那种感知一样灵敏，而且她们同样要花费很长时间去给她们的乐器调音。"（鲍林［Bowring］，《暹罗王国与暹罗人民》，150）根据安德烈（《阿穆尔地区及其重要性》，197）的说法，在堪察加人那里，女人们是诗人和作曲家。在爱沙尼亚，歌唱是属于女人们的（参见赫尔德，《歌曲中

各民族的声音》)。《旧约》全书中,从摩西到大卫都没有提起过抒情的、歌唱出来的诗,而只有两个女人的嘴唱过诗:底波拉嘴中(尽管也是和巴拉一起)唱出了她的胜利之歌(《士师记》,第5章),而哈拿则为撒母耳的诞生唱出了赞美之歌(《撒母耳记上》,第2章)。德拉博尔德(《随笔》,Ⅰ,158)在提到匈牙利人(马扎尔人)时说:"从原始风俗保留较久的民族那里,人们可以发现,年轻的女孩们会在节假日聚在一起,合唱古老的颂歌和诗歌,然而,这种情况在年轻男孩们的身上并未出现过。"在斐济的海岛居民中,出身于更高阶层的男性们从不唱歌,只有女人们和孩童们[①]唱歌(迪尔维尔[d'Urville],Ⅳ,707;转引自特奥多·魏茨,《原始民族的人类学》,Ⅵ,604)。沙米索(《发现之旅》,Ⅲ,67)指出,在拉达克(Radak),女人们所唱的那些歌曲一定与战争和航海有关;正如布里松(Brisson,《波斯王国》)所考察到的那样,在迈德人(Meder)[②]那里,音乐主要掌握在女人们的手中。根据布施(Busch,《环游哈得孙与密西西比》,Ⅰ,260)的说法,在密西西比的黑人那里,似乎只有女人们才会吹某种号角。

澳大利亚人会被他们妻子的歌唱所鼓舞,从而产生最热情的行动(格雷,《1837年、1838年与1839年期间于澳大利亚西北部和西部的两部探险勘察日志》,Ⅱ,313 ff.;格兰-魏茨,Ⅵ,747,775)。马达加斯加的女人们甚至相信,当她们的丈夫外出打仗时,如果她们在家中唱歌和跳

[①] 稀奇的是,在有些民族那里,一旦牵扯到尊严,那原本如此紧密联系的音乐和舞蹈就会变成矛盾。在罗马人那里,歌唱即便是在很早的时候也会受到抵制,"我们对行为的放弃源于最初的尊严",与此相比,舞蹈甚至被看作不道德的行为(尼波斯[Nepos])。但是到了格拉古时代,出身高贵的男孩们就开始学习唱歌了(马克罗比乌斯,《农神节》,Ⅶ,318),然而,舞蹈在很长一段时间中仍然是一种最卑鄙的无耻行为的标志。根据万贝里(Vambéry,《中亚概要》,73 ff.)的说法,在乌兹别克人那里,只有女人才配跳舞,但即便是王室的王孙也要学习音乐。至少一种确定的性别差异在这方面也显示出了相反的事实:在特维尔切人那里,只有男人们才跳舞。在土耳其也是这样,当然,在那里出现这种情况,其起因可能在于外部。在海西内(Hisinene),卡梅伦(Cameron,《穿越非洲》,Ⅰ,163)发现,那里的人在跳淫秽之舞时会严格地把男人们和女人们分开。在波斯人那里,即便他们对音乐和舞蹈有着狂热的爱,但对于一个自由的男人而言,去唱歌和跳舞是不得体的(波拉克[Polak],《波斯:国土及其居民——民族志学的描述》,292)。在波斯人那里,非用于礼拜仪式的音乐只能由低等出身的人去练习(《卡布斯教诲录》,732;布鲁施施,《波斯之旅》,389)。

[②] 一个伊朗民族,生活在古代迈德(Medien,古波斯语为Māda)地区。——译注

舞,这将使得男人们的勇气和精力得到振奋(罗雄[Rochon],《马达加斯加之旅》,福斯特[Forster]译,1792,24)。在此,人们也可以从反面推出一个论点:普热瓦尔斯基(Prschewalski,《蒙古之旅》,58)发现,在蒙古人那里,女人们比男人们的音乐才能更少些,但与此同时,她们的地位相对于男人们而言也绝对是微不足道的。也许这种印象也与前面所提到的情绪相对应。(动物们至少有借助音乐去交配的倾向,这方面的例子可以参见施奈德[Schneider]的《医学音乐》,Ⅰ,74 ff.。)在有音乐才能的昆虫中,只有雌性才会发出音乐的声响。金邦杜(Kimbunda)的女人们在她们淫荡的派对中先是单纯地歌唱,然后才会跳那伤风败俗的坎耶舞(Kanyetanz),当她们允许那些想要怂恿她们做出过分之举的男人加入的时候,她们还会让鼓手和长笛手进行演奏(拉迪斯劳斯·马扎尔[Ladislaus Magyar],《南非之旅:1849年至1857年》,Ⅰ,314)。海妖塞壬们(Sirenen)用歌唱来诱惑过往的水手们。"请你不要顺应于女歌手,这样她就不会用她们的魅力来诱骗你。"(《德训篇》,第9章,第3节)"因为淫妇的嘴滴下蜂蜜,她的**口比油更滑**。"(《箴言》,第5章,第3节)音乐与性过程的相关关系也可由如下现象得知,即对所有的原始民族来说,在(男孩们以及女孩们的)青春期与割礼的庆祝活动中,音乐都起到了重要作用(例如普洛斯,出处同前)。

如果女人们以主动的方式更多地从事音乐,那她们对这种东西的敏感性就会更强。多布里茨霍费尔(Dobrizhoffer,《阿比坡尼人的历史》,Ⅱ,170)说,他的小提琴演奏先是吸引来了一大群女性,而后才又吸引过来了成群结队的年轻男子。萨尔瓦多(306)讲述澳大利亚人的歌唱时说:"哀伤的歌声令他们动容,以至于他们,特别是女性们都泪流满面。"人们很早就发现了男人们和女人们之间所存在的一种区别,而且这种区别就像原始民族生活中的所有现象一样,似乎会引出神秘主义的观点和信条,这一点在下述事实中得到了展现:在阿散蒂人那里,任何女人都不允许触碰种类繁多的乐器,歌唱是她们参与的唯一音乐形式(鲍迪奇,《赴任阿散蒂》,468)。有一类印度歌曲只允许男人们来歌唱(琼斯[Jones],《论印度的音乐》,Ⅻ)。在卢卡诺(Lukanor),有一些歌曲

只允许女人们来歌唱，而其他一些歌曲则只允许男人们来歌唱（默滕斯[Mertens]，《行为集录》，146）。"音乐演奏（在卢安果，在女孩们第一次来月经所住的小屋里）也只是用两件只有女性使用的原始乐器来完成的，它们就是恩图布（ntūbu）和奎姆比（kuīmbi），这些在任何一个少女的房中都会有。"（佩切尔－洛舍尔[Pechuel-Lösche]，《卢安果概况》，引自《民族学杂志》，10，Heft Ⅰ）

九

相比于此种现象，更加确定无疑的是，音乐的自然元素也会在其他现象中显露出来，即唱副歌的时候，人们一听到它会认为它是一种纯粹的艺术模式。这一开始也可能是这样的，听众被个别人的歌唱所吸引，从而他们也开始不由自主地自己唱了起来——当然最初他们并不是以同样的旋律来唱的，而是以一种放肆的混乱方式。这仍然具有纯粹的主观性，最初的歌唱本身是非常随意的，在此起作用的只是由它所产生的情绪，这种情绪也可以同样好地由任何其他一种原因产生出来。渐渐地，当客观性获得了更多一点的空间，并同时实现了对于悦耳声音形象的感受，人们才会被一首歌曲所激发，用同样的音调来一起歌唱。今天也是如此，当一小段音乐作品令我们兴奋的时候，我们会半不自觉地或完全不自觉地一起跟唱，或者至少会跟着它的节奏摆动双手或双脚。因此，我们从原始民族所唱的副歌那里获得了一种自然元素与艺术元素的混合物。无论如何，领唱者的歌唱所引发的心情会引导听众们去歌唱，但是，当听众们和领唱者一起唱同样的歌，并重复他的音调时，这就成了一种接近于艺术的模仿，不过，在这种模仿中一同起作用的也有一种自然的要素。不管怎么说，那最初的歌曲在听众们那里引出了相似的心情，而这种心情又会再次使人们唱出一首相似的歌曲，当然，他们所唱的并不是**完全**相同的歌曲。如果这种情况频繁发生，那人们一定会期待那个形成效果高潮的音乐段落，特别是在人们熟悉的歌曲中，这种高潮段落会由此而驱使人们极为激动地一起跟唱：如此一来，这种影响就变得

更加确定和普遍了。在印第安人那里，大多数歌曲都会有一段副歌，合唱队会一起来唱这段副歌（魏茨，《原始民族的人类学》，Ⅲ，231）。弗雷西内（Ⅰ，663）讲到帝汶岛时称："（跳舞的）领头人会以合唱的方式来唱副歌。"温伍德·里德（Winwood Reade，《成仁记》以及《非洲绘本》，转引自查尔斯·达尔文，《人类的由来》，Ⅱ，316）发现：当非洲的黑人兴奋的时候，他常常会放声歌唱，另一个黑人听到了也会用歌唱来做出回应，而其余的伙伴**就像被音乐的浪潮感动了一样**，也会以完美协调的方式一起喃喃地合唱。布鲁格施（《埃及旅行报告》，254）引用了一首歌曲的旋律，这是他从努比亚的海员那里听来的："其中一个人独唱，而合唱队通过拍手的方式为他的歌唱伴奏，并重复个别的音乐段落。"希腊合唱队的演唱是真正的歌唱，他们为此所选择的声音旋律都是非常简单和通俗的，这使得观众们偶尔会在那些他们所熟悉的曲调中应和着唱起来（魏茨曼［Weitzmann］，《希腊音乐的历史》，23）。当黑人收割甘蔗的时候，他们时常会歌唱，以便在劳动的时候不会感到疲乏，而他们歌唱的方式便是，由一名黑人女性"先铿锵有力地唱出几句，在副歌的部分再由其他人一起来唱和"（蓬泰库朗［Pontécoulant］，《音乐的现象或声音对有生命之生物的影响》，130）。有关品达《奥林匹亚凯歌》第九首第一行的注疏中提到，在奥林匹亚赛会上，人们要把副歌中"向胜利者致敬"的语句反复歌唱三遍，并借助这样的语句来宣告胜利者的名字，这是古老的风俗习惯。

<h2 style="text-align:center">十</h2>

民歌的兴起也始于同一点。如果人们从理论上和经验上都认识到，一首单曲中特别吸引人的音乐段落促使听众们一起跟唱并加以重复，那么这些包含了许多此种音乐段落的歌曲必然就是最广为人知的和最令人难忘的。此外，这些歌曲还和语词产生了联系，而语词会有助于记忆。从最初的跟唱来看，当部落中的各位成员感到不得不唱的时候，他们就会十分自然地以他们所熟悉的音调开始歌唱。所有人确实都有这样一

种强烈的倾向，那就是，在他们掌握新的旋律之前，他们会用已经熟悉了的旋律去表达他们的心情。[①]但是，那些起初由一个人歌唱，而后被以副歌方式跟唱的歌曲之所以会令人感动并得到传播，正是因为它们与听众们的性格最为契合。如果民族性格倾向于激进，那他们的那些歌曲就会是热情的，如果民族性格倾向于忧郁，那最先引起他们跟唱的便是忧伤的小调旋律，随后是对心情的独自表达，最后才是单纯出于对乐曲的消遣而进行的重复。[②]在人们创造语言的时候，一个有着更高天赋的人所使用的表达方式之所以会获得广泛的有效性，是因为这些表达方式以最好的方式同样地表达出了其他人的感受和看法，而人们也正是由于最热情地倾听了他的那些话，所以才会在后来最为频繁地使用它们，那么，与此相似地，人们也最有可能模仿部落中最重要之人的歌唱。然而，尤其是对于那些视野受限的野蛮人来说，重要的只有那样一种人，他拥有一种不知怎的却为他们所熟悉的特性，也就是说，他拥有一种比一般人更高的民族心灵的特性。因此，他所发现的旋律比其他所有旋律都表达出了更多的深居于所有人心中的东西，同时，由于精神的意义几乎总是与一种外部的或庄严的力量联系在一起，而人们又会特别关注部落中极其杰出的人物所发表的意见，所以那些歌曲的流行也可以从这一方面来加以解释，即它们所体现的无非就是民族心灵中的内容。也就是说，后者的诸多品质或者至少那些构成音乐基础的东西所具有的诸多品质是由才能或天才所承载的，它们特别高度地适应于某一个别人的心灵。然而，它们之所以会在其中，正是因为他是这个民族的子孙，因为他的整个经验性的我都是通过在这个民族中的生活形成的。个人的天资仅对已经接受的东西有所增益，就像只能比广大群众获得更高的回报一样。它

① 亚里士多德（《物理问题》[*Problemata Physica*]，XIX，5）也同样地发现，相比于音乐中那个不熟悉的段落，我们也会更喜欢听音乐中已经熟悉了的段落。同样地，歌德也说："从最好的意义来说，音乐所需要的新奇极少，更确切地说，它越是古老，人们就越习惯于它，它也就越会产生效用。"

② 在这里，一种生理的因素是否有可能会共同参与进来，以至于不同种族和民族在喉咙以及听觉器官上的区别造成了某些歌曲时常会被轻易地生产与复制，而其他的歌曲则会被回避，这样的问题似乎是人类学所难以企及的一个任务。

的旋律就是以被描述的方式传播开来的，并且成了民歌。这就好像是语言的发展一样，所有人民会选出一个代表来，因为他把民族的诸多特性最完美地集于一身之上，而当这个代表所讲的话语成为常被人们所引用的名言时，那人们就可以遵照事实说，这些话语都是人民所说的——同样地，根据以上这些论述，我们事实上也有权把那些旋律视为民族心灵的诸多流放物①，而它们其他的更为个别化的光芒则已经被聚集在了某种个人天赋的焦点上。

十一

除了民歌中表达出来的这些感觉所具有的普遍性之外，还有一种现象特别引人注意，这种现象恰好反复发生在音乐演练的低级阶段：音乐被用来表达非常特殊的、具体的想法。达拉斯（Dallas，《牙买加岛上的马龙人历史》）说："十分值得注意的是，马龙人召唤每个人的时候有一种特别的吹喇叭的召唤方式，由此，这个人即便在远处也可以被这样召唤，这种召唤方式就像这个人在近处被叫到名字时一样简单。""在阿散蒂土生土长的人声称，他们可以通过他们的笛声来彼此进行交流，阿克拉的一位年长的代办曾向我保证，他曾经听到过这样一些交流并且他得到了每一句话的解释。""在阿散蒂，所有的上等人都有特别的、适用于他们自己喇叭的旋律"，等等（鲍迪奇，《赴任阿散蒂》，401，464）。在蒂罗尔人那里，约德尔调时常有助于人们达成相互理解的目的，威尼斯的游艇划手以及海滩上女人们的歌唱也会有同样的作用。印第安人有适用于每个季节的限定旋律（琼斯，28）。在波斯人那里，某种声调"泽－克齐"（Zer-Keki）会唤起他们对于财富的想象（茹尔丹[Jourdain]，V，304）。在喀麦隆，人们通过喇叭的声音来传递消息，在比绍，人们用这种方式来宣布国王的命令（魏茨，Ⅰ，157）。在塔希提岛上情况也十分相似，人们在建造房屋、砍伐树木、放船下水的时候，都会有与之相应的歌唱（格

① 没有任何神秘元素的参与。

兰－魏茨，VI，83）。①在斐济群岛上，人们通过击鼓召集所有人一起来参加食人庆典，而这种击鼓的声音拥有一种限定的、仅为此事所需要的节奏（♪♪♩♩♪♪♩♩♪♪）（同上，VI，651，参照厄斯金［Erskine］，291）。在德意志的语言中，人们会通过音乐的表达方式来表示某种人格的特性，这一点体现在这样一句谚语中：我吃了谁的面包，我就会唱谁的歌。

十二

由于音乐起初就是在兴奋中产生出来的自然产物，所以它必然就会在人们听到的时候再次引发兴奋。因此，这似乎与人们（特别是希腊人）所反复强调的那种观点——它也会给人们留下安静和舒缓的印象——是不一致的。这同样可以这样来解释，即那种令人感到安静和舒缓的印象是一种间接的东西：事实上，音乐一直都只是在起到令人兴奋的作用；但是，当兴奋发生在与以往所在之处不同的层面时，这种兴奋就会被削弱。出于入睡的目的而歌唱同样也可以得到心理学上的解释，这一点人们可以在福尔克曼（Volkmann）那里找到非常重要的依据（参见福尔克曼，《基于现实主义立场和遗传学方法的心理学教科书》，2 Aufl.，Ⅰ，388—394；此外可参见斯宾诺莎，《伦理学》，Ⅳ，Propos. Ⅶ）。正如上述所说明的那样，音乐再次激发出了那些致使它得以产生的心情（如欢乐的心情、神秘的心情等），如此一来，音乐就使生活感觉凭借自身得到了一种升华，而那些极其悲痛的刺激会由于这种对比变弱，这一点再自然不过了。只有在艺术得到一种充分发展的时候，即在音乐家和听众的各种感受之间不再存在直接的相互关系的时候，音乐才能使后者产生出一种弱化的情绪，但是，这种弱化的情绪在前者那里绝对无法产生出音乐。

① 至少，此处的观点看起来也与旋律有关，但显而易见的是，这里使用了不同的措辞和习语。在南曼兰省，新娘与牧师一同表演的那种古老的新娘舞有一种十分特别的旋律（乔纳斯［Jonas］，《瑞典旅行指南与速览（插图版）》，217）。在克洛斯特斯的野生干草场上，到了圣雅各日，那里所响起的第一声欢呼声意味着，相关的牧羊人已经占据了这片割草区（克里斯特［Christ］，《生长在瑞士的植物》，310—311）。

柏拉图提起过音乐家的温和,希腊的音乐①有它自身的目的,特别是在已经提到的弱化情绪的方面,而且,在此,音乐家的本性也可能会逐渐地被那种由情绪弱化而取得的效果所影响。此外,在非常强烈的艺术情绪中也极有可能会存在某种外在的温和。②

十三

萨尔瓦多(306)描述了澳大利亚的土著人:"我用他们的舞曲号召和激励了他们多少次的田间工作呢?绝非一次,而是有上千次,当他们躺在地上力气全无的时候,当他们枯燥无趣的时候,一旦听到我唱起'马奇洛,马奇勒'——他们最熟悉和最喜欢的歌曲之一,他们就会开始自己唱歌和跳舞,然后凭借新的勇气和力量重新开始工作。"所以,音乐在任何地方都会让劳动者感到轻松。

> **说明:**它自然地消除了由工作所引发的兴奋;因此,它与某种有活力的行动建立起了一种极其稳定的联系,以至于它反过来也会激发出活力。

弗雷西内(665)说到过帝汶岛:"这里的居民在工作的时候,几乎一直都在唱歌,特别是当他们所做的工作需要由一些人来共同完成的时候,比如在独木舟上共同划船、共同挑重担、共同给稻谷脱壳的时候,他们在这些工作中要以唱歌的方式来相互鼓励。"不仅在许多人共同努力的劳动中会伴随着悦耳的、有节奏的声音,即便是艺术水平再简单拙劣的音调也可以缓解个体在枯燥无味的劳动中所产生的疲乏(昆体良,《雄

① 特别是柏拉图所承认的音乐。
② 就连在信仰基督教的中世纪时期,人们也会特别强调音乐所具有的一些镇静效果,它甚至成了节制以及情绪缺失的象征(例如,托马斯·阿奎那对于《歌中之歌》的解释以及对于斯帕尼奥利教堂的一幅湿壁画的解释)。在此,至少有部分原因可能在于那个时代的禁欲特征,这使得所有自然给予的东西都被有意识地转变成了它极端的对立面。

辩术原理》，Ⅰ，10）。①此外，众所周知的是，古代人在鞭打他们的奴隶时也会借助音乐伴奏，其目的在于让奴隶们更能忍受他们所受到的惩罚。（见于普鲁塔克、波吕克斯、亚里士多德作品中的一些段落。）因纽特人通过音乐和舞蹈来使最为悲惨的状况得到缓解（魏茨，Ⅱ，67）。我们从埃及的浮雕中获悉，在非同寻常的强制性劳动中，当人们搬运巨大石块的时候，一个人会爬上石头去唱歌，并用双手比画出某种节奏。即便到了最近时期，那里的人们在其他一些相应的情况下，仍然会流行这种同样的风俗习惯，正如冯·哈默（V. Hammer）所报告的那样（《维约托论东方的音乐》，《文学年鉴》，56，维也纳，1831）。从许多描述中可以看出，音乐具有过分夸张的效果，这一点对于黑人来说尤为如此（例如，弗雷西内，Ⅰ，魏茨，Ⅱ，以及蓬泰库朗，杜兰德［Durand］，《塞内加尔之旅》，等等）。萨满教、母神崇拜以及相似现象的狂热信仰，在很大程度上无疑是由其所使用的音乐导致的结果。这些放荡不羁的行为自然会在先进的民族那里遭到遏制。

说明：但是，正如这些已经提到的例子所显示的那样，许多非常强烈的效果仍然存在于古代文化鼎盛时期。特尔潘德（Terpander）用音乐抑制了斯巴达人内心的激动；众所周知，在希腊的国家中，音乐被赋予了政治的重要性。柏拉图在谈到达蒙（Damon）时说，只要国家自身的宪法没有发生变化，它的音乐就无法得到改变。在此，人们必须要参考《理想国》，Ⅲ，第10节和第11节的所有段落，这里审视了个别音调、节奏以及乐器对于性情脾气的影响，以便由此来判定在国家中哪些音调、节奏以及乐器是被允许的，而哪些是不被允许的。对于柏拉图来说，音乐只是他经常说的一种教育手段，例如，在《理想国》，Ⅶ，第6节（522a以及以下几段）中，在《普罗泰戈拉》（326a及下一段）中，在《法律篇》，Ⅱ（655d）中，等等。同样，阿特纳奥斯的《欢宴上的智者》，Ⅲ，第14

① 的确，一些动物（例如在沙漠中劳累奔波的骆驼）也会由于音乐而恢复体力，开始新的劳作。

章,第22节以及第34节中的那些段落对于我们的论题也是极其重要和有价值的,此外,还有昆体良的《雄辩术原理》,Ⅰ,Ⅹ,第9—33节,西塞罗的《法律篇》,Ⅱ,第15节。在639年的罗马,除了简单的长笛,所有音乐的乐器都被监察官禁止了。极为独特的一点是,在人们假定的这种音乐对于习俗的影响中,长笛和弦乐器在罗马和希腊扮演的角色直接发生了逆转。(对于希腊国家的领导者来说,重要的是让心灵尽可能平静地实现节制[σωφροσύνη],而罗马民族的领导者根据国家的战争倾向,会想要人们拥有尽可能精力充沛且激动兴奋的脾气秉性。)

十四

有些事情看起来似乎有些稀奇,在野蛮民族那里,虽然他们在雕刻的尝试中通常会喜欢离奇精妙的东西、显眼的色彩、反常的身形,可单声调的音乐却恰恰是他们最欢迎的。在博托库多人那里也是如此,而马蒂乌斯在谈到他们时,就像谈到美洲的所有原住民(他们拥有所有的非常单调的音乐)时一样,他指出:"他(美洲的原住民)能够很好地放大那些非同寻常的东西、怪诞的东西以及野生的东西,把罕见的事物生动而形象地描绘成阴森和恐怖的事物。"斐济岛的居民所喜爱的恰恰也是最令人恐惧、最令人紧张、最令人难以置信的故事,可他们的音乐却单调极了。但是首先,这些民族跟音乐起源于语言的观点更接近;由于音乐只有通过**逐步地**强化转调和节奏才得以形成,所以它起初肯定是非常单调的,那种和语词之间的有机联系给它带来了一种束缚,现代的宣叙调仍然显示出了这一束缚。随后,在原始民族的造型艺术中也弥漫着某种单调性。洪堡(《自然的诸种观点》,Ⅰ,Anm. 51)注意到,原始民族受内在精神气质的影响,倾向于把各种轮廓简单化和概括化,进而倾向于有节奏地重复和排列各种图像。因此,对于奇异事物以及其他诸如此类事物的偏爱与某种热衷于单调和有节奏之物的潮流是相互对立的。一方面,这同样在于未开化民族的模仿本能(我们在我们的未受过教育的阶层中

也观察到了这种模仿本能)：例如，如果随便一个人在一块岩石上乱涂了某些东西，那么，所有来自同路的人都会开始乱涂些相同的东西或非常相似的东西，这一点人们从关于世界各地岩画的知识中都可以看得出来(在此方面，最好的汇编来自安德烈，出处同前，此外也可以参见《民族志学的平行与比较》，287)。然而，尽管所有的歌唱都是单声调的，但在许多声音中仍然存在一种明显不和谐的和音，且在个别的音列中也会存在这样一种结构。"就像阿拉伯人的胃更喜欢生肉以及从动物身上取下的还暖得冒烟的肝脏一样，他的耳朵也更喜欢他那同样粗糙且不和谐的音乐，而非其他所有的音乐。"(贝克[Baker]，《阿比西尼亚的尼罗河支流探索》，203)[①]因此，人们可以做一个类比(虽然我并不想把它假装成一个完美的类比)：正如单调重复的形象是由个别奇异的、怪诞的造型所构成的一样，那些单声调的歌唱也是由一些同样重复的、不和谐的、刺耳的、个别的声调所构成的。

我们知道，与这种非音乐感形成鲜明对比的是，印第安人和阿拉伯人有一种极其敏锐的听觉，能听到很远距离的声音，而这种距离对于欧洲人来说，任何声音都会被沉默所遮掩掉。在此，施泰因塔尔(《语言的起源》，3 Aufl.，306)的一段话令人印象深刻："我几乎完全是从直立的姿态来推导出人类(超出于动物)的优越性的。此外还要算上其他一些感官(除了触觉以外)，在赫尔德看来，所有这些感官尽管在扩展方面起到的作用较弱，但在集约方面起到的作用很强，也就是说，它们虽然延伸不了多少距离，但能在各种事物上发现更多的特性，并能更加精确地对若干事物的同种特性加以区分。"(尽管施泰因塔尔后来称这段话中引用的整套解释方式都是过时的，但这种观察本身还是正确的。)在此，我只想指出一点，即只有生活的困境才使得原始民族训练出了这种听觉敏锐度，他们要完全依赖这种听觉敏锐度去感知食物以及敌人。它甚至有可能源于笼罩在大多数原始民族身上的那种持久的沉默，正如他们灵敏的视觉来自他们那无边际的地平线一样。(生活在狭窄的城墙之中的人会

① 根据学者们的考证，此处的页码应为第223页。——译注

变得近视。)因此(这是纯粹的假设),这种训练只是一种不全面的训练,它的目的在于,让人们可以感觉到非常轻微的声音以及非常低强度的空气振动。因此,他们的耳朵还没有发展出欣赏音乐的能力,更无法把不同声调在发和音时所形成的那些复杂振动解析成它们的听觉组成部分。如果这一点可以得到确定,那将会是对费希纳(Fechner,《心理物理学纲要》,Ⅱ,293),特别是对从埃哈德(Erhard)的《耳科学》中引用的那段话的一种有趣的补充。听觉的训练其实只是一种局部的训练,特别需要指出的是,音乐的训练并非与听觉的其他方面联系在一起,G. 卡鲁斯(Carus)就把威廉·冯·洪堡说成是一个"听觉敏锐的人",但他却明显不容易受到音乐的感染,这一点恰恰为此提供了证明(参见康德,《判断力批判》,§51,324—325)。

十五

由于希腊的旋律能够在弦乐器上变动的声调数量是微不足道的,所以真正的主题发明就被限制了最狭隘的范围之中。因此,音乐的魅力不在于主题及其新颖性,而仅仅在于细微差别以及实施展现的精细程度。就像在音乐戏剧中一样,提供评价标准的并不是那时常重复出现的材料,而是它在其中所进行的完美展现以及所产生的多样变奏。叔本华注意到,一件艺术创作越是伟大,就越不会将其伟大归功于材料。

随着多声部乐章的出现,音乐的艺术性也终于被表达了出来,现在,它需要更复杂的规则。正如前面所说,早在某些与我们的音乐相类似的东西产生之前,人们就已经在相当长一段时间里开始制作那种多声部乐章了。于克巴尔(Hucbald,死于930年)第一次尝试了把多个声部和谐地结合在一起,他发现让五度音和四度音重叠在一起直接进行下去,就会形成很美妙的声音!(卢梭时常错误地从外在现象中看到通往他理想的道路,他也想要在音乐中回归到纯粹自然的单纯性,并因此而拒绝所有的多声部音乐:"让人很难不质疑的是,我们所有的和谐音都只是一种哥特式的野蛮发明,如果我们除了对真正的美感外还能对真正自然

的音乐更加敏感的话，那我们就不会在意那些东西。"[《音乐词典》，"艺术""和谐音"]回顾希腊人便会发现，他们创作出了一种只包含四个音的咏叹调。塔尔蒂尼［Tartini］表达了类似的观点。）在高等教育界，一种对于音乐的兴趣已经被唤醒了，这在以前是绝没有出现过的，然而，底层人民的音乐却越来越不如从前了。这令我想到了工匠歌手的出现，民间音乐在此试图去得到一种更高的、音乐式的完善，但是，它所获得的只是错综复杂的计算性，像那些哥特结构一样矫揉造作，没有个人天才的阳光照射，艺术就会缺乏生命热度。即便如此，如果人们认为民族对于音乐的发展没有任何影响，那仍然会是一个错误。对于其他的艺术来说，毫无疑问的是，如果它们想要达到并且保持它们的全盛时期，它们就必须是具有民族性的。这倒也绝不是说它们一定就是爱国主义的，历史甚至表明，艺术在国家遭遇极度损害之时，就像瓦砾堆上的花朵一样，恰恰能绽放出最壮丽的花。我想要表达的意思仅此而已：无论一个人生来就带有多么伟大的天资，也无论他被塑造出了怎样的气质，他在祖国的生活自他出生第一天起就围绕着他，并被他带入他的生命中，这使他可以成为他之所是，并深刻地影响着他的性格特征，让他由此获得目标和道路。与此同时，一个人心灵越伟大，他就越会把所有教育的材料吸纳到自身之中，因为那是民族生活所赋予他的。随着岁月的流逝，这一切已经在他什么都没做甚至对此毫无意识的情况下发生了。因此，如果艺术家要保持一种统一的创作方式——没有这一点就不可能成为伟大的艺术家——那他就不能改变他所追求之物的特征，因为他曾经接受了这种特征，因为这种特征是由他所生长的那片土地上的自然、教育以及风土民情烙印在他身上的。因此，艺术家要保持他的创作方式，并不是因为它是热爱祖国的方式，也不是因为以法国的创作手法进行创作也许会违背一个德国人的爱国主义尊严；相反，真正的原因则是，他的身心素质以及他通过祖国教育而形成的道德秉性和基本性格都只是适用于某种创作方式的正确基础，然而，如果他模仿与此不同的模式，那就很容易使他的本性变得四分五裂，从而也会使他的艺术衰败不堪。在这个意义上，他必须植根于民族性的、历史性的土壤中（但是，依照上述所说的

内容来看，他并不需要对此有清晰的意识，也不需要有**民族性情感**）。可是，人们还没有在音乐的心理内容上对其加以充分研究，所以也无法用言语来明确指出民族性差异。但是，如果人们观察一下一百五十年以来的全部德国音乐，此外还有法国以及意大利的音乐，那么，人们就会毫无疑问地发现这一事实，即每一种音乐不仅在它们的发展方面，而且在个别乐曲的特征方面，都能够与其他任何音乐彻底地区别开来，并且也不容易与其他任何音乐混淆在一起。虽然我们暂时还无法证明，一个民族一定会创造出这样一种特定的音乐，是因为它的性格特征就是这样一种特定的性格特征，但是，各种民族音乐之间的那种分化向人们说明，这样一种影响必定会发生。进一步说：正如每一首诗歌作品，即便是最主观、最个体的产物，也都是由一种民族语言书写而成的，所以人们就会把它之所是的一种本质性部分归功于语言，归功于那种被每个人用来"写作与思考"的语言，如此来看，每个人早就发现了一种在历史意义上形成的民间音乐。当然，我在此所理解的民间音乐不只是民歌，不只是卓越的"人民"（κατ' ἐξοχήν）创作的那种音乐，而是所有的完全构成了一个民族的民族性音乐文学的那些音乐。因此，如果音乐史几乎总是呈现出这样一种现象，即每个作曲家都站在他前辈的肩膀上，那么，这里所隐含的意思就是，他的民族以往的音乐发展的总和会成为他的音乐教育的基础；与此同时，他要尽可能地感恩于他前辈们的一系列发展，因为，如果没有他们，他永远也不会成为他现在的样子。① 当然，他的趣味自幼年起便是通过不断聆听那时已经创作出来的民族性音乐而培养起来的。但是，如果一种音乐没有完全被人民所接纳，没有与其心灵相适应，那人们经常听这种音乐的机会——尽管在现代，人们的确总是会被音乐所环绕——就不会出现。因此，作曲家接受的是最先为他确定方向的音乐，② 他把这种音乐视为传统，就像是诗人从他的人民口中传得了语言，然后又用这种

① 就像在技术和理论方面最清楚地表现出来的那样。

② 与此同时，我们也看到了，所有最著名的作曲家都是先追随着他们前辈的步伐飘摇一阵子，然后才由此发展出了自己的风格。歌德说，所有真正的艺术必须以某种"流传下来的东西"为出发点。

语言造出了他的作品一样。与此同时，当我们通过这样的追溯发现，每个作曲家开始创建的基础都必须是民族性的；当我们考虑到，一位艺术家看到了他前辈的某些音乐作品被他的人民热情地接受，而另一些音乐作品却被忽视，这样的情景势必会对艺术家产生某种影响；当人们开始思考，音乐发展的这整个具有重要意义的历史链条——那就不可能会承认，它的进展脱离了所有其他的民族性事物，仿佛一个国中之国，即便我们还没有发现在音乐内容与民族心灵的其他内容之间存在着等式。

十六

我们发现，在早期自然人的状态中，即在人们还没有形成民族性情感的时候，整个世界拥有着一些同样的音乐现象，相似的乐器和旋律，同样从情绪中涌现出来的音乐，以及对它们那种神经震撼效果的全身心投入。但随后，民族性元素越来越多地表达了出来。我们看到，正如在希腊的鼎盛时期，亚洲的乐器遭到了严格意义上的抵制一样，当罗马到了民族意识最强的时期之时，希腊的乐器也同样遭到了强烈抵制。我们注意到，法国的小提琴学派与德国的小提琴学派几乎是以某种堪称嫉妒的方式保留了它们各自表示性格特征的矛盾性。此外，还有某种国际性音乐，近来虽然有许多作曲家醉心于这种国际性音乐（李斯特、柏辽兹），但他们并没有取得任何丰硕的成果，这是因为它并没有真正牢固地扎根于任何土壤之中。音乐的民族性矛盾可以变得极其激烈，例如，发生在巴黎的一些事件就说明了这一点，对此，吕利在《世界传记·艺术》①中报告指出：“（意大利音乐的派系追随者）起了带头作用，他那篇《论法国音乐的信》是这场舆论战争的信号，被印刷了相当多的小册子。在歌剧院的正厅中，公众分成了两个阵营，一个阵营在国王的包厢一侧，另一个阵营在王后的包厢一侧。国王的那边由法国音乐的捍卫者组成，而王后的那边则由意大利音

① 据考证，吕利的确写过一篇关于"巴黎音乐的世界传记"的文章，但此处齐美尔所引用的这种观点并未能从此文章中得到证实，目前学界尚无法证明齐美尔此处所引用文献的出处。——译注

乐的推崇者组成。双方相互辱骂，没多久，他们就打起来了。"

说明：回想一下马戏团派对。这里也有这样一种有趣的进程，即客体最终完全退到了次要的位置。它的重要性最初促成了它的开端，随后又变成了激烈争吵的借口。但是，这种现象在音乐中比在其他艺术和科学中出现得更加频繁，因为每个人都认为他可以在其中发表意见，而每一次赢得广泛性的争论也都会变得愈发激烈。人们越是难以合理地用语言来争论音乐，就越是要争论。人们经常可以观察到，比如一些聋哑人和病人，他们由于某种原因说不出话来，如果人们理解不了他们的手势，他们就会表现出一种完全过度的、惊人的激动状态。如果不去进行其他方面的比较的话，我想，这种现象与前面所提到的那种现象在心理原因上是极其相似的。对于谈论音乐的人来说，他不可能以极其恰当的方式具体地表达出，那让他真正产生他自己观点的东西到底是什么。我们的语言中缺少表达那样一些感受的语词。因此，其他人无法理解他，一旦他此前早就有了一种别人不理解的观点，并产生出了这种无法理解的情况，那其他人就更难以理解他了。就像在哑巴的状况下，人们一定时常会发现一种激动的状态，而人们在审美态度特别是音乐态度相对立的时候也会表现出这种激动状态。

对于那些完全陶醉于他们自己的音乐的中国人来说，阿米奥特（Amiot）所演奏出的最美妙的奏鸣曲、最悠扬绚烂的长笛咏叹调，在效果上也只是让他们对他产生了无聊和厌烦的感受。[1]此外，我从一本期刊中借来了下面的故事，[2]它也证明了民族性在音乐中所具有的奇妙力量：

"当波拿巴在埃及的时候，他以各种方式，通过西方科学的各种伟大作品，来尝试赢得对穆斯林的影响以及他们的同情心。在蒙日（Monge）

① 他们对他说："这样的旋律并不能打动我们的耳朵，我们的耳朵也不适合享受这样的旋律。"
② 学界尚无法证明此故事的确切出处。——译注

的建议下，他也试用了音乐。一支由技艺最娴熟的音乐家所组成的人数众多的管弦乐队，在某天晚上聚集在开罗的艾斯贝基亚区的广场上，在当地最有教养的人以及一大群听众的面前，表演完了整整一系列音乐作品。时而是些崇高的乐曲，时而是有学养的音乐，时而是简单的旋律，时而是温和的旋律，时而是军乐进行曲或澎湃的奏鸣曲。别费力了！穆斯林对所有这些音乐都无动于衷，简直就像他们地下墓穴中的木乃伊。蒙日大怒道：'这些草包不值得你们再为他们这样做。'他对着音乐家们大喊：'给他们演奏《马尔伯勒》，那也许会适合他们！'

> 马尔伯勒上战场。
> 米隆冬，米隆冬，米隆丹。
> 马尔伯勒上战场。
> 不知何时归故乡！

管弦乐队开始演奏起来，而奇迹也发生了，当第一个声调响起时，数千张呆板的面孔就已经活跃起来了，倾听的人群传播着一种欢快的动作，甚至有那么一瞬间，人们会以为，严肃的穆斯林无论老少都愿意冲到大街上跳舞，所有人都被这首小调打动，表现得极其兴高采烈。自那时起，音乐家们每天晚上都会演奏《马尔伯勒》，他们每天晚上也都会取得同样的成功。人们要怎样来解释这种奇怪的现象呢？格雷特里（Gretry）、海顿、莫扎特没有给人们留下任何印象，但马尔伯勒之歌却让这里所有的居民开始欢乐地摆动起来？夏多布里昂（Chateaubriand）相信，他已经找到了解释这种奇怪现象的方式。他提出，原因就在于马尔伯勒之歌的旋律源自阿拉伯，这首歌本身属于中世纪，起初也很有可能是由阿拉贡国王唐·海梅一世手下的十字军骑士带到了西班牙，又由路易九世的十字军骑士带到了法国。这首歌里融入了一个名叫马姆布隆（Mambron）的十字军战士的故事，关于他的一些其他信息就没有人知道了。这个有关马姆布隆骑士的故事，无论在音乐还是在歌词方面，都是普瓦特里纳夫人唱来哄路易十六的王室幼子入睡的小调。王后玛丽·安托瓦内特在

偶然间听到了这首小调，便喜欢上了它，并跟着学唱了这首小调，由此，这首小调就开始流行了起来，并很快地唱遍了整个欧洲。由于一个可笑的偶然事件，马尔波罗或马尔伯勒公爵（约翰·丘吉尔）的名字，即马尔普拉凯战役中胜利者的名字，取代了过去的十字军骑士马姆布隆爵士的位置。因此，埃及的穆斯林从这一旋律中听到了一首古老的民族歌曲的声音，并由此受到了鼓动。"

博登施泰特（出处同前，Ⅱ，104）谈到了波斯人的民族音乐，认为那是"真正让人的心灵和耳朵同时遭受折磨的"音乐，此外他提到了一些年轻的亚洲人，他们很早就离开了他们的家乡，并在彼得堡接受教育和培训，但是，当他们偶尔回到家乡的时候，他们还是更喜欢听表演队艺人用手拍鼓和用鼓槌敲鼓的声音，相比于彼得堡音乐会所给予他们的所有乐趣，他们对这种鼓声的评价也会更高。波拉克（出处同前，292）也给出了同样的观点。

最后，人们也要注意到，尽管对于民族的性格来说，他们的音乐在大体上明显是独特的，但事实不仅如此，正如音乐也会由于民族生活这条河流中那些波浪式的变动而变得兴盛和衰退一样，文化生活的每次提升也会赋予它们一种新的活力，这一点安布罗斯（Ambros，《音乐的历史》，Ⅱ，前言，XXII ff.）已经指出来了。我们确实注意到，即便是像德国文化中的浪漫主义这样一些特殊的现象，在本世纪之初，也给予了作曲家们（门德尔松、舒曼以及他们的后继者们）一种方向，而如果没有这些现象的话，他们绝不会选择这一方向。

十七

约德尔调就其特征来说，属于最原始的音乐练习曲，虽然它与歌唱有着本质上的区别，但人们不能因为讨论了它的起源就把它轻蔑地置于一旁。由于对个人而言，我无法积累到研究这种现象的一些必要的经验，[1] 所以我在1879年的《瑞士阿尔卑斯山俱乐部年鉴》上发布了一系

① 有关这些内容的文献并不存在，我有理由认为，除了西贝尔（Sieber）在《回声》，1853，Nr. 43 上发表的一篇小报道《山区居民的约德尔调》以外，再没有什么有价值的资料了。

列关于约德尔调之本质的问题，这些问题还被收录到了其他一些杂志中，而这也使我收到了大量在阿尔卑斯山生活的鉴赏家们的信件。遗憾的是，这些信件中的回答相互间存在着许多矛盾的地方，人们必须假定，约德尔调在阿尔卑斯山不同地区有着不同的特征。从这些回答以及我自己的观察所具有的共同点来看，我能够统一归纳出来的结论有如下内容：约德尔调的组成中包括了一系列短促的声音，这些声音中没有语词做基础，只有一些字母，甚至几乎只有一些元音，其声音特征在于胸音和头音的一种持续的交替，同时伴有假声的跳跃。每一种所谓的——在有情绪时或在其他一些紧张激烈的状态下所产生的——说话声音的走调，都是约德尔调的原生质。如果人们考虑到如下几点，即在山区，为了实现相互理解的目的，人们几乎总是要尽可能大声地呼叫或喊叫，而由于不断攀登，肺部的压力特别容易使得声音突然变尖，与此同时，这两种情况只发生在高山地区，人们也只有在那里才会观察到约德尔调，那么，如下事实也许就并非是完全不可能的，即约德尔调起初无非是一种由变形的喊叫所形成的头音，而这种喊叫的频繁出现也就成了促使其发展为一种艺术样式的诱因。约德尔调和喊叫之间的这种类比假设通过如下这种事实得到了进一步的证实，即约德尔调这种唱法时常是在一首歌曲的结尾处爆发出来的，而其他民族或多或少地会在此处附加上一些清晰的喊叫声。

现在，让我们重新来看看前面所提到的耶格尔的观点，根据他的观点，约德尔调是由性本能以及满足性本能的工具所引发的，因而构成了歌唱的开端。我完全不想否认，当性本能在诸如喊叫中被表达出来的时候，不会发生那种走调的声音，但这种声音与那种声音之间的因果关系是没有根据的；此外，前面所提到的内容说明这种观点是不可取的，因为，人们只在阿尔卑斯山的民族那里观察到了这种约德尔调，[1]而且他们在八岁至十四岁的年龄阶段就已经表现出了对这种音调的喜爱，此时他

[1] 我所听到的唯一相反的事实是：在哈茨山脉的哈塞罗德，人们曾在那里土生土长的人中观察到一种真正的约德尔调。然而，由于这种情况完全是个例，所以人们必须将其归于偶然的原因，比如，南德的山区居民向那一带地区的移民（这一点历史上是确定发生过的）。

们还谈不到性的因素；最后一点在于，约德尔调事实上并没有独特地作为"少男少女之间相互理解的标志"呈现出来，大多数我所收到的消息甚至在原则上否定了这种关系。只有一个来自圣加仑的人提到，约德尔调一定是阿尔卑斯山人同他的女伴为了实现相互理解的目的而使用的，但他还补充道，这种约德尔调和那种有其他目的或根本没有任何目的的约德尔调之间没有什么区别，即便它被用来实现两个人之间的相互理解，那么，相比于只受性本能的支配来说，它也的确承载了一种更加具有普遍性的特征。

如果这一切已经使得耶格尔的观点听起来相当不可信的话，那么，还有一点也是要补充进来的，即如果约德尔调该是歌唱的开端，那它就必须在自身中包含着向歌唱进一步发展的因素，但事实绝不是如此。没有任何歌唱在原始的发展阶段中是无语词的——然而对于约德尔调来说，这恰恰是它的特征，它抛弃掉了语词。在我收到的一份报告中有这样一句话："山区居民越是孤独，他所唱出的约德尔调就越是淳朴，**也就越不会令人联想到歌唱**。"此外还有一点，一些我在经验上所获悉的作为音乐之重要来源的情绪，就其特征来说，恰恰是无法用约德尔调的方式来进行表达的，例如神秘的宗教的情绪。

2 作为诗人的米开朗琪罗

（1889）

　　当我们欣赏最具崇高性的自然奇观时，我们不仅会被它们整体的辉煌与美丽所吸引，而且也时常会产生某种窒息感、陌生感，甚至于轻微的不快感。在那些自然奇观面前，我们似乎觉得自己已经湮灭了。纵然上一秒，我们还觉得，自己的心灵可以将那些自然奇观完全吸纳进来，但转瞬间，我们的心灵就在这信誓旦旦的任务面前败下阵来，完全丧失了要去征服那些自然奇观的斗志。我们无法理解这样强大的东西，因为，我们与这样强大的东西并不相同。我们不可能与这样强大的东西相同，因为我们不理解这样强大的东西。此种境遇，有时，就像我们与最伟大的人面对面一样。那种感觉就好像是一个人突然意识到了自己的渺小，或是一个人因自身要面对一切无法理解的东西又或某种缺失而产生不舒服的感觉，而人们之所以产生不舒服的感觉，正是因为，那种缺失足以让我们以巨大的全景视野，加倍难堪地记起人性的所有不足。总之，在那样的人物面前，我们获得的并不总是纯粹的愉悦，反倒是稍微逊色些的重要形象，总会亲切又可靠地唤起我们纯粹愉悦的心情。

　　也许，那些能够更深入地思考米开朗琪罗的人经常会产生这种复杂的心情。米开朗琪罗的作品把毫无抵抗力的我们卷入了一个世界，在这里，我们才突然意识到，我们既不完全熟悉这个世界，也不想完全熟悉这

个世界。他的作品带有惊人的艺术表现力，面对他的作品，我们的心灵久久不能平复。然而，令我们无法想象的是，这位艺术家竟在如此激动人心的思想与激情中达成了内心的和解与平静，这份和解与平静绝不属于脆弱的心灵，因为脆弱的人都想远离无休止的争斗。由此，米开朗琪罗的个性着实向我们散发出强大的魅力。尽管除了他创作的摩西像、美第奇家族陵墓群雕以及西斯廷教堂穹顶画，我们的确对他一无所知，但我们可以猜想到，他的精神是那么丰富，他的情感是那么深沉，他的理想主义是那么纯粹。然而，当我们试图要向他走得更近些时，总有些东西又把我们撞了回来。那些东西里包含着：某种闷闷不乐、沉默寡言又冷冷淡淡的本性（这种本性是由那种因伟大所注定的孤独导致的）；粗糙又极具恶意的面容；尤为关键的还有，病态的忧郁以及个人勇气的贫乏。当然，这些都只不过是外在的东西。然而，当人们把米开朗琪罗同任何一位与他同等伟大的人物（例如，贝多芬）进行对比时，就会发现，米开朗琪罗身上的那种与其内在秉性截然相反的外在特征更加显眼。他看起来吝啬，却秘密地捐了一大笔钱；他在牧师和教皇面前自信且粗俗，可他又的确是非常虔诚的教徒；他的行为举止既不和蔼可亲，又欠缺教养，可他的诗歌所展现出的他的内在，却又是那么仁慈恭顺，且充盈着最敏锐的感悟力。米开朗琪罗的父亲是个脾气喜怒无常、忘恩负义且滥用父权的人，这使得米开朗琪罗失去了对生活的兴趣。在父亲面前，他自己时常保持着足够粗俗又非常暴躁的态度。尽管如此，他在行动上始终是最悉心的儿子。当他父亲去世的时候，他曾说道：

> 如此大的悲伤与痛苦竟落在人的身上，
> 他感受着它们，或愈加深沉，或愈加轻微：
> 我的情感，在我心中，唯有上帝才知晓。

他生命中的内在浪漫，只在他的诗歌中才清晰可见。同时，这种内在浪漫凭借他完美的内心化、惊人的温柔与奉献给人们带来了双倍感动。当某个生性情感丰富的人出现在我们面前时，我们会觉得，那种敏

锐又无私的情感表达，是理所当然的。但是，倘若一位凛若冰霜、具有泰坦秉性的人，突然向我们展示他的整个内在，而这内在中又满是温柔，满是无可救药且抛掉倔强的自我遗忘感，那就会产生鲜明的对照，借此，纯粹抒情且带有悲剧性的那些表现也会令我们产生感动。唯有借助他的诗歌，他才能把自己身上的那种陌生性和超人性的气息祛除掉，否则那种气息将扼杀掉我们对他全部个性的热爱。从他那一行行的诗句中，我们可以听到许多生活的不和谐，许多未止住的欲望，还有许多未解决的难题。唯有这些诗给我们指明了一条途径，使得我们的心能够和他进行对话。

人类一般拥有的最内在的三种思想领域，反复交互重叠地组成了米开朗琪罗诗歌的基本要素，它们便是：他的爱情，他的痛苦，他对神的请求。他那艺术家气质所产生的诸多观念与理想，时常会和这三种要素交织与缠绕。但是，他的情感是那么具有内在性，所以，一旦他为自己的情欲感受找到了刚好适用的特定表达方式，那他便再无法摆脱这种公式化的表达方式。米开朗琪罗的诗歌常采用田园抒情诗和十四行诗的形式，这种诗歌形式往往用于某种肤浅的奉承和某种玩闹似的休闲生活（Dilettantismus）。虽然米开朗琪罗时常满足于在这样的旧形式中填满自己最特有的情感内容，但他却始终无法避免诗歌的那种时代特征。有谁愿意放开限度，并以此让纯粹个体的东西超越常规的东西？有谁敢去评判，一个伟大的精神是否要和束缚我们所有人的东西、和平庸的东西配在一起？或者，又有谁敢断定，当平庸的东西只是由于它深刻朴素的真理，就成了所有人的公共精神财富时，一个伟大的精神是否会创造性地、自愿地去重复那平庸的东西？既然传统形式对最富足的内容来说，就是最纯粹的特征，那么，越是高贵的精神，越是充盈着民族心灵的精神，就越会拒绝不顾后果地采用原创形式去表达的行为。当米开朗琪罗学着了解维托丽娅·科隆纳，并学着爱她的时候，他必然已经有了某种独特的偏好，这意味着，某种具有夸张性的情欲表达、某种对天堂和地狱的呼唤是普遍假定的形式，而这种形式从一开始就预设了一个前提，即它要表现某种处于认真和夸张、激情和习俗之间的极其不稳定的关系。因

此，米开朗琪罗有权利表达某些事情，即便这些事情他本不该说，而维托丽娅·科隆纳也本不该听。倘若没有一种普遍的传统方式来用于表达这些事情，那么，对米开朗琪罗而言，就没有人能够证明，他有多么真诚地在说这些事情。人们很难能说得清，米开朗琪罗对维托丽娅·科隆纳的情感究竟是友情还是爱情，也很难说得清，他的那些诗句在多大程度上表达了真实的情感，或在多大程度上表达了虚构的情感，当然，也很难说得清，他对这位女性的钦佩在多大程度上是审美的，或在多大程度上是情欲的。和现代诗人一样，米开朗琪罗这里也有人们称之为臆想（Gehirnsinnlichkeit）的东西，那是通过反思甚或源于反思而引发的一种感官上的激情感受。但反过来，米开朗琪罗借助感动维托丽娅·科隆纳的那种激情以及他自己的艺术能力，让诸多纯粹精神的难题得以感性化，还把它们缔造成感官上具体的形象。人们若是企图用诸多统一的语词、诸多我们依据过于简单的现象所造就的明确概念，去解释米开朗琪罗的这些性情以及它们的诸多表现，那便是最徒劳无功的。

米开朗琪罗无数次地在自己的许多诗句中表明，爱情的感受当初有多么强烈地以量的方式（quantitativ）控制了他。太多次了，他的心在爱情中点燃。对他而言，这份爱情是许多年来的习惯，而且到了晚年，这份爱情好像仍然用枷锁束缚着他，让他无法从这枷锁中获得解放。因为，他对习惯的放任（mal uso），已经使他极其过度地委身于爱情，而习惯也终究让他那条由爱情所锻造的锁链变得坚不可摧。他说，情人的形象如此牢固地铭刻在他心中，正如美好的雕塑品被浇铸在模型中一样。所以，正如人们打碎模型，就能把那雕塑品分离出来一样，如果他自身被打碎、被分割，他的精神就能放开心爱的形象。

倘使他诗意地塑造出了他全部的爱情感受，那么，为这些爱情感受奠定基础的就是这么**一种**思想：他的个性与情人的个性之矛盾。他明显地感觉到，那些他本性中匮乏的东西（包括轻柔、优雅以及某种我想要称为音乐性的东西），使他更加地被这位女性所吸引。因此，显而易见，米开朗琪罗景仰的不只是维托丽娅·科隆纳，他同时景仰那些他本性中匮乏的东西，他想象着，那些他本性中匮乏的东西给他带来某些他并不

拥有的东西,想象着,那些他本性中匮乏的东西要把他提升到他本身不可能达到的高度。自从他被这份爱情捕获,他自身就有了更大的价值,恰如一块石头,一旦被塑造成了艺术品,这块石头就比此前更有价值,同样,写了字的纸要比空白的纸更宝贵。

> 你把我推向天空,
> 远远超出了我的轨道,
> 那么高,我几乎想象不到,
> 可能够说的却少之又少。

曾经控制他的那种情感,已经在流传各个时代的抒情诗中、在吕克特(Rückert)那里找到了经典的艺术表现方式。而米开朗琪罗,这位美的狂热信仰者,似乎特别悲剧性地感受到了他自己的丑陋,毕竟年轻时候的他曾被人一拳打断了鼻骨,但这里所说的丑陋大概也不能全都归咎于那一拳。他在情人的眼睛里,看到了自己的影子:衰老、难看、因年龄和疾病而腰背弯曲。然而,她却闪耀且美丽地映衬在他的眼睛中。毫无疑问,这种对比使得她更加难以面对他,因为,爱情需要相等的外貌和相等的青春年少。他意识到,他这衰老又难看的面貌对于她的美丽而言,只是一种陪衬。因此,她越是显得容光焕发,他就越是显得面目黧黑。他向爱神祈求,想要情人变得难看,因为那样一来,他就不会喜欢她,而她则会爱上他。可是,他感受到的,不只是他的丑陋,还有他的脾气秉性,他那本性中阴沉的忧伤,这些都是他在同那个人进行的这种悲剧性对比中感受到的,他曾经之所以会爱上那个人,也许就是为了进行这种对比,而那个人恰恰为了同样的对比而不能够爱上他。恰如在艺术品的材料中同时隐藏着美丽和丑陋、丰富和匮乏,但最终要显露这一个还是那一个,就要视艺术家的情况而定。所以,他觉得,他的悲伤和他的喜悦都停留在她的心里,可是,由于他献上的只有悲伤的东西,那么,他从她那里获得的便也只有这种东西。

因此,众所周知的悲观主义就回响在他的许多诗句中,而这些诗句

终究汇成了一本独一无二的、伟大的悲叹之书。他说，他的心败给了爱情，就是因为有太多的痛苦侵蚀着他的心；而另一方面，在他看来，这似乎是一种至高无上的奇迹，因为没有人能够相信，像他这样一根早已干枯、烧焦的树枝，竟然能够再一次开出爱情的花朵。当他生动而形象地描写那些世俗愉快的空洞性，还有那些诺言的虚假性时，他补充道：我所说的和我所知晓的，皆源于经验。他自称是一个天生就痛苦的人，但唯独有一次，他的痛苦得到了缓解。那一次，若不是那种美丽将他的精神引向了天空，他便会遭遇到有生以来最强烈的痛苦。当他表示，一千次愉快都不足以抵消一次独特的痛苦时，他便已经充分地预先认知了最具现代性的悲观主义。拉斐尔曾为我们收藏过一些诗句，没有什么可以比这几句诗更让人感动的。的确，在那些诗句里，人们同样可以听到因某段消失掉的幸福而发出的悲叹，但这仿佛只是一种太阳下山后就有的黑暗，然而，在米开朗琪罗那里却根本从未迎来过黎明的天空。他只有一首诗讲到了他和情人的完整结合，可这也只不过是为了再次揭示出，他想要去调解自己和她的某种具有威胁性或已然发生的破裂关系。人们可能从拉斐尔那里听说过，他是怎样丑陋无比。所以，他似乎是迈着教徒或梦游者的稳定步伐走过了深谷，而在这个深谷中，有一个米开朗琪罗埋藏了他的幸福，他极其清楚地感受到了丑陋，因为，他那秘密的美的理念把这种丑陋衬托了出来。同时，他那饱受纷扰而疲倦不堪的精神，竟然缔造了柔和的（dolce tempo）黑夜：

> 你，死亡的幻象，一切罪恶的终结，
> 疲倦的心灵不得不同那罪恶战斗，
> 直至你的魔酒愿意将这心灵解救。

于是，他用了一个比喻，尽管这个比喻蕴含着烦琐的苦思冥想，但却出奇直白，他借此指出：其他一切生物都会在白天繁衍，太阳会让各种植物发芽；唯独人会在黑夜受孕，并且因此，正如人要高居于其他任何自然产物之上那般，黑夜要高居于白天之上。就连他在美第奇家族陵墓创

作的一尊名为《昼》的雕像，也可以被说成是日光下的黑夜。与此同时，他有那么几句诗也许就源于涵养丰富的内心深处，当乔瓦尼·斯特罗齐（Giovanni Strozzi）谈及著名的《夜》时，米开朗琪罗正是用了那样几句诗来回复这个人的。假使人们驻足凝视，进而唤醒这尊名为《夜》的女性雕像，那么，"她"将会苏醒过来并开口讲话：

> 此刻，我们遭受了致命的侮辱与羞耻，
> 于我而言，如石头那般坚硬顽固，是最大的幸福，
> 有种幸福叫作耳聋、眼瞎，
> 所以，静静地，沉默吧，让我睡去，睡去。

尽管他又说，他的各种命运仿佛从一开始就被分配好了，可他自身同黑夜一样，黑夜就是他的生活领域。正因此，人们终究还是可以完全理解，他无论如何都不会因黑夜而感到某种恐惧。即便白天仍在凭借天空中的日光来温暖他的心，但黑夜会让他的心变僵，这在他晚年可能尤为明显。

但他也并未失衡，大自然习惯以这样充满痛苦的方式提供平衡：在生命的至高价值面前，傲慢与同情，其实和痛苦一样，都是无关紧要的。他曾写过一首十四行诗来献给但丁，在这首诗中，他流露出了非常乐于去承担其生命中一切痛苦的想法。若是他拥有的真就只是他的天资，那么，尘世岂不是要获得最大的幸福。他曾说，失去的太多总好过得到的太少，要是人们可以理解这一点就好了。在情人面前，哪怕他得到的只是一丝丝的好感，那也会让他心甘情愿地卑躬屈膝，而这种向来卑躬屈膝的躯壳下，的确埋藏着某种不可遏制的情感：要么是心满意足的，要么是大失所望的。是的，对他而言，至美之物恰恰是足够美好的，然而，他怀疑，他的爱人究竟是否真的该享有他的爱，因为她的一切并非都同等美好。所以，他甚至表示，她可以给他带来的所有好感，都不足以回报他炙热的激情。

只有在维托丽娅·科隆纳面前，他才好像真正发自内心地感到自卑。众所周知，她是多么善于向米开朗琪罗展现自身，并显现为他所追

求的种种新的理想。她有着既随和又睿智的高贵秉性，她身处的社会时代甚至让女性的个人天资都得到了最自由的发展，她接触到了当时意大利宗教改革那一最具深远意义的创举，她的生活充斥着早年丧夫的巨大悲痛，但这终究为她的本性增添了某种无与伦比的美好及庄严。正是这一切的共同运作，让她成为米开朗琪罗所熟识的第一个意大利女性，当然，也是唯一的一个。然而，对米开朗琪罗来说，科隆纳所给予他的友谊不过是毫无指望的幸福，因为，这种幸福终究还是受限于他们彼此相逢时的年龄：那时的米开朗琪罗，已然是六十岁的老男人，而科隆纳，则是过上修女般生活的、四十岁的年轻女人。若谁总是长期愤懑不得志地平淡度日，并视这种境遇为自己的宿命，单纯依赖自给自足的方式来过活，那他便会自发地觉得自身获得了某种源于大自然的恩赐，甚至会觉得这种源于大自然的恩赐越是到了晚年就越能发挥出无比的威力，毕竟，年轻时的他即便可以从自给自足中得到满足，但仍然会对绝对的幸福存有鲜活的希望。从米开朗琪罗的诗歌中，人们不难看出，激情状态下的他时常会变得吞吞吐吐，但就是在那一刻，他的内心中涌现出的全都是最崇高的思想和最深沉的情感。由此，人们才晓得，能够完全懂他的人真的太少了，而一旦他找到这么一个懂他的人，那对他来说将会是何等幸事。这样一来，在他获益颇多时，他便会理所当然地觉得，他已经拥有了**一切**。可实际上，他自身什么都不是，因为她才是一切。这种境遇对每个已寻获巨大幸福的人而言，其实是很相近的。然而，米开朗琪罗是衰老、沮丧、绝望以及孤独的，在所有这一切面前，他最先感受到的是自身存在的泯灭。为揭示这一点，我从他的一首十四行诗中节选出了最后几行诗句。我们虽然不能十分确信地说，诗中所指的那个女人就是科隆纳，但可以肯定的是，这首诗中传递出来的情感，正是米开朗琪罗无数次在科隆纳面前显露出来的那种情感：

> 高贵的夫人，你所愿亦是我所愿，
> 你的心弦牵引出我的情愫，
> 倘若你沉默不语，我便一言不发。

> 我好比月亮那般,自身暗淡无光。
> 人们寻不见天空中的月亮,
> 是太阳的光芒没有照耀到它。

当米开朗琪罗去抵抗这个愚钝的世界时,他的内心同外部世界产生了裂痕。然而,在科隆纳面前,这个裂痕得到了化解,因此,他对她充满了感激。她完全地理解他,所以,当他可以把他那同时也受制于外部世界的内心交给她时,她就已经帮助他获得了自身的和谐。这不只是因为他爱她所以她成功了,而且也是因为她成功了所以他爱她。他觉得自己仿佛是由劣等材料构成的一个最初有缺陷的模型;他期盼这份艺术品的完美以及这种以他为根基的创造者思想的美仅仅出自她的双手。所以,从宗教的以及哲学的层面来看,这种爱既是出于他本质的某种精神化的原因,又是其结果。正如这种爱是精神的一样,他也强调了可靠的美与真正的艺术所具有的精神性。至少他形象地使用了有关心灵先在的那种柏拉图式的观念。正如彼特拉克曾说起西蒙尼·马蒂尼(Simone Martini)的这幅劳拉的肖像一样:

> 但或许这位画师曾身处天堂,
> 因此这位高贵的女人降临了;
> 他在那里看到了她,之于这美丽的容貌
> 他那俗世的作品便是一种上天的见证。

所以米开朗琪罗此时觉得:

> 你的眼中拥有天堂;
> 那里,我们的心灵曾相爱的地方,
> 引领我的这条路径,是你的眼睛指向之处。

因此他宣称,心灵时常使他翱翔到那曾渴望的地方,那里是美的居所,

这种美不再受限于傲慢的女人，很明显这就是在说那个柏拉图式神话的超神的空间，那里有理念，有事物的纯形式，有无所谓男和女的美妙形象。因此他觉得，女人的美只是被借予人间，为的是向我们展现，当躯体的面纱被揭开时，等待我们的是怎样的生活。甚至在虔诚宗教的想象方式与泛神论的想象方式之间也存在一定程度的摇摆，这可能同样源自某种情感所赋有的诗意的魅力，这种情感是某种暧昧的反复游戏式的情感：他渴望与爱人在天堂中共同生活，在那里，他将为自己在天上与地上同时崇拜的上帝感到高兴——对他来说，这种想法尽管在表面上是矛盾的，但也的确与这样一些直觉有着深刻的联系，即仅仅在爱人身上反映出来的是否并不是在他精神自身中构造出来的美的理想形象，由此这种美的理想形象根本不是那个爱人自身，而是他那被美填充了的心灵的一种反映，这种东西吸引着他。这十分有趣地令人想起拉斐尔的那句名言，为了描画出现实中总是缺少的那种美丽女人，他必须动用形成于自己精神中的"某种理念"(特定想法)。

正如艺术指引他从感官美经由形式的永恒美通向天堂一样，爱人的这种非感官能够觉察到的美也使他从尘世直通永恒；他在爱的领域所经历的和他在艺术的领域所经历的其实是同样的过程。

> 我愿去思慕你的美丽，
> 这是她的一部分，几乎难以预料
> 在彼岸它只呈现于我们的眼睛之中。

所以他也时常表达自己对美的热情，然而他丝毫不感到厌烦的是，把这只居于感官中的美视作卑微之物，且视作与一颗智慧的、有男子气概的心不相匹配之物，同时是出于这样的原因他爱上了这美丽的躯壳，上帝在她之中映现且无疑比在任何他者中都映现得更加清晰。同时他在很大程度上被引向了这样一种进程，即他最终宣称超越了神圣物的一切世俗化身。

> 我渴望的不是绘画也不是雕凿；

唯有上帝之爱,另她的臂膀

在十字架上伸展,将我们锁在上面——

　　他早就说过,他意欲描画与雕凿的美向我们显露了天堂。但是他并非没有抗争与质疑地进入这种宗教的顺从中。正如那首听起来持有固执怀疑态度的十四行诗一样,我在此引用的这首诗源自索菲·哈森克勒费尔(Sophie Hasenclever)的译本:

骨瘦如柴的身体同样值得欣赏,

如硫黄一般的心,麻絮一般的肉,哦,

疲乏又盲目的理智,脆弱的心灵,

放开缰绳,只愿享乐:

外加充斥着诱惑与陷阱的世界!

这并不奇怪,你想想吧,

最初的炽热已于突然间

像闪电一般要置我于火焰中。

倘若为了源自天堂的艺术

为了经由名家之手战胜自然的艺术,

生而赋予我眼耳。

倘若我看到那有权点燃我的东西,

那么这责任就要由这心灵之火来承担,

创我者,居于烈焰之中。

　　所以,当一切我们的情感与激情令他反感时,他就质问,上帝究竟为什么要创造世界;他如此赦免了这有罪的女人,对这个女人的爱毁灭了他,因为正是上天在给予她美丽的同时也给予了她杀死他的武器,而他再

一次疑惑地质问，上天是否真的为我们着想，又是否关心我们。然而，要他的心脱离尘世的诱惑太难了。即使在他晚年，对于荒废时间的世界谎言充满绝望的他只想朝向永恒之光，他却仍然要特别地恳求上帝给予他力量，去憎恨这个世界以及她的美，可这些又是他热爱与崇拜的东西。

最终引导他走向宗教道路的并不是产生于老年人的衰弱和怯懦的那种交错的卑躬屈膝，而永远都只是他寻求的一切最内在的东西，世界不能给予他痛苦心灵的安宁；唯有深层的拯救需求可以打动他，正如贝多芬在他晚年的《庄严弥撒》中也曾表达过的那种渴望被拯救的需求一样。我说过，这是他生命要素中和谐的缺失，是内在与外在平衡的缺失，他对女性特别是维托丽娅·科隆纳的崇拜表明，只有同样的特征可以让他超越所有他内外的不和谐与不足，以致实现它们的和解、平衡与统一。我们不能说，他是否在这方面已经找到了全面且持久的和平，或者他是否继续在寻觅的道路上，以及他的绝大部分雕塑品的命运是否都并非是完成了的，在这个方向上他心灵的命运也并未停留，因而他时常将这种心灵的命运与他自己的艺术作品加以对比。

3 谈艺术展览

（1890）

大多数总体上生活于自身的乐观主义思想中的人，也有着自身的悲观主义思想。尽管此时的一切是好的、美的，然而它们也必然是有缺陷的，与其过去之所是进行无意义的对抗。有关现在的悲观主义思想既转化成了为自由精神而存于未来的乐观主义思想，也将形成有关过往的乐观主义思想，而那些有关天堂的传说、有关黄金时代的梦想、有关古老的美好时代的信仰都无非是经由现存的暗影剥离出的美好的过往的闪光点，是无意识中对不尽如人意之现在的某种排斥。在祖父选择了祖母的那个时代，那里的世界不仅仅完全是更好的，而且更重要的是那个时代是更加有道德的，然而有关时代之道德堕落的抱怨大概同道德与时间本身一样古老。这种假借更大的道德理念之尺度对过往的颂扬，常常压缩成循环的、对于过往的某种感性的颂扬。古希腊人的世界、15和16世纪步兵们的世界抑或是17和18世纪戴卷曲长假发的人们的世界，不仅仅是更好的，而且似乎看起来是更美的。与此同时，人们在任何场合都能听到对于艺术品之美的凝聚性的抱怨，那就是，艺术在衰落。然而确定的是，至少现代艺术的特征是不同的，而我们仍无法确认的是，在这种特征之内的现代艺术是否达到了与以往艺术品同样的高度。然而从某种层面来说，艺术展览是变化的实体化与象征。

当人们抱怨现代世界缺少那种基于自身而设立的、依靠最自我的力量向这个世界之外移动的某种清晰明显的个性时，当人们反对在现代世界中大小要经由同一的而非单独的标准来进行评判时，以及当人们反对多数人的共同效用干涉到仅仅由个体起效用的行为时，人们似乎可以通过现代艺术展览来发觉这些关系背后的影像。在每个艺术家创作的领域中存在的使单独的个性发挥效用的那种全面的力量、那种能力，正如我们在文艺复兴时期的大师们那里所瞥见的那样，在分工前、在艺术行业出现前是不存在的，同时，整个艺术家的自我发挥所呈现出的并非是单独个性的影响，而是多样性艺术表现的总览。似乎那些掌控艺术技能的力量分化成了某种对不同个人的填充，如同爆裂开的闪亮的天体，化成无数迷失的小星星。没有哪个单独的艺术品自大地宣称，它是现存艺术技能之最，是一切至今发展的最高点，像《西斯廷圣母》或美第奇家族陵墓曾经做到的那样；为了认识现代的艺术，需要多样化的聚集，需要所有潜在艺术大师的共同光临。由此，依据专业化的现代诉求还是建立起了单向度的艺术行业，它恰恰为了同时期各种观点得以平衡而需要各种相互反对的东西。谁知道，我们不可忍受的是否并非是，仅仅或者几乎仅仅能够诉求于当代更好的艺术大师，仿佛我们能够和米开朗琪罗决裂一样；谁知道，现代艺术感受的最独特的特征是否并非是，我们看到了每个创造性的个体之外的许多其他的东西，它们以自身的单面性反抗其他东西，以至于只有在多样性的联合中，属于我们时代的真实的、独特的艺术感受才突显出来。

艺术展览是现代艺术专业化的必要补充与延续。

只要现代人建立了单一性，这种单一性就会由其自身接受的多样性填充。个体所运行的区域越小，个体的思想与意志被禁锢的界限越狭隘，那么在巨大的差异性的思想与感受中获得满足的那种得以恢复并着手于行动的需求就越强烈，就像不活动的肌肉更情愿在激烈的运动中释放那种勉强被忍住的力量一样。恰恰是在狭窄的书房中，浮士德产生了从对照物的某一端点到另一端点，从而测量其整体之丰富性的渴望；恰恰是我们这个时代的专业化特征，导致了从某一印象到其他印象的匆忙，导致了对于享受的缺乏耐心，导致了成问题的追求，导致了人们总要在尽可能

短的时间里汲取到尽可能多的刺激、利益和享乐。大城市里马路上抑或是文艺沙龙里的丰富多样的生活既是这种不断追求的原因也是其结果，而艺术展览则象征性地将这种不断的追求总结成一个狭隘的领域。那里，在内容方面有着不同追求的东西相遇于同一个狭小空间中，那里，急切需要的精神惬意地运行着，在几分钟内从一个极点到另一个极点地游走于各种艺术题材的世界中，并在最远的两点中尽可能延伸这种潜在的感受。现今艺术家气质所拥有的最大的力量都被聚集到某个最小的点上，并在这种同一的凝聚中向观众显现出某种感觉的充盈，而这种感觉在观众那里尤其被看作由艺术所唤起。正如被表现的对象如此近距离地向我们展现了自身的反面，与之相连的诸多评价也是相互抗衡的，这些评价在参观者的精神世界中以极快的次序在同意与反对、钦佩的惊讶与蔑视的嘲讽、冷漠与感动之间变化着，同时这样一来也实现了现代的享乐前提，即在最小的时间与空间范围内彻底感受最多种多样的东西。

人们可能会说，在此客观冷静的艺术品评论一定会占上风；看到的各式各样的艺术品越多，精神面对个体就越自由，把精神拉入片面性的道路抑或是使其毫无批判性地片面接受的可能性就越小。我们所有人对于那些总是以同样方式充盈我们意识的东西不再有正确的评判，而且除了它以外也没有什么其他东西是人们可以去衡量抑或是断定它有价值还是无价值的。这种观看到的多样性教会我们去调和那些因轻易的一眼而对他者进行迅速赞同或不赞同的评判，使我们提升到了某种即便冷漠但也清晰的高度，使我们在评判个体时保持冷静，而这种评判在没有其他印象影响我们并适当地被设定时，在只有被我们完全接受的单一的印象时，是一定缺失的。而且这种印象不仅仅是某一幅画的优点，也有与之相反的所显现出的其他画的缺陷；在艺术中与在我们的生活中一样，某个缺点只有在某一点上多次突出地显现出来，人们才能在其他点上意识到它的存在。只有伴随着收益的亏损可以完全占上风；因为现代艺术体验中的两大弊病——骄傲自大与流于表面——都源于那种行为。当人们的大脑迟钝到完全不再有热流和激动涌入之时，那么平静、冷淡地对待事物是容易的；当人们不再认为有什么事更有价值时，那么免于

做出过高评价是容易的；当人们知道甚至是面对好事物时也仍然可以进行批判时，那么批判劣质物就是容易的。恰恰是这种骄傲自大成了某种追求最多样化的、最相互对立的印象的起因与结果；因为正如这种要求的实现钝化了精神一样，这种被钝化了的精神渴望着永久强烈的、愈发动荡的刺激。精神生活中的某种奇异的对立由此而出名。现代人的易感性越来越精致、越来越烦躁，他的感受力越来越柔弱，以至于取代了强烈色彩与巨大反差，他只能受得住苍白、残缺、枯萎的色彩，鲜活的色彩会伤害他，就好像现代的老年人已无法承受自己那健康子孙的嘈杂声一样。感觉及其表现的暗影在顶端处越来越尖锐，以至于这种暗影似乎在其顶端处摇晃，寂静中最为细小的坠落声、最为轻微的不合礼数的言行越来越容易伤害到我们，我们越来越犀利地区分那些被我们自身不够熟巧的眼睛与感受力视为统一与相互适合的事物。然而现在与之相反的，恰恰是这种对于最大刺激的需求，这种对于整日里的小刺激、小喜悦的不满意，这种田园生活的不满足，最终导致只有那北海边以及阿尔卑斯山之最高处的自然风光才可能使我们得到平静与满足。完美无缺总是在同一尺度中感觉之粗糙与精密的象征，而且现代人追求的总是一致指向于越来越多地精化、打磨自身感受的精美、独特、体贴的事物，而这就好像他为了能够完全地被触动而需要最为强大的、最为刺激的事物一样；这样，一方面物质上对于神经的过度刺激导致了触觉过敏，即不健康地被强化了每个印象的作用，另一方面这也导致了麻醉、无感觉状态，即同样不健康地被降低了敏感性。

接之而来，最为多样的艺术品相互陈列在一起的效果是这样的。我们的灵魂不再是可以供我们记录的石板，在不留一丝痕迹的基础上开启了一片新的场地。只要面对艺术品的任何一个深入的、有印象的痕迹产生了，那这个痕迹就一定有足够长的时间在那里继续起作用，使得下一个印象无法在我们的灵魂中找到完全空闲的地方，在那里至少还有足够多的痕迹是从旧的印象中剩余下来的，即新的印象还不能赢得它自身可能需要的那么多的来自我们灵魂的支持；这时首要的是，某种诸多印象的混合将不可避免地形成，这种混合是对每个单个艺术品进行更深入理

解的最大的敌人。就这样，这种诸多图像仅仅于空间中的紧凑并置就按着这个方向起作用；没有哪幅没几平方米大的画可以在静态的视觉中独自填充满我们的视野，也没有哪个意识能够如此单一地聚集到这个视界范围内的某一部分，以至于这些相邻的图像无法赢得哪怕是意识的一个小部分而又使得刚刚被注意到的印象消失抑或是被削弱。而且，除了这些杂七杂八、不断干扰着的同时性以外，人们究竟能够运用接连不断的新鲜的敏感性看多少幅画？回答可能是有分歧的，一部分人认为可能是六幅，另一部分人则认为是十二幅或者更多；但是，没有人愿意否认，我们的灵魂早在某个供游览的艺术展的十分之一处就已经饱和了，以至于这种由多余的其他九个部分所造成的超载必然使我们的灵魂面对某种精神上的厌恶，我们的精神胃口如果没有恰巧碰到合适的，就完全不会接受其余的九个部分。事实上可以这样说，我们的精神在没有汲取它们的同时，停留在了那些图像的表面。即使在博物馆，这种弊病也无疑是不可避免的。但是这里至少还是有好处的，那就是，当人们不属于那些仅仅在夜晚通过罗马的艺术鉴赏家时，当人们越来越舒适、越来越频繁地翻阅同一部作品时，那么即使刚开始仅仅轻触到灵魂的表层，但之后的几次一定会碰触到越来越深的层面。相对于艺术展览所具有的易逝特点来说，博物馆中艺术品的停留期限恰恰给予审视它们的精神某种程度上的平静，在艺术展览那不平静的八周的生命结束后，它的组成品随风而去，从而向观赏者本人表明其自身生命的不稳定与激动。

但是，有些东西似乎反对这一尝试，那就是，人们把现代艺术展览的心理学诱惑归因于兴奋与嘈杂，那种对于最对立事物的直接的、同时的注视使得这种兴奋与嘈杂附加到有着矛盾需要的现代精神之上——这种时常突显出的如画般美丽题材的匮乏是对这一尝试的虚假反抗。首先，这是那种悲观主义的基本要素，只知道在艺术中诉说遗失的天堂。倘若人们所指的那种艺术构造力的缺乏，是指那种知道如何将某种思想注入可见的时刻并伴随着思想之魔力的鲜活而又美丽的表象上的能力，抑或是指那种从大多数从业者（即艺术家）为了博得眼球而构建协调之美的活动中赢得迫切注意力的能力，那么这的确是合理的。在现今的艺

术中，人们可能极少会见到有着这些任务的艺术想象力所展现出的丰富性和灵活性。即使在最一般的艺术展览上，人们也总能发现一些好的风景画和一些凑合的肖像画，但是在更高端的展览中，人们在那些宏大作品中却常常连一幅顺眼的画都看不到。依靠描绘怪异事件的幽默或与观赏者的生活、兴趣密切相关的感触来展现自身魅力的那种世俗画虽然并不少，但是恰恰在其中显现了最突出的绘画题材的缺失，作为某种持久的尝试，总是以描述过上千次的场景和人物来骗取最后一点点的独创性。面对大的任务，这种总是修缮更新的放映场景没有被阻碍，正如希腊人忍受着他们的悲剧诗人讲述那传说里同样的故事情境一样。圣母与孩子，末日审判，神圣统一（它们每一个都承载着最持久著名又意义深远的特征），耶稣的生活场景——这些都是那么深刻而又丰富的文艺题材，极少会在某一个别的描述中消除，以至于这些题材可以无数次地被展示着；因为根本上就不存在与这些题材完全吻合的感官场景，因为这些题材的思想内容超越了每个单独的描述，由此，没有一个描述可以完全说尽这个题材，同时，每个个别的描述源源不断地接着述说、完成这项任务，就好像它自己真的看到了这些一样。但是，这些题材靠得越近，对于题材的描述越少超过题材本身，那么人们就越难以承受这种频繁的重复。人们喜欢上百次地重复某个重要的思想，而笑话只一次就够了。所以，风俗画要求其风格或本质有某种确凿的本源性、独创性，而其内容的频繁重复则显得难堪与贫乏。

所以，人们总是在现代艺术展览上那所谓真正的发明中获得某种贫乏的或者说是某种彩色的单调印象，然而，从另一个方面来看，所缺少的不是极富刺激性的多样化元素，也不是重大的对立性元素。个别的事物可能并非是新奇的，可能从某个范围来看，人们早已熟悉了它的内容与形式；现代艺术只是占有着丰富的模板，大量各式各样的风格，这些还是可以引发出最鲜活的变化之感的。然而在此，艺术与开放精神的关系是显而易见的，这正是我在前面所暗示的关系，而这种关系的深层性向着另一个方向展开了。在大量的个体性面前，人们指出，越来越多的群体效应显现了出来；现代文化的任务相比于以众人的集体工作来完成而言，越来越少地依赖于个

体性的力量,而且,相对于个体的独特效应而言,越来越多的整体效应正到处给予我们时代的创作以这种特征。原创性从个体性绕到了群组中,个体性属于这群组,也经由群组,个体性具有了其效用方式的展现权。或许这也适用于艺术。当个体本身也乏于新发现时,就争取前与争取中的关系而言,他就会描述出某种特别的、由其他风格而引发出的不同的感觉与表现。他所促成的某种确定的艺术特色以及形成的那些直观方式不可能多次地强调突出,而且个体如何普遍地在那些地方属于群体,这也不能使得他接受的程度和他给予的程度那么清晰地区分开。当然,个体化的纯粹自我释放能量的缺失与最富有多样化风格和最与众不同的提问方式的丰富化不相互矛盾,这是可能的。而且接受这种个体与整体的关系尤其有助于我们当代的艺术展览。现代的艺术展览教会我们如何去控诉这些发明的匮乏与微不足道,控诉那种清晰明显的个体性之缺乏与整体性之丰富的相互一致,由此,描述、思考与表达方式的丰富取代了个人的原创性,这种丰富承载着整个群体,也同时传递着个体。

所以,艺术展览就是这样的设置与进程,这种设置和进程可能是不令人满意且用处极少的,但也确实是作为现代精神的标志所不可缺少的。这些设置与进程并非如人们控诉的那样是艺术评判之浮浅与骄傲自大的理由,而更是开放精神之确凿状态的人们可能会抱怨的结果,但是这之间又有着如此深刻的关联,以至于不改变现代内心生活的整个基调,人们就不可能摆脱它。在少数其他的显现中(这些显现如同艺术展览一样在一侧悬挂着我们文化的果实),它们呈现出许多这样的特征:功效的特殊化,在最狭小的空间呈现最多样化的能量,观感的急速慌张与令人兴奋的追捕;棱角分明的个人性的缺失,但与此同时整个群组呈现出了一种描述方式、内容与风格门派的巨大丰富性——所有这些特征,都是现代艺术展览呈现给我们的,纯粹作为那些尚未由人们涉及任何其内在内容而构成的我们精神流的小型袖珍画,由于这种巨大的关联使得这幅画对于深入的观察者而言不存在任何褒扬与责难,而这些都可能与他的个别观察相关。这是我们过渡期的象征,由此只有未来才能判别,我们时代中的这一切不宁静的、不确定的、令人激动的薄雾究竟是晨曦还是余晖。

4 社会学的美学

（1896）

<div align="center">一</div>

人类的行为是可观察的，因为人们从这种观察中能够感受到不断革新的魅力，而这种魅力就来自一个取之不尽的多样混合体，它由同样持续重复的几个基调以及大量交互中的个体变化——在这些变化中没有任何东西是和其他东西相同的——所构成。人类历史中的各种趋势、发展以及矛盾可以归因于一种非常少量的原始动机。人们对于文学作品的看法在于：无论是抒情诗还是戏剧文学，它们都只是在以变化无常的方式来安排一些外在和内在正受局限的命运前景——这适用于人类活动的每一个领域；我们所把握的领域越是广阔，基本动机的数量消耗得就越多，以至于最终，当人们对生活进行最一般的观察时，几乎会把所有领域都归因于一种二元论，所有的生命似乎看起来就像是在它们的斗争、妥协以及联合中形成的不断革新的形态（Gestalten）。每个时代都会致力于把无限丰富的现象归因于这种思维倾向和生活倾向的二元论，人类事物中的各种基本流动将在这种二元论中获得其最简单的表达。但是，所有人类事物中的那种深刻的生命对立只有在各种象征（Symbole）和示例中才能得到理解，同时，对任何伟大的历史时期来说，这种对立的

另一种形态化呈现（Ausgestaltung）似乎就是它的基本类型和原始形式。

因此，在希腊哲学的开端时期，赫拉克利特与埃利亚学派之间出现了巨大的对立：对于前者来说，所有的存在（Sein）都处于永恒的流变之中，在他看来，世界进程发生在无限多样的对照中，而这种对照在不间断地转化为彼此；反之，对于埃利亚学派来说，在骗人的感官假象的另一边，有的只是一种唯一的静止的存在，它无所不包，不被分裂，是诸事物的绝对的、无差别的统一。这就是基本形式，它相信，对于希腊思想来说，人类本质中存在着巨大的党派分裂，并为它全部的发展提供了主题。随着基督教的发展，另一种形态化呈现出现了：神圣原则与世俗原则的对立。对于特别的基督教生活来说，这似乎是各种本质方向中最终的以及绝对的对立，所有意志和思想的区别都必须归因于这种对立，但是这种对立本身却并不指向任何更深的东西。近代以来的各种生命直观将此延伸成了自然与精神的根本对立。当下，人们最终为那种二元论——这种二元论的确通过单个的心灵在人们之间挖出了沟渠——找到了社会主义趋势与个体主义趋势这一表达方式。就此，人们与机构在特征上的最后一个典型区别似乎被重新表达了出来，一个分水岭似乎就此被重新发现了，其各自的方向在此得以分开，以便随后能够再次汇合并根据其各自参与的不同群体来规定现实。分割这些思维方式的那条界线似乎被所有的生命疑问延长了，与此同时，在那些最边远的领域中，在各种形形色色的事务上，特征构造的形式得到了展现，它在社会政治上清楚地表明了社会主义倾向与个体主义倾向的对立。它既规定了纯粹物质的生活兴趣的深度，也同等地规定了审美的世界直观的高度。

对我们来说，美学观察和阐释的本质在于，从个别事物中显露出典型，从偶然事物中显露出法则，从外部事物以及短暂易逝的事物中显露出各种事物的本质和意义。任何显象似乎都无法摆脱这种简化的命运，它们会被简化为对它们来说具有重要意义且永恒不朽的事物。即使是最低级的、本身最丑陋的东西也可以置身于各种色彩与形式、感觉与体验的相互关联中，这种相互关联赋予了它异常吸引人的意义；那无关紧要的事物会由于其孤立的显象而令我们感到它们平庸且讨厌，但即便是

最无关紧要的东西，只要我们可以深深地、充满爱意地沉浸其中，就能够感受到这也是一切事物最终统一出来的光线和语词，它们使得美和含义（Sinn）从这里涌现了出来，每一种哲学、每一种宗教、每一个我们至高的情感升华的瞬间也都在为其竭力争取各种象征。如果我们对这种审美深化的可能性进行彻底地思考，事物在美的价值上就不会再有任何区别。这种世界直观会产生美学的泛神论，每一个地方都隐藏着拯救绝对美学意义的可能性，每一个地方都会为足够敏锐的目光呈现出世界整体所具有的**全部的**美、**全部的**含义。

但是这样一来，个别事物就失去了它仅仅作为个别事物才拥有的那种意义，失去了它所拥有的区别于其他事物的那种意义。那种意义无法由此来得到保存，比如人们曾说过，各种事物在美学上的形式化和深化无论在哪里都是有可能实现的，这使得它们有丰富的空间来呈现它们的美在内容上、质性上的不同性，它只意味着美学意义上的等价性，而非同样性，它所消除的只是这个领域中的等级区别，而不是各种颜色和声调、感觉和思想、快板形式和慢板形式之间的区别。一些人想要把审美意义上的普遍平等性和普遍统一性所具有的魅力同美学上的个体主义所具有的魅力调和起来，但这种想法并不能完全满足后者的要求。因为，正是由于各种价值的等级顺序，由于重要的事物建立在无关紧要的事物之上，由于那种使有心灵的事物超脱于迟钝麻木的事物、使精美事物超脱于粗糙事物的有机性增长和发展，这一系列的顶峰才被赋予了一种背景、一种高度和亮度，然而，就各种客体在美学上的等价性来说，它们中没有任何一个能够达成这些。对于它们来说，一种明亮的光辉倾泻在所有事物之上，虽然它让最低级的事物获得了与最高级的事物同等的地位，但为此也使得最高级的事物得到了与最低级的事物同等的地位。我们的各种感受都与各种区别联系在一起，价值感受并不亚于皮肤官能或温度官能所产生的感受。我们无法一直漫步于同样的高度，至少无法一直漫步于我们在我们最好的瞬间才能通达的那个最高的地方；与此同时，要使那些最低级的事物升华到审美的高度，我们就必须以放弃那些超凡脱俗之物（Aufschwünge）为代价，毕竟它们可能只是稀有的、个别

的，并且只是超越了一个下层的更深、更沉闷又更黑暗的世界而已。然而，不仅是这种由各种区别带来的所有感受的局限性——我们可能会觉得这种局限性是我们本质中该被摆脱掉的束缚和不完美性——使各种事物的价值依赖于它们彼此的距离：这种距离本身恰恰支撑着一种美的价值。世界按照光明与黑暗被分开了，它的各种元素并不是在等价性中以丢掉形式的方式变得界限模糊起来，而是各自在诸多价值的一种层级结构中有其自身的位置（处于较高的价值层级结构和较低的价值层级结构之间），较粗糙的事物和较低级的事物在成为精美事物、明亮事物以及高级事物之载体和背景这件事上，找到了它自身实存的含义：这本身就是世界图景的一种最高的审美魅力和价值。因此，这些不可调和的道路彼此分开了：这个会为了谋得一个高度，甘愿步入上千个深渊，而那个则在其顶峰发现了各种事物的价值，并由此在对所有较低的事物进行反观中赋予这些事物以他自身的含义和价值尺度——他决不会理解另一方，因为那一方是想要从虫子发出的声音中听到上帝之声的人，并觉得每件事物的要求都该和其他事物一样被看成是合理的。谁不想要错过由世界图景之美的多寡所带来的其在结构、层级以及形式化方面的奇观，他就决不会与另一种人生活在一个内在世界之中，因为那种人在各种事物的平等中看到它们的和谐，以至于景象的魅力和丑陋、愚昧的混沌和富有意义的形式都只是些遮掩的外衣，他从这后面到处都能看到存在所具有的那种同样的美和心灵，而这就是他的心灵所渴求的。

在此，人们可以找到一种和解，找到一种概念和理论，它可以说明这些反向的价值感觉是兼容的，并且汇聚于某种更高的追求之中，因为在许多心灵中，这两者都在以分化的权力进行统治：这就像是人们无需证明白天与黑夜的对立一样，因为有一种朦胧时刻。在此，我们站在所有人类事物的源头，这些源头依照它们所流经的各种领域，允许那些有着巨大分歧的观点——如政治上的社会主义和个体主义、泛神论的或原子论的认识论、审美的平等化或差异化——竞相绽放。我们无法用语言来说明这些源头，说明它们最终的本质方向；只有通过那些个别的显象——这些显象是它们在自身控制经验性生活内容中产生的，就像是在

同它们的混合中产生的一样——人们才能认出它们来，或至少指明它们是些未知的力量，而这些力量把我们此在（Dasein）的物质塑造成了它们的形式，永久无法和解，由此其他力量中的每一种力量都会激发出新的魅力，这种魅力确保了我们这类物种的生命在诸多对立之间形成其自身的迷茫、斗争以及摇摆，这就使得一方的满意会引来另一方最猛烈的攻击。与此同时，只有在这里才有那种能被人们称为它们的和解的东西：这并不在于无聊地去证明，它们可以还原为一种概念性的统一，而在于它们不断地在一种生物物种中，事实上是在每一个别的心灵中相遇和斗争。因为这恰恰是人类心灵的高度和美妙，它那鲜活的生命、不可理解的统一性可以让那些力量在每一瞬间中都对其自身产生影响，而这些力量本身就是从完全互不相容的源头向着那完全互不相容的出口流动的。

二

起初，所有审美的动机都在于对称性。为了使理念、含义与和谐被带入各种事物之中，人们必须先以对称的方式来塑造它们，使整体的各个部分彼此平衡，使它们均匀地围绕着一个中心来排列。由此，在纯粹自然形态的偶然性与混乱面前，人类赋予形式的能力以最快、最明显且最直接的方式得到了感官化的呈现。所以，最初的审美行动超出了对各种事物之无意义性的单纯接受，取得了对称性，直到后来，审美行动的完善和深化恰恰又使得那些最极端的审美魅力与不规律的东西以及非对称性联系在了一起。在对称的形状中，理想主义最先取得了可见的形态。只要生活还完全是本能的、凭感觉的、非理性的，那么，从它那里得来的审美救赎就会以这样的理性形式出现。如果生活充满了理解、计算以及平衡，那审美需要便会再度逃往它的对立面，去寻求非理性的东西以及它的外部形式，即不对称的东西。

审美本能的较低阶段是以系统建设来表示的，而这种系统建设用一种对称形象来把握客体。所以，例如说6世纪的各种忏悔书，它们把各种罪恶和惩罚纳入了一些从数学的精密以及均匀的建筑那里得来的系统

中。第一次尝试在精神上完全克服各种道德错误，就是这样以一种尽可能机械的、显而易见的、对称的图式形式来实现的；如果它们屈服于这个系统的枷锁，那理智就可以最快地并且似乎是以最小的阻力将它们控制住。一旦人们在内心中建立起了客体自身的意义，且不必先从某种与他者的关系中借用这种意义，那这种系统形式就会破碎掉；所以，在这个阶段中，对称性的审美魅力也会逐渐消失，但起初人们就是用这种对称性来安置各种元素的。现在，人们可以从对称性在各种社会形态中所扮演的角色来真正地认识到，看似纯粹的审美兴趣是如何由物质的合目的性引起的，以及反之，审美动机是如何对那些看似遵循了纯粹合目的性的形式化产生影响的。例如，我们从最多样的古代文化里发现，在军事、税收、刑事以及其他一些关系中，往往是小组的每十个成员联合成一个单独的统一体，从而十个这样的子组（Untergruppen）又会构成一个更高的统一体，即百人组。这种对称的小组构造之所以会出现，一定是因为它更一目了然，具有可标识性，且便于管理。这些组织所形成的这种独具风格的社会形象是纯粹实用性的成果。但是此外，我们知道，这个"一百"的意思最终往往只是保留了单纯的名称而已，那些百人组所包含的人数时常会多于或少于一百个人。例如，在中世纪的巴塞罗那，尽管元老院曾有大约两百个成员，但它却自称有一百人。这种对于组织最初合目的性的偏离——却又同时坚持了对它的虚构——显示出了单纯实用事物向审美事物的过渡，显示出了对称性的魅力，它来自社会本质中的一些建筑艺术倾向。

对称性的倾向，即依照连贯的原则对各种元素进行同样安排的这种倾向，仍然是一切专制社会形式所特有的。尤斯图斯·默泽（Justus Möser）于1772年写道："总务部的先生们很想要把一切都化为简单的规则。由此我们就远离了那个在多样性中展现其自身丰富的自然所具有的真正计划，并为那种迫使一切都服从于几个规则的专制主义开辟了道路。"对称的安排使人们可以更容易地从一个点来控制许多个点。相比于各部分的内部结构与界限都处于没有规律且连续波动的状态的时候，诸种障碍在某种以对称方式组织起来的媒介中会持续得更久、阻力更

小、更可预见。因此，查理五世想要把荷兰所有不平衡的以及特殊的政治产物和法律都变成同等的，并把这些东西改造成一个在各个部分中都平衡的组织；所以，这个时期的一位历史学家写道："他讨厌那些妨碍了他对称性理念的旧宪章以及顽固的特性。"人们也有理由把埃及的金字塔说成是伟大的东方专制君主所进行的政治建设的象征：一个完全对称的社会结构，往上去时，周长快速地减少，权力的高度快速地增长，直至通达到一个平衡地掌控整体的尖顶。如果这种组织形式也是源自它们单纯为了满足专制主义需要的那种合目的性，那么，它还是会生长出一种形式的、纯粹美学的意义的：对称性的魅力伴随着其内部的平衡性、其外部的封闭性以及其各部分与一个统一中心的和谐关系，这一定会带来审美吸引力，而这种审美吸引力就是专制、国家意志的无条件性向许多人的头脑所施加的。所以，自由的国家形式反而会倾向于非对称性。热情的自由党人麦考利（Macaulay）非常直接地强调，这就是英国宪法生活的真正力量。因此，他说："我们考虑的根本不是对称性，而更多地是合目的性；我们决不会仅仅因为它是一种反常就去清除它。我们不会制定任何比眼前要处理的特殊事件所要求的准则更加宽广的准则。就是这些规则，总体上从约翰国王到维多利亚女王，一直在引导我们二百五十个议会的各种思量。"也就是说，在这里，对称性的理想以及从一个点来赋予所有个别事物其自身含义的逻辑完整的理想遭到了拒绝，而另外一种理想受到了偏爱，它让每一个元素根据其自身的各种条件独立地任意发展，这样一来，整体自然也就呈现出了一种无规则且不平衡的显象。然而，在这种非对称性中，在这种使个体事件摆脱由其对称物所带来的预先判断的过程中，除了有各种具体的动机之外，也有一种美学的魅力。这种弦外之音在麦考利的话中得到了清楚传达；它源于这样一种感觉，即这种组织使国家的内在生活得到了最典型的表达，并取得了最和谐的形式。

审美力量对社会事实的影响，在社会主义倾向和个体主义倾向之间的现代冲突中是最明显可见的。社会作为整体变成了一件艺术作品，在其中，各个部分都由于它自身对整体的贡献而获得了一种可辨认的含

义;一种统一的指令取代了自由诗形式的偶然性——如今,个别事物的功效会凭借这种自由诗形式的偶然性给整体带来利益或损失——以合目的的方式规定着所有的生产,一种工作中的绝对和谐代替了耗费精力的竞争以及个体相互间的斗争;这些社会主义理念无疑都是面向审美兴趣的,并且——无论人们可能会出于哪些通常的原因来拒绝它的诸多要求——它们肯定都在驳斥流行的观点,即社会主义仅仅来源于胃的需要,也仅仅归属于这些需要;与此同时,社会的问题不仅是一个伦理学的问题,而且也是一个美学的问题。① 社会的合理组织除了会给个体带来明显的后果,还具有一种高级的审美魅力;它要使整体的生活成为艺术作品,因为如今个别的生活几乎无法是这样的。我们直观中所能够包含的构成物越是组合而成的,我们对美学范畴的应用就越明显地从个体的、感性可感知的构成物向上发展到社会的构成物。这里涉及的也是机器可能会引起的那种相同的审美魅力。各种运转的绝对合目的性以及可靠性,各种阻力和摩擦在最大程度上的降低,最小的组成部分与最大的组成部分和谐地相互交错在一起,从表面来看,这赋予了机器本身一种特有的美,工厂的组织在大量地重复着这种美,而社会主义国家也应该在最大程度上重复这种美。这种特有的、对和谐与对称性的虔诚兴趣——社会主义在这种兴趣中展现出了它的理性主义特征,并且想要借此种兴趣来使社会生活如同风格化了一般——仅从表面来看,显现在这一点上,即社会主义的乌托邦总是按照对称性原则来构造其理想城市或理想国家的局部细节:那些村庄或建筑物要么以圆圈形式排列,要么以正方形的形式排列。在康帕内拉(Campanella)的《太阳城》中,国家首都的规划是以数学方式被精密地测量过的,市民的日常分派以及他们各种权利与义务的分级化也是如此。各种社会主义规划中反映出来的这种普遍特征只是以原始的形式证明了这样一种深刻的吸引力,它来自对

① 顺便说一下,一个美学的问题也是指对于愉快事物和不愉快事物的直接的感官感受,不只是指对于形式美的直接的感官感受。真正审美的不愉快,就像典型的"受过教育的人"在与身上沾着"可敬的劳动汗水"的人民进行身体接触时所感受到的那样,应该会比由放弃鳌虾、草地网球以及软躺椅带来的厌恶感更加令人难以克服。

一个和谐的、内在平衡的人类行为组织的构想，而这个人类行为组织还必须克服所有由非理性的个体性带来的阻力——这样一种兴趣完全超越了这种组织在物质上所带来的具体后果，作为一种纯粹形式的审美兴趣，它也是各种社会形态中永不完全消失的一种因素。如果人们把美的事物的吸引力置于这样一种观点中，即美的事物的想象意味着节省思考的力气，以最小的努力去开展最大量的想象，那么，这种社会主义者所追求的、对称的、没有对立的小组构造就完全满足了这种要求。个体主义的社会有其自身的异质兴趣，有其自身不可调和的倾向，并且因为它只由个别人来承担，所以它有其自身无数次开始却又时常被打断的各个发展阶段。这样一种社会向精神提供的是一种不安宁的、几乎可以说是不平坦的形象，人们要持续地重新集中精神才能感知它，也要重新努力才能理解它；而社会主义的、均衡的社会有其自身组织的统一性，有其自身对称的规定，其各种运动的相互接触有着共同的中心，这使得观察中的精神能够以一种最小的精神性力量的消耗，获得对社会形象的最大限度的感知和把握——这样一种事实，其美学意义相比于抽象表示所揭示出来的那种美学意义来说，一定会对社会主义社会中的心理状态产生更大的影响。对称性在审美事物中意味着，个别元素依赖于其自身与其他所有元素的交互效用，但同时也意味着由此所指定的圆圈处于封闭状态；然而，非对称的形态由于每个元素具有更加个体性的权利，所以允许有更多的自由空间以及宽松开放的关系。社会主义的内部组织以及经验符合这一点，历史上所有向社会主义状态的接近都只发生在严格封闭的圈子中，它们拒绝与外部存在的权力发生任何关系。这种封闭性既是对称性的审美特征所独有的，也是社会主义国家的政治特征所独有的，它所带来的后果就是，人们一般会强调，鉴于无法取消国际间的往来，社会主义也许只有统一地在文化世界中实现统治，而并非在任何一个单个的国家中实现统治。

但是，诸多审美动机的适用范围已经在这一事实中展现了出来，即它们至少都以相同的力量表达了对完全不同的社会理想的支持。事实上，人们今天所感受到的美，仍然几乎只具有个体主义的特征。无论它是与

大众的特性以及生活条件有所不同，还是直接反对大众，它基本上都是与诸多个别的显象联系在一起的。当个体反对一般的东西，反对适用于所有人的那种东西时，在他的这种自我反抗以及孤立中，多半就休憩着真正的浪漫主义的美——即便我们同时会在伦理学上谴责它。正因为个人不仅是一个更大的整体中的成员，而且其自身也是一个整体，同时这样一个整体已经不再适应那种出于社会主义兴趣的对称组织，所以这恰恰是一个美学上异常吸引人的形象。即使是最完美的社会机制也就是机制而已，缺少自由，而这种自由——无论人们在哲学上会如何解释它——似乎就是美的条件。所以，从近来出现的各种世界直观来看，就连伦勃朗和尼采的那种明显最个体主义的世界直观，都无一例外地由审美动机所承载。的确，现代审美感受的个体主义进展得如此过分，以至于人们不再想要把花儿，特别是新式的栽培的花儿扎成花束：人们任凭它们一枝一枝的，顶多就是把它们逐个地、非常松散地扎在一起。每枝花都非常有自身的价值，它们都有审美的个体性，且这些个体性并没有共同排列成一个对称的统一体；反倒是那些发育没那么好、似乎还保留着类属性的草地上的花儿以及森林中的野花，成了惹人喜爱的花束。

同类的魅力与各种不可调和的对立存在着联系，这种联系暗示了审美感觉所特有的起源。尽管我们对此还知之甚少，但我们觉得很有可能的是，诸客体的物质实用性，即它们为了维持和提升物种生命的合目的性，也就是它们美的价值的出发点。也许对于我们来说，那种已经被物种确定有用的东西就是美的，所以只要这个物种与我们生活在一起，那种东西就会引起我们的快乐，而这时的我们作为个体并没有享受到这个对象真实的实用性。这一点早就被持久的历史发展以及遗传净化掉了；那些令我们产生审美感受的物质动机存在于极其久远的时代，由此它们便给美的事物留下了"纯粹形式"的特征，即某种超世俗性以及非真实性的特征，就像是相同的美化情绪笼罩在了自身对过去时代的体验上一样。但是，实用的事物恰恰是极其多种多样的，在不同的适应时期，甚至在同一时期的不同区域，它时常会拥有完全不同的内容。特别是所有历史生活中那些巨大的对立：社会（对于社会来说，个人只是一个成员和

元素）的组织与个体（对于个体来说，社会只是下层建筑）的评价，由于各种历史条件的多样性而交替着获得优势地位，并在每一瞬间以最为变化无常的比例混合起来。由此，人们就给出了一些假设，根据这些假设，对于一种社会生活形式的审美兴趣可以同样强烈地转变为对于另一种社会生活形式的审美兴趣。人们可以发现这样一种明显的矛盾：整体的和谐（个人在这个整体中消失了）与个体的自我承认具有同样的审美魅力；如果一切美的感受都是馏出物，是理想化的结晶，是过滤后的形式，而物种的适应性以及实用感受以这种形式在个人内心中继续起作用，且遗传给个人的那种真实的意义只不过是一种超脱凡俗的、形式化的意义，那么，上述的那种矛盾就是很容易解释的了。于是，历史发展中的所有多样性以及所有矛盾都反映在了我们宽广的审美感受中，正是这种审美感受使得社会利益中对立的两极具有同样的魅力强度。

三

各种艺术风格的内在意义可以解释成一种不同的距离所导致的结果，而这种距离是它们在我们和各种事物之间制造出来的。任何艺术都会改变我们最初自然看待现实（Wirklichkeit）的那种视野宽度。它一方面使我们了解现实，使我们与其真正的、最内在的含义处于一种更加直接的关系中，在外部世界冷酷陌生的背后，向我们揭示出存在的丰富情感（Beseeltheit），存在正是由于这种丰富情感而成了和我们相似的东西，成了我们可以理解的东西。但是，此外，每种艺术都造成了人们与事物直接性的疏远，使魅力的具体性退居次要地位，并在我们和它之间拉起一层面纱，仿佛环绕在远处山脉的那种轻微的、淡青的薄雾一样。这种对立的两个方面都有着同样强烈的魅力；它们之间的张力，它们在要求艺术作品多样性上的分配，为每种艺术风格赋予了它自身的特殊标记。与真正的"风格化"相反的是，对诸多客体的接近似乎一开始就在自然主义中占了上风。自然主义的艺术想要从世界的每个小碎块上探寻到这个东西自身的意义，而风格化的艺术在我们和各种事物之间安置了一

种事先做出的对于美和意义的要求。所有艺术都是从现实的各种直接印象这片土壤中生长出来的，但只有当它超出这片土壤时，它才成为艺术；它恰恰以一种内在的、无意识的还原过程（Reduktionprozess）为前提，以便于使我们相信它的真实和意义；在自然主义艺术中，这种还原是简短且不费事的。所以，它不需要欣赏者有那么明确的、广泛的主动性，而是以最直接的方式完成欣赏者向各种事物的接近。因此，自然主义艺术经常（尽管这当然一点儿也不必要）表现出与感官渴望的相互联系。因为，这就是能够使整个内在系统最快、最直接地得到唤醒的要点：在此，客体与主观对它所产生的反应最为接近地站在了一起。

然而，一旦我们注意到，自然主义喜爱在最日常的生活中，在低级事物和平庸事物中寻找它的各种对象，那我们就会发现，自然主义其实并不缺乏十分精妙的远距离影响各种事物的魅力。因为对于十分敏感的心灵来说，当客体与我们靠得十分近的时候，艺术作品与直接经验的奇特距离就会显现出来。对于没那么细腻的感受来说，要想体会到距离的魅力，就需要与客体本身离得更远一些，如：风格化的意大利风景画、历史戏剧。审美感觉越是没有受过培养，越是天真，使艺术形象实现其效果的那个对象就会越奇异，越远离现实。较为灵敏的神经系统并不需要这种好似物质上的支持；对于它们而言，在客体的艺术形式化中，蕴含着与各种事物的所有距离的神秘魅力，对它们沉闷压力的解放，从自然到精神的跳跃；与此同时，这一切越是发生在相近的、低级的、世俗的物质上，它们就越能感受到它。

人们也许可以说，当代的艺术感觉从总体上看非常地强调距离的魅力，而不是接近的魅力。同时，它懂得要如何不仅仅通过自然主义所暗示的方式来获得这种距离的魅力。更确切地说，这种让事物尽可能远距离地给自身留下印象的独特趋势，构成了现代时期许多领域所共同拥有的一种发展趋势。喜爱空间上和时间上遥远的文化以及风格就符合这种趋势。遥远的事物激发出了大量生动的、起伏不定的想象，并由此满足了我们多方面的刺激需求；然而，由于这些陌生又遥远的想象与我们最切身的物质利益不相干，它们中的每一个都显得很微弱，所以也就只

能给一些已经衰弱了的神经带来某种愉快的刺激。因此,如今人们从片段式作品中所感受到的那种生动的魅力,也就是单纯的暗示的魅力,格言的魅力,象征的魅力,各种未发展出来的艺术风格的魅力。所有这些从一切艺术中生长出来的形式,都使我们与诸事物的整体性以及完满性保持着一种距离,它们显露给我们的东西"仿佛来自远方一样",现实在它们之中并不是表现为直接的确定性,而是表现为即刻就被退缩回去的指尖①。19世纪文学风格的最终完善是在巴黎和维也纳实现的,它避开了对各种事物的直接描述,只在细枝末节上把握它们,略微地只用几句话来提及某个地方,艺术表现和事物仅凭借随便一个尽可能疏远孤立的(abgelegenen)小片段就达成了一致。这是"接触恐惧"的病理显象,就此,低度的"接触恐惧"已经成了地方性问题:害怕与客体发生太密切的联系,这是一种触觉过敏的结果,对于触觉过敏而言,每一次直接的、显示出活力的接触都会感到一种疼痛。因此,大多数现代人的精巧性、教养性以及差异化的敏感性也表现在否定性的趣味中,意即,表现在由未得到承诺之事所引发的轻微的脆弱之中,表现在某种对不讨人喜欢之物的排除之中,表现在被许多东西,甚至时常是被大多数提供刺激的圈子排斥之中;而肯定性的趣味——富有活力地"说是",快乐且毫无保留地抓住令人喜欢的东西,简言之,积极地获得能量——则显示出了一些巨大的不足。自然主义曾以它那些粗略的形式拼死尝试去摆脱距离,去近距离地、直接地把握各种事物,但是,人们几乎不曾完全接近它们,因为敏感的神经已经无法再忍受它们的接触,并且会像碰到烧红的煤炭一样畏缩起来。这不仅对苏格兰学派所提倡的那种绘画中的反应起作用,也对从左拉主义走向象征主义的那种文学中的反应起作用。这也适用于科学的趋势:当那种相信可以直接捕捉到现实的唯物主义在"新康德主义的"或主观主义的世界直观——这些世界直观可以在各种事物获得认

① 指尖(Fingerspitzen)一词在德文中也暗指"细腻、敏锐的感觉"。齐美尔在此使用该词似乎包含了一种艺术语境,可看看米开朗琪罗的绘画作品《创造亚当》,其中上帝的指尖与亚当之间有一种若即若离的关系,在伸向亚当的同时似乎又有一种退缩回去的倾向。齐美尔在此应该是用这一典故来表明,欣赏者在艺术形式的观赏中洞察到现实之瞬间却又产生些许质疑的那种情感。——译注

识之前，就先通过心灵媒介来对它们进行破坏和提取——面前退缩的时候，就是如此；当在所有科学中，对于总结和概括——这种总结和概括与所有具体的个别部分保持着观望性的距离——的呼声超越了专门特殊的细节工作的时候，就是如此；当在伦理学中，庸俗的"实用性"必须在更高的值得景仰的原则面前，时常是在宗教性的、大大远离感官直接性的原则面前，退到次要位置的时候，就是如此。

这种距离化的趋势在我们文化中的许多要点上都明显占据着主导地位。此外，不言而喻的是，我借此所指的是与各种事物保持一种确切感知到的关系，也就是一种质性的、内在的关系，因为在这方面没有直接的表达方式，我仅把这种关系归因于距离化的量性事物，而它只能被算作是象征的和接近的。家庭的瓦解与厌恶"家庭的简单化"相关，这种不堪忍受的狭窄感觉，在现代人那里时常会被那种来自至亲圈子的束缚所唤醒，并时常会把现代人卷入悲剧性的冲突中。往来于更远地方的便利性加剧了这种"接触恐惧"。"历史的精神"，与空间和时间上更遥远的利益之间所建立的各种丰富的内在联系，使得我们对震惊和混乱越来越敏感，而这些震惊和混乱都是由人们以及各种事物的直接接近与接触带给我们的。但是，在我看来，那种接触恐惧的一个主要原因就是货币经济日益深入的渗透，这种货币经济不断地对从前的自然经济关系予以破坏——尽管这种破坏工作还没有完全成功。货币介入人与人之间，介入人与商品之间，作为一个中介性机构，作为一个公分母，每一种价值都必须先被带到它上面，才能持续地转换为其他一些价值。自货币经济出现以来，经济往来的各种对象就不再直接面对我们了。我们对它们的兴趣仅仅折射在了货币这个媒介上，摆在有经济头脑的人眼前的，并不是它们自身的实际意义，而是相比于这种中间价值，它们的价值是多少；他的目的意识无数次地在这个中间阶段上停留，就像停留在了利益的中心和稳定的根源上，而所有具体的事物都在无休止的逃离中飘流而过，这里所承受的矛盾在于：明明事实上只有它们能够提供最后的满足，然而，只有先用这种无特征、无质性的标准对它们进行估价后，才能获得它们的价值等级和利益等级。因此，随着货币作用的扩大化，它使我们与诸客

体之间产生了一种越来越彻底的距离，各种印象、价值感觉以及关心注意的直接性都被削弱了，我们与诸客体的接触被打破了，我们仿佛只有通过一种中介才能感受到它们，而这种中介根本不会再允许它们自身完整的、特有的、直接的存在获得表达的机会。

　　所以，现代文化中那些极其多样的显象看起来都共同拥有一种深刻的心理特征。人们可以用抽象的方式把这种特征描述为人与其诸客体之间距离扩大化的趋势，且这种特征只有在审美领域中才能获得其最清晰的形式。如果诸如自然主义和感觉主义这样的现象和时期由此而重新交替出现，且在这些现象和时期中占主导的是一种对于诸事物的坚定的自我适应，一种对于它们自身整个实在性的品味，那么这并不会引起混乱；因为，恰恰是在两种极端之间的这些摇摆显示出了同样的神经衰弱，而每一种极端本身都仅仅源于这种神经衰弱。一个同时热衷于勃克林和印象主义的时代，一个同时热衷于自然主义和象征主义的时代，一个同时热衷于社会主义和尼采的时代，显然是在一切人类事物所具有的两个极端因素之间的那种波动形式中，发现了其至高的生活魅力；只有那些最超脱的形式和那些最有力的接近，那些最微妙的魅力和那些最粗略的魅力，才能够给疲乏的、在过度敏感性和毫无敏感性之间波动的神经带来一些新的刺激。

5 重力的美学

（1901）

那些我们用以塑造我们生活的事物和关系，使我们与极其歪曲的现实、极其冷酷的特性做斗争，这让我们觉得生活的全部物质材料往往是一种纯粹的负担，只有完全清除这种负担，心灵才能显示出它全部的自由。那种我们在自然以及社会中经历到的压力使我们在整体以及个人中忘记了，如果没有它们的强硬和它们的阻力，我们根本不会拥有任何能够使我们的内在生活得以发生、得以显示出来的物料：如果凿子没有在大理石上遇到任何阻力，那么这个凿子也就无法赋予大理石任何形式。心灵的自由是某种只对剩余世界的固有法则性生效的东西，这种自由无疑会受到剩余世界的限制，但是，它却和这个世界一起产生了一种现实的生活。甚至我们的道德冲动也需要一种感性自私本能的原料，以便在诸多无尽的斗争、征服以及改造中向其证明它自身的力量。所以，内在生活在每个瞬间都是在真正的、力求得到完全无约束发展的我和令人窒息的强力之间的一种对抗状态，虽然内在生活的全部自由都指向了对强力的销毁，但是强力的彻底消失会使它失去生活的所有物质材料，以及把自身提高成为一些固定形式的所有可能性。

心灵的这种典型的命运延伸到了它的周围。我们四肢的各种运动

不断地显示出一种斗争的状态,这种斗争介于把我们向下拉的物理重力和不断提升并避开身体重力的那种心灵上、生理上的冲动之间:的确,我们的各种运动就是这种斗争。由意志得来的能量根据所有其他的规范统治着我们的四肢,与物理能量有着完全不同的方向,而我们的身体在每一时刻都是战场,双方在此相遇,相互干扰,被迫进行妥协。与此同时,虽然看起来像是物质阻力妨碍了内在运动的彻底表现,但实际上,这种阻力恰恰引出了心灵的所有敞现(Offenbarung):只有通过这种阻力,并在对这种阻力的克服中,运动才能产生出来并清楚地说明它自身的含义。人用来自我表现的典型方法,以及他用来在不同的艺术风格中显现出来的典型方法,都是由那两种力量相遇的特殊方式来规定的,一种力量翻转另一种力量,阻碍另一种力量,偶尔促进它,逃避它,在与它的多样混合中产生显象的统一。例如,如果人们拿一个希腊的雕像去和一个巴洛克雕塑进行比较,就会立刻注意到,希腊人在处理对重力的克服上远远没有巴洛克艺术家那么轻松。无论是在人物形象本身上,还是在大理石上,巴洛克艺术家都没有感受到自然的重力,他并没有严肃地对待物质材料的那些物理条件,就好像这种物质材料对于内在的冲撞是绝对顺从的一样,正如在任何地方都可以被人们吹动的空气并没有发觉到它自身的阻力那样。然而,巴洛克艺术长久以来看上去并没有像古典艺术那样极具精神性,也没有从内而发的丰富情感,由此便可证明,物质的那种阻力绝不单纯是一种如果不存在就会更好的"邪恶原则";相反,物质的阻力恰恰是必要的物质材料和反面支点,而心灵可以清楚地把自身独自记录在那上面。包裹着身体的衣服呈现出了褶皱和下垂的姿态,它时而摆动,时而膨胀,它就是一种揭露诸力量争执的象征。也许,一幅日本木刻画中的那些人物形象显示出了不可思议的断裂性,各种形式以我们极其难以理解的方式延伸和收拢,世俗的重力和神经的冲动在这些身体中以完全不同于我们习惯的方式混合在一起,一方被另一方所克服是通过完全陌生的节奏、冲撞以及顺从来实现的。人所拥有的本质事物在于:他把心灵能量注入自然基本事件的那种尺度和方式,让每一方都战胜每一方,相互促进或阻碍——这对于日本人和对于我们来说显然是某

些完全不同的东西。艺术家在统一的显象中生动地说明了这种本质事物，而这种统一的显象与我们的本性有着极大的分歧，因为这样统一的诸种元素，即物理的东西和心灵－生理的东西，在那里以如此完全不同的比例和更替联合在一起。

个别艺术家以个人的风格来塑造人们，这种个人的风格至少是由其适用于这种对抗的特别表达方式来规定的。在米开朗琪罗那里，我们感觉到，所有的身体都在与一种压力搏斗，一种巨大的重力把它们向下拉，也正是因此，它们必须使用一种巨大的、充满激情的力量，以便于自身向上做好反抗的准备；心灵想要解放自己，它的斗争在于反对自然存在的基本负担，而这种自然存在的基本负担同时也象征性地表现出了内在精神负担的沉闷悲剧，这场斗争在此戛然而止，此时两个方向都显示出了它们的最大限度。一旦他以不可理解的艺术使这两者所坚持的平衡在后来的发展中陷入动摇之中，一旦人们想要通过简单地忽视重力来使心灵的自由和冲动得到更完美的表达，那么米开朗琪罗的风格就会滑向巴洛克艺术风格。

康斯坦丁·默尼耶（Constantin Meunier）的风格特点在于呈现出了一种完全原创的关系，这种关系存在于物理重力和它力求克服的心灵紧张之间。他的雕塑把一种全新的问题引入了艺术中：劳动中的人。这意味着，他发现了劳动活动本身的形式审美价值，有所不同的是，比如米勒以及其他一些劳动人民的画家，他们更多是让人们直观到劳动在人们的情感和性格特征中的反映，而不是劳动自身纯粹直观的意义，这种意义完全超出了其伦理意义或情感意义。他先是依照美学层面来让劳动得到了尊重，这就像中世纪的城镇居民依照社会层面来使劳动得到尊重一样。他们先从劳动中排除了自古以来就与劳动绑定在一起的奴役概念，这样他们就获得了成功；而默尼耶则从劳动里排除了劳动成果或劳动伴随现象中所有美学上令人不感兴趣的东西和令人厌恶的东西，并且先同样地把劳动活动视作人体的审美造型，就像人们通常把休息或游戏或由情感所激发的形象塑造成审美造型一样。默尼耶在他的人物身上表现出了抬起、拖拽、推挪、划行这一

系列动作，身体的重力从外表上看来都被安排在了这些动作中，这种身体的重力延伸到了无生气的物质中，以便用力量（意即：用人的心灵）从那里对它的克服提出非同寻常且相当特殊的要求。当下的社会运动是由以下事实引发的，即人们已经从铁匠和裁缝、理发师和矿工的那些异常多样的劳动中认识到了相似之处，认识到了他们利益的联系：他们全都是雇佣劳动者——这一概念的统一和永久平等在早期劳动内容产生那种差异之前是不可能被认识到的。默尼耶把劳动的这种概念的一致变成了一种审美的一致。劳动可能需要一种非常不同的力量尺度，一种非常不同的肌肉群组；然而，劳动在任何地方都是富有生气的身体与各种任务——这些任务是由于物质反抗身体的目的而摆在其面前的——的同一种关系。劳动把心灵塑造于物质中，所以，它也在身体之外重复着物理重力和心灵反冲动之间的那种争斗，而那种反冲动会为我们的每一种运动赋予色彩。或者更准确地说：劳动就保持在人类躯体的界限内；它只是对物理阻力的一种特殊强调，而这种物理阻力是由我们的心灵趋势以及生理趋势在物质的强硬、重力以及不顺从中发现的。正是那些默尼耶式的青铜雕塑以艺术的语言告诉了我们，劳动是什么，因为它们揭示出了普遍有效的关系公式，这种关系恰恰是由劳动中的人所设定的，它是单纯的物质力量和与之相反的意志强力之间的一种关系。

为了可以让人们感受到重力因素和其反作用力，雕塑具有物料的优点，它自身是沉重的，其重量是我们可以感觉到的，就像我们仿佛会在内心中模拟屋梁的重量和圆柱的支撑力一样，我们也会如此来通过一种直接的感觉——仿佛它们在我们之中表现出了它们的对抗——去判定双方力量的适宜性。大理石在这方面具有完全无可比拟的特性，因为它的洁白和它的光泽使得石头的沉重感减轻，并使之具有精神的美。它拥有某种像空间一样客观的东西，它可以说是单纯的作为身体的空间，这使得雕塑作为空间造型从它那里获得了最顺从的、最迁就形式和力量的各种关系的物料；然而在木头、瓷器以及青铜那里，一些特殊的、物质材料自身具有的重力关系会强烈地产生预判效果。所以，真人一般大小的青

铜人像只有在特殊情况下才具有审美的可能，因为我们从它身上所感受到的那种巨大的重力，几乎无法被任何一种内在的力量和活力所克服；与此相对，诸如瓷器人像很容易给人带来巴洛克式的艺术印象，因为它们的那些活跃姿态相比于物料的轻盈——在这种物料上，它们几乎没有什么是需要克服的——几乎总是过分夸张的，看起来就像是把力量浪费在了空虚的事物中。

如果我没有弄错的话，优雅和威严在直观形象中的对立，也同样可以追溯到精神与神经能量同物质压力之间的不同关系上。在这两者的此在形式中，各种显象的物质负担被各种富有感情的运动所克服。优雅在这一点上取得了成功，因为它看似从一开始就减弱了物质材料的阻力；它并没有增强力量，而是降低了对力量的要求，这使得运动如同毫无阻力一样地发生了，仿佛就只有心灵的自由，所有从外部来的阻碍对于心灵来说都只是为了和它玩一场游戏。与此相反，直观的威严在心灵–生理的功效与其各种阻力之间达成了平衡，因为它虽然允许后者具有其完整的重量，但也把前者提升到了完美的突出位置。敌对方并没有像优雅让它显现的那样，只是某种阻力的一种轻微迹象，像是已经被自身消灭了一样；威严允许显象的那些沉重力量、那些力求向下的力量以毫不削弱的方式产生作用，事实上，它更加强调那些力量，以便这样去实现其目的，并让人们从被征服的对手的强大中感受到心灵力量的胜利。在道德的生活中存在着一种完全相应的二元性。我们将其至高的阶段称为道德的"功绩"——称为这样一种行动，这种行动在艰苦奋战中克服了所有感性世界的诱惑，克服了所有利己主义的阻力，并且以最强大的罪恶意志证明了最强大的责任情感。相比之下，"美的心灵"是合乎道德的，因为它的德性（Sittlichkeit）源自自然本能的不言而喻；它无需克服任何诱惑，因为它享有美德（Tugend），正如其他必须先克服各种诱惑的人会享有罪恶一样。它本身是合乎道德的，因为它缺乏那些会把它拉入邪恶事物中的反作用力。道德上的优雅是它所特有的，因为直观的优雅也无非就在于胜利所具有的那种不言而喻性，这场胜利是由心灵的自由所获得的，它在我们身上战胜了单纯物质的神秘重力，

或者更确切地说，根本也不需要去获得胜利。但是，对于那个更深刻、更沉重的心灵来说，它先要摆脱最痛苦的自我克服，摆脱所有诱惑的黑暗以及过度的世俗，拯救它的自我和它的自由——威严是它所特有的，这种威严并不是战胜了衰弱，而是战胜了强大的下拉力量。所以，我试图勾勒出来的这两种能量的斗争，把自身显示成为人的心灵与单纯自然强力进行巨大争斗的审美形式，而这种斗争的各种尺度和各种状态、各种胜利和各种妥协、各种分散化和各种尖锐化，都为人类的历史赋予了其自身的色彩与价值。

6　斯特凡·格奥尔格:一种艺术哲学的研究
（1901）

　　与同时代的艺术家相比,欣赏者的独立无非表现在对单个成果、单个艺术人格 (Persönlichkeit) 甚或整个一代人创作能力的不满;但这并不是说,他们所关注的问题范围完全是乏味的或歪曲的;相反,人们习惯于在每一种当前的艺术中容忍这些。要是人们此时通过彼处的艺术无法受到强烈的心灵影响,那么抒情诗中色情题材产生的那种压迫感恐怕早就令我们难以忍受了。即便心灵的本质是多样的统一——当一切有形物被限定为一个不可避免的外于彼此之物时——却没有艺术形式可以这样使得心灵的这种力量与奥秘生效并成为可感的,就像抒情诗的艺术形式有其一目了然的限制一样。但其全部的内容则为了那统一的利益被直接地忽视了,而对这些内容中的每一个来说,心灵都可以借由这种形式来显露其最深层的存在。对此,歌德的影响要担负大部分的责任,即便这样也只能如此,就像米开朗琪罗对巴洛克风格的产生有大部分的责任一样。当然,歌德的伟大的艺术家气质也使得那由每一本性直接喷涌而出的语言表达显现为艺术品;他能"像鸟儿那样歌唱",并且完全与自身保持距离以反对一切的个别性和主观性,否则一旦距离缺失便会落入色情艺术的陷阱。当然,从这种由爱的情感 (Gefühl) 产生的兴奋感来看,最差的诗歌也仍然会作为某种距离化的产物而生效:因此,业余爱好

者在其中可以寻得拯救与解放。但是从艺术的立场来看，19世纪的几乎全部抒情诗——除了荷尔德林这个亮眼的特例——都透露出了自然主义本能生活的气息。即便人们也许不会严格拒绝这些诱惑，但这个时代的某种心灵上的贫困仍然显露出一点，即这种心灵上的贫困会让人习惯性地只在源于艺术之外的引力的附加下利用某种艺术形式，且这种艺术形式是内心生活范围的整个空间所给予的。

　　也许这条限定斯特凡·格奥尔格艺术作风的线索可以明显地从这一点上引出。在全部艺术的这种有机的过程中，或者更准确地说，超有机的过程中，艺术使得生活的内容超出了生活本身，这种过程一旦达到某种高度就极其显而易见，在此诗人向他自己和我们显现出了构成其对象的这一冲动本身的直接性；而之后则是激情与温柔，他把此二者赋予了超然于爱的有生活价值的形象。因为由此艺术家才会显露他完全独特的力量与深度，而所有情色的表达都有某种偶然性——可以这样说，人们并不知道，有多少成就应当归功于真正自我的统一与深度，又有多少成就要归功于那种兴奋，人们觉得这种兴奋，一半归属于某种边缘物，而另一半归属于外在世界。大约直至1895年，格奥尔格的抒情诗以某种确定的方式把这些元素发展到了顶峰。他的艺术从一开始就表示出了这种努力的方向，即要仅仅只作为艺术。通常，抒情诗人的最终意图往往在于情感内容或想象内容，为了这些内容得以表达与阐发，他就用艺术的形式来作为手段，然而就在这里发生了根本的转变；相反地，所有内容都成了赤裸裸的手段，而其目的纯粹就是为了构造审美的价值。这种转变无疑诱导出许多赤裸裸的形式主义：在韵脚和节奏的这种悦耳的标准中寻求艺术的最终完美。每一件现实的艺术品都可以向我们说明，形式与内容的分离只不过是要便于人们按照知性的方式进行分析，而艺术品自身则超越了这种对立。审美享受是和统一联系在一起的，它既不是与作品的"题材"相一致的情感，也不是仅仅凭借外在形式的和谐恰好产生的愉快，和统一相比，这些个别要素都只是基本手段。艺术品的内在逻辑越严格，那么这种内在的统一在实际情况中显露得就越明显，即每一次所谓的形式的最轻微的变化，都会立即带来一次整体的，也就是

所谓的内容的变化，反之亦然。人们根本不能以两种不同的方式表达**同样的思想**或**同样的情感**。只有表面的抽象能够把多种多样的、有着细微差别的表达形式归于同样的内容，这种表面的抽象取代了现实的、个体的、刚好被限定的内容，树立了同样的**普遍概念**，正如其一直习以为常的那样。人们当然可以极其不同地表达爱；但是，《激情三部曲》描绘的**这种爱**恰恰只能是**如此**表达的，并且它会随着每个变动的语词改变爱的任何一种感情色彩（Nuancen）。因此，艺术品的这种无可比较的统一同样超越了形式与内容的二分，正如特殊－审美的刺激超越了原始的情感一样，这可能与艺术品的那些裸露的元素有关。人们从格奥尔格的第一本诗歌集就能获悉，它已经暴露出了这种唯独审美的意图：它既不想除此之外再"给予"些什么——自在自为的情感或思想——也不想借助形式主义的完美的轻松游戏来赏心悦目；而借助于这种双重超越，它立即同典型的抒情诗区别开来。在这些早期也一样非常温柔与纯洁的诗歌中，恰巧只有情色的主题使他有时会重返旧的风格中。

在《灵魂之年》（1897）中，这种原则上的转变才彻底成为现实。此中的内容几乎全是男女之间的关系。但是，他发现了与内容之间的距离，这种距离使得这样的内容没有其他诱惑，没有其他随同附加的刺激，从而使这内容如此适宜于作为一个艺术品的对象。情感的原初材料早已再度消融，直至它在自身的审美形式中不再借由其自为存在（Fürsichsein）设置任何界限。所有艺术在面对其对象的鲜活的此在（Dasein）时都表现出一种顺从（Resignation）的特征，它放弃自身对于此在之实在性的品味，无疑是为了更多地引诱出它的内容、它上面的质的东西，而不是其自身真正拥有的东西。当那种放弃与这种充足彼此衬托时，一个成了另一个的条件，它们产生出对事物采取审美态度的诱惑力。在此，顺从已经获取了自身的情感基础：书中充满的所有爱的感动与强烈都置于这顺从的符号中，它们在源头上就立刻被这种顺从晕染了。更确切地说，这种顺从不是某种单纯的非－占有（Nicht-haben）和非－意愿（Nicht-wollen）的含义上的，而正是那种富有审美价值的含义上的：作为其对立面与条件的是，人们仍要充分利用由人、人的关系以及我们自身

的感觉所带来的最终的、最深刻的、最精细的含义与内容。因此,艺术的东西通常只是好像偶然地或表面地与色情题材交织在一起,在此,色情题材依据它全部自身之是(Sein)进入这种形式塑造中;同时,这种东西向我们显现为审美状态的秘密反对者:物质材料的单独吸引力这时得到了自身的统一并服务于自身。在此,直接的情感唯独在顺从的形式中允许成为艺术,这种顺从的形式作为情感的某种恰当的内容性的规定,由内部引发出自身的距离,而这种距离通常是艺术形式在事后才对情感附加的,且如同由外部所附加的一样。

在此,距离的空间符号所表达的东西,可以借由某种时间关系得到深刻的阐明。被我们称之为我们当下(Gegenwart)的这种东西的内容,实际上绝不符合其严格的概念:虽然根据这个概念它只是过去与未来的分水岭,但是,当我们用过去的一小块儿片段与未来的一小块儿片段来建构它的形象时,我们在它可怕的消失路途中寻得了一个立足点。"当下"的这种逻辑上的歧义性却面对着一种完全明确的**情感**。某些表象内容伴随着一种我们只能如此表达的情感:这种内容刚好是当下的(gegenwärtig)。与诸如它是现实的(wirklich)相比,这还是不一样的;更确切地说,当下物的语气运用了特有的内在力量,它可以伴随一些我们根本无法推想其现实(Wirklichkeit)的东西,以及一些可以是"现实的"但却缺少当下性(Gegenwärtigkeit)情感色彩的东西。这种体验(Erleben)的当下性已经和抒情诗有了多种多样的关系。人们可以在歌德青年时期的诗歌中极其强烈地感受到它们。它们描绘的感觉状态是当下的,它的当下在这种形式中被直接记录下来,它把其原始的热情融入到它们中。在歌德晚年的诗歌里,富有诗意体验的当下性消失了;当艺术占据他时,内在的命运似乎已经结束了。但它并非好像一个成熟的材料一样添加到这艺术中,而且在他那里,艺术形式的特性一开始就也是其在情感中体验到了的材料。但他感知的时刻本身不再是当下语气,不再完全从他的现在(Jetzt)中发生。这种变化的原因在于,所有的过去使他晚年的生命体验加重了负担,每一个他感受到的瞬间都不再只是这个瞬间,而是包含了无数从前的事情,既有相同的也有截然相反的。因

此，即使是那些从某种如此直接的情感状态中产生的诗歌，如《激情三部曲》，都会变得非常有说服力，这瞬间的内容扩展为某种超越瞬息的、普遍有效的内容，并赢得同整个生命领域的诸多关联。

格奥尔格也坚守在当下的另一边；只是并没有像在歌德那里一样，让过去呈现出压倒性的丰富性，从而引诱当下远离它自己的地盘并遮盖当下；而是在此呈现出艺术品的某种从内在即将来临的精神特质。就好像感受、情感、形象从一开始就只在它纯粹的内容中一样，每种关联都没有在任何时刻得到体验。我们把感受形成的这种特有的质描述为感受形成的内容的当下性，这种质总是有些偶然性；现在，他刚好由诸多命运力量得以现实化，而这些命运力量却在他自身之外，这就像是，他没有把他的鲜活性归功于他自身的价值，而是归功于内外一系列事件的幸运或不幸的巧合；比起深沉且令人难忘的抒情诗，我们也时常这样感到，出于情感命运的尖锐化与复杂化，使抒情诗起效用的这些音调和有价值的东西掩盖了它作为瞬息间兴奋的某些个别内容。当下性的这种特征符合于真正所指与所感的东西，就像某处偶然点亮的光束；这种明亮与温暖意味着，真正的艺术形象与想法更像是源于一种从外而来的幸运，而并非某种特有的、内在的必要性。而在格奥尔格这里——虽然并不只是在他这里——情感的聚集状态、大体围绕诗歌的这些单个要素、语词以及思想的全部存在感似乎都从这些东西自身中爆发出来，而并非借由瞬间的恩惠与鼓舞轻易而得。这无疑是一种质的内在性的差别，是一种印象的差别，对于这种差别，根源的不同只能是一种象征性的表达；所以，对于世界留给我们的印象，也许我们只能说，世界是源于某个神的精神与意愿——但与此同时，我们不能解释说明世界的历史形成过程，而只能借由在变（Werden）中对是（Sein）的一种象征性的安置，从质的层面去描述这个已完成的、现实世界的本质。

在我看来，格奥尔格抒情诗的本质就在于，摆脱掉一切赤裸裸的当下性，这与我们心灵（Seele）某种极其普遍的态度相符，这种态度也许在认识领域中最为明晰。一旦我们想要借由诸多概念相互理解，我们就要假定，这些概念中的每一个都有一个永久限定且不变的内容，当然，我

们确实不会在每个瞬间都表现这内容，更确切地说，这现实的表现形式（Vorstellen）会与这内容有更多或更少的疏远（Abstand）。就像某个现实对应某个理念一样，表现形式在每个被给出的时刻都对应着概念的事物内容，虽然概念也只是被**表现**，但我们确实就是这样**看待**它的，它超出了瞬间意识的偶然性，且同样不依赖于这偶然性，就像国家法律的内容与有效性并不在于隶属它的东西有时更全面、有时更不全地执行它一样。这样一种二元性就像必须存在于这些逻辑意义之间一样，也必须存在于诸多心灵构造物（Gebilde）的这些情感意义之间。我们感觉到——即使我们没有使它抽象化、清楚化——某种情感、某种内在共鸣以及整个心灵的某种回应都和那些事物的表达语词、那些命运的表达语句相关；这可以说就是它们面向主观性的事物内容，这是它们必须要求的，当它们在内在性的语言中被恰当地表达出来时，这**就是**它们。但是，除了完全为感觉而与某种构造物的内在生命相契合的这种坚定的意义之外，混乱随之而来，这些混乱源自所有偶然的、私人-现实的情感，这些只有大体上相似的东西，依据它们同我们的关系法则对应于诸多事物。所有艺术似乎都已能够在更高或更低的程度上恰巧产生某些有共鸣的内在兴奋，就如同借助某种事情本身的必要性一样，这些兴奋是这些艺术的语词与色调、思想与形象、活动与理念所特有的，仿佛直接衔接到它们本质的诸多规定一样。当然，只有主观的、内在的事件是这样的，而这涉及这些主观的、内在的事件同那些外在的、感性的给定情况的联系；单单**就**它们相联系的这个事实便可以感觉到客观的必要性，更确切地说，感觉到某种自身不能摆脱给定物之状况的东西。这也许就是我们说艺术品拥有无时间的（zeitlos）意义的含义。自然法则的无时间性（Zeitlogsigkeit）或永恒（Ewigkeit）确实说明，某些条件的成果事实上是必要的，而这些条件出现的时刻以及这些条件是否和究竟多久出现则完全无关紧要；某个理念的无时间性意味着，它的逻辑或伦理意义在它自身之中，我们可能会在心中模仿它，或许也可能不会——但**当**我们想到这个理念**时**，不论现在还是数千年后，它都能一直只含有这种意义；而艺术使我们相信，某些主观活动——我们称它们为情感，这也许并不完全正确——恰好出自那

些艺术要素的自身性状且属于艺术要素中的每一个。我们也许今天或明天，又或许从未在我们心灵中完美地或不完美地将它们实在化，但当我们想要感受这些表达、形象以及形式**时**，就好像与它们相符合一样，我们就只能借助于这些而非其他的情感过程。

由抒情诗的全部要素所营造出的这种客观的光与影的色调获得了至尊之位，我们不由得感到，这诗歌中每个语词、每个思想以及每个诸如星体一样的譬喻都罩上了何等心理反应的内在必然性——这是格奥尔格在他最近的出版物（《生命之毯、梦与死之歌以及序曲》）中最完美的成就。在我看来，《序曲》显现了他迄今成就的顶峰，[①]在二十四首诗歌中，它描述的是，更高的生活以及一直向理想力量蔓延着的归属性如何把我们从杂乱无章的现实中解救出来。在诗歌《天使》的幻象中，天使借由此在指引他，向他显现我们最高价值潜能所具有的全部普遍的形式，诗人视之为他的缪斯，学者视之为真理，行动者视之为实践典范；这是每个人最终的权威（die letzte Instanz），它的统一对我们而言意味着所有幸福的洋溢，同样也意味着痛苦责任的无可退让；它将我们与置于下面的世界分开，同样，它使这些为我们而限定的价值得以明辨并使之升华；它把我们同平淡生活的诸多要求分开，也将我们同平淡生活的享乐分开，以便仅仅在它和我们自身面前担负代价。天使是生命自身的含义，同时也是生命超出自身的准则。我知道，根据歌德的说法，几乎没有哪个文学创作可以像天使一样，将没被确定下来的个别限定在如此完全的普遍物中，那么艺术且直观地让不明确的东西变得如此鲜明可感。在此，如果不是每个语词和每个其他的要素都以那些适宜他的、必然感受到的意义起效用，如果艺术品不是从这些内在的、对每种外部而来的丰盈或削减进行拒绝的意义上发展出来，那么，他那一问题中的巨大严肃性就不会与他的艺术形式的感性魅力相适宜。这些诗句从严肃中牵出了某种无与伦比的沉重和深远意义，伴随这种严肃，诗中的每个语词都只是要谈论它内在的确切含义，并以此排除掉一切游戏式的东西和变化

① 我明确地拒绝对格奥尔格的文学创作给予某种评论。我在此要做的，只是把它当作某种艺术哲学思想的例证——暂且不讨论该作品由此是否会在量、质的层面得到或得不到完全说明。

无常的东西，而这些东西是只由它主观的反复且持续发出的偶然性带来的。没有哪种分析能够断定，他的这种成功究竟在共同秩序、内在心理声学以及逻辑内容和诗句建构的紧密结合上有怎样的特点。但是，仿佛这些语词和思想、韵脚和节奏要在此才获得**它们**自身的合法性一样，我们心中的这些内在活动也像是归属于它们自身的本质，这就是它们自身本质的事实结果。由于某种完全普遍的东西与抽象的东西却是充分感性的且有审美效果的，所以那些综合引发了这样的结果：我们感觉到，在我们心中发生的主观的东西是某种客观必要的东西，是与作品自身相适宜的东西。如果在天使的诗歌中这种音调和谐的游戏魅力（在此，这种游戏的魅力并非那么的不认真，就像孩童的东西并非那么幼稚一样）拥有一种生命内容的深度，而这种深度自身超越一切形式，那是因为，由主观瞬息间且有共鸣的情感产生的所有兴奋与激动占有了全部的价值，就像占有了事实上有根据的聚集状态一样，且拥有了某种置于主体之上的合法性的符号；反之，这明显只是另一种表达，即在此，艺术品的每个要素都只追求这种在心灵中响起的含义，而它从它最独特、最内在的是，从它的无时间的超瞬息的感受，或非-感受的-变化中获得崇高的意义。

　　这一定与格奥尔格的抒情诗，尤其是与他最近作品的某种其他特征有关。那种完美的艺术性为非纯粹私人的语气提供空间，同时在这完美的艺术性中成为客观艺术品的意愿占据了主导，在此，这种完美的艺术性确凿同某种我只能称之为亲密（Intimität）的特征相连。人们感觉到某个心灵公开了它最隐秘的生命，仿佛来自最信赖的朋友一样。这完全符合塑造艺术的最高使命：当其满足形式法则与纯粹直观性的典范时，当它根据规范、均衡以及魅力构造这种可见的人性的显象并使之现实地只达成空间与色彩显象的自足性时——它恰好也以此提供了显象**背后**的某种心灵表象，提供了个性与精神性的、永久非直观性的某种表象；而且是在真正的形而上学的预设之下，即这种描述的完美度在一种严格面向其自身内在的条件中，才产生了在其他的至少在自身中封闭的条件中同样的完美度。这种艺术的显象在完全相同的程度上符合于这两个彼此完全独立且时常有分歧的法则，同时这种艺术的显象对于它们中的任何

一个都是最高级别的：它可以根据其他的标准毫不费力地达到完美，就像借助了某种神秘的和谐一样。如果这些诗歌已经对这些客观审美的完美准则无条件顺从，并同时展现出具有完全个人亲密的魅力与深度，且这种个人亲密作为那种更形式上的、只是艺术的亲密从属于某种完全不同的秩序——那么人们也许就能够在此处更准确地把这两种向来不相互依赖的序列的聚合描述为某种东西。

我认为，这是所有现实审美观察的第一需求，在艺术品同它的创作者以及也许通过这关联而属于它的所有情感、解释与指向绝对地分离时，那种同样的审美观察对这种整个停留在完全独立的宇宙之上的艺术品是适用的。作品创作时的意图与心境同创作完成的东西，除了都成为同样客观的质以外，便全然不再有关联：它们现在是重要的，不是因为艺术家感受到它们，而是因为它们可感地寄居于作品中。作品的遗传学、历史－心理学的关系超出了同样的限度，而在此限度内，纯粹审美的观察只用于适宜这样观察的艺术品。但是，当投射于真实个体创作者的成果必须要从那种审美观察中全然驱除时，我仍然有这样的疑问，即这种观察是否确实没有把某种担负着作品的人格概念直接地（尽管会以其他形式）包含于自身之中。当然在我看来，某个艺术品所表达的观点以及由艺术品对我们施加影响而产生的观点都需要以此为前提，即我们把这个艺术品理解为某种东西的表达，更确切地说，理解为某种被规定的高水平精神的表达。由此这个艺术品得到了它各个部分的相互联系，这种相互联系使它为我们先达成了统一，从而我们才有理由感觉到，我们可以借由作品激起某些内在的反应，这些反应是不可能由某种外在自然效用的单纯组合达成的。但是，作品拥有的人格对我们而言既是有效的也是无意识的，这种人格不是现实作者的人格，对这个作者，人们除了他现在的作品知之甚少；反之，这种人格是一种理想的人格，它正是某个刚好实现了这作品的心灵的表象。正如我们把众多我们意识中发生的外部印象联合成某个统一的对象一样，我们把它们联合成一个从中散发它们的实体（Substanz），而这个实体的统一就是我们心灵形式的对应象（Gegenbild）：那么借由心灵，我们使某个艺术品的音调与色彩、语词

与思想的多样性在交互效用中被设置、渗透、结合，从中我们感觉到了这种多样性的散发，而这种多样性显得像是在我们自己心灵中成为统一的载体。我们在心灵形式下（sub specie animae）感受艺术品，这是某些基础范畴中的一种，通过这种基础范畴，艺术品才完全是为我们而在的东西——相应地，就像自然之所以是这样的，那是因为我们在因果范畴下观察它。但因果性极少是自为的东西以及固定物之诸多显象背后的东西，而只是意识内、凝聚它们的法则。艺术品投射出的创造性的人格极少是超越该艺术品的，而是我们观点的一种内在条件，它是被给定的艺术品自身的某种功能，且只由这个被给出的艺术品自身来实现。因此，正如在解释中借助创作者的历史人格一样，这里并没有追溯到某种实在性（Realität），这种实在性对纯粹审美领域而言总是某种陌生的东西，是一个非法的入侵者；相反，人格在此本身就存在于理想的范围中，它是这些单个审美事实清楚地相互联系于其中的形式。例如，当米开朗琪罗的某个作品给人带来悲剧性的印象时，人们对于米开朗琪罗人格的记忆也许就会对此同时起作用：在这个无限上升的灵魂中，在这个已经被内在与外在现实的所有沉重压倒的灵魂中，充满了对他自身与其上帝进行和解的渴望，却仍然保持着恐惧不安的二元性，并依照绝对完美的理念评估自身的存在和行为，与此同时还充满着这种只是一个开始、一个片段、一个半成型材料的意识。所有这些都可以在他的雕刻品中找到表达与象征，而其中几乎没有一个是完全完成了的，在这些雕刻品中，最激烈的冲动情绪和他进行表达的物质可能性之间的这种张力达到了最大值，而每一个张力都显现为某种内在似乎隐藏的完美同某种外在强加的未完成性和不可完成性的斗争情况。但如果给定物要我们只通过那种个人的东西来获得这样的含义，那么审美事物的范围就会因此而被放弃，艺术品的理解就不再是从它自身出发，这对它而言就成了超验的。从这里看来，我们也必须谨慎地区分这个事实（在直接的印象中这两者极大可能陷入混乱），即在对作品的创作者一无所知的情况下，自在与自为的作品对我们而言似乎是悲剧性的，必定像米开朗琪罗的雕刻品一样。但这一定也只有在某种心灵依附性的基础上是可能的，这种心灵依附性对

我们而言是出自作为其源头和载体的那些感官给予了的形式。为此人们需要的只是对内在性进行表现与阐述的那种完全一般且直觉性的知识，没有内在性就不会有某种社会性的此在，也不会有某种艺术，而这种内在性完全不同于对某个已规定的单个人格的历史认识。即便是在那种借助艺术品之实际内容而被显示出来的限制中，这都不是实在的、个体的人，而是完全普遍的人——大概就像我们理解语言中的任何句子一样，我们会在内心中同这种以正常逻辑方式产生句子的心理活动形成共鸣，而无需追溯到那种在个别情况下现实产生这句子的独特且可能完全不同的心灵境况。所以，当我这样从作品中阐明一个进行创作的心灵，并从这个心灵出发再度解读作品时，这就不是一个有缺陷的循环。因为事实上从我们的直觉心理学角度来看，一些新的东西落在了给定的作品上，这些新东西赋予了艺术品以意义与生命：只不过这并非是偶然的、历史的、源于另一种秩序的东西，而是某种必然的东西，是给定了的显象之内在法则的结晶。如果这应当是一个循环，那么这个循环就是不可避免的，好像我们从感官印象的某种顺序推断出它们的因果联系，而后又刚好借助这种因果性来理解那些印象以及它们的次序一样。

那么至此我们终于清楚了的是，为什么格奥尔格的这种如此全然超于主观性且置于纯粹艺术立法之下的诗歌，仍然能够显现得如此亲密，且完全显现得像是最终心灵深处的以及全部最个人的生命的觉悟。那种超个体的人格似乎是从艺术品中结晶出来的，却在艺术品自身中被感受成艺术品的中心与载体，这种人格把这两者捆绑在了一起。这理想的心灵在此拥有的正是亲密的特质，而我们只是非常不完美地借用同时内部存在和背后存在这个空间寓言来表达艺术品同这个理想心灵的关系；作品向我们显示的是具有凝聚性的、渗透整体的心灵依附性，而作品的内在法则就在这里：在审美显象中，让最内在的生命得以展示，让最基本的感情冲动得以延续。但因为这不是一个使作品之诸多特性给予我们情感上指示的具体的、独一无二的人格，而只是事实上内在于这些作品之特性的附属物，是像它们自身之条件一样的扩散，所以这种极其难以置信的亲密不同于那种显得对自身轻率以及不合时宜的暴露的亲密。

这就好比我们在保尔·海泽有关他孩子之死的那些极其深刻感人且风格上极其秀美的诗歌中所感受到的。这里极其自然地引起共鸣的仍然是实在的痛苦，人们感觉到了完全独一无二的人格，而这人格遭遇了不幸，更确切地说，它在现实中、在某种完全外在于艺术品的事物秩序中遭遇了这不幸。所以一次审美上不愉快的、无机的混合产生了两个完全不同的序列，即实在的和艺术的，前者借助其单个偶然的、具体的个体，而后者在自身中只涉及事物之消解了的意义所具有的实质性，也即无时间又出于其历史的载体。通过将自己纯粹置于这之中，格奥尔格仍可以表达完全个人的感动，因为他只能够在那种人格形象上感觉到它们，这种人格形象包括作为其先天的、内在统一的诗歌的语词和思想，好似个体之现实的真正意义一样，但却是从这种现实自身中解脱出来并装扮上了赤裸裸的理念的存在方式。然而当艺术在此成为最终的人格价值的容器时，欣赏者就也可以把客观的艺术品转化为仿佛被美化了的主观行为的感受：诗歌使我们可以感受人格，这种人格只是艺术品自身的理想中心，并非实在的个体性（Individualität），如此这种人格极大地满足了实在的个体性，这要感谢被接受的东西，从钦佩的形式逐渐变成了爱的形式。

7 画框：一种美学的尝试
（1902）

事物的特性最终要取决于它们是整体还是部分。一个自足的、自成一体的此在是否只被它自身的本质法则规定？或者它是否是某个整体的相互关联中的成员，而从这个整体，它才得到力量与含义？这就把心灵同所有物质的东西、休假同单纯的社会福利、道德人格同那种与感官欲望交织进而依赖所有给定物的东西区分开来。同时这分离了艺术品同每个自然物。因为作为自然的此在，每个事物都是未被中断且流动着的能量与物质材料的一个单纯的通行点，只能从前面发生的东西来理解，只有作为整个自然进程中的元素才有意义。但艺术品的本质却在于，成为一个自为（für sich）的整体，不需要同某种外在物有关联，并将它的每条线重新编织回其中心。艺术品一向只能是作为整体的世界或心灵，而当它是由诸多个别部分构成的一个**统一体**时，它就作为一个自为的世界，将自身同所有它以外的东西隔绝开来。那么它的界限就是和人们所说的某种自然物的范围完全不同的东西：在这种情况下，它只是伴随所有彼岸的东西的、持续外渗与内渗的地方，但那里却是无限制的隔绝，而这种隔绝在**某种**仪式中奉行对外部的冷漠与抵抗以及对内部的统一团结。框子给予艺术品的就是，它可以象征性地表现并强化艺术品界限的双重功能。它把所有周围环境连同观看者都排除在艺术品之外，借

此有助于将艺术品保持在仅仅可审美欣赏的距离中。我们同某个生物（Wesen）的距离意味着在所有心灵的东西中，这个生物在自身内的统一。因为只有在某个生物是内在自成一体的这种限度中，它才拥有无人能闯入的区域，拥有自为的存在，并以此预先反对每个他者。

距离与统一、同我们对立与自身中的综合都是交互概念；艺术品的两个首要的特性：内在的统一以及置身于脱离所有直接生活的领域中——都是从两个不同方面被看到的一个且同一个特性。同时，只有当且因为艺术品拥有这种自足性，它才能如此多地给予我们，那种为己而在（Für-sich-Sein）是后退的开端，借此越来越深刻且充实地进入我们。那种对取悦我们并令我们受之有愧的礼物的情感出自对这种内在安定的封闭性（Geschlossenheit）的自豪，借助这种一致性，它仍将是我们自己的。

画框的特性彰显为对图画的这种内在统一的辅助以及感性化。图画就这样被表面上如此偶然的东西衬托出来，而这画框就像是图画前后两面的接缝。目光掠过这些接缝转向内部，借由眼睛把它们延长到它们理想的交点那里去，图画同其中心的关联被从各个方面显露出来。相对于内部的框边，人们把外部的框边加高，使得这四个边构成汇聚的平面，从而清楚地强化了框子接缝所具有的这种聚合效用。然而出于同样的动机，现在有一种常见的形式在我看来是极其卑劣的，那就是：通过加高内部的框边，使得框子向外部倾斜。由于目光如同身体的运动一样，从高处流向低处会比反过来的情形更容易，所以用那种方式无可避免地会把目光引向图画的外部，并让图画的统一遭受到某种离心的驱散。

框边由两个条框镶嵌更有助于锁定的功能而非综合的功能。借此，框子的整个装饰或条纹就如同一条河流穿行在两岸之间。而这恰好有利于艺术品需要的那种相对于外部世界的岛屿似的地位。所以最重要的是，框子的绘制使目光的这种仿佛总要向自身回溯的持续流动得以成为可能。因此，框子并不需要借助它的造型提供一个空隙或桥梁，借此让世界能进来或让它能从世界中出来——这就好比借助绘画内容向框子中的延续会发生一种罕见幸运的迷失，即完全否定艺术品的为己而在并恰好以此完全否定框子的含义。但框子在自身中的闭合性流动也许

并不意味着,框子的装饰必须平行地伸展到它的镶嵌中。相反,为了清楚地突出使绘画成为岛屿的这个框子的流动,装饰的线条必须极大地偏离这种平行而直达垂直。所有垂直框边的线条构成那河流在它之中的积聚,这让我们在审美上达成了同感,即那河流的力量与动荡加强并澄清了对这种拘束的克服。框子的装饰所具有的整个形态在流动与自身封闭的印象下寻得了其平衡因素,借此框子的装饰强调了绘画同所有周边环境的分离;以至于每条分界线在其有助于最大把握那种印象的程度内是完全合理的。出于同样的动机,长期经受考验的实践就变得好理解了,即给更小幅的画配上更宽或至少更有活力的有效的框子。因为人们必须用更强的封闭手段来应对这种危险,即在同时被瞥见的环境中画被模糊掉,以及面对那被瞥见的环境时画显得没有足够的独立性。而与之形成对比的是大到以自身独自填充相当大一部分视野的画;由于后者不必担心其周边环境同其印象的独立意义进行竞争,所以人们用小的封闭框子就足够了。

框子的最终目的表明,偶尔出现的织物框子(Stoffrahmen)是不被容许的:一块儿织物被感觉为一块儿更宽的材料,它没有能让花纹恰好在此位置上被截断的内在根据,它由自身出发指向一种无限的延续——所以织物框子缺乏借助形式而充分合理的封闭,也不能封闭其他东西。而在无花纹的织物上,虽然这种封闭性与闭合能力的缺失呈现得不那么明显,但整个织物痕迹的边缘所具有的柔软性已经足以造成同等的缺失了。织物缺乏自身有机的结构,而木材却借此在自身中获得了一种十分有效且的确妥当的封闭性——这种封闭性在仿造框上被痛苦地错过了,然而它可以在雕刻了的、尽管是涂层的金框子上被感受到。因为这种框子没有掩盖手工制品轻微的不规则性,借此其有机的鲜活性优于所有合乎机器标准的东西。

确实有可以理解的原则阐明,现在,在相当有品味的环境中,人们为什么不再看到自然的照片出现在框子中。框子只对封闭统一的形象合适,而一件自然物好像从未有过这种封闭统一。每个直接的自然片段都通过无数空间、历史、概念以及情感的关系同所有或远或近、或身体或心

灵上围绕它的东西联系在一起。只有艺术形式隔断这些联系,并仿佛向内部把它们连接起来。我们本能地觉得自然物是巨大整体的相互关系中赤裸裸的一部分,所以对自然物来说,框子是充满矛盾且粗暴的,而在同等程度上艺术品的内在生命原则经受得住它并需求它。

框子遭受的另一个原则上的误解,是现代家具过错的一个衍生物。家具是一件艺术品,这个原则消除了许多没品味和单调的平庸;但它的正当性,并非像它所认为的有益的成见一样,是那么积极且无限制的。艺术品是某种为自己的东西,家具是某种为我们的东西。那些作为心灵统一之感性化的东西可能还是很个体的:它挂在我们的房间中却没有打扰到我们,因为它有一个框子,也就是说,因为它像是世界中的一座岛屿,等待着人们的到来,而人们也可以从它身边经过,顺便瞥上一眼。可家具却是我们经常触碰的,它介入我们的生活,也因此没有为己而在的权利。某些现代家具,由于它是个体艺术家本性的直接表达,所以当人们坐在它上面时,它看起来似乎降低了档次;它简直是依照某个框子而做的,可要是没有这个框子,它立在房间里就会对人形成压迫,因为毕竟这个人连同其个体性才应当是最重要的,而其他东西应当只是背景。当人们到处都听到对家具之个体性的鼓吹时,这其实就是现代个体性感知的过度。如果人们想要赋予框子一种审美的自我价值,即通过形象的花纹、自身的魅力或颜色、造型或象征性意义使它成为对某种自足的艺术理念的表达,那就是同样的类别错误判断(Rangverkennung)。所有这些都改变了框子相对于画的服务地位。正如一个心灵的框子只能是一个身体,而不能再是一个心灵一样,那么一个为自己的艺术品不能强调与支持像框子一样的其他的为己而在:为此,框子需要以放弃的姿态来排除艺术之在。

正如家具一样,框子不应当有个体性,而应当有某种风格。风格是人格的解绑,是通过某种更广泛的普遍物来解除个体的尖锐化;所以,艺术手工业的目标在于把它立即置于它就是风格的意识中心。而面对艺术品我们却极少这样追问,因为的确在最伟大的艺术品上,它们的风格对我们来说真的极其无关紧要:在此个体物直截了当地超越了被我们称

为风格的普遍物，以及单个对象同无数对象共有的普遍物；而在这种超个体的特性中有被抑制的东西和平静的东西，这来自所有严格风格化的对象。在人造物上，风格是个体心灵的独特性与自然的绝对普遍性之间的一个中介物。因此人在他的文化水平中以风格化的客体环绕自身，而这种文化水平把他同单纯自然的世界分开了，也因此，艺术品在它同周边环境的关系中重述心灵通达的世界，而对于这种艺术品的框子来说，风格而非个体化才是正当的生存原则。

框子的形式有某种能量，这种能量的稳定流逝表现出了框子作为单纯的绘画之界限守护者的特征，相较于借助框子形式的这种能量，框子的审美地位更要借助某种无差别（Indifferenz）来得以确定——那么这似乎就恰恰与全部从前的框子相矛盾。在此，框边时常被塑造成支撑某个横线脚或某个三角墙的壁柱或圆柱，从而使每个部分与整体都比在某个四边可以毫无顾忌地相互替代的现代框子中更加差异化也更加重要。通过这种有力的建筑学，通过来自其元素的这种分工的相互 - 需要（Einander-Bedürfen），框子的内在闭合无疑被强化到了最高程度；可是它由此获得了自身有机的生命与重要性，而这些东西同它作为单纯框子的功能之间进行着贬低性的竞争。只要绘画的这种于自身中共同封闭并与世隔绝的内在的艺术统一尚未被充分强烈地感受到，那以上所述或许就是完全合理的。如果绘画服务于神圣目的，如果它被卷入宗教体验中，如果它通过铭带或其他解释直接祈求观看者的才智，那么非艺术领域就会侵袭它，而它形式上的艺术统一就要面对被打破的威胁。这就与建筑学上框子的动力碰到了一起，框子中相互印证的各部分构成了一种打不断的坚固的关联，并由此构成了闭合。艺术品越是拒绝那种超出它的关系，就越离不开框子的力量，这种力量通过它自身有机的生命活性再次揭露出它服务的功能。

相对于建筑学上的框子，现代框子凭借其四个同等框边的大量机械的、公式化的特性表现出了一种进步，这使框子顺应了文化发展的某种广泛深远的原则。因为这绝不总是把单个元素从机械论 - 外在的形式导向有机论上富有情感且本身有意义的形式。相反，如果精神越来越广

泛地组织此在的材料并组织出越来越高级的造型，那么到那时，无数构造物就拥有一种自身内封闭的生命、一种体现自身理念的生命，但与此同时，这些构造物将被降级为巨大关联中仅仅机械有效且各自独立的元素；现在这些东西只是成了理念的载体，成了那赤裸裸的手段，而其自身的实存是无意义的。这正如中世纪的骑士相比于现代军队中的士兵，独立的手工者相比于工厂工人，封闭的乡镇相比于现代国家中的城市，家庭经济的独自生产相比于市场货币经济与世界经济组织内的职业劳动。从这相互并置、彼此独立、自给自足的本质中产生了一种具有决定性意义的构造物，而仿佛是它的心灵把它的为己而在交付到了这个构造物上，以便先作为它的机械运行的部分重新赢得一种它实存的意义。所以相对于框子的建筑学上的或一向"有机的"造型而言，框子的机械–单调的、自身空无意义的造型表明，绘画与周边环境的关系正是先作为整体而被理解并适当表达的。自身有意义的框子拥有表面上更高的精神性，但显示出的却只是在对框子所属的整体之理解中更低微的精神性。艺术品处于本来充满矛盾的处境中，它应当连同其周边环境形成一个统一的整体，可它自身就已经是一个整体；以此，它复述了生命的普遍难题，即总体中的诸多元素仍然要求自身是为自己的自主的整体。明显可见，如果框子应当清楚地完成在艺术品与其环境之间进行分离与连接的调解任务——与这个任务相类似的，是历史中个体与社会的相互磨损——那么框子将需要对前进后退、能量以及拘束进行多么无限精巧的权衡。

8　罗丹的雕塑与当代的精神趋势
（1902）

雕塑艺术的历史到米开朗琪罗那里便结束了。在他之后所出现的，要么是巴洛克式的退变，要么即便拥有和谐的外表，也不过是一些受米开朗琪罗以及古典艺术作品影响的模仿之作。只有在肖像艺术中，在这里，个体性的任务一方面让人们觉得传统的图式主义是前景最为暗淡的，另一方面，也唤起了更有力的精神，不断地对自然印象与风格要求进行新的综合——只有在肖像艺术中，那些如同乌东（Houdon）以及希尔德布兰德（Hildebrand）一样的人物才会以更独创的方式显现出来。但是，这些人物自身仍然是一些个体的显象，他们缺少宽广的风格塑造力量，而古典艺术作品以及哥特式艺术作品的造型，多那太罗（Donatello）以及米开朗琪罗艺术作品的造型，都借助这种宽广的风格塑造力量将一整个世界范围接纳到了自身之中。即便默尼耶为雕塑艺术带来了一些新的内容，但却没有使雕塑艺术获得任何新的风格。他发现了**劳动**的形式价值，他表现出了劳动中的人所具有的美和风格，而在此之前，人们认为这种美和风格只出现在休息中的人、富有激情的人、游戏中的人或者被悲剧所感动的人身上。但是，这个新范围也只是对传统领域的扩充而已，它是一种进一步的扩展，却不是对古典主义风格的抑制。

然而，如果一种艺术的历史不是诸种风格形式的重复，而是新的风格

形式的发展，那么，以米开朗琪罗为终点的雕塑艺术史，在罗丹那里又重新开始了。罗丹摆脱了古典艺术的图式，实现了第一次原则性的转变，更确切地说，是转向了一种新的风格立场。这种自然主义——它在雕塑艺术方面的尝试比在其他艺术方面要少得多（而且其实只有罗马式的国家中才会有这方面的尝试）——努力谋求同一种解放。然而，它是冲破锁链的奴隶所享有的自由，并不是为了一种新的法则而出现的自由。正如尼采向大多数人证明的那样，我们所认为的绝对道德只是一种道德而已，除了这一种道德之外，其他一些种类的道德也是具有可能性的；所以，罗丹以行动表明，人们习以为常的**那种**雕塑艺术风格，即古典主义风格，不是绝对的形式，而是一种历史的形式，除此之外，在不同的历史条件下，其他一些形式也具有它们自身的权利。这不仅像每件艺术作品一样完全回避了那种弥补直观的描述，而且恰恰是因为它的新颖，所以排除了对熟悉事物的参照。语词可以确定的只是在普遍文化发展中的位置，而这个位置要与这样一种显象在艺术发展中的位置相符合才行。

新的风格只是明确地流行于罗丹全部作品的某一部分中，而这种风格之所以会在罗丹那里产生，就是因为现代的精神与米开朗琪罗的艺术情感融合在了一起——前者仿佛被认为是女性的原则，而后者则被认为是男性的原则。罗丹饱尝许多的历史风格，人们甚至会有这样一种印象，即他似乎可以同时既像多那太罗或韦罗基奥（Verrocchio），又像米开朗琪罗或贝尔尼尼（Bernini）一样来进行创作。由于他在这些表达方式中展现出了他所**能够**做的事情，所以，他在这样一种多样的包容性中，根据他自身的广度，揭示出了现代精神；但是，他只是在他作品的极小一部分中揭示出了现代精神**是**什么，并由此揭示出了现代精神的强烈程度。与此同时，人们可以这样来表达这一点。19世纪最为深刻的内在困难就在于个体性与合法性之间的冲突。个人既不可能放弃他自己的唯一性以及自我维持的特殊性，也不可能放弃他自己存在和行动的内在必然性——我们把这种内在必然性称为合法性。但是，这显然是互不相容的；因为我们基于自然科学和法制所形成的法则概念，始终包含着普遍性，包含着对个体性的冷漠，包含着个人对一个适用于所有人的规范的

服从。因此，在内部以及外部领域，有一种渴望，适用于那种人们可以称之为个体法则的东西，适用于一种纯粹个人的生活形态的统一，这种生活形态借助于法则的威严、宽广以及明确从一切单纯的普遍化中获得了自由。现在，现代的雕塑艺术并不是自然主义的，它完全被古典艺术赋予它的那种普遍的法则所束缚着，而这种法则如今在它的背后既没有在直观的形式中表现出一种真正个人的、创作于自身泉源的、独一无二的生活，也没有在心灵中表现出上述的那样一种生活。当然，自然主义做到了这一点，它使得主体以及客体从一种陌生于最内在生活的、普遍规则的强制中获得了解放，但由此，自然主义便把主体以及客体交给了偶然事件，交给了一种混乱的（anarchischen）、缺乏理念的瞬间形态。这些在此未能达成和解的原则形式，产生了罗丹艺术的统一体。

在这里，绝对的自由摆脱了任何心灵外部事物创作的图式，就像伦勃朗所享有的那种自由一样，每一个形式都直接地描摹出了一个完全个体的人的凝视和感受。所以，他的每一个人物都展现出了自由，这种自由就在于，一切个别的、外在的面貌都毫无保留地依从于自我（Ich）的感觉和冲动。但是，无论人们所说的这种自由是创作者的自由，还是他创作完的事物的自由，它都具有某种合法此在的所有严肃性、所有稳固性以及所有威严性，人们感觉到了使所有部分从属于一个整体的那种必然性，感觉到了一种有机的生长，其内在的目的明确性排除掉了一切的偶然事件。但是，每一个人从来都没有被指向一种抽象的类型，因为这种抽象的类型对于他者而言就是法则；相反，对偶然事件的整体超越，整体的无法异在（Nichtandersseinkönnen）只是意味着，每一个部分和所有统一体都表达着同一个心灵，也都被它牢牢地固定在了一起。我们在所有领域中都感到困扰的问题是：纯粹个体的此在究竟如何能够是一种合法的东西？人们如何能够在不陷入混乱以及无根据的任意状态的情况下，拒绝诸有效的普遍规范所提出的主张，毕竟它们对其他所有人来说都是有效的？罗丹的艺术解决了这个问题，正如艺术恰恰解决了一些精神问题一样：不是在原则中，而是在一些个别的直观中。

所以，这种艺术使我意识到，两种似乎天生就无法和解的敌对倾向，

却在其对现实艺术的共同敌视中和睦地达成了一个整体，它们就是：自然主义的倾向和习俗主义的倾向。这两者所接纳的造型规范都来自外部，一个临摹自然印象，而另一个则临摹常规模板；在真正的创作者面前，这两者都是临摹者，而对于真正的创作者来说，自然只是用来把那种在他内心中转动的形式塑造到世界中的刺激和物料。自然主义和习俗主义都只是19世纪艺术对于两种压迫的反映，这两种压迫就是：自然和历史。两者都要扼杀自由的、归属于自身的个人性。就自然这一方来说，是因为它的机械性使心灵屈服于同样盲目的强制，如同下落的石块与萌芽的根茎一样。就历史这一方来说，是因为它使心灵成了社会关联的一个单纯的交点，并使得心灵的整个生产性变成了对普通遗产的一种管理。个体被自然与历史的巨大总体所压倒，既没有了自身特点，也没有了真正的自我活动，个体仅仅成了外在于其自身的那些暴力的过渡点。而在艺术生产中，这一点也可以说再次表现出了不同的结局，因为自然主义的不独立性把我们束缚在了诸事物的单纯的给定性上，而习俗主义的不独立性把我们束缚在了历史所给定的事物以及社会所承认的事物上。

也许在文化生产的所有领域中，雕塑艺术是最容易听任习俗摆布的。具有创造性的、开创新转变的天才人物在雕塑艺术中要比在所有其他艺术中更加罕见。因此，罗丹所实现的巨大成就，恰恰就是在雕塑艺术中克服了习俗，并且没有陷入自然主义之中。雕塑艺术由于其物料的易碎性和贫乏的游戏空间，似乎对直接的心灵式的表达造成了十分独特的困难。当然，如果它由此被赋予了诸多消极美德，即从主观性的狭小波动里获得了平静和自由，那它就会把所有较低级的精神保留在曾经创作出来的表达形式中，并只允许最独特同时也最强有力的主观性从其材料的抑制性和贫瘠性中找到一些新的表达可能性。富有情感的石头，相比油画、蛋彩画、文字或声音所用到的流动性的、更加柔软的材料，显然要投入更多的心灵力量。由于自米开朗琪罗以来，雕塑艺术就缺乏这种主观心灵的魔力，所以雕塑艺术已经成为特别非现代的艺术。因为，让个人心灵的自主对所有此在发挥作用，这也许确实就是新时代的基本追

求。自从基督教突破了自然与精神之间单纯的统一，自从物理学把世界蜕化成一种单纯的自动而必然运行的机制，心灵才随着其使命的全部限度和重要性得到了发展：不仅在这种陌生式的忙碌中维持了其独特的本质，而且还要在精神上渗透它、占有它。所以，现代生活最深层的含义就存在于康德所给出的非凡的绝对命令中，即他把世界连同其空间与时间中的内容都看作人类意识中的一种单纯的表象。但是，心灵由此只是在原则上获得了世界，就像借助某种政治上的自主声明来获得世界一样，它没有因此而使世界一步步地变为自身，并屈服于它自己的法则。

从某一层面来看，现代技术做到了这一点；但它恰恰使人们再次成为它的奴隶，使他们受到外在功利的束缚，经由现代技术的作用，人们更多感受到的是，心灵被并入外在事物中，而不是外在事物融入心灵中。社会主义尝试让全部生活都服从于一种有意义的秩序，通过社会的一种有计划的组织来排除外在命运的偶然事件，这种尝试最终也只是满足了心灵的这样一种深层渴望：依照心灵自己的形象来塑造所有给定物。心灵在经由技术、科学、社会状况通向那一目标的路上不可避免地要经历失望和挫折，这些失望和挫折使心灵对艺术的渴望提升到了不可估量的地步，以至于心灵极度热情地使我们的整个外在环境都充满了艺术。因为，精神似乎只有在艺术那里，才战胜了此在所给定的材料；或者更确切地说，我们称这样一种活动为艺术，在这种活动中，我们最终无法理解的这些有着自身法则的事物之存在全都服从于心灵的内在运作。但是，这种胜利在每一件作品中都必须从新事物里获得，必须从内部获得，也正是因此，所有的习俗主义都完全错失了艺术的含义，因为习俗主义是从外部给材料套上一个传统的模子。罗丹首先重新实现的是，雕塑艺术所能够为现代心灵渴望提供的东西。在他的作品中，我们首先重新感受到了完全富有情感的石头与青铜，在这里，石头的内在生命似乎在其表面上颤动着，似乎根据自身毫无阻力地塑造了其表面，这就好像人们会说，心灵为自己建造了它自己的身体一样。

但是，心灵从材料那里寻得的这种柔软性还不是整个艺术，这一点似乎只有通过材料的某种形式化才能实现，因为，材料要通过形式化来

获得一种纯粹直观的魅力，且这种魅力完全不依赖于任何心灵的敞开。即便形式无须意味着任何事物，无须表达一种超出它自身而存在的情感，但它必须具有一种美和特性，必须具有一种力量和统一性，这会使它看上去意义深远且具有吸引力。只有这种独立的形式魅力才能使得情感的主观表达形式超出自身，提升成为超个体的有效性和可传达性。造型艺术的真正奇迹在于，空间形态、轮廓以及颜色的感官形式特征都只服从于其自身的法则和吸引力，却同时从根本上揭露出了一种心灵的、非直观的内在生命，更确切地说，一种要求的完美实现似乎是与另一些要求的完美实现紧密相连的。显象具有两种功能，一种是用作纯粹感官的形象，另一种则是用作心灵的象征和表达，这两种功能在现实中往往是完全分离的，只在偶然中有所联系；而在艺术中，这两种功能却是一个统一体，这也许就是艺术为我们带来的最强烈的幸福，它证明生活的诸元素在最根本的层面上，并不像生活想要让我们相信的那样毫无关联。

虽然每一件伟大的艺术作品都好像不假思索地使这种二元性的统一成为现实，使所有艺术的最终含义成为现实，但特殊的现代艺术作品却呈现出了这样一种特点，即它使两种元素中的每一种元素的完美性都清晰地、独立地、有意识地显露在了人们的印象中。因为，这就是现代精神的发展公式，现代精神把各种生活元素从它们原初未分化的、根源性的统一体中分离了出来，使它们个体化并意识到彼此，以便根据这样一种独立的发展把它们汇聚成为新的统一体。所以，如果这个新的统一体没能成功，那它仍然表征着现代的分裂状态，即此在的个别内容所具有的特殊性。鉴于这种新的统一体所暗示的各种基本元素，现代艺术也无法逃脱这样一种特殊性。一方面，现代艺术已经认识到，它的全部使命就在于对一种心灵内容的表达，在于表现思想、情绪、特征以及理念，而直观的形式对于这些东西的传达来说，本身就是无关紧要的工具。另一方面，现代艺术反复受到日本的影响，追求形式（包括线条、空间分配以及颜色）的纯粹魅力，这样一种分化的追求使得内容艺术与形式艺术彼此分隔开来。在罗丹的雕塑艺术中，它们再次聚集到了一起。他所刻画出来的人物像和群组像，看起来仿佛是由轮廓所组成的，从恰当的视

角来看，这些轮廓线条、这种大堆物料的重力同其重力的扬弃之间的游戏、这种浮雕式的前突部分与后退部分之间的平衡，都如此完美地令人喜悦，这意味着，作品有其鲜明生动的形象来支持，不再需要任何心灵似的东西来为它自身辩护，作品是作为纯粹的形式艺术显现出来的。但是现在，这种形式恰恰就是那种最深层的心灵内容的形式，这种内容的潮流恰恰倾泻到了形式的边界，没有任何地方留下些许空白，也没有任何地方涌出这形式的边界。在这里，人们感受到了富有情感的形式以及有着独立魅力的纯粹鲜明生动的形象，这些感觉中的每一种感觉仿佛都是为自身而存在的，它们在最外在的事物上得到了增强，随后才彼此结合了起来。所以，这种艺术可能会缺乏古代大师的魔力，因为在古代大师那里，艺术之根仍然以其不动摇的统一体承载着其多样的魅力。然而现在，由于分化作为精致化以及悲剧已经突破了那种从前的状态，所以现代生活只有在各种元素的重新联合中才能达到它的至高点，毕竟各种元素隐秘的特殊生活是无法再被收回的；据我所知，相比于用罗丹雕塑艺术的印象来证明这一点而言，不会有任何更完美的例子可以用来证明这一点了。

这种巧合终究还会适用于最后一点。罗丹的雕塑品往往是未完成的，其未完成的程度是极为不同的，这就使得人物形象只在个别部分中得到突显，呈现出大块难以辨识出来的轮廓。这在当下的特征容貌下是不会混淆的：面对不断增长的价值数量，刺激与暗示对我们来说要比明确的兑现更重要，因为这种兑现并不会用任何东西来填补我们的想象力。我们想要的是一种最低限度的客观给定性，让它在我们心中激发出最高限度的自我活动。我们偏爱诸事物的谨慎，这种谨慎在我们心中施展出了所有的解释力量；我们也偏爱诸事物的节制，这使得我们只有通过我们的丰富性才能感受到它们的丰富性。罗丹通过表面上的未完成性来同时使得物料和形式之间的关系具有说服力，所以，他有时在利用现代心灵的这种特征时会取得极端的成功。似乎只有在这一瞬间，人物造型才从石头里逃脱了出来，这种人物造型使得笨重的、单纯负重的材料和材料所必定要献出的富有情感的形式处于一种紧张关系之中，并使

得人们最为强烈地感受到了这种紧张关系，如果没有尘世残余被留作背景，完成了的人物形象就不会获得同样的精神性以及自由。另一方面，由于完整形式的这种失败，观看者的自身行动现在受到了最强烈的挑战，一些较新的艺术解释者在其中确立了他们的享受本质：享受者在自身中重复着创作过程——这一点得以实现的最有力的方法就是，通过激发想象力来完成不完整的事物自身，从其中把那种尚隐藏于石头之中的形态解放出来。因此，当我们自身的活动在我们心中游走于作品及其最终效果之间的时候，最终效果就会产生距离，而这种距离就是现代人在自身与诸事物之间的敏感性所需要的；因为，这就是现代人的优点和弱点，他们所要求的并不是诸事物被完善了的完整性，而只是诸事物最强烈的刺激点，虽然这是诸事物中最精华的提取物，却也只是"如同来自远方一样"。把人物形象固定在石头中的这种行为，更能标识出米开朗琪罗和罗丹的创作特征，在米开朗琪罗那里，这种行为是通过捶打或阻碍行为来实现的，而在罗丹那里，这种行为却成了有意识的艺术手法。在前者那里，这似乎是悲剧性的，它强化了负重的命运，因为米开朗琪罗的所有人物造型都被拉入了一种无名的黑暗之中；而在罗丹那里，这似乎明显是精心设计过的，而这也是现代人所必须忍受的推断，当现代人把他最特有的一些力量展现为这样一些成就时，他就会发现，这样一些成就虽然缺乏古典时期艺术所具有的那种直接的力量和统一性，但却恰恰显示出了现代人生活的风格。如果这种表现像在罗丹那里一样如此完美地实现了，那人们就不应该把这种风格本身对我们而言值得与否同我们自身的钦佩混为一谈。

9　列奥纳多·达·芬奇的《最后的晚餐》

（1905）

一

对最顶级的艺术家来说，高龄有时会遵循某种发展，它让艺术家们最纯粹和最本质的东西似乎恰巧通过晚年那种自然的衰弱而显露出来：当给定形式的力量、感性造型的魅力、对已有世界无成见的献身精神开始减弱的时候，那剩余的几乎可以说就只有十分重要的线条以及生产中最深刻和最自身特有的东西。歌德在《浮士德》的第二部中如此，贝多芬在最后的四重奏中也是如此。当年龄无理由地反复折磨普通且具有偶然性的人们时，他们本质的东西正如他们好似刚得来的无价值的东西一样被毁灭了，而一些伟大的人却拥有这样一种特权，即在这些人身上，大自然及其带来的破坏仿佛遵照了更高的计划一般，同时也使得这种毁灭成为一种手段，可以从他们的表面以及那种并不属于他们纯粹自身的东西里，开启他们的永恒。

几百年来，米兰圣马利亚修道院斋堂中列奥纳多的《最后的晚餐》遭遇了各种行为的毁坏，鉴于这些毁坏所留下的这点儿残余，伟大艺术家的那种命运似乎交托给了伟大的艺术品。因为他留下的东西凭借从所有艺术的深处钻出来的如此一致的力量产生了完全独一无二的影响，

就仿佛所有剩余的颜色部分都从某个表面脱落开来,却没有撼动背后的本质性核心,甚至使之越来越明显;与此同时,仿佛就在瞬间,在其最后的微光一下子消失之前,处于其中的全部力量以及内在不朽像是在已破碎的外壳后面突然被点亮了。

二

　　借助这幅画,列奥纳多在此设定的艺术使命成为所有后来发展的绘画艺术所共有的精神财富:倘若此处最初暴露的问题,在此并没有比后来解决得更完美,那么这个空前的伟大成就可能会由于缺少对以往绘画艺术之发展的认识而隐藏由它创造了的世界所拥有的全部的新奇。这不但是最初的开端,也是最后的终点。主要是,这部作品第一次展示了这样一种情景,即同时感人地描画出大量个人形象,并针对他们每一个人独特的本质进行了最强烈、最完美的表达。当然,乔托和杜乔已经表现过一大群人共同的兴奋状态。只是这些人在他们那里可以说是无名的,是丢失自我的某种情绪的承载者,是关乎情调或激情的某种普遍概念的纯粹示范。在列奥纳多的《最后的晚餐》中,这种他们以往从未成功达到过的兴奋状态带出了显象中最深刻的、像是唯一被感受到的个性。奇妙的东西在此显现正是不言而喻的:一个外在的事件——耶稣基督的名句:你们中间有一个人会背叛我——令一群全然不同的人感到害怕,并促使他们中的每一单个的人最充分地发展与敞现出其个体的特性。事件过程与参加者被相互组织得如此有序,以至于可以说那件事切中了每个参与者都有的唯一要点。此处,第一次在一组画像中,个性人格获得了那种充分内在的自由,借此,文艺复兴克服了中世纪时期人的拘束,并给予近代这样的提示词,即自由。为了这自由,整个世界及其发生的事件都只是一种手段,也是一种使自我得以实现的刺激。在人所坚持的特性与由外部力量引发的瞬间的兴奋状态之间向来存在一种紧张关系,而在此这种紧张关系却仿佛在某种更高的统一中显示出了放松的样子;这种兴奋状态变成了个体之本真存在毫无顾忌向外奔涌的通道,

由此身体的显象成了极其不同的秉性、心灵价值以及最深的存在基础的彻底敞现。这根本就是艺术的含义与命运（Glück），它揭露出深层相连的显象秩序，而这些显象秩序无关紧要地、偶然地、敌对般地一同流进现实中，被纳入某种和谐中，并让一个成为另一个的象征：诗歌的含义及其语词中紧凑的声音节奏的可听度与非艺术表达中它们那种偶然的相遇是不同的；事物与事件中虚设的必然性，以及艺术家用以再次制造它的游戏式的自由，就像是艺术家的一个根据，出于这个根据他进行创造，也同样出于这个根据，大自然获得了它完全不同的公式化的法则；已澄清的空间形式、分散的颜色斑点以及光与影的游戏具有感性的魅力，肖像画必须用这种感性魅力来美化自己，然而这同时服从于完全不同的事物秩序的要求：服从于相似性的要求，即要与伴随其偶然性的这个模型以及全然置于所有显象背后的心灵的这种表达有所相似。《最后的晚餐》为这种让艺术得以克服生命之偶然性的和谐添加了一种新的和谐：伴随起于某个点并返回该点的基督的那句话，某种惊人的命运迫使门徒们不再对情绪和语词进行权衡，它影响着每个门徒，仿佛将权衡设置在其个性人格上一样，仿佛那种使每个门徒置于其中的、十分独特的东西仅仅通过这种共同的体验就赢得了其全部的发展与敞现一样。

因此在这幅画里——也许在由相同的人物数量所构成的画里是唯一的——没有次要人物。如果某个人整个且最深的本质呈现了出来，那么这个人就不能再是次要角色，次要角色的含义向来只在于借助其实存的某个部分进入艺术品中，而主要角色则在艺术品的界限内总括了其此在的全部。现代社会的生命问题是：如何能够从个体上绝对有差异且还有平等权利的个性人格形成一种有机的封闭与统一——此处这个问题通过绘画中的艺术被预先解决了。

<p style="text-align:center">三</p>

也许几乎没有人会注意到，圣餐发生在完全不同的时刻里。不同群组间神情的变动描绘出的是，从基督那句话进来后，在多重的时间距离

内，他的那句话所带来的重大印象的结果以及后续的议论。对于整个右边的小组来说，令人激动的话一定已经在几分钟前就被说出了，这是一个已经开始讨论的瞬间；对有些门徒来说，某种反思的行为已经开始了，而起先的印象必定是过去了的；但犹大展现的是最初片刻的惊奇，这种惊奇一定会在下个时刻逐渐变为另一种姿态；对右边固定的人物来说，这大概是介于犹大的瞬间反应与其他门徒心理上可能已相对更安静的反应之间的一个时间点；在此，这不只是以向我们展开其存在的整个形式的方法向每个心灵回应其生命中最深的震撼，而同时也是在震撼过程中被选择的一个使那种展开能够最充分、最清楚地实现的时刻。然而这在所有人那里不可能是最初的那个瞬间。"这些最初的想法"，莱辛曾说，"是每个人的想法"：也就是说，那种直接反射式的反应在所有人那里一定看起来是大致相同的，心灵需要一些时间，借此相对于最初的触动，其特别的情感方式会呈现得很慢，同时不同的心灵为此会需要不同的时间。时间的统一之所以被打破，就是为了心灵提升到其审美效果之顶峰的那种统一能够实现。

与此同时，列奥纳多已经完全把艺术的本质原则置于一种看似反对其最严格的自身法则的实存形式之上。艺术以一种完全不同的语言表达现实的内容，仿佛现实本身做到的一样。在所有造型艺术中，生命的摇摆运动转为凝固，在雕塑艺术中，自然颜色的多样转为某种统一，在绘画艺术中，三维空间的可触性转为单纯的平面显象——这些都只是现实与艺术之间最不可否认的特性。但人们逐渐地明白，绘画所描绘出的空间也绝非真实空间的一个复制品，而是一个理想的、从艺术需求出发被塑造的构造物。因此一个全新的时间概念在《最后的晚餐》中被创造了出来：这个时间并不是一个无关紧要的、容纳每个任意的共时或相继的容器，而是把有意义的东西同内容上自身要求的东西聚集在一起，不论怎样，要像是真实的时间中所安排的那样。一旦把握到艺术的要求，那么我们根据现实来接纳生活而产生的压迫就会被打破。在此，现实秩序从艺术之必要性出发保持休戚相关所需的那种距离被克服了。即使15世纪的叙事画会天真地把同属某个事件秩序的不同阶段调和到一个框

子里，但这些画仍然服从真实时间的形式；当然14世纪的画已经赢得了一种无时间性，但代价是，放弃了生命的那种只有在时间形式中才能描绘出来的丰富。但列奥纳多使时间上发生的事情自身成为某种艺术现实的手段，这种艺术现实是无时间的，也就是说，它拒绝所有制约性且只阐明对象之纯粹内在的意义。

因为圣餐发生在真实时间中完全不同的瞬间，所以，艺术的造型力量也在此在的时间形式上表明了它自身的自律性，在对给定物的无力性和接纳面前，这种时间形式看起来像是我们无法变更的命运。

10　论艺术中的现实主义
（1908）

　　造型艺术的作品在自身外有其"对象"，并能同其形式与颜色达成一致——这就使得思想和语言的使用有机会能将这个领域的每个作品都置于对其自然之真的追问面前，并可以根据它们达成相互一致的那种程度的情况来把这个作品或多或少地称为"现实主义的"（realistisch）或"自然主义的"。相较于人们由此自认已经获得的这种连贯且重要的特征，人们首先必须注意的是，有些艺术根本不允许在这种含义上提出有关其自然之真的问题。因为如果最深刻的艺术倾向恰好仍应当超越所有关于技术、对象以及个人理解方式的个别问题，从而借由现实主义或其相反观点的概念来得以说明，那么有一点可能就会很奇怪，即一种艺术，如以自身语言表达整个世界的音乐艺术或从属于视觉形象艺术的舞蹈艺术，在自身内没有任何空间可以去肯定甚或只是否定现实主义的原则。如果我们至少本能上根本不想用这个概念来提及所有艺术的一个基本问题，那我们就难以直接地让造型艺术的最本质且最普遍的问题同这个概念紧密相连。

　　相比于"同外部客体达成相互一致"，现实主义的这种假设应当被赋予一种更准确的内容，也许这种巨大的转变是有助于我们的，即接纳自康德以来对精神事实以及它同外部客体之间关系的解释。康德本人

通过哥白尼的行动举例说明了这种转变，当众多恒星围绕观察者旋转引发矛盾时，哥白尼反过来尝试：他让观察者旋转并让恒星静止。如此可以确定的是，所有经验不是从客体推出主导性的认识，而是从认知精神的形式与条件推出它们，在认知精神中，这些经验作为其表象产生出来。通过这样一种向主体的转变，人们似乎也有可能在其更深的意义中理解现实主义的概念。

当我们同这些事物——空间造型与颜色，运动和命运，生命的外在物和内在物——在现实的形式中相遇，那么某种印象和情感效果就会与它们紧密相连，它们独特的基调告诉我们：这就是现实——这一基调并不是源于那些令人印象深刻的事物所拥有的纯粹的内容和品质，而是源于它们就是现实的这一状况。在我看来，艺术品刚好在某种程度上是"现实主义的"，在这种程度上，它们引起的主观印象与反应完全跟那种我们用于回应事物之现实的东西相同，而就本质性与决定性来看，事物与艺术品之间绝不需要一种外在的**相同性**。相反地，艺术品可以用完全不同的手段以及一个完全不同的内容产生同样的成就。虽然艺术的捷径在于，通过对现实世界中的事物尽可能精确的模仿来达到心理效果的相同性；但它也能够以其他方式，即通过绕远和转义，也即通过象征和类比来实现。因此，音乐事实上也能通过引起与生命直接性相同的表象和情感产生现实主义的效用。而要在例如对自然声音的完美模仿甚或在与这种原则相近的诸如标题音乐偶然寻到的东西中发现音乐的某种现实主义，其实就是完全错误的。与这些幼稚想法完全不同的是，音乐能够以特别相似的方式，借助仿佛与真实印象和体验之成果相同的心理特征，唤起情欲的兴奋，宗教的振奋、喜悦以及沮丧。一个带有情欲动机的舞蹈可能会最不加掩饰地模仿这个领域的事情经过——所以它极有可能会采取这样一种方式来实现，即让所有这些似乎看起来纯粹的形象同时避开所有性欲层面的兴奋。但一个舞蹈完全可以避免这种直接的模仿，并仍然通过一种确定的节奏，通过一种运动的放松和沉醉，通过由它散发出的情调所具有的无可预料性唤起观赏者心中的一种情欲的兴奋状态，这种兴奋状态尽管完全摆脱了对客观真实性的模仿，但仍然包

含了其主观效果。一种这样的表演通常被称为自然主义的或现实主义的，并且当人们明白地发现他们根本没有看到"有伤风化的东西"时，那么在相似情景中进行这种表演的这些无拘无束的人是令人吃惊的。现实主义是一个更宽泛的原则，而非仅满足于对现实内容的外在模仿。这只是它能够利用的手段之一，与此同时，艺术中现实主义教条的局限性往往就在于，把这种单纯的手段提升为自身目的。伟大风格的自然主义总是在懂得要通过其他手段而非自然印象自身来引起主观效果中展示其丰富性和意义。是的，这样看起来，似乎艺术品的魅力和意义强度提升到了同样的程度，而在此种程度中，这个被它直接置于眼前的东西面对自然现实的客体享有某种距离和独立性，同时还懂得要像那种客体一样引发相同的心理效果。某些肖像，例如伟大的法国自然主义者创作的肖像，能够让我们感受到模特儿丰满的肉身形象，几乎可以说，我们感受到了它们的现实气息。但这不是也不可能是单纯形象逼真的问题。显象的形象是由于我们的感官受到刺激才引起的，而我们从未在显象上感知到其现实；更确切地说，显象能同幻觉和不知怎么被完成的假象无区别地共享颜色和形式，而这些颜色和形式是由这种思想或情感带来的：这其实不只是一个形式和颜色的游戏，而是现实——此外作为一种新的基调，它仿佛一种新的聚集状态；内容的纯粹可见性就像构成了形象的全部材料一样，借此还不能给予对现实的强调，而只有现实主义的特殊艺术手段才借此唤起对现实的强调，或者更确切地说，不是在其客观的意义中呼唤对现实的强调（这是蜡像和回转画要做的），而是当现实基调落在事物的可见品质上时，呼唤伴随这些事物之可见品质的其他内在反应。人们甚至可以说，像这样的现实其实是某种形而上学的东西：感官不能给予我们这种现实，然而相反地，这种现实是某种我们给予感官的东西，是精神和所属于存在的无法言说的秘密之间的一种关联，不是事物单独的、直观的特性，而是捕获到其特性之总和的一种意义。这是艺术之所以与这样的现实无关的最深层的原因；因为它是感官的事情，因为它只能凭借直观的内容来考虑和处理事物，而不能凭借其他范畴附加给它的东西，或形而上学地渗透给它的东西。并不是因为现实是某种

"低级的东西",是配不上艺术的东西,而是因为它是某种抽象的东西,且超越事物之表面,它对艺术而言是陌生的,更确切地说,艺术只是把现实的**品质**,只是把形式和颜色结合成新的构造物。

当然,就现实主义是现实的艺术而言,现实主义绝不会努力地引导意识产生它所展示的直观现实。但可以这么说,现实主义越过了现实本身,这使它仍对那些内在的状态与冲动、情感与联想的产生感兴趣,而这些东西只是与事物的现实存在次级地联系在一起,与此同时仅凭其内容的品质以及其显象的造型,这些东西也未被直接地获得。也许任何一种色彩的魅力在给定的世界中仍不全是彩色主义印象的纯粹视觉游戏,而是听起来像——人们也许无意识地列举出这种听起来像的东西,或者让它连同那些无法被清除的显象的其余魅力混合地生长出来——带着这样一种幸运,即世界已经把它引向了一种这样的此在;我们不只是被这些显象的内容所吸引,而且也被它是现实的所吸引,被我们感到它是一种与我们自身之真实性相同的真实性所吸引。因此这种感觉向我们传递的是自然主义的艺术品,它给予我们的不只是没有现实自身的现实品质,而且还给予我们没有现实的现实幸运。它与情色领域的魅力是相似的。非艺术的自然主义展示的也许是情色场景的细节,如此一来它就把我们置于其现实的中心位置;更正派的人会鄙视这种艺术,他将仅凭色彩与线条交替的情调获得所有来自灵魂更深层面的反射,这种反射起初当然只和情欲生活的现实紧密相连,但现在,它仿佛自由浮动着,仅环绕于造型的形象逼真,尚不需要对物质真实性的想象。这和对某种人类显象的同情或厌恶的反应是相同的。脸的容貌也许会令我们对其形式的特性感到满意或不满意;可是,我们称之为同情或厌恶的这种特定情感并不是与那种单纯的形象式-直观物紧密相连,而是与这样一种意识紧密相连,即意识到这个人活着,他作为真实性存在于那里,且就这样对我们自己的真实性产生影响。更高级的现实主义也许已经放弃对其模特儿进行摄影或蜡像式的真实表象,放弃"令人惊恐的真相"所带来的粗鲁的印象,同时也放弃了让画面形象"显得像是从框子中跳了出来"的样子;那种对同情和厌恶的暗示虽然依照它的起源和本质要同真实表象

连在一起，但这种暗示往往在消除那种真实表象的情况下十分明显地伴随着对现实主义肖像的印象。某幅出自伦勃朗的肖像，其特征刻画得如此轮廓鲜明，却恰恰极少在更显著的色彩深度中引起这种效果；它似乎强迫我们极其完整地凝视某个生理-心理之存在的所有构造，以致在我们内部没有空间去进行那些更主观的情绪反应。相反，我们从某幅来自雷诺阿的肖像感受到的，当然，更多地是从某幅来自利伯曼的极其富有活力的肖像感受到的，即这个被描绘的人令我们产生好感或没有产生好感——而与此形成鲜明对比的是，我们是否面对作为艺术品的绘画预备了这样一种或另外一种情感。非常奇怪的是，和伦勃朗那种表面上更主观的描绘方式相比，恰巧是这种以最纯粹的客观性、最理智的实事求是精神为傲的艺术倾向给予如此个人的情感反射更多的机会和鼓励。这恰恰是现实主义艺术品自身的，即使它绝不寻求通过粗略的幻觉同其内容的显示形式竞争，但仍然会唤起**次级的心理反应**，而这些反应恰好只从这内容的现实中得到了它们的起源。自然主义艺术家们觉得自己是在抄写事物，"就像它们是现实的一样"——然而他们记下的只是那些适于唤起其现实存在之主观情感效果的东西——这种解释不可能使人们产生怀疑；尽管我们确实知道，即便许多最独立自主的风格化的艺术家已经相信要对给定物进行确凿的最自由的改造，但他们仍然十分忠诚地只追寻于现实。因为这也将有助于澄清从主体的直观设置中引导出客体形象的那种转变：当艺术家制作他见到的东西时，那么其更深层的基础在于，他从一开始就仿佛能制作它们一样看到了这些东西。在艺术家同事物的关系中，感受性和主动性是一个同样的东西，而在其他人那里是分开的，艺术家的观看是直接有效的：他本性中同一的倾向以某种确定的方式塑造了他的作品，也已经使他观看的方式得以形成。由此，在保留种种不完美并保留艺术和日常直观方式相混合的情况下，如果艺术家最坚决地追寻他的个体性，那么这个有着最强个体性和最明确才能倾向的艺术家会想要最忠诚地追寻显象之形象。

所以极少被否认的是，更高级的现实主义的含义一定不在于由现实表象所引起的刺激，而在于现实表象之更深层的心理**效果**。因此，虽

然它可以完全自由地选择它的手段，并借助最多样的观点、塑形以及被事实利用的技术使同样的心理效用经由不同的原因得以实现，但一般而言，它会牵扯到物质以及同样用经验现实之形式呈现出的综合。与此最接近的就是，使这些由事物存在产生的特有的心灵效用经由这样一些造型的形象得以实现，而在这些造型中，它们的真实性根据经验产生了。

尽管所有直接的现实印象都消除了，尽管所有对艺术目的的那些由心灵更深层面在存在事实上给出的回答都升华了，但仍不可否认的是，自然主义的艺术品从某种不是艺术的东西那里得到了有效的意义。特殊的表象、刺激以及情感是和某个显象紧密相连的，当我们感受到或知道它们是某些现实的东西时，它们却和艺术作为艺术的效用存在着某种完全偶然的关系。艺术虽然接纳存在的外形，但造型的这一存在使艺术既在其直接的感受形成之外，又在其形而上学的意义之外。因此，如果现实主义用这些恰好满足事物之存在的东西来产生其效用，而不是用那些满足其纯粹的、脱离其现实形式的显象的东西来产生其效用，那么由此现实主义除了指责那样的艺术是"理想化的"艺术，更会不忠于它。这种指责是现实主义合理提出的。一件艺术品在某个超出它显象的"理念"中有它重要的、决定整体且给予整体其价值的意义，它在某个有自身含义与价值且不依赖于显象的理念中——使艺术同样地一方面成为某种单纯的手段，以便用它获得情感以及倾向于艺术之外某个点的冲动；另一方面它使得理念由于艺术品的价值和印象而成为手段，这样也就在大概出自历史回忆的粗略情况中，在出自理想价值的更巧妙的、宗教或伦理的、超感觉或心绪上的境况中，给理念添加了一种可以说是非自身应得的魅力。现实主义和这种唯心主义都一样远远超出了艺术作为艺术的独立性和封闭性，只是朝向了不同的维度。造型艺术除了显象，除了这些人们能称之为直观世界中的质的内容，就彻底没有其他领域了。显象的存在仿佛是在显象的表面之下，它同样是一种超出艺术的东西，就像那些相应地在显象之上的理念一样。在这两种情况下，艺术都是借来的，它的位置既不是事物的真实性，也不是事物的观念性；既不是事物的存在，也不是事物对道德或认识、社会价值或宗教价值的理想秩序的归属——而是第三种东

西：可以这么说，这些事物自身就在它们显象的纯洁中，在这些事物自身的魅力和意义中，也完全不依赖于它们存在的事实以及正常次序的吸纳，为此，显象只能是某种偶然，是某种永不完全充分的表达。

因而，现行的教条也许并不意味着，"对象"对艺术品及其意义是如此完全无关紧要的。对艺术来说，一颗甘蓝菜同圣母一样都是一个有价值的客体，都是一个空间中给予艺术同样崇高的客体。对此只有这一点是正确的：对艺术的描绘来说，圣母作为文化领域对象的意义就如同甘蓝菜作为事物的意义一样，自然都是无关紧要的。此外，如果一件艺术品的对象所处的秩序同艺术作为艺术无关，那么它在这种序列中的位置和它从这个位置承袭来的意义就不能对它表现的艺术价值附加些什么以及消解些什么；在此，只有通过心理联想，把内在无联系的东西外在地彼此聚集，才能产生一种不纯净的混合。事实上，圣母作为绘画题材比甘蓝菜有优先权的原因只在于，和甘蓝菜相比，圣母为实现**纯粹绘画艺术的价值**提供了更大、更强的可能性。由这个证明这种差异的原则引导出了这一特有的经验事实，即一幅圣母画像——除非偶然令人分心——越强烈地消解某种宗教效用，就越是一幅好的**纯粹绘画艺术的**艺术品。由于宗教目的已经完全外在于艺术品且不能促进艺术品的完美——因为在十分糟糕的艺术家那里，它也是非常强烈地存在着——所以圣母的纯粹艺术问题虽然没有超出它的领域，但一定包含某种跟它的宗教含义的联系。但这只是思考到了这一点，即显象纯粹从自身出发唤起了这些有价值的印象、情绪以及一系列思想，而这些都处在其他从完全不同的前提出发的秩序中。如果圣母画像通过其绘画艺术的完美获得的这些心灵反应类似于那些包含圣母的宗教观念的心灵反应，那么这种反应对艺术问题无疑是极其无关紧要的，正如对某幅肖像的印象而言，其模特儿的活生生的现实产生了某种与之相似的印象。但是，纯粹艺术之完美的可能性以及为了纯粹艺术之完美的这个目的也已经提出了这样的要求，即将圣母的直观形象发展成某种如此丰富和深刻的心灵意义，这就使作为艺术客体的圣母具备了绘画艺术之使命和效果所拥有的某种意义和财富，正如甘蓝菜就不具备它们一样。我们称之为圣母的这个造

型，只是基于它的宗教起源和历史才得到了它的显象的权利与效应，这对此完全不重要。它们已经存在了，并且作为纯粹艺术的东西而存在。原则上，它们必须被精确地区分，既要区别于同时存在的历史联想，也要区别于有现实意义的宗教情感，而这些东西仍然为圣母画像增添了一种更宽泛的、非艺术式地产生的庄严与感染力。但由此，在绘画艺术的观感领域内，一件艺术品可以拥有类似于宗教的以及从属于某个完全不同的领域的意义；艺术的完美可以使这些意义从自身产生，并仿佛超出它们，又再次回归自身——可以理解的是，艺术上较完美的圣母画像要比绘画艺术上较不完美的圣母画像更好地有助于宗教－崇拜的目的。当然，这样做并没有使它在艺术上优先于被画的甘蓝菜，可是这至少象征和指示说明了一点，即圣母虽然也是供使用的纯粹艺术手段，但相比于甘蓝菜，圣母给予空间更丰富、更深刻的联合以及更震撼的效果。这里有一种不从事艺术的人总会产生的混淆：人们会觉得艺术品中现存的理念总是在理念的意义上才是**理念**，并且是那种即使外在于艺术品也有价值的东西。由于人们把这种东西归入艺术品并使之能在某种异质于它的秩序中获得，所以人们赋予这个仅仅因为被称为圣母的圣母某种有别于艺术品的庄严，而从另一方面来看，也许某个有关情色场景的描绘，仅仅因为其内容外在于艺术品，且在现实领域中被感知到并被视为下流的，人们就会认为这种描绘是有伤风化的。的确，这种观点会继续扩大，对这些人而言连裸体像似乎都是不雅的，即便在裸体像上，其内容不曾被认为是真实的内容，那也是下流的；在此，连有关真实性会被不谨慎的目光所放弃的想法都产生了影响，与此同时，这些如此从各方面看被移出了艺术品的事实所带有的不雅，才被作为艺术品自身的不雅带入其中。事实上，这是艺术品完全自身的语言，它在其中表达了圣母的"理念"；在此，这个理念只是**这件艺术品的**理念，即便它还在其他秩序内获得实存，但无论它意味着什么都完全无关紧要。只是，对大多数人而言，绘画往往唯有通过满足其他秩序的要求才能证明，它已经实现了对它而言只适合于它自己的理念之塑形，它已经满足了只有它有的需要。而绘画内容的真实形式最终正是同样的。正如绘画外仍然存在的绘画理念

可以在绘画中起的效用极其少一样，这里需要的绘画内容在绘画外占有的那个**存在**也极其少。然而在此，在大多数——并非所有——情况下，这种想法也是合理的，即绘画内容在现实内寻得的综合与效应也构成了其绘画形式之纯粹艺术完美的一个标准。例如肖像的功能，就是要我们相信某个面部容貌所拥有的同一，也即必要的相互关联。当然，面部的自然给定已经用某种方式占有了这种相互关联，尽管并非总是用同样令人信服的方式，那是因为这个人的真实性唤起了无数联想，并把他安置在无数与他的纯粹直观无关却持续为观赏着的人混入这直观的序列中。因此，只要肖像不陷入自然主义的错觉和自我错觉，它就一定不会考虑被描绘物的存在而仅仅塑造对它来说直观－可描绘的东西，但却是以某种被已发现的存在预先形成的方式来塑造它；这取决于这样一个前提，即这个给予单纯的直观内容的塑形，虽然纯粹来自艺术的需求，却反映与解释了那些由显象在形式中并通过现实存在之力量而占有的相互关联以及含义；那么因此——除某些由特殊问题立场以及变动而受限制的特殊情况外——绘画艺术上更好的肖像也会在最深层的含义上更相似。只是，那种存在连同其作为存在所特有的东西极少能进入艺术效用中，就像绘画的理念连同其作为理念所固有的意义和效用一样。倘若现实主义不放弃那种存在效用，那么由此它会和唯心主义一样不忠于真正的艺术意图。如果现实主义的一方特别愤怒地拒绝承认艺术"应该是某种东西"，那么这自然不适用于那些对艺术自身最重要的需求和理想：艺术当然**应该**是某种同样尽可能极其完美的东西。但这完全有理由适用于那些艺术以外意欲强加给艺术的、道德的或愉悦的、爱国的或宗教的目的规定。然而，如果现实主义拒绝把艺术贬低为纯粹手段的那种外来的立法，那么当它允许现实作为现实经由艺术品在更粗糙的直接性中或借助那种更敏锐的、从属心灵的反应起效用时，它其实犯了完全相同的错误。它同样效劳于"真实性"**理念**，就像那宗教理念、道德理念或爱国理念一样。它同样把艺术贬低成某种为了真实效用的手段——而这样一种效用并不是从艺术品那里获得其价值，而是从超出适当的秩序和意义那里获得其价值。

11　罗丹的艺术与雕塑艺术中的运动动机

（1909）

　　罗丹经常强调，他的艺术只是想依照古典时期和文艺复兴时期的伟大原则而生。鉴于这些风格之间有世界性的区别，且恰好鉴于罗丹那些最重要的作品，罗丹所表述的那种意见可能有某种双重意义。首先，他同样忠实地也同样清楚地表达了现代的心灵节奏与生活情感，如同那些雕塑艺术的伟大新时代，借由同样从时代整体结出其果实的根部直接生长出来，而为其时代所做的一样。而后：他的艺术延伸了这条线，这条线的方向被那样一些显象所确定，这些显象是某个发展的观测点，在这个观测点上，罗丹自己的显象标记了某个后来的显象——以致这个显象被并入诸多显象之中，也正是因为它以某种借此被确定的方式而成为某个不同的显象。出于两个历史时刻的缘故，罗丹同以往雕塑艺术中伟大的功绩相对抗是必要的，其目的就是要说明它们的心灵基础和它们风格的意图，进而确定罗丹在艺术史中所属的位置，而他之所以取得这一位置，是因为他在精神史中占有了这个位置。

　　希腊的雕塑艺术有其真正且古典的造型，这取决于希腊精神的所有理想典范之构造（Idealbildung），皆运行于某种稳固的、封闭的、物质的存在之上。变化的躁动不安，从形式滑动到形式的不确定性，对永久注定了的、在自身内得以平静的造型进行持续打破的运动——对希腊人

而言，这之所以是恶的东西与丑的东西，也许恰好是因为，希腊人生活的现实是极其不安的、破碎的以及不稳定的。所以，希腊的雕塑艺术在它最好的时代里寻找坚固的东西，寻找身体的物质形式，寻找超越了各种通过身体运动而获得的特有体态以及身体的解剖学－物理学的造型，而这种造型其实是一种抽象，因为在身体的现实中任何时候总会存在一种单独的、个体的运动。在古典艺术的广场中，这个理想典范只有最低限度的运动，因为每一次运动都会使身体躯干从其稳定成型的平静状态扭曲变形，并使它看起来像是某种偶然的东西和某种个别的东西。而一千五百年后，哥特式雕塑艺术首次使身体成为动荡（Bewegtheit）的纯粹承载者，消解了其形式的物质确定性。由此，这种艺术满足了宗教心灵的热烈情感，而这种情感虽然刚获得身体的稳定的物质和自足的成型，但感觉自身并不真正属于这个身体。心灵往往通过身体不自然的伸展、弯曲以及拉伸表达这样一个事实：心灵本就不能够也不愿意表达自身，为使心灵离开身体，身体就只是在那里——而这就仿佛身体离开自身一样。最先把这两者调和在一起的是吉贝尔蒂以及多那太罗。现在，运动凭借它的意义和它的倾向逐渐融入身体，它不再是身体的某种否定的象征，而在这种运动中表达自身的心灵一定是承载这种运动的**身体**所拥有的心灵。即使在多那太罗那里，这两种要素的二元性和统一性也出现了：这个物质－雕塑的身体形式和这种富有激情的运动——尚未在自由矗立的雕像中实现明确坚定的表达，而只有在浮雕中，这种运动才能够任意向外发展到身体的周边环境中去。为了能让这仅仅在自身中逐渐消失的动荡——心灵上的动荡——回归自身，身体作为三维中长久的物质性存在尚不是个体的，也并非是足够克制的。当然，心灵不再仿佛顺着运动一样，超越身体，有机地衔接超验的东西，但它还没有单独明确地同这个身体的个体存在联系在一起，人们还没有感觉到有这么一个统一的根源，能刚好使有机－雕塑的身体物质之造型和瞬间的运动作为对同一存在的表达从自身中产生出来。如果人们——保留所有这些普遍的标语——可以这样描述文艺复兴的意义，即文艺复兴尝试重新去感受并献身于这统一的却曾被基督教撕裂了的自然与精神，那么在雕塑的身

体形式与运动的关系中存在的这种特殊安排的问题——相比那种更加像自然的，这种更加精神性——通过米开朗琪罗才最终被解决。在此，身体的动荡以及其塑形预示出的某种不安定的变化所拥有的无限性已经成为手段，从而最完美地表达身体之物质的、雕塑的形式：而任何情况下，这种形式都自动地显现为这种运动、这种尚未结束的变化的唯一适当的承载者。这是米开朗琪罗所造雕像的悲剧：存在被牵连到变化中，形式被牵连到形式的无限消解中。但在这种艺术风格的高度上斗争已经停止，古典的理想典范和动荡的理想典范已经找到了它们的平衡。面对米开朗琪罗所塑造的身体，人们根本无法想象的是，它们也能够有不同的行动；而反过来，心灵的过程，也就是由运动说明的这个原理，除了刚好有这个身体以外，不可以有其他的主体。不论运动有多少力量甚至是暴力行为，它都没有在任何地方超出身体的这条封闭的轮廓线。同时，身体用运动的语言表达的刚好就是这个东西，即依照其物质之结构，并依照其作为静止实体之形式的这个身体。

由此可以看出，在罗丹那里，重点一定已经转移到了身体的动荡上：**身体**获得的这种在动荡与身体实体之间的平衡适用于一杆不同的秤，而这杆秤仅用于某种更大程度的动荡。在米开朗琪罗那里，达成和谐的前提或基调是"纯粹的身体"、抽象－雕塑的结构，而在罗丹那里则是运动。运动在他那里取得了全新的统治领域和表达方式。他运用关节的某种新的灵活性获得了一种新的个人生命以及身体表面的轻微振动，使两个身体或某个身体自身内的接触点有了某种新的可感性；同时，他对光线进行了新的利用，还采纳了某种新的方式，例如让诸多平面相互碰撞、争斗或融合——由此，他为雕像带来了一种新的运动限度，这比以往更彻底地展现了拥有所有感觉、思考以及体验的这一整个人的内在活力。罗丹还时常会用石头包围起部分雕像，使雕像从石头中得以自我突显，而这种自我突显同样是对某种变化的直接的感官化，在这种变化中刚好有雕像所表现的意义。他会无所停留地穿越一段无限经历的某个阶段，并在此把握住每个雕像——通常在某个极早的阶段，这个雕像只是借难以认清的石块轮廓突显出来。而就此来说，作品

的运动原则尤其适用于观看者。由于对完整形式的放弃极强烈地挑战了观看者的自身行动,观看者获得了最大限度的"刺激"。只要艺术理论——鉴赏者在自身内重复创作过程——有可能包含真理,那么,这就不可能再断然地发生,除非是由于幻想力自身必须完成不完善的东西,并把它在作品及其最终效果之间生产的动荡置于我们之中。毫无疑问,运动对我们而言就是最完美地服务于**表达**的那种东西;因为我们的存在中没有其他规定是身体与灵魂共有的,活动性对这两者来说仿佛就是要点,使它们内容中不可比较的生命有了相同的形式,否则它们就是彼此不可触及的世界。而同样,在心灵自身内:恰恰因为感觉与想象、意愿和幻想都是心灵的**运动**,所以身体的**运动**就适宜于给出把它们全都集合于自身内的表达。

　　雕塑形象的这种动荡是置于该雕像同其持久形式的关系中的,人们可以将这种状况同抒情诗的音乐要素以及该抒情诗和诗歌思想内容的关系进行比较。在此,歌德的抒情诗也许可以展现出那种诸多元素之间的平衡,而这种平衡与米开朗琪罗的雕塑艺术是相符的。人们大概会说,在歌德最完美的诗歌中或在浮士德那神化的抒情诗中,思想与音调之所以构成一种如此绝对的统一,是因为这两者中的每一个对自身而言都站在了它最终能达到的高度上;在此,无时间性的内容与使这内容感性地出现在其中的运动都已经从作者的某种极其和谐的创作完工中呈现了出来,甚至于在已完成的创作物中,每一个元素都透过他者直达其界限,没有留下一点儿空白,也没有超出这界限,没有哪个是第一位的,也没有哪个是最末位的。但是,诸如在罗丹那里呈现出的现代精神却背叛了这一同样的发展,在斯特凡·格奥尔格的抒情诗中,诗歌的音乐——不只是外在-感性的,而且是内在的——成了占主导地位的开端(Ausgangspunkt)。由此,内容似乎并非一定要变短;但诗歌看上去就像是从音乐自身、从有节奏-有旋律的动荡自身中产生出来似的。所以如此一来,在罗丹那里,运动主题似乎成了第一位的,而作为该运动主题之物质承载者的雕塑结构在一定程度上似乎成了补选。罗丹曾说,他时常要一个模特儿采取多种多样、随意变动的姿态;随后突然间,说不上哪

个单个肢体的翻转或弯曲就会吸引到他：臀部的某一旋转，一只抬起了的手臂，某个关节的角度——而他着重地把仅在其运动中的这部分保留了下来，不包括其余的身体。此外，时常在很长时间之后，一整个身体的内在直观才以有性格特征的姿势呈现在他面前，而他才会立即确定地知道，草图上出现的那些姿势中，哪一个属于这种姿势。因此，这无疑产生了这种在无意识中持续发展的单个姿势，也可以说是产生了归属于这种姿势的身体，运动本身就已经建造了它的身躯。这种相较于古典时期的差异不可能被更清楚地描述出来，但这种差异并不针对于米开朗琪罗。他实现了诸多元素之间的某种极其完美的统一与平衡——所以，他的**开端**仍是具有古典文艺特征的理想，解剖学之形式的实体性与封闭性，而这种解剖学之形式是他先凭借其感觉的炙热与冲动推动出来，凭借运动来实现，最终才被这两者彻底交融地接纳下来的。当米开朗琪罗尝试给予运动持存的价值、不受时间限制的意义时，他也使运动更趋近于稳定的东西。当他在运动中耗尽了所有激情时，这些运动却总能在某个相对静止的点上得到把握，在这一均衡性中，雕像可以停留一会儿。但这恰恰是罗丹那些最重要的塑造物不需要的东西，它们的运动确确实实都是那些属于某个过去时刻的运动。可是，在这些运动中，这些生物的整个生命意义被如此聚集起来，它们同它们的超瞬间之存在如此充分地联系在一起，仿佛这个超瞬间之存在一向都只是身体显象之物质的、自身不变的形式一样。正如在米开朗琪罗那里已经表现出两种本性的重合一样，我们在身体上也表现出了这两种本性的重合：存在的和运动的——在它们最终的根源问题上都指向了心灵，指向了文艺复兴时期的心灵，以及其所有本质元素得以和谐均衡的理想，不管这理想所渴望的塑造物感到自身同那理想相隔多远。所以，在罗丹那里，心灵构造出了身体-可见物的焦点，而这心灵恰恰是现代的心灵，和文艺复兴时期人的心灵相比，现代的心灵更加不稳定，它在其情绪以及自身制造的命运中更变化无常，也因此同运动元素更相近。但丁从自身出发指出，**可变的东西有各种伪装**，而这无疑适用于整个意大利的文艺复兴时期，它更是一种在不同着色的存在状态之间来来回回的摇摆，但这些存在状态中的每一种

在自身内都是实质性的和明确的：在抑郁忧伤和欣喜若狂之间，在沮丧气馁和振作勇敢之间，在信任和怀疑之间——然而，这种现代的**可变性**是一种没有固定偏转方向和休止点的持续性的滑动，相比于同时发生在是和否上，它在是与否之间的某种交替要少得多。

这里所涉及的动荡与巴洛克艺术或日本艺术中的动荡完全不同。在巴洛克艺术中，运动从最表面上看只是某种更巨大的运动。因为显象把自身内固定的点——用康德的话来说：统觉的自我——遗失了，而那个固定的点其实能让最强烈的运动获得用以衡量其自身的反馈，且这个固定的点可以通过轮廓的空间封闭性变得直观化。这种对自我立足点的脱离对某个时代而言是可以理解的，在那个时代中，人们已经遗失了文艺复兴时期的人格概念，且尚未获得由康德和歌德所发展完善了的现代的人格概念；与此相应，那个时代也使得理论世界观中的机械主义、单纯的因果链条、自然力之无实体和无法定人格的游戏成了陈词滥调。所以，巴洛克艺术的雕像是诸多运动的混杂物，但也可以说，它们不是这**一个**特定的人的运动。在日本艺术中——当然在此，是把日本艺术中的**绘画艺术**拿来进行类比——身体根本不运动，运动的只有身体的线条，绘画描绘的目的和内容不是那个为了其自身意愿和从自身出发的运动的身体，而是从装饰美观角度出发进行运动的一条身体的轮廓线。只有当心灵自身反抗身体的沉重，当心灵的冲动跟随其物质性向外延伸，偏离其动荡变化的纯自然性，它才能表现出来；由于日本艺术放弃了身体的物质实体，心灵寻不到什么可以用于控制的和运动的东西来揭示**它的**动荡。

在米开朗琪罗那里，内在的动荡程度一定不比在罗丹那里更低，但那种内在的动荡被更明确、更不成问题地集中于**某种**最高强度的方向；而这种形式并不要求它的表达像现代心灵那多方位、震颤的运动一样有那么大程度的外在运动，因为对米开朗琪罗而言，单个的命运是某种确定的东西，而对现代心灵而言，单个的命运其实是一次漫游的某个过渡点，这次漫游来自不确定性并在不确定性中行进，它喜爱没有终点的道路和没有道路的终点。几乎可以这么说，古典的雕塑艺术寻找的是身体

的逻辑,而罗丹寻找的是它的心理学。因为现代性的本质毕竟是心理主义,是根据我们内在性的反应,且实际上是根据某种内在世界的反应,来对世界进行体验与解释,是在流动的心灵元素中对固定内容的消解,而从心灵里,一切物质实体都可以被澄清出来,与此同时,心灵的形式就只是由运动而来的形式。因此,音乐作为所有艺术中最富有运动性的艺术是真正的现代艺术。所以,绘画艺术中具有独特现代成就的是风景画,它是一种**心灵的状态**,而它的色彩特征与片段特征相比于缺乏身体和有图案的布局来说,更缺乏固定有逻辑的结构。同时,在身体的范围内,现代主义更偏爱面容,古典主义更偏爱躯干,因为前者展示的是在其内在生命中流动的人,而后者更多展示的是在其坚定的物质实体中的人。但罗丹把面容的特征赋予了整个躯干,他塑造出的雕像的面容很少是鲜明的和个体的,且所有心灵的动荡、心灵散发出的所有饱满的光线,以及一向在脸部找到其表现位置的心灵的激情,都显示在躯干的弯曲与伸展中,都显示在流淌于躯干之表面的震动与颤抖中,都显示在那样一些激动中,这些激动从心灵的中心出发,把自身全部转变成蜷缩或弹跳的样子,转变成这些躯干的承压状态或飞舞意向。

这种动荡倾向是现代艺术同实在主义之间最深刻的联系:现实生活中增长了的动荡不只表现在同时期的艺术中,而且表现了这两者:生活的风格与艺术的风格。这两者都源于同一深层根源,而这一根源的生长公式无疑是历史无法解释的奥秘。艺术不但反映的是一个更富有运动性的世界,而且反映这个世界的镜子本身也变得更加灵动。也许就是这种感觉,即他的艺术一直依照其风格来体现当下现实生活的意义,而不只是因为其指向的客体——也许这就是罗丹称自己为"**自然主义者**"的原因。

但是,如果人们觉得拯救生活的纷繁与混乱、远离生活的躁动与矛盾从而获得安定与和解就是艺术的全部目的,那么人们可能要考虑到这一点,即面对生活中的某种忧虑不安或难以忍受,艺术的解放要获得成功,不但可以借助于向其反面的逃窜,而且恰恰可以借助于其自身内容的最完美的风格化以及最高度的纯洁性。如此一来,对大自然也是这

样：把我们从来自生活内外的不安与驱逐中解救出来的，不只有阿尔卑斯山脉的坚硬刚强，也有大海持续不断的波涛起伏和汹涌澎湃。古典时期的艺术引起了我们对我们的实存的狂热，也给我们的实存带来了有问题的摆动，因为它作为对我们的实存的绝对否定，绝对尚未被我们的实存触动过。罗丹解救了我们，因为他刚好用萌发生命的动荡激情描绘了最完美的形象；正如一位法国人讲到他：这是米开朗琪罗以及随后的三个世纪还在遭遇着的痛苦。由于他让我们在艺术的领域中再次体验到了我们最深层的生命，所以他也就刚好把我们从我们在现实领域中体验到的东西中解救了出来。

12　演员与现实

（1912）

不论是保守的还是批判的，人们可能都会有关于"普遍观点"的想法，会有关于**公众舆论**的想法——在通常情况下，广大群众的那些模糊的猜想、直觉以及评价都有一个合乎实际且准确可靠的核心，当然，这个核心被表面以及装饰面的那一层厚厚的外壳所包裹着；但是，在宗教领域和政治领域中，在知识领域和伦理领域中，这个核心仍一再被感觉为具有某种基本的正确性。只有在一个比那些其他领域看起来都更容易理解的领域中，公众的判断，可以说像是被所有神都抛弃了一样，恰恰在基本层面上表现得完全不充分，那就是：在艺术的领域中。在这里，大多数人的观点同所有在本质层面的理解之间存在着一个没有桥梁的深谷，而艺术的深层社会悲剧就在它之中。因此，对这种比其他任何一种艺术都更吸引直接观众的表演艺术来说，在大量的价值标准的大众式民主化中，价值标准似乎处处都在从真正的艺术性中脱离，并转向自然印象的直接性。同时，与此特别相关的是，这种艺术自身的本质似乎比其他任何一种艺术都更深刻地说明了其自然主义的理由。因而这样一来，这种本质大概就可以被普遍地理解为：演员使得文学创作得以"真实地生产"。戏剧作为完成了的艺术品而存在。演员有把它提升为二次艺术吗？或者说，当它毫无意义时，演员作为有血有肉的、活生生的人物形象

难道没有把它引向令人信服的现实吗？但是，为什么在这种情况下，我们要求他的成果中呈现出艺术的印象而不是纯粹真实自然的印象？这些疑问是所有表演艺术中的艺术哲学问题都会碰到的。

可以这样说，舞台人物就像在书里一样并不是完整的人，他/她不是一个感性意义上的人——而是文学上可理解的一个人的复合体。不论是脸部表情还是声音语调，不论是讲话节奏逐渐变慢还是讲话节奏越来越快，不论是人物形象生动有活力的姿态还是人物形象生动有活力的程度，作家可能都无法描写，甚或无法为这些东西提供现实明确的前提。更确切地说，他只是在纯粹精神的一维进程中赋予了这个人物形象以命运、外表以及心灵。那就仿佛是演员把这些东西转化到了全部感官的三维性中。而这就是现实中的表演艺术向那种自然主义放逐的第一个动机。这是某种精神内涵的感性化同其现实化的混淆。现实是一个形而上学的范畴，根本不可能在感官印象中找到答案；要是诗人塑造出的戏剧性内容从那里逐渐转入感官造型的范畴中，就像它逐渐转入现实中一样，那么，这个内容指示的就是完全不同的含义。演员使戏剧感性化，但没有使之成为现实，且因此他的所作所为是艺术，而艺术根据它的概念来看恰恰**不能**是现实。那么演戏首先显现为全部感官的艺术，就像绘画显现为视觉感官的艺术，音乐显现为听觉感官的艺术一样。在真实的此在内部，每一单个的片段和事件都被设置在不断持续活动的且具有空间特性、可理解特性以及动态特性的序列中。因此每一单个可说明的现实都是一个碎片，没有哪个是一个自身内封闭的统一体。但艺术的本质就是要把此在的内容塑造成一个这样的统一体。演员把现实显象中**所有的**可见性与可听性都提升到了一个犹如被围起来了的统一体中：通过风格的稳定性，通过节奏以及情绪过程中的逻辑，通过每个表达同坚定不移的性格特征之间产生的可感的联系，通过把所有细节都引向整体效果这个目的。他是把所有感官印象性作为一个统一体的风格化的人。

但是，为了填补艺术领域中的某种内在空缺，真实性似乎在这个问题上重新闯入了艺术领域。演员是从哪里知道他的举止态度是角色所必需的呢？因为正如我说过的，举止态度不在且不可能在角色中。在我

看来，哈姆莱特一定要有怎样的行动表现，这是演员不可能会从别的地方知道的，例如从外在的以及尤其是从内在的**经验**那里，如同一个讲话像哈姆莱特且体验到哈姆莱特之命运的人在现实中时常有的举止态度那样。因此，只有在文学创作的引导下，演员才沉浸到了真实背景中，而莎士比亚也是从这个真实背景中提取出那些举止态度的，与此同时，演员由此创造了表演的艺术品哈姆莱特。文学创作引导演员真实地协调内在与外在、命运与反应、事件与围绕着它们的空气氛围——如果他没有用真实性的范畴在经验上认识它们或它们最有效的类比物，那么，即使有那些引导也绝不可能给他带来协调。那么此时自然主义得出这一结论：由于演员外在于莎士比亚的哈姆莱特，他拥有的只是经验的现实，而对莎士比亚不曾说过的所有东西来说，他都可以遵循这种经验的现实，所以，他必须表现得像一个真实的哈姆莱特会表现的那样，而这样一个哈姆莱特是被设置在莎士比亚预先固定好了的文字以及事件之中的。然而这是完全错误的；艺术造型的主动性、艺术印象的建构已经超越了演员犹如在戏剧方面所下达的那种现实，也可以说，超越了为哈姆莱特这一形象提供素材的这种被动获得的知识。他没有停留在经验的现实中。那些真实的协调被重置了，腔调被衡量了，速度被节奏化，从所有现实给出的可能性出发，统一为风格化的东西被拣选了出来。简言之，即使为了这种必不可少的真实性，演员也不会使戏剧艺术品成为真实，而是反之，会使那种指派到他身上的现实成为表演的艺术品。如果今天大量敏感的人以剧院中的戏剧过分欺骗了他们为理由，来说明他们对戏剧的厌恶，那么这样做的正当理由并不在于它里面的现实太少，而在于它里面的现实太多。因为演员要令我们信服，就只有当他停留在艺术的逻辑内部时才行，而不是去接纳那些遵循某种完全不同的逻辑的现实要素。十分错误的是，人们解释演员的欺骗时指出，他在其真实性中的样子与他在舞台上使我们相信的样子是不同的。可是，火车司机也不在他的家用餐桌上开火车，这并不是火车司机的欺骗。并不能说演员在舞台上是一个国王，而在私生活中是一个穷苦的流浪汉，那就构成了一个谎言；因为他作为艺术家以他当前的职务而言是国王，是一个"真的"——

但也许因此不是现实的——国王。关于非真的情感，只存在于坏的演员那里，他要么在他国王的角色中流露出一些他作为穷苦流浪汉的现实样子，要么极度逼真地表演以至于把我们带入了现实的领域；但由于他在这种现实中自然是一个穷苦的流浪汉，所以这时在相同层面上的揭露性表演就使得两个相互的谎言产生了尴尬的竞争，而当表演形象把我们固定在不现实的艺术领域中时，这种情况就不可能发生。演员在这种富有诗意的创造面前从事着一种独特且统一的艺术，而这种艺术刚好极其远离现实，就像它极其远离文学创作自身一样，因此，当我们看清演员要使富有诗意的创造"成为现实"这一理念是完全错误的，我们就立即理解，好的模仿者何以还不是好的演员，对人进行模仿的才能与演员的艺术–创造性天赋无关。因为模仿者的对象是现实，他的目标是要被作为现实来看待。但艺术演员极少像肖像画家那样成为现实世界的模仿者，而是成为某个新世界的创造者，当然这个新世界与现实的现象是相似的，因为这两者终究要由一切存在之储备内容来供给；只是，现实刚好是那些内容迎向我们时所拥有的最早的形式，是那些内容的第一种认识可能性——这就引发了这样一种错觉，仿佛这样的现实就是艺术的对象。

　　最终，这种把表演艺术固定于现实领域中的最精妙的诱导就在于，经验的现实本质上是一种内在的现实，但在这种经验的现实中，现实走向了它的物质材料。作家的文字引起了某种源于心理经验的重建，作为演员的最终使命，这看起来像是让我们把规定好的文字和事件理解为心灵上必需的文字和事件，把他的艺术理解为应用的或实践的心理学。向我们有说服力且可感地展现某个人的心灵，展现这个人的内在规定性及其对命运的反应，展现这个人的热情及其激动——这就是演员的任务。然而仅仅在这种解释的表面深度中不可能找到演员真正的艺术成就。可以肯定的是，只有心灵的体验能够让演员彻底表演出人物形象哈姆莱特，同时，如果他没有让观众觉得这种心灵的现实犹如重新体验，他可能就成了一个傀儡或一个留声机。因此，只有超越这种被体验过的或被复制了的心理上的现实，艺术形式才得以形成，而这种艺术形式出自某种理想的源泉，且它从一开始就不是现实，而是一种需求。哲学已经出色

地解决了这个传统的错误：心灵的现实本身就已经是某种比身体的现实更超现实、更理想、更规范的被塑形的东西——这时它在艺术面前又重现生机。但这就需要：诸事实的纯粹因果性阐明某种**意义**，所有贯穿于无限时空中的线条都依据内部被连接起来从而达成一个自足的界限，现实的混乱被有节奏地排列——所有这些都与这从模糊的、脱离我们意识的存在内部流淌出来的现实无关，即便这个现实是一个心理上的现实。当然，这些挑战性艺术观念形成了，同样，正如与它们相适应的现实材料的造型在现实人类心灵中形成了一样；而其中的意义与内容仅仅是心灵使之同其自身遇见的现实进行**对比**的某种东西，这恰巧就像心灵使其思维的真同这种思维的现实进行对比一样。演员让我们可以理解哈姆莱特，他给予我们的是自身心灵上对这个命运的震惊，他通过他的姿态，通过他讲话的音调与速度，帮我们获得了心理上的认识：是的，这样一个人物，在这样的处境中，一定说的就是这些话语——这一切当然都是绝对必要的；但是当这一切都已经发生，当哈姆莱特这个角色不再是悦耳的话语和外部的事件，当演员已经使这个角色在某种心灵的现实中消解并在间接的兴奋状态与移情作用中体验其反面形象时，那么创造性的艺术工作才正式开始，而后，顺从已经预示了的风格形态的视角，这种心灵上体验到的现实变成了**形象**，这就好像物体世界中感官体验到的印象由于画家而变成了形象一样，也好像那些心灵的现实正是由于剧作家而被变成了形象一样。

那么因此，人们可以说出这样一个假设，没有它，人们就根本不可能捕捉到演员的艺术意谓：**这样的表演艺术同样超越了文学创作就像超越了真实一样**。演员极少——像流行的自然主义要求的那样——是在他所处情景中发现的那个人的模仿者，他极少是——像某种文学上的理想主义所要求的那样——他角色的傀儡，且对他而言似乎没有哪个艺术任务不是包含在文学创作的字里行间中的。这种文学观点恰恰包含了某种隐秘地指向那种自然主义的诱惑。因为，人们承认演员没有依照自律的艺术原则，从一切艺术最终共有的基础出发，形成自己创作的作品——那么他就只是他角色的**实现者**；因为一件艺术品不能成为其他艺

术品的材料；戏剧其实就是秘密渠道，借此，一条由存在之基所供给的河流被导向了演员自身独特的艺术目的。也许此后并没有作为戏剧和现实的最终原则——而与此同时，他的任务只能是同自然主义冒险相邻的任务：设法让戏剧获得现实的假象。这也许听起来很美好，以至于演员应该只给戏剧注入生命，应该只表现文学创作的生动形式——它使得戏剧与现实之间的这种真正的且无法比较的表演艺术消失了。不，有人以表演的方式塑造生命元素，这同样是一种原始现象，就像他以绘画的方式或以诗的方式创作生命元素一样，或者也像他以认识的方式或宗教的方式重新创造生命元素一样。而演员的这种艺术形式虽然展现为多种多样的感官印象和情感反应，但仍然植根于某种统一，而并非是由独立的视觉魅力、听觉韵律、情绪激动以及命运中的移情作用所构成的复合物。而且表演的范畴是一种内在的统一，所有那些看似**构成**表演印象的多样性，在现实中都只是那一根源的**展开**，就像某个句子中那些听起来和看起来不同的语词都是某个思想意识的表现。恰恰有一种**表演态度**，它把人作为其统一的如此存在（Sosein）带到了世界上，同时，它以某种十分明确的方式使这个人显得有创造性。

关键的是，演员出于某种完全有自身规律的统一而创造，他的艺术在所有艺术最终相同的基础中有其根源，就像作家有其艺术根源一样——虽然这种艺术活动也可以说是在技术上需要作为其媒介的文学创作。只有作为艺术的表演艺术所具有的这种独立性才能宣告这个奇特的表现形象为合法，这一个明确被创作出来的富有诗意的人物形象被不同的演员以完全不同的造型呈现出来，其中任何一个造型可能都是完全充分的，但没有哪一个造型会比其他的造型更正确或更错误。这在文学创作与现实的二元论内部是十分难以理解的，在这种二元论中，人们习惯于给演员指定他的位置；因为无论是富有诗意的人物形象，还是人们会视为其相反形象的那个有真实性的人物形象，其实，都只有**一个**唐·卡洛（Don Carlos）或**一个**格瑞格斯·威尔勒（Gregers Werle）；因此如果表演艺术没有第三个自身的根基，那么它这一分支的分散增长就一定会破坏文学创作或真实性的统一。它并非一般所以为的那样，是那两

者之间的调解者或是那两个主人的奴仆——这就不可避免地一定会引发其"自然主义"的麻烦问题。更确切地说,它一方面完全忠实地追随作家创作出的人物形象,另一方面又完全忠实地追溯给定世界中的真,这不是对这一个或另一个进行某种机械性的粗糙模仿,而是意味着,表演的人格——这样一种并非伴随某种预先确定的关系的人格出现在已撰写好的戏剧中或某种临摹的现实中——把这两者作为有机元素交织在其生命的表现中。在此这种巨大的动机将会生效,借此,当下重新基于某种世界观来建构:经由生命而得来的机械主义的代替物。因为依照这种动机而言,每一单个的现实在自身内仿佛都有一个活跃点,这个活跃点构成了其意义,且在这种意义的展开中,现实包含了围绕在自身周边、有机地交互影响、承载且被承载的生命力——而机械主义原则仿佛剥夺了诸多形象,并或多或少外在地仅仅用其他东西把它们拼装成了一个整体。如果我们把表演艺术理解为人类心灵中某种完全原初的艺术能量,以至于可以理解,表演艺术就其生命进程而言是要吸收文学艺术与现实,而不是把文学艺术与现实机械地拼装成一个整体,那么**它的**解释也就归入了现代世界理解的伟大潮流中。

13　生活与创作在歌德那里的关系

（1912）

　　从单纯本能生活而来的文化，在更稳定持久的内容中，发展出了一个归属于诸多客观构造物以及要求的世界，由此，它把我们置于一种二元性中，而我们习惯用几乎是片面的方式来决定这种二元性。在平均的本性中，一类人只依靠于主观生活，他在每一时刻得到的生活内容都无非是前一时刻与后一时刻间的桥梁，且受困于此。另一类人恰恰只愿意提供客观的东西，无论他自身的生活付出怎样的代价且在此方面有怎样的收获，都无关紧要；他作品中全部的价值重点都在其诸多纯粹实事求是的（sachlich）标准化中。那些人在其生活意图中从未超越自身，从未把这些东西带回到自身，在某种程度上可以说，他们不是从自身摆脱了出来，而是从诸事物的某种非人格秩序中摆脱了出来。

　　天才的本质就在于，表现出这些如机械般处于分离状态的诸多元素的有机统一。天才的生活过程依照其最内在的、唯独他特有的必然性而发生——但他生产的诸多内容和成果都有实事求是的意义，就好像只有该事件的诸多客观要求才产生了它们一样。因此，歌德成为天才一类的人，相比于任何其他人，他更多地把主观生活自然地引向了艺术、认识以及实践行为中客观有价值的生产。这种生产是生活自在的宝贵内容，且出自生活自身直接的、仅顺从自身的进程，它为歌德强烈厌恶所有单

纯"依照理智得来的东西"提供了解释；因为理性主义的真正目的并不是从诸多内容那里展现出生活，而只是从它们那里赋予生活以效力和权利——因为理性主义不信任生活自身。在歌德的作品中，到处都表达着对生活的强烈信任，强烈信任生活就是表达生活实存的那种天才似的基本公式。

当然，他是有史以来"最实事求是的"人之一。这只是他本性自身的规定，且完全符合下述情况，即他在其创作中绝不会有目的似的考虑"实际人物"（Sachmenschen）及其将带来的后果。在他三十七岁时，他还谈到，"对事物的观察""花费了他整个一生"——"至少我没有担心，我会走多远，以及什么是适合我的"。这描述的恰恰是这样的人，其生活就是出于内在中心的发展，仅仅由其自身的力量和必然性所规定，且在他这里，完善的作品只是由自身得出的产物，而非让行动依赖于自身的目的。他能够凭借这种简单性和自足性让自己沉浸于其生活进程的本能的确定性中，因为他的存在于自身中承载着这样一种信念，即他恰恰与此同时孕育出了客观上正当的东西以及有价值的东西。他极其远离那种被实际人物视为其荣誉的"合目的性"，这无疑是他面对自然时避免一切目的论考察的最终动机。当谈及自然时，他说，自然"太过庞大，以至于无法立足于目的，并且也没有必要"——这也适用于他自身——希望人们愿意自然地仅从原则上和超个别的层面上（übersingulär）来理解一切。

也许，由这种重大生活感知展示出的最完美的现象，可以在他关于使命以及爱好者身份的稀奇表达中寻得。"只受职业驱使！这使我厌恶。——我想要游戏式地做一切我可以做的事情，做一切我想到的事情，只要我对那些事情保持着兴趣。因此我在青年时代无意识地玩过的东西，我想就这样有意识地用我的余生继续它。"（1807）与此同时：

> "这是你想要的吗，从你的信念
> 把你送达永恒？"
> 他不属于任何工会，
> 留到最后的是爱好者。

　　似乎没有什么看起来比这个人对业余爱好以及游戏的自我态度更矛盾了，他怀着狂热的恨意遵循业余主义，并不断强调，他在生活中有多么辛苦，他如何在人们通常可以休息的地方完成工作，又比方他如何在其五十年的地质学研究中从未觉得山太高、井太深、地道太矮。人们必须在这些彼此相对的表白的交点上把握歌德的本质。对职业和"工会"的厌恶绝不是极端的个体主义（因为相反地，他追求共同协作的效用，并控诉研究者的"独白"）；它更适用于某种固定了的、思想上预先存在的内容对生活工作的规定。业余爱好和游戏无非就意味着，生活能量应当在不依赖于一切那些外部东西的情况下发挥效用。按席勒的观点来看，人只有在游戏时才是完整的人——在游戏中，就形式原则而言，人已经搁置掉一切诸如此类根源于决定性的事物，他不再受到由事情本身秩序带来的严重陌生感的催逼，而是仅仅凭他自己的意愿和能力来决定他要抵达何方。从这个意义上说，歌德持续不断地做非常艰难的工作就是一种游戏；他极度认真地对待工作、为目标而奉献、克服源源不断的困难——所有这些都是他生活进程本身所习惯了的，正如，他的自我发展是由自身出发且凭他自己的根源力量向前推进的。大多数人要付出消灭自我的代价，借助超然于其生活的规则来实现作品的完美，但对他而言，作品的完美属于某个成熟过程的自然丰收，无需预先推定，只要这个成熟过程自身是完美的，那么与此同时，果实也是这样的。由此也表明，他要完成惊人的工作量，但如果我没记错的话，即便是如此巨大的工作量，他也从未对实际的超量工作有过抱怨。因为他把他的任务设置在了所有出自其内在必然性以及发展的主要事情上，对于这些事情他也总有用不完的力量，而反过来，他能够为每一可用力量设置一个任务。对现代人而言，那种被歌德如此憎恨的"职业性"无数次分裂了任务和力量施展的方向。生活中增长的客观化向我们要求成果，而这些成果的标准和结果拥有一个自己的、超然于主体的逻辑，并且由此这种东西要求某种更麻烦、主观上更不合目的的力量消耗。现代人的情感是可以理解的：如果他没有完成过多的工作，那他工作得就不够——事实上，在这种情况下，他主观上工作得太多了，因为他必须用有意识的努力来填补由

他的自发性所造成的空缺，从而满足有不同导向的客观性；而另一方面，他的好些可能性与力量都没有寻得施展的领域。在很多当代人的生活意图中，一种理性主义甚至统治性的标准性同一种混乱的无定形性无组织地并生起来，这最终要归因于人们行为中主观制约性同客观制约性的分裂——然而，歌德从它们的统一出发"游戏地"完成了一项可以说是无停歇且最全神贯注的工作。

在此，这种实存的唯一性——依照标准——出现了：这种实存产生的诸多内容在每个点上都是统一的，人们可以从生活进程的层面观察它们并把它们当作自然而然的结果，或者可以从精神秩序出发来考察它们，且在这种精神秩序下，它们从属于客观内容（Sachgehalte）。如果精神内容的这两种含义被分离，那么它们的生产也许就会得到某种机械的东西，因为这种生产看起来更像是一个由预先存在的诸多部分共同规定了的东西，而非一个鲜活地生长出来的东西。歌德自身已经感受到了这种区别，确切地说，他对这种区别的感受带有强烈的自我意识。他说，在作家以及所有真正的艺术家那里，一定是"他们内在富有生产性的力量自动地、不夹杂企图和意愿、鲜活地造就了那些摹像（Nachbilder），造就了在感觉器官中、在记忆中、在想象力中遗留下来的偶像。它们不得不展开、生长、膨胀和收拢，以便由诸多短暂的图示成为真正对象性的有生命之物（gegenständliche Wesen）。越是才能了不起的人，在起初形成将要生产的形象时就越坚决。人们注意到在拉斐尔、米开朗琪罗的图画中，有某种严肃的轮廓彻底摆脱了应当被表现的东西，并以身体的方式将其包围。与此相比，虽然后来卓越的艺术家们被源自触觉的风格所吸引，但更为频繁出现的是，当他们想要先借助轻微且冷淡的容貌在纸上创造某种元素时，他们随后就应当由此来形成头和头发、身形和衣服"。他以此非常好地说明了那种统一中的缺失，即相比于由内在涌现的创作气质，生产的诸多元素在统一中放弃了它们的特殊现实。无论是反复尝试由草图形成事物的人，还是反复尝试要事物自身逐渐呈现出一个形象的人，他都期盼作品可以来自某种外在的、即便是理想的安排，在同种意义与尺度上，它不是它的构成物，正如它不是真正创作者的作品一样，它是根据法则并通过纯

粹内在的自身负责的力量在创作者那里建造而成的。

　　也可以这么说，对他而言，他创作中的这种状况和他与此同时把握了哪些对象无关。谁确信他的生活统一于事物之理念，谁就容易把他创作中的每个内容同其他任一内容对应起来，因为这成功体现了任一内容中最深层的本质性，即对于存在的表达是在自我的充分发挥中实现的。所以他可以对爱克曼（Eckermann）说："我一直都只是象征性地审视我所有的创作和作为，而且我其实并不在乎，我制作了锅还是碗。"然而，象征性是在何种意义上的呢？他的创作和作为象征性地表现了**什么**？肯定是事物的某种最终无法用语言描述的意义；但一定也包括个人-最内在的东西，即他生活的纯粹动力。如同具体内容而存在的作品只是这种最深层的生命活力的一个记号，是其节奏以及其命运的一个记号。尽管历经了半个世纪，但由于表达中罕见的一致，维特的一段表述大概可以证实有关那些话语的解释："我的母亲很想我忙活起来。难道我现在还不忙吗？而且从根本上来说，难道我数豌豆还是数扁豆，会有什么不一样吗？……一个人，如果不是出于他自身的需要，而是为了其他人，为了金钱、荣誉或其他什么，苦苦劳作，那他就永远是一个傻瓜。"这种双重规定无疑正是每个人的工作内容中所特有的：一方面，作为我们工作而存在的东西可以被比拟为诸多更高的、被预知的价值，且可以在这一点上寻得它真正的本质和正当性；另一方面，它是内在生活的记号和证据，尽管也许只是像我们用诸多点来标记一段运行轨迹的连续性一样，且在那些点上，我们似乎可以使其当时向前推进的状态凝固下来，或者像大海在岸上留下泡沫一样，留下波浪的杰作，留下波浪来过的证明，而波浪的形式与力量无疑会收回它。然而，歌德已经比其他人更完美地揭示出了这种关涉到所有人类工作的双重象征性意义，因为在他的存在与行动中，这两个通常相互偶然的方面似乎发展成了一个必然的统一体。

　　在歌德那里，生产性根据自身的法则和欲望最完美地适应于世界，这表明，在心理层面上，相对于所有给定物而言，他的本质承载着惊人的同化力量：这种创造能量不断地从人格的统一源头产生出来，也同样不断地从围绕着它的现实那里得到滋养。他的精神才智一定类似于完全

健康的身体有机体，后者充分利用食物，不受干扰地排除不可用的东西，仿佛理所当然一般把保留下来的东西并入生命循环。因此，在他那里，极端相反的显象彻底凑到了一起：一方面，他坚决地从他的生活里释放出诸事物和诸理念，而他已经从这些事物和这些理念中吸取到了与他相一致的东西——他写信告诉席勒，"一旦我讨论过了某件事情，那么对我来说，它在很长一段时间里就如同已经结束了一样"；另一方面，他已经意识到，他所有的创作仿佛都只是让诸事物穿越他的精神，让它们融入他精神的形式中。他出名的表达都扎根于这种深度中，他所有的诗歌都是即兴诗歌，它们都受到现实的推动，且在现实中获得根据和基础；他决不相信，诗歌可以被凭空捏造出来。在爱克曼的传统中，这句话听起来有些庸俗，也并不深刻。然而，它却恰好揭露出，现实与他的生产性生活之间那最终的本质统一性和适应性；对他而言，关于世界的体验都转化为了创作，仿佛没有能量遗失一般。在极其有天赋的人那里，神的创造过程仿佛成了逆向的：正如在神那里，创造力成就了世界，而在那些人那里，世界成就了创造力。因此，他的创造者身份使他看起来仿佛依赖对世界的体验，这是可以理解的。与此同时，现实与精神活动的统一让他发现了这种制约性的原因，即现实包含着精神，而人们只需要把它表现出来。在许多针对此点的表述中，我只列举尤其明确的表述："使用体验，这就是我一直以来所做的全部；我的职责绝不是凭空捏造，我认为，和我的天赋相比，世界总是更有创作性的。"同时，只有那种统一感为所有这一切奠定了基础，人们才可以理解诸多相反的表述，而事实上，这些相反的表述从其他方面看到的是同样的统一："正如在最高级的艺术家那里所表现的一样，艺术创造了一种极具暴力性且有生命活力的形式，它改良且转变了每种材料。是的，一个有价值的根基几乎因此阻碍了卓越的艺术家，因为，它束缚了他的双手，也让他丧失了投身于塑造者和个体的自由。"

由此可见，他对自然主义的模型理论并无助力，在那种模型理论面前，他的体验理论变得轻率可疑。首要的错误就是以为，如果人们揭示出某个诗意形象的模型，那么由此得到的适合于那个诗意形象的理解

也只是极其微不足道的东西——因为那个模型只是为形象而贡献的上千万经验元素中可命名的经验元素之一，与此同时，即便人们能把它们全都列举出来，那么人们虽然会出于诗意形象而尤其关注那些东西，但诗意形象自身并不与任何极微小的粒子相近。最终，在对模型的高估中，极具粗糙性和外在性的"环境"理论作为艺术品的解释理由赢得了发言权。一直以来，这种内在生产性都会被一个来自外部且机械地转移到内部的东西所解释甚或是替代。如果人们现在重新在"体验"中发现艺术品的泉源，那么由此，来自环境和模型的推导绝不会在原则上被抛弃，而且只会变得更主观、更精致。因为即便从体验出发，也无法直接过渡到艺术家的自发性。与此相比，体验也是某种外在的东西——尽管两者都可以在自我的范围内发生。为了使人们以歌德所表明的方式，从给定物和体验出发对艺术品的理解提供证明，我们需要大量更深入的规定。

这种可能性在于，生活进程有其坚定的特征、意图以及节奏，它是体验和创作的共同前提，也为体验和创作共同提供形式。也许有一种——另外适用于每一个体的——最普遍的、无法用概念表达的本质公式，支配着他的心灵过程：世界在体验中被自我所接受，同样，自我在创造者身份中被释放给世界。歌德似乎很早就注意到，这样一种典型的个体生活法则控制了个体生活之全部现象；1780年，他在日记中写道："我必须更仔细地注意我身上转动着的循环，从好日子和坏日子中，去释放激情、忠诚以及本能，去做这个或那个。发明、执行、整理，一切都在变动，也都保持着一个有规律的范围，喜悦、沮丧、坚强、灵活、软弱、冷静、贪婪也都一样。"那么，在某种程度上，这种基本的本质动荡自身已经具有了主要的自发性特点以及艺术塑形特点——恰恰在这种情况下，从一开始，体验也已经以被体验的方式自在地具有了创造者层面的特征以及艺术价值的特征。现实的东西被人格的根源活力所吸收，从而被塑造为体验，而当这种人格的根源活力被艺术式地浸染时，那体验可以说已经是一种艺术半成品了，同时，它对于艺术品的原则上的陌生性也被扬弃了。这就是为什么如此多的艺术家，即便他们对现实事物拥有最伟大的风格化

力量，并对现实事物进行最自主的改造，但他们仍然真诚地确信，他们可以创作的只是忠实于自然印象以及直接体验的复本；与此同时，这就是真正的艺术家和仅"制作艺术"的艺术家所不同的地方。因为，后者把那些起初在完全不同的范畴下体验到的诸内容带入了一个他以某种方式给定的艺术形式中，并依照这种艺术形式机械地塑造那些内容，然而艺术有机体却使得这个构造物统一且内在地生长起来。但是，在歌德那里，这种伴有如此明显的直接性以及连续性的进程似乎是经由诸多不同方向的范畴而发生的，尤其是发生在某个如此宽大的、最高度分化的实存之整体上，而没有发生在我们熟知的显象上。他宣称诗歌在形式上是一种叙述性自然主义，这起初看来是难以理解的，但却源自无比高的标准，而在这标准中，艺术的本质形式深入他生活的事实，并成为他的"诸体验"。就连对认知以及纯粹科学的热爱也不能打破他的艺术范畴在世界形象（Weltbild）以及体验中的统治。从艺术本性的这种功能性含义上看，他也许是我们所知的最伟大的人。当然，在他单个的作品面前，人们将不足以反驳这样一些人所坚守的观点：他的作品在冲击力和完美性方面没有达到《俄瑞斯忒亚》或《李尔王》的程度，没有达到美第奇家族陵墓群雕或伦勃朗宗教画像的程度，没有达到《b小调弥撒曲》或《第九交响曲》的程度。但没有任何艺术家能以这般宽广又如此无限制地给定形式的方式让艺术家层面的组建力量深入人格统一之中，使得这样广阔的世界和体验由此仿佛被觉察和体验成了潜在的艺术品。为此，如果他认为在他的艺术品中所表达的无非是给定了的实在（Realität），那么这就只是理论上的说法。他的创作只是直观地呈现了他的生活进程在接受生活内容中已经塑形了的东西——也许最伟大又最深刻的范例就在于此，我们不仅要以认识的方式和欣赏的方式，还要以创作的方式从生活中获得我们自身已经投入了的东西；他的创作似乎并没有使他同体验分离，因为他的体验已经是一种创作了。

14 为艺术而艺术

（1914）

在近几十年的艺术学研究中，一种机械化的、数学式的倾向越来越显而易见。所有的复制品都是艺术家"精打细算"出来的："诸多设计图"的精确划分，构图中水平与垂直方向上的、三角形与四角形的图示，对立式平衡姿势的重心确定，黄金分割理论，造型艺术作为"空间造型"的理论，以及互补色理论——所有这些都把艺术品拆解为单独的要素与部分，并试图通过这些要素的局部法则与要求重新组装并"阐释"艺术品。具体来说，这关涉到这样一些规则，这些规则适用于艺术品的诸多单独要素，就此而言，这些规则是被独自考察的，也就是说，在艺术品的各自整体关联之外——这就好像是，我们会按照物理学和化学的公式来构想有机体，而有机体的诸多要素则由于生命的形式与变动以一种解脱的形式来服从于这些公式。由此，艺术学无疑也正处于和机械论的自然科学相类似的阶段。而且也一样有着巨大的进步：自然研究从中世纪的形而上学与神学中得到解放，它们试图以偏离自然的方式来演绎推论自然——相似地，机械论的艺术研究从以往一直占统治地位的文学化的、文艺倾向的、传闻式的研究旨趣中解脱了出来。然而，正如看起来的那样，似乎机械论的时代已经过去了，至少对于有机学而言是这样的，与此同时，人们也开始从整体性与统一性的层面来进行科学研究与理解——

这在艺术学中大概也是一样的。几何关系的确定只关涉到从艺术品中抽象出来的那些形式；这些形式在艺术品之内展现为相应的印象与含义，它们来自艺术品的核心或统一性，并显现于艺术品持续流动的生命中，同时，这些印象与含义绝不可能被已经消解了自为存在的、封闭且独立的图像与规则所预先设定。自然科学的那种发展所持续赢得的不过是自然阐释的自律性，即自然现象必须以自然的方法来被理解——这一点相对于艺术而言也不会再被丢弃。

现在如果艺术真的由于它自身的生产、分享与理解而被限于它自己生发出的土壤并保有自己独自的本质关联，那么，这也绝不意味着它最终会被存在中的其他力量与领域、被生活的整体性所禁锢；而是相反，这仅仅意味着有一个基础在那里，艺术由此必然能够被编排到生活中，并能够在生活的关联中被认可，这也就是所谓的艺术在生活之上，同时也在生活之下。艺术作为整体与单个的艺术品处于一种独特的关系中，人们大概可以称之为一种精神世界的原初现象：一个统一整体中的某一环节、要素或部分本身就是或者有权利成为一个统一的、于自身中封闭的整体。在社会机构中，机构的分工会迫使个体放弃其个人发展的圆满性；在教会的教育中，个体只是呼啸着朝向上帝的全体生命中的一道波浪，然而这一个体却渴求完全独立地同上帝的绝对性建立直接的联系；在心灵自身之中，个别的趣味或天赋为了自身而要求占据人的全部力量，相反，生命的全部能量则力求统摄生命中所有的个别之处——形式存在于所有这些之中，有机体对于形式而言是这样的形态：一个由诸多部分构成的整体，这些部分中的每一个都有着独立的功能甚至于独立的存在。由此，一方面，这个整体的统一性是由构成它的诸多部分所具有的各种功能以及交互效用共同编织出来的，另一方面，这些个别部分所具有的生命是由这个整体的生命所供给并受整体所决定的。所有在此通过类比所指明的那些关系，相对于整体而言都可以称得上是绕远的：一个形体的完整性就其自身而言是于自身之中封闭的，不能通过这个形体上某种完全有限的发展来获得；而且所有抛弃了个别形体的这些部分联合起来所构成的整体及其价值一旦获得提升与强化，就会涌入这个

形体之中并提升为某种完美性，这种完美性是无法依靠这个形体自己范围内的那些力量单独来实现的。一个人可能想使某个特长达到完美，为了它而忽视对于其他普通本性以及趣味和能力的培养，甚至使得它们萎缩；只是，如果这项特长不仅仅是指身体方面的技巧，那么这个人将不会达到最高的完美境界，除非这一特长的内在领域在各个方面都向心灵的全部领域敞开大门，并借助它们吸收各种力量、动力与重要之物，并用此来滋养自己。完美有着非常明确的限度，某个部分的功效要达到完美所付出的代价是这个人之整体的消损，那些功效的最高程度总是以绕过同这些功效共生的全体的高度来实现。这里要表明的就是生命整体与生命集中为某些个别价值之间的关系。一个只注重伦理修养的人，如果不同时注重理智与信仰的培养，也不以整体人性的协调为依据培养其他有价值且功能强大的品性，那么，他也许会在伦理方面有突出的表现，但是一定不会达到伦理的最高境界。这一点在理智方面表现得更为明显：一个仅仅聪明且其聪明程度令人惊讶的人，他所取得的成效即便在理智方面也常常会落后于那些有着更多其他品性的人，即便那个有着更多品性的人所具有的理智能力就其自身的其他能力而言是较弱的。**仅有聪明的人是不完全聪明的。**

在艺术的领域中首先可以证实的似乎是，艺术品展现出来的单纯的技术层面的事实并不是仅仅通过技术来实现的（这个问题对于纯粹的复制品与纯粹的机械论而言是不存在的），即使制作艺术的人凭借完美的技术实现了最终的成效，然而，那也一定要借助于许多其他的能力：即便有最伟大的天赋，如果只以技术为主要追求和最终目标，那这个艺术品不会是完美的。历史上的事实更为基本地确认了这一原则：可以这样说，伟大的艺术家总不仅仅是伟大的艺术家；即便其他人（至少就我们普通人的眼光而言）看不到艺术家把全部的生命能量都集中于艺术练习中并为之全身心地奉献，就像在伦勃朗那里一样，可我们仍然能感受到某种源于整体生命中的巨大的震撼与激情；这些只有在特定的艺术形式中才会时常表现出来，然而我们在那样的领域与激情中并不会觉得这和艺术的表现形式有什么关系，反而还会觉得这种凭借天才所发现的表现

渠道可能原本就是偶然的。对于一切有活力的精神世界而言，那些典型的基本形式，即一个整体形象中所蕴含的部分形象本身就是一个整体，而且在这个整体内部它存在的自足性同它在这个整体中的成员位置处于一种极高的变化状态——这里，艺术成就所承载的独特的含义将艺术形式所具有的事实上的完美展现，同那些不止于艺术方面的个人所具有的全部特性连接了起来，从而使得艺术的这种基本形式获得了和解。如果人们经常认为，无论何时在伟大艺术家身上的其他地方所看到的都不是可被感知到的衡量人的（艺术上）完美的尺度，那么对此所做出的重要的常用解释大概是这样的：个人的这种特点、构成部分与功能围绕着某个实际的中心运动并有着自身无法逃脱的边界，它在此所具有的独立性无需同生命整体维持某种竞争关系，它只是生命整体的一个构成部分，同时，这种（整体）生命的统一性并不会受到这个构成部分所拥有的统一性的威胁，这个构成部分作为自为的存在有着自身行动所必须遵守的独自的法则。也许艺术家身上较低层次的特性会受到（艺术特性的）一些干扰，而他身上最高层次的特性也并非始终不会受影响——在最纯粹，也就是最遵守原则的情况下，艺术家的完美性似乎在于他作为纯粹的艺术家，同时也不止是艺术家，也就是说，个体完全独自创作的优势恰好会被令人有崇高感的本性的表现所强化，这种本性的表现源自它同个人整体的缩影的多种关联。

艺术和单个艺术品的这种含义在于：一个整体以及构成整体的要素共同造就了整个生命的高潮，同时对于观赏者而言，它们在提供享受方面是共同起效用的。在对艺术品的全身心投入中我们能感受到一种解脱，它对于完全封闭的世界而言并非是必需品，然而相对于独立和自足而言它却也是一种享受。艺术品把我们带入一个领域，这个领域的边框隔绝了一切我们周围的现实世界，以至于我们自己，从某种程度上讲，也成了它的一部分。在这个无需再担心我们自己与一切事实联系的世界中，我们也同时从我们自身中解放出来，从我们那充满联系并变动着的生活中解放出来。然而，与此同时，艺术品中的经历确实植根于我们的生活并被它所包围；艺术品把我们从生活中拯救出来，而我们的生活之

外却是这生活形式本身，那种基于已经从生活中解放和正要解放而形成的享受感不过是生活自身的一个片段，它同它之前以及之后的片段一同不断地融汇为（生活的）整体。

艺术品的双重位置在其逻辑的表达中也是如此荒谬的或充满矛盾的：事实上，艺术品是完全自成一体的，是从生活中获得了摆脱的形体，而且同时置身于生活的整条河流之中，对于创作者而言艺术品将自身融入这河流，而对于享受者而言艺术品借由自身从这河流中解放。艺术品是被解放了的存在，同时也是被包围的存在，既立于生活之外，又立于生活之中，既是一个统一的整体，又是跳动的、不断处于张力中的整体——这些或许在艺术品自身中是一种完全统一的状态，而我们也似乎只是在事后才凭借我们表达艺术见解与关系的那些范畴将这种状态分化为那种两重性。在这种表面显现出的确定的互不相容性中，艺术品只是表明了自身是这样一种形体，即虽然当艺术品展现在那里时，我们能够把它拆解为诸多要素，但是，这些被拆解了的要素却无法再重新组合起来，因为这些已处于原初的统一性之外且获得了独立性的要素已经同它们最初未分离状态下的样子完全不同了——正如人们从活生生的身体中分析出来的那些化学物质，它们在蒸馏罐中与在富有生命力的有机体的关联中是完全不同的，由此它们也完全拒绝那种借助它们再组建有机体的尝试。但为艺术而艺术的理论总是依赖着那种矛盾，这里我并不是从历史与起源的意义上，而是从更广泛的意义上来说，这种理论在面对这一矛盾时排除了自身完全不处于艺术领域之中的所有原则性的东西，即排除了它们对艺术品的本质和价值所具有的重要性。这种排除的出现有着不可取代的、永恒的价值。这对艺术有着同样纯化的效用，这一点我在开篇提到绘画阐释中的那些"精打细算"的努力时已经谈过了。它使得艺术从那些混杂着文学的、伦理的、宗教的和感官的价值的融合体中解脱了出来。这完全值得认可与保留，然而我们现在还要说的是，为艺术而艺术这一理论陷入了某种（与其法国的源头相符的）理性主义中；它并没有超越整体与部分之间本身就具有整体合法性的那种矛盾，而是超越了那种在逻辑上不可克服却在生活中持续要被克服的困境。它作

为审美的严肃主义恰恰同康德的道德严肃主义相符合。因为这种道德严肃主义从生活的全部关联中夺取了道德价值，并将它理所当然地安放到了最高点，在这里道德价值从那种掺杂了所谓的推动力的混合体中抽离了出来，并在它的这种被锐化了的威严形态中变得显而易见。但是道德概念的这种永恒的威严性已经变得僵化，因为康德没有找到生活中的回路，他不愿意看到，一种行为在流动着的统一的生命整体中还有着其他的价值含义，这些价值含义相较于那些在隔绝与孤立的状况中以纯粹的道德视角获得的价值含义是不同的。正如艺术不只是艺术，道德也不只是道德，就此而言，它是被人类全部完美的理念所包围着的。这要归因于如今到处都能够打通了的认知，在有机生命的整个关联之中，正如在整个世界中一样，所有的要素都有着其他的本质与其他的含义，它们相较于在分裂的状况中以机械论式的、原子式的视角获得的本质与含义是不同的；同时，以后者的方式获得的这些要素的形态必须要先被环绕着它们流动的整条河流所供给，与此同时从这整条河流中发展出来并在自身中接纳它，由此这些要素的形态也就在它们最独特、最纯粹的本质中得以被完全地理解。理性主义并没有成功地给予我们一个用于描述生命的要素与内容之间关系的新概念：从纯粹的艺术的视角给出的这样一种单纯与封闭的概念维护了艺术的解放，使得艺术从所有把自己的本质伪装成艺术的东西中跳出来——然而它们全都可以被视为生命长河中的波浪，这生命之河作为历史的、宗教的、心灵的与先验的生命之河展现着它的完整。被整体所承载着并承载着整体的艺术为自身保留着那个世界，正如**为艺术而艺术**所宣示的那样，而其更深层的解释所要揭露的则是：**为艺术而生活**，并且，**为生活而艺术**。

15　伦勃朗的宗教艺术

（1914）

在人类历史内部，**宗教的本质**涉及两种基本形式。因为宗教诸基本事态（Sachverhalte）呈现为：神及诸拯救事实，祭礼及教堂；而宗教个体对待所有这些东西要么是接受性的，要么是创造性的，要么只寻求他自己的拯救，要么无私地献身——由此，宗教的本质就开始了双重流动，但这却会导致其彻底的分裂。一方面，宗教或教会事实的客观性在于，根据自己的诸法则建造一个自足的世界，其意义和价值完全无关乎个体，且个体只能接受它、景仰它。另一方面，宗教信仰全都安置在主体的**内在生活**中；那些超验性和祭礼可以作为形而上学的诸现实存在或不存在——它们的宗教含义全都取决于单个心灵的诸性质以及动荡，而单个心灵的诸性质以及动荡也许是由那些超验性和祭礼引起的，但也有可能正是单个心灵的诸性质以及动荡赋予了那些超验性和祭礼以意义与生命。从前一方面来看，宗教事物意味着神的事物与心灵事物之间有一种明确的对立，也可以说意味着神的事物与心灵事物之间有一种事后才有的相互接纳；而从后一方面来看，宗教事物意味着一种心灵生活本身，这种生活源自某种最深层的个体生产性以及自我责任，它作为宗教存在，无疑在自身中具有某种超主观的形而上学含义与庄严。

使宗教世界的那种客观性在历史上得到最佳现实化的是天主教；而

相应的、适合于宗教此在的其他源流倾向的现实化未能被显示出来。这是可以理解的。因为宗教虽然借由诸形象成为某些历史事物和可见事物，如教义、祭礼、教堂，但对这些形象的考虑至多是次要的，相较而言，宗教在于某种体验，或在于一般生活的某种引导与倾向，或在于心灵同上帝的某种直接关系，在于作为宗教关系的某种只能发生在心灵本身内部的关系。这种宗教性显然不是从个体产生的，由此也构不成历史的总现象。它也绝不由新教所代表。因为后者也指望着完全客观的诸宗教事实，这些事实并不坐落于宗教心灵中，但其对象却连同着某种人格神的世界统治，连同着基督为人们赢得的拯救，连同着借由此在的实际-宗教（sachlich-religiöse）结构进入心灵的诸命运。如果主观宗教性真的完全纯粹地得到实现（这也许永远不会发生，就像不大会有一种**单纯**客观的宗教一样，这些形式中的每一形式其实总是与其他形式有某种程度的混合），那么，确切地说，它将是生活自身的进程，是宗教信仰者在每一时刻的生活方式，而不是随便一些内容，不是信仰随便一些现实。

虽然一般宗教生活中的这两股逆流并没有在自身中派别鲜明地把基督教艺术区分开来，可是它们的纯洁与混杂构成了一把刻度尺，每幅宗教画像都可以在这把刻度尺上找到一个确定的位置。**拜占庭的**艺术始于对超验世界完全客观的表现。在拉文纳①的诸多镶嵌艺术中，基督教神秘仪式中的人物和符号凭借其反无穷的（metakosmischen）崇高呈现了出来，完全不涉及人类正在经历的诸多主题。拥有宗教信仰的人们连同诸多艺术家在内，都完全去除了自我的主观判断，在他们面前的是一个诸神的天国，拥有诸多非凡的、自给自足的存在力量。由此表象来看，个体的情感无论在出发点还是在归属点上，都与内在命运丝毫无关。到了**14世纪**，那刻度尺上的下一阶段得以达成。在杜乔、奥康雅（Orcagna）以及他们同时代的好多更微不足道的人那里，一种抒发人性情感的气氛涌入了那自成一体的庄严神像中。超验的东西不仅仅**是人**的客观力量，同时也转换成了人的客观力量，而且由此，它迎来了某种自

① 拉文纳（Ravenna）是意大利北部的重要城市，也被称为"意大利的拜占庭"，保留了大量拜占庭时期的镶嵌艺术。——译注

身的动荡,对宗教**生活**的表达即便仍然那么委婉和克制,但也已经在对超验事实的表现中寻得了一条路径。在**文艺复兴鼎盛时期**的造型中,客观宗教性与主观宗教性的关系再次顺势迁移。因此,这种表达绝没有使其呈现出来的更强的生命力以及自然主义风格更多地显现为对某种内在宗教动力的表现。我撇开了米开朗琪罗,因为在这方面,他所持的立场是十分孤立的、非典型的。但列奥纳多、拉斐尔、弗拉·巴托洛梅奥以及安德利亚·德尔·萨尔托都把某种惊人的客观性注入了他们所创作的神圣画像中:就我的感觉而言,它们比14世纪更加接近于刻度尺的后一个极点,14世纪所做的之所以不同于文艺复兴鼎盛期,恰恰是由于僵硬呆板以及宗教庄严。人们完全不再有这种印象,即任何一种自身的宗教生活都对这些作品有所贡献;即使纯粹绘画的兴趣并没有使所有其他的心灵能动性(seelischen Agentien)不被觉察,但宗教的意图仍仅在于对某种上天的或历史性的此在的表达,而这种表达是受此在的中心所支配的,且这个此在的中心是从它自身的内在性而来的,并非从某个灵魂的虔敬、渴望或献身而来。人类精神特有的能力就是在某种程度上撇开自身,同时去思考或凝视他对面的东西,这种能力在宗教领域中也是有影响的,而且在文艺复兴时期的艺术中毫无保留地证明了自身的这一力量。此外,我还要把鲁本斯算进来,他的圣伊尔德方索祭坛画(Ildefonso-Altar)可能也正是由于其完美的世俗性而使宗教的客观性达到了其顶峰。天上的女主人显露出的是如同向她致敬的亲王那样高贵庄严的生活,两者之间其实只是在同等的、可以说是与底层隔绝的维度范围内的一种等级差别。与此同时,神性的表达竟要由某种人性–个人的宗教性(einer menschlich-persönlichen Religiosität)来决定,这看起来似乎是不恰当的,就像是依照当时的看法,臣民们直接地选举帝王一样。在此,虽然神性此在的超验崇高被人格化了,但是,由于其借用了"贵族"社会特征来呈现,所以,存在于艺术造型中的这种对主体全部内在心灵虔诚的拒绝,几乎逐渐变成了冒犯的形式。

　　伦勃朗处在这把刻度尺的另一个极端。他所有的宗教图画、蚀刻版画、素描画都只有一个唯一的主题:**宗教的人**(religiösen Menschen)。他

没有使信仰的对象可视化，且当他描绘耶稣时，他决不用超验的真实性特征，而是用源自经验的人性的真实特征：爱的特征及教导的特征，客西马尼中的绝望特征及受难特征。在伦勃朗的艺术中，只能由信徒接受其客观庄严并被他们照亮的神圣此在消失了；他以艺术显象唤出的宗教性是**虔敬**，正如个体的心灵在各种各样的变化中产生了它一样。这颗心灵也许由超验力量产生，也许由神圣此在包围和规定——但这些不是伦勃朗要显示的，他要显示的是这样一种情形，假定所有这些都是心灵在自身中凭借其特殊力量产生的，这样一种情形只能存在于人类的心灵中，且只能由人的世俗肉身表达。所有超验的信仰对象也许都存在，而在它们绝对的力量范围内，单个的人连同他的诸多状态也许就是一颗将要被吹走的沙粒，且客观上来说无关紧要——**宗教**向来只能在人的心灵同彼岸的关系中产生，且无论如何，它都是由心灵带入这种关系中并为心灵而存在的那个部分。从理论上讲，这是伦勃朗宗教艺术的基本前提。宗教的这股源流首次在艺术史中取得了纯粹的统治地位：不论它的信仰内容、形而上基础、教义实质是怎样的，作为宗教，它确实还是人类心灵的某种行为或某种如此存在（Sosein）。

但此外，人们也许可以列举到弗拉·安吉利科（Fra Angelico），对他而言，这类虔诚的人同样成为表现难题。在他那里，宗教内容终究也只是一种普遍的东西，它漂浮于诸多个体之上且仅在它们内部起作用，它们把它体验为一种已被接受的东西；在此，**教义**仍还是过于狭隘地在纯粹虔诚的心灵进程中消失了，以至于只能是伦勃朗艺术表现中完全虔诚的超历史形象的一种预兆。在中世纪，虔诚尤其像一种充盈于单个人内心的物质一样被倾泻出来。而在伦勃朗的作品中，虔诚每一次都是由每个心灵的新的最终原因产生的，人们不再处于一个客观上虔诚的世界中，相反，在一个客观上随遇的世界中，他们作为主体是虔诚的。他无数次描绘了《圣经》的情景（包括：托比亚斯的经历，慈善的撒玛利亚人，回头的浪子，完全市侩角度下耶稣的青年故事），由于缺乏教义的各种超验元素，人们表面上看来根本不愿意把它们视为宗教艺术。宗教性是这些人的特性，无论他们是聪明还是愚钝，热情还是冷淡，这种特

性都同样从内部来依附于他们。他们也许就是相信或服务于他们想要的东西——他们把虔诚完全作为其主体性存在的一种规定，这种规定恰恰在内容上点亮了他们完全世俗的行为，并使之比他们自身的个性色彩更加鲜明。这样一种对于宗教的笃信不依附于任何内容。此岸和彼岸对于这种虔诚的宗教信仰都是无关紧要的，它依赖的并不是某个**终点**(terminus ad quem)，而只是它的**出发点**(terminus a quo)。否则，倘若用人类的形式来描绘某种宗教价值观，那就要么是人被神化，要么是神被人化。伦勃朗避开了这种选择，在他的描绘中，宗教性并不是人与神之间的客观关系，而是人的那种内在特有的存在，只有借此或由此出发，人与上帝的关系才完全建立起来。因此，伦勃朗描绘出的这些人是极其远离所有"法则"的宗教虔敬的，因为这种法则是一种普遍的东西，就像在支配个体的教会中反映出来的那样。

由于这种特征，他的作品中似乎引入了一个他周围刚好兴起的潮流。在17世纪尼德兰"学院教派"(Collegianten)①的圈子中，人们对当时存在着的教会价值产生了强烈的不信任，以至于他们完全拒绝通常的教派类型。宗教主观主义的出现，给个体提供了最大的分化余地，以至于即便是加尔文教这种具有最严格的客观性和法则性的宗教，也开始意识到，它自身在某种程度上可以说是一种个别的宗教形态，并与作为完全个人所有的单个人连接在一起。

伦勃朗所描绘的宗教人物个性之所以同所有雕塑艺术可表现的人物形象相去甚远，其更深层的原因就在于，缺乏具有客观普遍特征的宗教价值。雕塑艺术是最非个别的艺术——至少在罗丹之前——它是最具有普遍形式的艺术。所以，在罗马式的文艺复兴时期，绘画艺术中的人物形象时常像雕像一样，甚至于典型地站成某些行列，是可以理解的。这种艺术的形式普遍性是与天主教的内容普遍性相称的。然而，就伦勃朗的感觉方式而言，普遍性问题没有意义，同时，他的这种感觉方式无法

① 学院教派是17世纪尼德兰加尔文教派与亚美尼亚教派争斗时期产生的一个折中教派，该教派倡导每个人在解读《圣经》、祈祷等方面都享有同样的自由，斯宾诺莎就是该教派中的一员。——译注

给雕塑艺术以来达到顶峰的那种形式意图提供空间。他描绘出的虔敬形象缺少普遍性特征，这不仅因为普遍性特征是一种抽象物，不仅因为宗教**生活**（跟宗教**内容**相反）只能依附于个别载体，而且也因为普遍性特征相对于个别来说是一种命令物、压制物。不仅法则是某种普遍物，而且普遍物也是法则。在那些具有神圣且庄严本质的拉文纳肖像中，只要它们可以和人性建立起某种关系，那么，宗教信仰及教会的**独断性**（Magistrale）就恰恰是一种显而易见的特征。它们宣称如此真的、绝对的东西就是普遍性和法则的统一。伦勃朗描绘的人物形象恰恰完全远离这种统一，因为他们拥有的宗教信仰不是受某种内容的影响（也许否定这样一种内容的情况很少），而是一种生命进程，一种只能在个体内部发生的功能。这在一些他对耶稣的描绘中是非常引人注意的。在好多蚀刻版画中，耶稣看起来好像个男孩一样可怜，几乎要被周围的人所压倒；又或在柏林人对撒玛利亚妇人那幅画像的印象中，耶稣几乎只是一个虚空的影子，而他面对的却是一个健壮的、仿佛牢固地扎根于土地中的妇人。然而，如果人们再多看一会儿，就会发现，这个弱小的、仿佛摇摇晃晃的人却是唯一真正坚定的人。所有其他强壮且充实的人物形象在他面前都是缺乏自信的，如同失去了依靠一样，似乎只有他的脚下有那能让人真正站稳脚跟的地面，他们却没有。但这些并不是通过一束超验的光线来实现的，也不是在客观－形而上学的意义上，通过任何展示救世主（作为某种其他秩序）的征兆来实现的。他拥有的只是更强的，甚至于最强的**宗教信仰**，即那种绝对的自信，这是他人性存在的一种特质，而这种特质对人而言只是其宗教信仰的一个结果或一个方面。在此，耶稣只是伦勃朗描绘的宗教人物形象中最受尊崇的，与非宗教的人物形象相比，他们的差别仅仅由他们个人的内在性来决定。这也许是由某种恩赐带来的，或者说，是由某一种源于超人的力量带来的。但他不管这些，他把他的问题限制在人的心灵存在上，且已经把可能存在的超验制约性完全纳入了他的生命中，并使之不再如此特殊地标明。

这种有**生命基础**的**自信**好像就置于伦勃朗所表达的宗教信仰中，恰恰是它消除了其具有纯粹偶然性的主观主义，它仿佛就是一种来而往复

的"情绪"，使主体不得不以自身来解决它，但它又没有什么客观意义。其实在我看来，伦勃朗作品中极具重要意义和独特性的是：纯粹在个体中保留着的宗教行为在这里被明显地当成了一种永恒价值。若要理解这种宗教观点，那么，其价值的客观性就绝不能再由人以外的某种"局部性"来决定。主体的宗教特性一定自身就是某种客观的东西，是一种本来就具有形而上学意义的存在。只有当一个人让他的全部意识都由某种对立物决定时，当被限定了的感性思维习惯使其意识处于分裂、对立以及强弱交杂中时，"主体"的不适感和降级感才会出现。在其他的形象描绘中，面对某种来自彼岸的启示、显象或公告，人感到了激动和狂喜，这些情绪也许主观上，从瞬息即逝以及主体自身的意义来看，是偶然的。但是，如果宗教的事实性在主体的存在中确定下来，或者更确切地说，作为主体的存在确定下来，那么，他的宗教信仰本身恰恰是某种客观的东西，是某种价值，而这种被突然设定了的价值，使这个普遍且永恒的世界此在更加有价值。人们可以这样解释伦勃朗艺术中的宗教性，即在他那里，宗教性既不是一种生活要素，也不是生活中的一个特殊的高峰，而是这些人一般的生活方式；但这种主观宗教存在并没有在其心理现实中详尽阐述它的意义，相反，它本身就是一种**形而上的东西**，是一种超时间的价值，而这些价值完全由这些尘世个体的内在性所承载。这种解释，还需从以下几方面来加以阐明。

第一，心灵的意义终究是这种宗教心灵之意义的基础。人们一直把伦勃朗视为"心灵画家"，这种有些感伤的表达固然来自某种恰当的印象，但这种印象只有在其对照物显现的时候才能把其整个含义展示出来。一个特有的事实是，哲学家们把一切都归于世界观整体，归于对世界观统一的系统化理解，而且他们几乎毫无例外地对心理学表示出冷漠，也许还有反感。所以，人们也时常产生这种动机，即恰好当我们专注于自己心灵根基的终点和最深处时，我们便完全通达了此在的根基，或者说，到达了让我们可以触及上帝并理解上帝的地方。因此，这恰恰就是心灵向形而上学中的一次移植，恰恰是对特殊心灵性的一次超越，而这种心灵性就是心灵自身。与此同时，很多人可能把心灵交织于世界

中,并把心灵理解为世界的发展高峰,又或者反过来,把世界置于作为其表象和结果的心灵中。正是在心灵被纯粹作为心灵而存在和感受时,心灵和世界互相排斥,所有那些调解都不能否认这种互相排斥,而是刚好把这种互相排斥展现为一个首要被消除的问题。

不仅在哲学中,而且在宗教和艺术中也是如此:当此在之整体会被其广度或其客观上自身的中心所把握、象征及主导时,**心灵**就会被那种特别强调所忽略,而这种对世界上万物的特别强调恰恰只能是心灵;另一方面,当心灵得到特别强调时,心灵就无法获得控制的感觉,也无法成为宇宙的表象。正因为伦勃朗是"心灵画家",他所描绘的形象才缺少那种难以定义的宇宙特性,而这种宇宙特性在诸如霍德勒描绘的许多形象中是存在的,这些形象可以说——在心理上——并没有表达他们自身,而是以某种方式表达了一种宇宙性,与其他形象一样,他们本身也是这种宇宙性的一部分。就连带有无宇宙主义(Akosmismus)和极其冷静的避世思想的佛陀-形象都对这个世界中最深刻的概念有一种极其明确的判定,虽然那是种消极的关系,且因此这些形象可能容易在心理学意义上显得是"没有感情的"(seelenlos,无心灵的)。然而,伦勃朗把所有兴趣都集中于心灵,这使得那种关系既没有落在对象上,也没有落在表现方式上。有一幅伦勃朗的绘画就正面地表现了所有这些,这幅画就是在慕尼黑陈列着的《复活》①。在绘画的前景部分,雇佣兵们从被抬起的墓穴板上跌落下来:尘世的一切都失去了控制,并夹杂着粗暴以及可笑的混乱。上方是天使:在非世俗的光辉浪潮中,他仿佛打开了自己身后的天堂之门,荣耀从那里向他涌来。接着,在整个拐角处,几乎只有阴影般的东西,仿佛从远方而来,耶稣的头带着难以辨认的表情向上抬起;与此同时,我们突然明白:在这儿的是**心灵**,在其苍白无力的、受难的,甚至于僵直半跛的躯体前,那大地和天空都黯然失色,甚至于变得微不足道。在这个形象的头上丝毫没有感性-绘画式的或神秘-宗教上的强调,而是十分朴素:这是心灵,作为心灵,它不属于此岸这个世界,但也不属于

① 该作品应指伦勃朗于1636年完成的油画。国内通常译为《耶稣升天》或《耶稣的复活》,陈列于慕尼黑老绘画博物馆。——译注

彼岸那个世界。它超越了巨大的对立,这种对立包含所有其他的此在可能性,尘世与天堂就被设置在这种对立中。这幅画出自他三十岁那年,对于他后来成就最高的艺术而言,这幅画仿佛是一个象征、一个纲领。它揭示出,如何用心灵产生出一种完全无与伦比的东西,产生出相对于任何其他此在和价值而言独立自主且某种程度上不可触及的一种此在和价值,产生出一个主观性的客观王国。而这种主观性无疑既不包含世俗宇宙乃至于超凡宇宙,也不被世俗宇宙乃至于超凡宇宙所包含。但只有这种绝对原则可以让心灵承载那种宗教信仰,而这种宗教信仰的形而上学内容并不是已有的救赎事实,而是心灵自身的宗教生命。

第二,伦勃朗画作中表现的宗教性只是主体的生活方式,所以,虽然伦勃朗画作中表现的宗教信仰如此依附于主体及其生命自身,但在这些表现上仍然暴露出一种客观性、一种超偶然的东西以及具有精神永久性的东西。对此,人们也许还可以从其他一些层面来理解。

更深层的艺术观赏会严格区分**宗教性的表现**(Darstellung des Religiösen)和**宗教的表现**(religiösen Darstellung),而许多作品也想要同时展现两者。这种区分对所有可能的艺术内容都是必需的,但相比于它被贯彻到实际欣赏中而言,它更常在原则中被认可。对某个非常性感的情景所进行的诗意表现或绘画表现,不必是肉欲表现,也可以是纯粹艺术形式的。相反,对某个由此看来非常平淡的内容进行艺术表现,可能会在感官上产生一些极大的刺激。例如,奥博利·比亚兹莱创作的某些装饰画。这种艺术表现产生的效果从这方面来看就像音乐一样,没有任何表象内容,却能引起和表达极度的感官兴奋。人们一般可以这样来说明这种行为,即作为现实或在经验世界中经历到的确切的此在内容,它们具有某些特质或色调,一旦逐渐变成了艺术形式,那么,那些特质或色调对它们来说就不再是理所当然的了。但艺术反过来能够在其单个的实践中拥有或不拥有这些特性,它们可以渗透此种艺术形式,同时,相同内容的现实形式可以展现或不展现它们。因此,只依照原则认识来看,有些宗教的艺术品,其对象根本不是宗教的(虽然这个对象也可以是宗教的),正如,从许多更公认的意义上说,有些完全非宗教的艺术,其对象

是宗教的。

伦勃朗对于《圣经》的诸多表现直接看上去也许只是呈现了一种市侩的情景氛围，但这些之所以让人感到激动，或许也可以这样来说明：描绘行动本身，构图的艺术功能，甚至于对蚀刻针、笔头、毛刷的手工操作都弥漫着宗教精神；生动的创作本身包含着特有的气氛，我们称之为宗教的，与此同时，这种气氛在历史的虔敬领域以及超验领域中凝结成为诸多真正的宗教"对象"。所以，这些画上根本不需要宗教的细节，它们在整体上是宗教的，因为这些画在整体上已经产生的先验功能就是宗教的。它们的题材是关于《圣经》的，对画家来说，只有刺激和缓和可以让这种功能生效，对观赏者来说，只有刺激和缓和可以感受到这种功能。在此，诸多绘画可能性采取的方式同**声乐**史中的某些事实是相符的。在许多作曲家那里，歌曲及歌剧中的文本和音乐，就内在而言，完全是相互独立的。莫扎特甚至创作了最悲痛的文本，但可以确定的是，独立的音乐美掩盖了它。在此，和在其他作曲家那里一样，歌词和乐音虽然构成了一个实际的统一体，但却处于完全不同的意义序列中。与此不同的也有，比如巴赫，以及再后来的，尤其是舒曼。在这里，文本被深化了，它带给人的印象似乎是极具可塑性的。同时，它可以在普遍的情绪中发掘出最深的东西，并使之成为艺术品总体得以成长的根。当音乐自身被文本的这种基本情绪限定时，音乐就会再向文本反馈这种基本情绪。由此，文本自身的本质通过其在音乐中的塑形得到了净化及强化，进而使文本得到重新的界定和塑造。如果把前面提及的第一种关系挪到宗教对象及其绘画表现上来，那么这种关系大概对应地出现在文艺复兴盛期的作品中以及鲁斯本的作品中。对拉斐尔来说，圣母有哪种内在意义，是微不足道的，同样，鲁本斯并不在意，耶稣下十字架有哪种内在意义。可以这么说，在这两者那里，绘画所依靠的都是**自己本身**，因此，如果它只是像包含了一个外物那样，包含了有其自身意义的对象，那么，就不会影响到它自己产生的印象。与此相反，在伦勃朗那里，绘画自身就被描绘过程的普遍基本动机以及宗教-存在所浸染，同时，这个描绘过程通过如此被限定的艺术进程的媒介又再次被那种宗教-存在所吸纳。在此，对象

通过成为艺术而被赋予了形式，也被赋予了心灵，使其完美地呈现出了它的特征。然而，在艺术功能中表现出的这种特征就产生于这个对象身上最普遍的感觉，且远远超出了这个对象身上的细节。

　　在此，这种解释必须避免一个明显的主观疏忽。不管怎样，人们也许都不能断言，作为个人的伦勃朗，在某种程度上可以说，是一个宗教的人，也不能断言，他个人生活的情绪已经转化成了宗教生活的成果。因为，他在这方面的内在举止是怎样的，我们并不知道。同时，在我看来，许多证据似乎表明，相比于赞同积极的宗教信仰，他其实更反对积极的宗教信仰。但是，作为画家，就功能而言，伦勃朗作为这些绘画的创作者是宗教的。一方面，这里再一次呈现出了他和其他虔敬画家的区别：弗拉·安吉利科本人极其显而易见地有一颗虔敬的童心，他凭借某种直接性（人们可以称这种直接性为自然主义，但并非客体层面上的，而是主体层面上的）把自己真实的生活情绪延续到了他的作品中，然而，就我们能看到的而言，在伦勃朗那里，作品不是个人的生活，而是艺术的过程，他的作品所具有的宗教特性是由他构思和创作的方式所给予的。因此，从另一方面来说，人们也不能简单地把作品的这种宗教特性归功于画家对虔敬人物的真实观察。当然，正如我前面解释的那样，他所描绘的人都显得特别虔敬，就像那些从内心里就生活在宗教领域中的人一样。只是在这种直接的显象之下还有更深的层面，即功能上的先验，对此，人们必须称之为宗教的描绘，这不同于对宗教性的描绘。这种宗教特征在此实际上只依附于描绘行动，它是这种描绘行动的内在法则，但并非一种自身的真实生活，而对那样一种真实生活来说，描绘行动将只是一种表达手段。当然，艺术的先验性不仅详细地展现在了诸多人物体形上，绘画整体也是如此：高光和间隙、布局和氛围都流露出了这种在个别点上时常完全不明显的宗教情绪。尽管整体的这样一种特征只在这个作品的某个限定的问题范围中表现出来，但它也只能来自一个整体，即来自作品的某种普遍的风格姿态。对我们而言，那种宗教存在刚刚看起来还像是，要润色一下伦勃朗所描绘的形象的生命进程（这种润色由内部产生且自身尚无意义），但此刻，那种宗教存在变得厉害了，究其原因，在于

某种更深的层面：绘画或制图的表现包括内在的风格、动态、庄严，以及光与影的混合、通俗和晦涩的混合，所有这些都必须有宗教信仰的意味。因此，这种表现本身**是**宗教的，但并不是简单地**包含**宗教：既不是对某种个人真实信仰的声明，也不是对观察到的宗教信仰的复述，更不是对宗教内容自身的描绘（尽管后面两个也可能存在）。据我所知，没有哪个宗教艺术品的创作者会把宗教要素限定在这种层面，且如此放弃所有赤裸裸的情况。由此可见，在被创作物中，创作的形式法则直观上是"普遍的和必然的"。

第三，这样一来，从形象以及艺术功能的方面看，伦勃朗的宗教表现是独一无二的。在此，宗教在其心灵功能的意义上被理解为**宗教信仰**，不包括任何教义传统及超验内容。同时，这种原初的主观主义一定表现为客观价值。因为，一方面，对形象来说，它体现出某种自身的形而上学性，体现出宗教心灵的绝对意义。另一方面，对艺术自身来说，它已经成为先验的东西，具有艺术形式的全部客观性，并且是客观创作条件所固有的。伦勃朗有一种手段，可以把超出人类个体性的局面变为现实，那就是：光。我认为，人们把他在宗教表现中运用的光解释为"象征性的"，是完全错误的。这也许适用于他的一些风景题材的图画及蚀刻版画，在那里，光要用于表现某些有差异的情绪，由此，它带有的比喻性本来就要多于象征性。而在那些宗教表现中，光直接就是宗教氛围，具有宗教的世界色彩，它什么也不象征，反过来，就好比，在其他油画中，从敞开的天空向下闪烁的光线或由耶稣圣婴产生的发光体都是象征一样。确切地说，它是对伦勃朗描绘的人物形象进行宗教的本体表达（Seinsausdruck），这些形象自身直接承载着被指定的意义，因此，并不是要在这些形象身上明显地加上什么超验的东西和教义事态。可以这么说，这种光作为自然的现实是宗教的，正如那些人作为心灵的现实就是光一样。无论他们是粗野的、愚钝的还是彻底世俗的，他们的宗教信仰都在自身中承载着形而上学的庄严，或者都自在自为地是一种形而上学的事实。所以，伦勃朗在他的宗教蚀刻版画及图画中所描绘的光是某种完全感性世俗的东西，根本不是超出自身指向的东西，但作为这种有些

超经验的东西，它是对直观存在的形而上说明，这种说明没有把这种存在提升到更高的秩序中，而是使这种存在成为可感的。人们一用宗教的眼光审视它，它就**是**自身，而且直接就**是**一种更高的秩序。

与此同时，这也许并不意味着泛神论，造型艺术根本无法表达泛神论，而且依照泛神论，造型艺术至多能暗示一种远距离的缥缈的情绪，也许像在古老的东亚绘画中那样。泛神论要么是某种二元论的和解（但这种二元论的痕迹没有完全消失，也不该是模糊的，由此，这个已得到的统一体仍是可感的），要么是对感性现实的一种更公开或更隐秘的否定，以此达成对唯一超验现实的认可。两者都与伦勃朗的行为相去甚远。他所特制的光既不出自太阳，也不出自人造能源，而是出自艺术想象力，即便如此，在艺术想象力的土壤中，它却完全有着心灵-感性直观的特征。它庄严且不属于这个世界，这就是它彻底作为这个世界的显象，甚至于作为艺术经验所拥有的一种特质。在此，人们大概认出了一个与之类似的历史现实。人们可以看一下，尼德兰民族在农民画和小市民画中表现出来的样子：享受感官快乐，稳固地扎根于大地，发自内心地沉湎于美食和美酒。因此，最令人震惊的场面是，正是这些人为了理想的财产、为了他们的政治自由以及他们的宗教救赎，无条件地承担死以及比死更糟糕的事情。而伦勃朗的许多宗教图画及蚀刻版画几乎都象征性地表现出：简单的形象，没有任何主观幻象，世俗的痛苦，以及自身中已经享有的那种内在的宗教信仰。他们此刻再次被光包围，从而形成一个整体，揭示出纯粹内在的神化以及世俗的相同特征，而这种世俗的东西就是一种没有超出自身的超世俗的东西。伦勃朗的许多画（例如海牙博物馆展出的《逃亡途中的休息》或柏林展出的《慈善的撒玛利亚人》的灰色画法），简直都是绘画表现史中独一无二的作品。正如伟大作曲家的音乐浸染歌词的所有个别的和抽象的内容，并正是以此在绝对的统一和纯洁中表达这歌词最终的意义一样，在这里，这些几乎无法辨识的形象的每个特点、事件过程的每个特殊之处都完全在光与影的戏剧性中消融了，由此，对这个事件所做的最普遍的、形而上的且内在的解释作为幻景使我们产生了震惊感。

我们能够从不同的立足点来获得"**普遍性**",而这种"**普遍性**"是相对于任何一种个别性来说的。概念性、感官－印象、情感价值以及自为的内容或自为的形式,所有这些都可以用某种个体化存在形态来突显,就像个体化存在形态的普遍性通过各自余下的诸多规定被个体化为清晰的全貌一样。在这些伦勃朗描绘的光区中,宗教气氛就是直观物的超验,且这种作为直观物的庄严及震惊存在于直观物上,这就是事件得以发生的普遍性。光是直观世界中最普遍的东西,因为它根本上使直观世界"成为可能的",并且就此而言,它的单纯限制能够被视为每个视觉情景最深的超验性图式。同时,它在此就是特定图像的普遍性,超越所有向上延伸的意义,也就是说,正如音乐是歌曲文本的普遍性,甚或于音乐是创作歌曲这种整体艺术品的普遍性一样。这就是伦勃朗极其独一无二的艺术,它能够把事件经过集中于宗教气氛和神圣化上,即集中于其最普遍的东西上,同时,能够在光上获取这种普遍性的直观载体。

以此,伦勃朗实现了对所有教义内容的最坚定的拒绝。只要《圣经》的事件经过仍然是要表现的对象,那么,它的个人承载者就完全可以凭借主观宗教存在的自主性,扬弃它在教规层面的传统意义,而那个在客观神圣习俗中被给予的场景仍然在整体中完全保留了下来。但是,当光不再在那里照亮那个场景时,它也就立刻消失了。相反,只有光,在其自足的能动性、深度以及对立性中,是要表现的对象,而人参与的(menschlich)《圣经》的事件经过是这个对象的偶然性原因。正如,它在诸多个体上表现出超越所有教义资料的东西,甚或为所有教义资料提供根据的东西,即不折不扣地虔敬、完全基于其宗教意义的心灵实存。因此,那个事件经过作为整体,作为其历史过往,作为教规意义上被固定下来的东西,现在已经简化为最普遍的东西、简化为光,显露着仿佛源自某个超奇异心灵的整体情绪,且这个心灵的宗教信仰充满了这一方世界,一种宗教信仰变得清楚了,而这种宗教信仰的发展与深化,以及这种宗教信仰产生的敬畏和极乐,蔓延在这种以及其他每一种教派内容中,因为它们作为每种教派内容本质中绝对普遍的东西,为每种教派内容都奠定了基础。

　　这一切绝不意味着，伦勃朗创造了真正且唯一的宗教绘画。相反，这种艺术的全部唯一性仅仅显露在它的对照物及该对照物的合法性上，即显露在**客观宗教艺术**上，显露在假设宗教诸事实和诸价值存在于个体心灵之外的那种艺术上。我在这篇文章一开始就已经概略地叙述了这种对照物，接下来只要再说明一些界限，这些界限正是个体心灵的宗教信仰及其表现借助以下方式来发现的：把个体心灵的宗教信仰限定在自身之上，同时，让个体心灵的宗教生活纯粹内在地发生，并且不与超验性发生任何隐含的关系。这不只是关涉到，诸多神圣存在及诸多重大事件，在对它们自身重要且摆脱了它们的偶然心灵反映的此在中，被某种客观宗教艺术所表现，而且恰恰关涉到信徒心灵中那些主观的事件经过，而这些事件经过，是通过强调那个超验世界，以及那些在心灵中的客观救赎事实而被唤起的。当然，伦勃朗描绘的那些有宗教信仰的人在内心中也充满了超世俗的东西，比如预感、确定性以及震惊。可是，与他们相对的超验性的存在，对他们来说不是首要的，也可以说，不是其宗教行为的实质性要素，重要的始终是从心灵自身迸发出来的洪流，心灵内部自身的存在就是心灵的宗教命运。因此，在伦勃朗的诸多宗教描绘中，诸多心灵体验的领域也有许多显而易见的空缺。

　　首先，伦勃朗的宗教绘画缺少基督教的一个根本动机，即**希望**。这种冲动的情绪，当然只有同某种彼岸的、超心灵的东西发生实际关系时，才会在心灵中产生。对比可知，在14世纪的意大利艺术中，但丁的天堂悬浮在所有人物形象之上；在巴洛克时期的那种具有古怪运动的艺术中，人正式地把自身升入了天堂；然而，在伦勃朗的艺术中，既没有希望，也没有绝望，他塑造的形象超出了这个范畴，心灵已经由对天堂和地狱的过分热衷，退回到对它们的直接占有。这些人甚至没被赋予需要解救以及渴求宽恕的宗教经验。即使如此被说明的心灵状况同样可以由内在心灵的诸多力量产生，但这些心灵状况要赢得其特殊的本质，便必须清醒地看到某种外在于心灵的东西，而这种东西就是作为整体的心灵所依赖的。这里揭示出一种极其深远的人类行为形式。我们也许在心理上确信，对我们来说，只有内在意识是存在的，我们的生活内容只是自我

意识的种种变异。同时，从形而上的层面讲，我们的一切经验以及价值利益只存在于心灵通往自身的路上，心灵能够寻得的无非是一开始它就拥有的东西。可这种内在发展却无数次导向外部，而且这种内在发展已经能够达成它的目标以及最高的价值点（被自身认可的是，它的目标以及最高的价值点都存在于它自身中），但根本不是直接地达成，而只是间接地经过被它视为外在的东西来达成。这将关联到这一点，即生活的本质，可以说，终究是要超越自身，让每一刻都在自保本能中、在生产中、在展示中、在意志中越过自身。这种持续紧逼的超越自身、置身于自身之外，在一定程度上将是可逆的。当生命已经赢得了外在理想的客观性之后，它将回复到自身，同时附带诸多所有物及反作用，虽然这些只适用于它，但它只能间接地经过他者来实现或产生这些。假设心灵连同所有这一切都在自身中循环，那么，超越自身将会是创造让心灵产生反应的他者以及对照物。这就是心灵的内在生活方式。那么，心灵的完美无缺一定是存在的，这些完美无缺一定在心灵的界限内保留着存在的价值、感觉的价值、自我发展的价值以及奋斗的价值，而伦勃朗表达出来的宗教信仰就保持在这些价值的氛围和意图中。但如果人们相信，在所有宗教中实际上涉及的只是这种内在的东西，以及心灵的某种**自我生活**方式，而所有心灵以外的客观性在其中都只是神话，只是镜像、假设或者别的什么，那不可否认的是，只有冲破那种内在环境，借由某种离心的重点，并根据客观构成物以及间接形式，让心灵超出内在环境，某些纯粹内在的体验才会实现。只有这样，"信仰"才得以存在，尽管"信仰性"可以是一种纯粹心灵内的态度。只有这样，希望和堕落、解救和宽恕才总能成为宗教表现的中心，而不管造成这一切的对照物，从某种其他的非宗教立场出发（例如从理智的立场出发），是否都显现为心灵自身的某种构造物。所以，这种宗教信仰缺乏**危险**这一要素。在此，所有可怕的不确定性、背叛以及黑暗中的摸索都不存在，也不存在通过绝对超越性的要求摧毁了米开朗琪罗的生活，并在多次转换中仍然一直延续在米开朗琪罗创作的形象生命中的那种危害。与此同时，庸俗的安全感不应被归入伦勃朗塑造的形象中。更确切地说，伦勃朗塑造的形象超越了危害和拯救

的二难选择，因为这二者连同所有借此而被确定的一系列现象，都仅仅伴随着宗教生命重点的迁移，出现在客观宗教内容上。当这个重点落在主观宗教进程上时，这个重点本身仍然可能就是形而上的且有永恒价值的。如果宗教信仰，依据其最深的意义，根本不是以主体与客体对立的形式存在，那就不会有那些冲动情绪所必需的前提。因此，在伦勃朗的艺术中找不到那些冲动情绪，这并不是简单缺失，而是他这种艺术本质所必要的证明结果，进一步说，他的这种艺术本质就是要极端相反地凭借唯一的坚定性和重要性，反对客观宗教的艺术类型。

16 艺术哲学散论 ①
（1916）

一

　　希腊雕像的创作者对他自身的美感到自豪，并有意识地向观看者再现出这种美。这种理想的观众是整个古典文艺风格的一个决定性因素。人们也许可以拿一幅意大利的《基督下葬》与一幅伦勃朗的《基督下葬》做一下比较。在后一幅作品中，每一个人物全都是个体的，人们也无法清楚地列举出高居于一切人物之上的任何形式法则。但是，它的统一性在于，每一个人物都融入行动中，融入随之而来的感受中，没有任何一个人物想要凭借其完全无可比拟的外貌来作为某种自为的存在者突显出

① 这篇《艺术哲学散论》是齐美尔生前发表过的针对"艺术哲学"本身的唯一论述。据考究，尽管齐美尔自1900年完成《货币哲学》之后，便有意开始专注于艺术哲学的研究，但事实上，他除了以"艺术哲学"为视角发表过一些对于诸如伦勃朗、格奥尔格、歌德等艺术家的个案研究，以及一些零散的有关艺术本质和艺术法则的研究之外，并没有系统性地完成艺术哲学的研究。当然，我们目前也可以从德国学者编译的《齐美尔著作集》中看到几份号称与齐美尔有关的"艺术哲学"讲义或笔记，但即便是其中最重要的一份，即据称为齐美尔于1913—1914年间在柏林大学的艺术哲学讲义，也无法被证明确凿出自齐美尔之手。故此次编译仅选择了这篇齐美尔生前公开发表的有关艺术哲学的文献。这是齐美尔为纪念瑞典哲学家维塔利斯·诺尔斯特伦（Vitalis Norström）六十周岁生日而发表的一篇文献，也是他生前唯一仅以"艺术哲学"为名发表的一篇纯粹艺术哲学的专门性研究。——译注

来。与此相反的是，在意大利人那里，虽然每个人物都与一切人物一起共享形式的类型，但这种形式类型的特殊本质是，每个人物都应当是为自身而美的。在过程中以及在超越单纯存在的感觉中的自我迷失，在这里发现了它自身在个体的审美自足性与突显性上受到的限制，可以说，它绝不会遗忘这种限制，并且这种限制在理想上始终与它所感觉到的东西以及它所顺从的东西保持着分别。例如，在拉斐尔的《基督下葬》中，每个参与者都不仅仅是为了过程而存在于那儿，而且也是从自身出发为了观看者而存在于那儿；但是，因此他同时站到了观看者的对面，成了某个也应当值得注视的人，某个要求赞赏的人，某个注重自身的人：对立的存在（Gegenübersein）与为自己的存在（Für-sich-Sein）是休戚相关的。与此相比，伦勃朗所创作出来的人绝不会为观众考虑，所以也绝不会为自己本身考虑。自我维护与自我放弃之间的比例，在某种程度上决定了每一个人物的此在，这种比例在他们身上介于非典型的个体性与对事件及其内在诸反应的全身心投入之间；然而在意大利的作品中，同样一些元素一方面以风格一致、普遍合法且预设了观看者的形式化为内容，另一方面则以个别者自豪的、再现性的自我注重与自我克制为内容。当然，只有后者的安排为那种基本比例赋予了某种尊严和高贵，而伦勃朗所创作出来的人物并不拥有这种尊严和高贵。他们似乎并没有在某种肯定性的含义上显示出这些品质的反面；他们只是根本就没有被高贵与不高贵这两种完整的对立性所触及。因为，正如这些品质适用于文艺复兴时期的人物形象一样，它们完全取决于某个对立者的真实的或理想的当下，或者更确切地说，这种高贵虽然是一种个人行为，却在观看者面前呈现出了由矜持与再现所组合而成的一种特有的混合样态，这种混合样态一面包含着骄傲地自我显露，一面又同时包含着必须得到观看者的注意，且必须得到观看者的认可。

从弗兰斯·哈尔斯（Frans Hals）创作的肖像画上，人们可以发觉这样一种特征，即被表现出来的人几乎到处都与一个未被表现出来的第三者保持着联系，这种特征又具有一种完全不同的意义。因为这个第三者一定处于绘画本身的理想空间中，这就是为什么人们恰恰要把哈尔斯创

作群体肖像的特殊才能与这种特征联系在一起——个别者以往不可见的相关者好像只有在这种联系中才成了可见的。古典罗马式艺术中的理想观众，虽然也许并不是活生生地站在艺术面前的个体（因为要把个体吸引进来，总是意味着要对他进行某种诱惑，这是一种最粗俗、最不艺术的效果），相反，他重新站在一种完全特有的先验的层面中：他既不是像哈尔斯的艺术作品之中的一个单个的人，也不是像后者的艺术作品之外的一个单个的人，而是一个完全普遍的人，是那个属于被表现者的"理念"，从这个"理念"来看，诸多个别的形式外化既是被表现者的经验现实，也是被表现者的艺术表现。这种理想的观众根本不该被作为一个确定的人来思考，而是该作为一种辅助概念来思考，以便于表达出人物形象的特质和姿态。

二

我们在造型艺术中讨论过"运动的造型"。只是，到底是什么东西在绘画中运动呢？由于画出来的人物形象并不像电影放映机中的人物形象那样运动，所以这自然就只能意味着，观看者的想象力被激发了出来，以便于对被表现出来的那一瞬间以及变成那一瞬间的运动进行补充。但是，我恰恰对这种表面上显而易见的事情有所怀疑。我仔细地审视了一下，当我看到西斯廷壁画中飞翔的上帝造物主，或者看到格吕内瓦尔德《耶稣受难》中昏倒的马利亚时，我到底在内心中意识到了什么。其实，我没有发现丝毫被表现出来的那一瞬间之前以及之后的阶段。这或许也是非常不可能的，因为正如米开朗琪罗所创作出来的造型看起来会与他自身所展现出来的姿态有所不同一样，观看者无法构建出S。所以，它或许是S的造型，但却不再是一个米开朗琪罗式的造型，因此，它或许根本就不是它所涉及的这个造型的运动瞬间。更确切地说，绘画的姿态以某种大概仅在强度和密度上区别于真实运动感知的方式，被赋予了运动性。这种运动性虽然听起来很矛盾，但它却是意识之内的，并且不仅是由于前后都假定了它是一种运动姿态，也是因为运动性是某些直

观中的一种**质性**。因此，如果运动就其自身的逻辑物理含义来看要求的
是一种时间中的延伸，而反过来，我们的注视就其逻辑含义（这种逻辑
含义当然立刻会展现为非真实的含义）来看，恰恰是发生在各个非延伸
的瞬间中，那么，只要运动性也可以像颜色、维度以及客体的一般特性那
样附着于客体的瞬间形象，这个矛盾也许就可以得到解决；只不过，运
动性**这种**特性并不像其他一些特性那样直接地存在于表面上，并不那么
容易在感官上得到把握和展现。但是，艺术家懂得把它与一种实际上不
运动的、凝固而非凡的形象结合在一起，这就使得运动性达到了它的顶
峰。只有当我们弄清楚了，我们即使面对现实，也并非是"看到"由瞬间
摄影所记录下来的姿态，而是"看到"作为持续性的运动——这种作为
持续性的运动之所以是可能的，就在于这样一个事实，即我们的主观生
活本身就具有一种生活持续性，它并非是一种由个别瞬间所组成的复合
体，因为复合体根本就不会具有任何过程，也不会具有任何活动——那
我们就会明白，艺术作品相比于瞬间摄影而言能够呈现出更多的"真"
（Wahrheit）。在这种情况中，我们根本不需要去唤起所谓"更高的真"，
因为这是艺术作品在面对机械性再生产时所需要的；就极其直接且极其
真实的含义而言，绘画印象通过某种手段将一种持续性的运动汇聚于自
身之中，所以，绘画要比瞬间摄影更接近于现实（在此，这种现实仅仅意
味着对现实的有意识的感知）。也正是由于这种被汇聚到直观点上的存
在，运动才彻底成为一种审美价值。如果运动在艺术作品中实际上无非
就意味着，一个或多个先行的以及后续的瞬间经由联想和想象的方式被
加入这个被表现出来的瞬间，那我便看不出，这个单纯被附加了更多内
容的瞬间应该带来哪些审美上的质性价值。在我看来，此处所涉及的情
况与绘画艺术中第三维度的意义所涉及的情况是一样的，而第三维度可
以在被表现出来的身体上感受到这一点就被看作是艺术的价值。第三
维度作为现实完全就只是可触碰的东西而已：如果我们在碰触身体时没
有感受到阻力，那我们所拥有的就是一个只具有两个维度的世界。第三
维度寓于一个与绘画的彩色平面有不同含义的世界中。如果现在要通
过种种心理学上有效的手段来以联想的方式把第三维度借用到那个平

面世界之中，那么，这就是在已经存在的维度数量之上进行一种单纯的数值的增加，是一种给定物上的附加物，它只是由观看者的心灵的再生产形成的，而我也无法从中看出一种由创造精神本身形成的作为艺术元素的价值。如果第三维度的可感性应当拥有这样一种价值，那它就必须是直接可见的艺术作品本身的一种内在特质。第三维度作为真实性仅仅存在于触碰性中，而在某种其路径尚无法描述出来的转化中，这种触碰性成了**纯粹视觉形象**（画家的成就领域就是受到了这种视觉形象的限制）**的**一种新的**质性特点**；通过对第三维度在某种程度上所实现的单纯的联想——在这种联想中，第三维度仍然保持了它的**真实**意义——这个形象作为艺术的形象根本没有得到充实，相反，它只是从另一个层面里借取了一些东西，而它却无法在它自身中以有机的方式来与那个层面联系在一起。相比于全景画的错觉技巧，我们所说的绘画艺术作品中身体的三维性是一种此刻由**视觉**印象所得到的确定性，是对直观事物本身的一种充实和阐明，亦是对直观事物本身的一种强化以及魅力的提升。因此，这种在空间方面"补充进来"的东西与在时间方面所补充的东西是同样的。除了直接注视到的事物以外，与此相关的似乎还有前后的运动阶段，它与平面背后的第三维度一样，揭示出了自身作为一种真正组成艺术作品的特殊资格，是在时间与空间中纯粹自我封闭的直观事物。正如前面所说，艺术家使直接可见事物的这样一种资格获得了其最大的高度和纯洁。尽管它以印象的方式令人感受到了无时间性，但它却只能用时间概念来加以描述；我们觉得运动的瞬间像是过去的成功以及未来事物的潜在性；一种仿佛汇聚于某个内在要点上的力量转化成了运动。作品中所包含的运动越是纯粹，越是强烈，那么，观看者所需要运用的理智联想和想象性联想就会越少，但是，这种明确性是直接存在于直观之中的，而不是外在于直观的。

三

 个体化的问题以及表现的明晰性问题都交织在一个要点上，由此传

统的表象方式遭到了反对。人们总体上已经习惯于假设，每一种表现都需要细致化与个体化之间的联合。在个别者的精确性被忽略的情况下，在表现没有沉溺于最终可达到的细节，而是坚持了整体印象，坚持了大体概括的情况下——正是在这样的情况下，表现集中指向的并不是客体的个体性，而是与其他不同部分所共有的一种普遍性。根据我们诸概念的传统结构来看，一个显象的所谓"普遍印象"包含了这样一种东西，它是这个显象与其他一些显象所共有的，它只有通过给显象的个体性补充较为特殊的且越来越特殊的确定性，直至其具有唯一性和独特性，才会突显出来。但是，在我看来，另一种观点似乎是极具可能性的，这种观点取消了把细节性和个体性无偏见地集于一体的规定。至少，在非常多的显象中，正是这种特别的东西，这种更为精细的东西，把那伟大的普遍性概观转移到了直接现实的细节中——这恰恰是普遍的东西，是大量显象所共有的东西；人们恰恰只有不去管所有这些有利于未被拆解成个别部分的显象统一体的东西，才会理解其最为个体的本质性和唯一性。伟大精神人物的专题性表现借助于某种转移呈现出了一种类似情况。人们习惯于把这样一些东西描述为他们身上的"个人的"东西：外在生活的状况，社会地位，已婚或者未婚，富有或者贫穷——可这恰恰是人们身上非个人的东西；他恰恰要与无数其他人共享个性整体的这些差异化。与此相反，人们虽然不把精神事物，即他那忽略了所有这些个别化东西的客观成就，描述为一种逻辑上普遍的东西，但它毕竟在某种程度上是一种普遍的东西，因为无数人都可以分享它，因为它出现在人类整体的财富中。然而，人们恰恰必须把这种东西看作真正个人的东西。这种对于人类或文化来说最为普遍的东西，对于创作者来说却是他最为个人的东西，恰恰是这种东西突显出了这种个体性的唯一性：叔本华那无可比拟的个体性确实不在于他"个人的"境遇——他出生于但泽（Danzig），是一个不和蔼可亲的单身汉，与他的家人决裂，并死于法兰克福——因为这些特征中的每一个都只属于典型性而已。他的个体性，即叔本华个人唯一的东西反倒是《作为意志和表象的世界》——他的精神的存在与行动。人们越是不考虑他外表的那些特别规定性，越是在精神层面以内不

考虑成就的细节,这恰恰就越显现为个体性的东西。正是个别部分和特色之处有时会让人们想到其他一些创作者,他们最普遍的东西、统一连贯的东西简直与叔本华且只与他是同义的。而这也许在任何地方都是如此:对我们来说,一个人最普遍的、贯穿所有细节的印象就是他真正的个体性;我们越多地了解他的细节,便会越多地得到一些我们在其他人身上也可以发现的特征;也许并非是连贯的,但在广泛的延伸中,细致化与个体化是相互排斥的。如果这种概念分化看上去令人诧异,那么,这便是由我们机械论的习惯造成的。毫无疑问的是,在外在事物以及无生命的事物中,一种显象在越来越多的个别规定性显现在它身上的情况下,便获得了特色之处和相对的唯一性;因为,正是在这种情况下,相同组合的重复变得较为不大可能;在这里,一种表象的个体性实际上是通过对其内容的细致化来实现的;与此同时,这也会发生在心灵的客体上,只要我们在心理的外部性中,即根据机械论的方式来思考它们:于是,在这里,特色之处的程度也会随着可以被说明的个别部分的数量而成比例地增长——尽管用这种方法来可靠地达成一种现实的个体性将会是一个永远无法完成的任务。但是,如果一种内在的心灵实存不是被理解为个别特质的总和,而是被理解为一种生命性,且这种生命性的统一体产生或规定了那整体的细节,或者说,这种生命性的分解就是这整体的细节,那么,这种实存从一开始便是作为完整的个体性出现在那里的。每一个别者越多地在其中消灭他的个别部分,同时越少地取消同他者的独立界限,那么,那种个体的生命便愈发会被人们感受到,而要把任何一种元素从这种个体的生命转移到另一种生命的想法则是毫无意义的——只要诸细节在其清晰的轮廓中聚成了整体,那这种情况就绝不会发生。这不仅仅适用于孤立的人的本质,而且也适用于总体构造物,在总体构造物的相互关系中,它与风景、空气和光线、颜色以及形式的波动融合在了一起,要么,人物形象会通过所有这些发展为高潮,要么,所有这些仿佛就是它扩展出来的身体。作为整体的构造物所具有的个体性,构造物由于某种事实——每一个小部分只有与这个中心发生关联才具有实存和含义——而产生的唯一性,都会由于精确细致化的缺乏而得到促进;

因为这为各个部分保留了一种特殊实况，它使得它们原则上可以安置在另一种相互关系中，并且使它们可以消除它们当前意义的唯一性。在我看来，这似乎是更深层的结合，由此在伦勃朗的绘画风格中，时常如此界限模糊的东西、颤动的东西以及辨别不清的东西就可以成为其个体化趋势的一个载体。

四

文艺复兴时期狂热强调的个体性——出于自然即美的变化形式——被同样深刻感受到的自然合法性所包围着，作为其效果以及其象征被呈现出来的是比例和风格给定的某种均衡性。对于文艺复兴时期的人来说，自然拥有一种统一的、理想的本质——它被米开朗琪罗和柯勒乔（Correggio）、拉斐尔和提香（Tizian）以极其不同的侧重方式表现了出来——诸个体的多样性从这种本质中生长了出来，却没有脱离这一根基。个体化由此找到了它自身的界限，这种界限通过那些形式共性而得到了说明。伦勃朗完全没有这样一种有关"自然"的理念。他也寻求自然，可这种自然是个别本质的自然，他的那些肖像造型并没有像文艺复兴时期的肖像造型那样，涉及那种形而上学一元论的根源。他的那些肖像造型的存在并没有联合成一个——被表达出来的或仅仅被感觉到的或实际上有效的——普遍概念，而是完全仅限于每一个别的人物造型上；这可能完全对应了这一事实，即人物造型深深地陷入光线和空气中，或者说，人物造型从颜色所形成的某种席卷画面的迷醉与激昂里生长了出来。以这种方式与之发生关联的普遍自然，相较于文艺复兴时期泛神论的"自然"（natura）来说，显然是存在于一种非常不同的、更具直观性的层面中。在这里，伦勃朗与文艺复兴时期的关系有些类似于莎士比亚与歌德之间的关系。尽管歌德所创作出来的人物形象拥有丰富的、大跨度的个体性，但他们全都被**某种**精神氛围所笼罩着。他们的创作者仍然在近处支持着每一个别的人物形象，他把他全部的作品都称作一种个人的自白，而这种近处在这一事实中发现了他们的客观对象，即他们

看起来都像果实一样是从一种统一的自然中生长出来的：在实存的所有分支中出现了一种神一样的生命，而歌德使得这种生命的气息可以被感受为每个生物的生命之气——这就是神的自然（Gott-Natur），我们全都是它的孩子，而它就是这样寓于每一个人之下，寓于每一个人之内，也寓于每一个人之上。在莎士比亚那里，个体性并不是从一般存在的最终根据里发展出来的，而是从这种生物自身存在的最终根据里发展出来的，它没有充溢着一种所有人共有的、仅仅在形而上学意义上可理解的生命元气，因为这种生命元气是以某种统一性来滋养所有人的。它是从某种混乱的自然动力中产生出来的，并且看起来像是持续地被这种自然动力所环绕着，这样一种自然动力也许并没有像歌德笔下的"好母亲""自然"那样，以统一的方式和一体化的方式来对待这些个别生命，但是，它就像是我们周边所呼吸到的空气一样，的确包含了构成我们大部分身体的材料。莎士比亚创作出来的人物形象生活在一种虽然模糊不成形却又完全非形而上学的氛围中，与此同时，这种氛围绝不允许人物形象的绝对自足的、仅为自身统一而形成的个体性延伸到一种普遍的根据（All-Grund）中，并由此获得一种与他者共有的形式。它最容易被拿来与伦勃朗作品中的那片由光线和色彩所构成的海洋（这片海洋照亮了伦勃朗所创作的人物形象）①进行对比：但是，由于伦勃朗创作出来的人物形象看起来像是从海洋中结晶出来的，所以，它所依据的是每个人物形象的个体法则，而这种个体法则并没有把任何共有的必然性强加给这一个人物形象以及另一个人物形象。在这里，"自然"就像在莎士比亚那里一样，完全融入个体性中，并且不再为自身有所保留，以便从最终的深处来借助形式统一体拥抱一切，就像在文艺复兴时期以及在歌德那里所发生的一样。

① 此处所指的"海洋"，应出自伦勃朗1633年创作的绘画作品《加加利海上的风暴》，该作品是伦勃朗唯一一幅航海主题画，也应是他仅有的一幅描绘了人与大海进行搏斗的绘画作品。——译注

17　谈讽刺性描绘

（1917）

　　人是天生的界限逾越者。我们必会推想到，一个神圣的存在没有能力超越它的界限，因为无穷尽恰恰没有界限；同时出于相反的原因，兽类的存在也没有能力超越它的界限，在我们看来，它已经被它彻底设定了的范围限制住了。我们相信只有那种界限，那种在其中我们看到人总是被限制住的界限，才会在不确定中成为可扩展的，同时那种界限其实一定在任何瞬间都可以被突破。这是我们本质中特有的状况：虽然我们知道，在我们的特质与我们的思维方面，在我们的积极和消极的价值方面，在我们的意志和我们的力量方面，我们都被限制了，但与此同时，我们有能力且被要求去向外看、去超越。这种最内在的基本特征无数次规定了，我们的形象以这种方式被外在于我们的人、物以及事件塑造。从理论上来说，我们确信，所有这样的东西都有固定的轮廓，而在这轮廓内，每个部分都享有同等的现实，也由此享有同等的权利。只是，一旦我们走向单个的部分，具体的有生命之物就变成了具体的对象，一旦我们用某种方式把它们纳入我们的生活，这些形象的内在均等性就消失了。那么，对我们来说，某些元素中有任意一个是重要的，则其他的就是无关紧要的，有一个吸引到了长时间的注意力，其他的就会被匆匆地略过；同时，这种阐明与遮蔽只源于关照的心灵，围绕此而获得的一切认识都不

能使最终的形象避免其存在,它会完全取代它的诸多元素,与那种原则上的同等基调相对立,并依照本质的中心以及或多或少消散着的附属物而被分割出来。大量部分的退却就意味着,已经被固定了的以及被强调的那些在事物之客观秩序中与它们相适应的价值和尺度被驱赶了出去:我们自身生活中的内在不均等性,我们内在有机进程中的优势与弱势,我们的冲动与感觉,都在诸事物的客观世界中得到了反映,而在这个世界中,一切事物都处于必然性的同等法则之下,不可避免地被视为对某种容貌的夸张,被视为单方面推移整体之轮廓的某种过剩物。我们使诸事物成为界限逾越者,正如我们自身就是界限逾越者一样。在刚好达成某个造型的瞬间,我们的生命历程就已经延伸到了它之外,促使诸事物之存在中的客观平衡转为对某个特征的过度突显,转为对这一个或其他尺度进行单方面推移。的确,从我们心灵动荡的某种最内在法则出发,我们似乎确实会是夸张性的生物。每一条我们选取的感觉之路以及意志之路,每一个我们用以穿过诸事物混乱的旋涡来设定某种直达路线的思想,可能都想听凭自身,在无穷尽中继续发展它的方向;人对某种绝对物的渴望所表达的无非是,这种我们本能中、我们生活原则中以及我们激情中普遍的特质,要由自身出发成为绝对的,甚至其实就是某种绝对的东西。它们现在仍然只是延伸到了某种有限的尺度,这不只是因为力量终究滞留在了意图的后面,而且也是因为它们彼此相互阻碍。由于我们的精神有能力使自身超越自己,所以我们清楚地知道,我们最彻底的原则、我们心中充满的全部原动力以及情感,设置了某种在一定程度上由它们的理念以及诸事物本性而来的限制性尺度。可是,一旦意识的冲动成了主人,每一种这样的冲动都会有意愿超越这种尺度进而达到无限,仿佛跟随了某种惯性法则,且当同某个不同指向的冲动相遇时它才被阻挡,而这时常又是在它早已经淹没掉那种客观上合理的范围之后才会发生。人越是"没有受过教育的",即他内心中动机、理念以及兴趣的数量越少,那么,诸个体发展的空间就越无拘束,他就越多地倾向于"夸张";这一点我们可以立即在孩童、原始民族以及所有国家中更蒙昧的阶层身上看到,甚至于也可以在梦的诸显象上看到,在梦中,我们会把一处

轻微的皮肤损伤感觉成一处被炙热的铅烧灼了的伤口，也会把书落下来的声音听成开炮的声音。

如果夸张就是一种由我们心灵本性自身给定了的特征，那么它肯定也会被有意且合理地运用：在讽刺性描绘中。当然，这并不意味着某种任意的夸张——因为并非每个这样的夸张都是讽刺性描绘——而是用它从某种本质出发（这种本质在自身中平衡众多特征，并通过它们相互的限制使之成为一个统一体）使某一个体单方面上得以夸张。因为它必然要由此而被限定：现实的诸自然尺度对显象而言仍是可感的，整体的统一根本不会遗失，即便是它被打破时。一种确确实实全面的夸张不会是讽刺性描绘。因为即便它也许是在按比例保留的情况下，把一个人的躯体扩大成巨大的东西，那么也只有当他的心灵人格与此同时被感觉到是保留在通常的尺度中时，它看上去才是讽刺性描绘。此外，那完整的外表就是个人总体的一部分，其单方面的夸张通过与以任意方式仍附带有效的恰当比例和统一进行对比，形成了讽刺性描绘的诙谐或辛酸。所有讽刺性描绘的前提都是人们称之为人格统一的那种东西，也是在分散掉众多特质、运动以及体验中把自身相互显现为其确定比例的那种东西。这自然不是某种数学上彻底被固定的东西，而是某种生命意义上不稳定的东西，其中一个成分的每个凹凸处都对应这一成分的其他凹凸处，以至于通过它们在尺度中的那种和谐的交互游戏，整体的那种统一就被产生了出来并得到了保持。如果这样一种以任意方式极端的尺度没有找到与其他成分同等的或一向平衡的尺度，而是对此漠不关心，凝结成某种持久形象，并以此毁坏总体形象的那种理想中共同漂浮着的或被要求了的统一，那么，讽刺性描绘就形成了。并不是单个的过度本身构成了它，而是那种均衡的匮乏，在这种均衡的持续毁坏与重建中进行着造型与生命进程的统一；它作为极端物之凝固且最终的存在而产生了，作为部分与整体之间不可调和地被固定下来的关系而产生了。这就是讽刺性描绘被看成是某种失真，是对如此之生命形式进行毁坏的原因。有同情心的或幽默的讽刺性描绘无非完全满足这个概念，它停在中途，在此，也可以说，它可能只是短暂地放弃了均衡进程，但这种均衡进

程作为恢复统一的保证明确地保留在了当前比例失调的背后。真正讽刺性描绘的可怕，正如它在阿里斯托芬和塞万提斯那里、在杜米埃和戈雅那里所表现出来的一样，恰恰在于尖锐性和不可调和性，借此，单个特征的过度打断了自我的统一，同时这种失真宣告的是其持久形式，也可以说是其常规状态，或者更确切地说，它由此才成为失真。

这恰好使讽刺性描绘不同于艺术性的升华。如果剧作家或雕刻家用如此激烈和绝对的方式来表达某种性格特征、某种情绪，正如现实的经验无法展现它们那样，那么，他必须让主导的人格有某种普遍的实存大小，即便在其内部这种单方面的最高升华一点儿也没有不合比例，但艺术品的整个氛围必须要展现那种"夸大"，对此歌德断言，没有它，现实就很少值得一谈。这就是所谓风格化的某种深层含义：被表现的生命作为整体被变成那样一些尺寸，在其中，能够针对单个且当前具有主题意义的特征进行"夸大"，且不会打断总体显象的和谐统一以及性格学意义上的持续性。然而无论这发生在哪里，例如在莫里哀的《吝啬鬼》中，当某种超出真人大小的激情被投入某种在所有其他方面都保持着普通与平凡的生命时，一种讽刺性描绘就立即产生了；然而对理查三世罪犯身份的大尺度表现丝毫没有让人感受到讽刺性描绘的气息，因为尽管如此他仍然附带一种伟大的人格，而在此范围内，即使是某种单方面、有针对性的过度升华也找到了适当的空间。当然，这些关系的某种不适当性也不必总显得像讽刺性描绘：在另外某种不适合于讽刺性描绘的平凡-经验主义的人身上，存在着某一种好行为或坏行为的过量发展的特质，或存在着某种巨大的激情，这时常足以构成某种**悲剧性**现象。但也就只有那种时候才行，即全体此在的这种有限范围由过度升华了的单方面性打碎或面临着被打碎的威胁。如果人在某一单个的点上仿佛超越了自身，但这感觉像是对他的整体有一种推出其界限、直至这种充溢和这种此时-仍再-过量（Jetzt-noch-Zuviel）能够加入其中的要求——与此同时，如果这种要求不被满足，虽然那些界限断裂了，但没有被扩大，且与总人格之间过大的关系仍是某种"夸张"——那么，那就不是讽刺性描绘而是悲剧了。

这里显示出一系列伟大的人类范畴。当人类界限的单方面典型性超越植根于个体的基本力量时——这种基本力量使其总体存在（即便并非是根据他的现实而来的，至少是根据他的感官而来的）扩大为相符合的尺寸，同时使得那种持续对其刚好尚存范围的打断行为成为其生命和谐的公式——那我们提及的绝对是伟大的人。但是，当人格想要借某种它那一方的过量重新生长出来并打碎这种要求的不可兑现性时，当其诸界限对那种和谐的扩大来说太困难时，真正的夸张就已经存在了。由此产生了一种悲剧性类型。当我们最终发现过量被安置到某种普遍的不足上，或被安置到平均尺度上，而这种平均尺度不可避免地显现为某种不足，且在一定程度上由于那种漫不经心的外溢而坚持它微小的范围时，人就成了讽刺性描绘。

我没有把这种存在的讽刺性描绘同有意的、绘画一样的或文学的讽刺性描绘区分开来。而且在更深层的意义上它们实际上就是一体的。因为当人被表现为如此片面的夸张性时，这里所蕴含的意义却在于：你在现实中其实就是如此，正如在此你显现在有意的非现实中的一样。只有当讽刺性描绘家的意图没有被当成任意的时候，只有当他创作出的奇形怪状，针对讽刺性描绘的那种内心被关照到的轮廓而言，具有必要的象征性意义的时候，当那从外在被采纳了的奇形怪状如此不真实的时候——只有那时，讽刺性描绘是"恰当的"。只有当存在已经是讽刺性描绘时，艺术的讽刺性描绘才令人信服——否则它应当从哪里令人信服呢？

这里产生了某种特性，它适当地均衡了我们认识中的一些不足，同时它似乎恰好对认识的真之目的充满敌意。显象的某个方面、某个特质会无差别地混入总体形象中，或被其他广泛突显出来的特征所掩盖，所以我们时常会由于缺乏敏锐洞察力而被它隐瞒。当这些隐匿物在某种类似的显象内凭借被扩大了的范围与强化了的重点表露自身时，我们就可以在事后察觉到这些隐匿物。这就使我们的目光极其有意识地对准所有性质，对准被忽略的概念，以至于它们甚至会以那种很小的尺度来向我们表露。有时，兄弟姐妹中某人身上的某种强烈突显出来的特质使

我们觉察到，那种特质在那个人身上更微不足道也更隐蔽，但使他的本质易于理解，那么，我们就这样来理解一个人。有意的讽刺性描绘的功效正是与此相符的：它就像放大镜一样，使我们能够看见用肉眼不足以看到的东西，但有时，当放大的图像向我们展示出其可以被寻得以及其可以被寻得的位置时，那种东西也会被呈现出来。因此，可以说，故意被生产出来的讽刺性描述是二等的讽刺性描述：它所夸张的仍然是曾经在其对象之存在中就有的那种夸张，且那种夸张是按这种方式才得以完全清晰可见的。通过这种目的，某种尺度被其过度性所设定了——作为文学的或直观的形象，它需要的不是超越这线条，用这线条，它记录下来的是真实的夸张，是在接纳意识中遭遇到的讽刺性描述-存在。因此，夸张自身可以被加以夸张，与此同时，如果我们把某种讽刺性描述看成是"无尺度的"——尽管依照其本性来说它的确意味着某种过度——那么，这并不是因为它把其内容的单方面性扩展到自在自为的大小，而是因为这种大小超出了将要达到的目的，同时，介于原型之讽刺性描述般的非匀称性和讽刺性描述之非匀称性中间的心理学比例并不合适。

如果我们由此回溯这些基础构造的开端，那么，虽然单个的讽刺性描述总会涉及某种个体的显象，但讽刺性描述终归是对我们人类本性中那种基本特征的讽刺性描述：我们都是界限逾越者。在这种形式中，本能致力于危险，而精神持续超越其不断设定好的界限，行走在危险的边缘。当具体的讽刺性描述呈现出对已在自身中被讽刺性描述了的原型进行外显和内化的铸造时，它自身作为超于每一单个客体的范畴改变了，那时，它可以在单方面的夸张中借由夸张使我们感受到持续的威胁。有机物的确是——这是其真正的秘密——"被铸造出来的形式，而这种形式是以有活力的方式发展着的"。

这种曾经"被铸造的物"能以怎样的方式继续"发展"？如果铸造无法在某段时间坚定持久，而是永不停歇地变迁，那么这种铸造究竟想要说明什么？不论能否理解，这就是原始现象，我把这种原始现象中最高的人类-精神特性称为我们永久要去逾越界限的本质。在每一瞬间，任一形式似乎都能够在我们之中稳固地铸造某种内容，但内在诸力量

会打破它并超越它，毁坏那在我们看来似乎就是结论的东西，引发某种震动和不均衡性，对此，通过对整体的重建与适应，有机的协调只不过是作为对矛盾的可能性解决方案来进行。一旦这种协调有一天在静态平衡或功能上失灵了，一旦这种放纵过度和超于－这－界限－行走被孤立地凝固起来，那么真实的讽刺性描述就产生了。对某种介于发展和稳固铸造之间的有活力的生物而言，过量的危险构成了它的生命环境，如果某种意图已经呈现出了讽刺性描述的形象，那么与此同时，那种过量的危险就会被转移到由某种新过量而产生的有意的尖锐性中：夸张把这种精神创造出来的形式提升到一切真实性之上，所以这种被理解为原则的夸张显露出的恰恰是，它有多么深入地植根于我们本性的形而上学之基础中。

18　艺术作品中的合法性
（1917/1918）

人并不会基于其本性的简单现实来过活，不会基于其本能式地施展出来的力量来过活；他觉得他生活的基础太过单薄了，觉得他与世界的关系太过模糊和偶然了，觉得自身内部的元素充满了太多的矛盾。如果没有这现实之上以及这现实之中的法则为他提供支持，他是无法生存的。各种法则都具有双重的含义：它们为现实规定了其自身的行为，自然法则意味着各种元素的一种内在的支架，意味着对可理解性和可预见性的一种保障，也意味着各种进程所不可避免的图式；而另一方面，法则反对把这些进程视作规范，反对把这些进程视作本应该是的东西——即便它们也许是从未完全现实化的东西。法则一方面表达出了真实的必然性，另一方面则表达出了理想的必然性。就连被视作自然力量之成果的艺术作品，在我们面前也处于所有现实事物的那种自然法则性之下。但是，不仅这种自然的法则性没有符合于艺术作品为我们带来的那种必然性所特有的情感，相反，另一种理想的法则也没有毫不迟疑地阐明这种情感。尽管其直接的情感形成是极其简单的，但由于概念形成所提出的要求，这种情感形成会分化成两种不同的元素，而这些元素的特性、这些元素的彼此交织以及这些元素与其他伟大的精神形态的关系，则是我想要加以解释的。

　　理想的必然性包含了我们习惯于作为理念、作为艺术家内在形成的幻象来予以设想的东西，完善的艺术作品会以或多或少的完美性来向外部揭示出这一点；或者，理想的必然性也包含了直接适用于艺术作品的某种规范，因为它独立于艺术家的意图，并且我们要借助于它来衡量艺术作品的价值以及艺术作品的不足。我们会根据理想的必然性来说：艺术作品是这样或不是这样的，艺术作品依据它自身的问题来看应该是怎样的。在这里，艺术作品的某种最为引人注意的本质就展现了出来，借此，艺术作品几乎不同于我们所要求的一切构造物，因为那些构造物要提供某种任务的解决方案，要履行某种规范，要使某种理念现实化。也就是说，所有这些构造物——以及我们后面会提到的一种重要的特殊情况——所面临的问题或要求，在某种意义上都来自外部，这种问题或要求作为一种普遍的东西或至少是较为普遍的东西，应该由这种特殊的工作或行动来予以实现。虔诚的全部原则性要求都漂浮在人的上方，人要或多或少地通过他个人的道德性、他特殊的宗教性来满足这种要求；每一项技术任务都关系到一个普遍被标明的成果，而这种成果可以基于多种个别的方式来取得；每一个认识都是对某个疑问的回答，而这个疑问是事先就已经存在的，并且面向的是许多任意的个体，不论这些个体中的某个人是否得到了回答，以及用哪些特殊的形式得到了回答。但是，艺术作品的特点在于，它自己提出了它的问题，这个问题只能从它自身推断出来，因为它已经是完成了的——当然，除了艺术作品中的一些技术要求之外，这些要求可能是先于艺术作品而存在的，但也仅仅是对作品作为艺术的真正意义的补充而已。如果人们把艺术作品看成是一个在某种程度上具有普遍性的疑问或任务，且这个疑问或任务要由个别人凭借他自身的特性、优点以及缺陷来予以解决，那么，这种由知性方式所引导的生活领域的转移是非常错误的。莎士比亚难道想要用《罗密欧与朱丽叶》描绘出理想的情侣吗？乔尔乔内难道想要用《德累斯顿的维纳斯》表现出一位美丽的女人吗？贝多芬难道想要用《第九交响曲》的最终乐章表达出抽象的欢呼吗？更确切地说，所有这些刚好已经给出且想要给出的，都只是代表他个体之独一无二性的东西，与此同时，如果它

还没有完全成为创作者想要的东西，那么，未被满足的要求就不是一个普遍的要求，而恰恰是这种个体的不可替代的形态所具有的更大的完美性、独特性以及深刻性。只有一种事后的、更多是对于文学的本质而非对于艺术的本质所进行的反思，才能把那些普遍概念看得比个体的东西更为重要，并由此弱化艺术幻象的原初性和自己自足性，弱化它的自因存在 (causa-sui-Sein)；只有基于其逐渐清晰的转变、自我划分以及精细加工，才会产生出内在创造性的发展，相比于由普遍进展为特殊的过程，这是一个完全不同的过程。所以的确，相比于学者、技术人员以及依照目的而行事的人所采取的针对一个预先存在的问题来提出解决方案的那种途径，这实际上也是一种完全不同的途径。只有对此在的那些伟大的哲学解释才是由它们的创作者本身的这些持续的直观所产生的，因为这些直观是在把握了逻辑形式之后，才被分解为疑问与回答；这里也许就包含了创造性的思想家及研究者同仅仅是学识丰富的工作者之间最为深层的区别。

问题只是由艺术作品自身产生的，对于观看者来说，问题只是在他以外产生的，是由于他直接的直观产生的。所以，艺术作品属于那种罕见的生活呈现的类型，这种生活呈现就是为了满足某种需求，而这种需求是由生活呈现本身唤起的，且只有当生活呈现的此在满足了这种需求的那一瞬间才会被唤起。我们内部与外部的现实使我们懂得，只有在艺术实现了对它的拯救的同时，它才拥有成为艺术来获得拯救的渴望。也许只有爱才能提供一个极其完美的配对者，而且值得注意的是，不论是在最感性的层面上还是在最精神性的层面上皆是如此。如果爱是对一种渴望的实现，那我们只有在实现自身的这一刻才能感觉到这一点——当然，只有在那些精挑细选的情况下，爱才借此成了人们在没有体验它之前便无法预料的事情。但是，爱仍然像艺术作品一样，以一种令人满足的需求、一种被回答了的疑问、一种实现了的要求为标志，这就使两者具有了它们的封闭性，以及它们自身自在的幸福。一切简单的幸运的礼物，并没有填满一个理想中预先存在的框架，它们都以有限的、假定的方式交织在大量发生着的事件中。只有当赠礼盘旋在需求和要求的周边，

当那些来自赠礼本身的需求和要求落在了我们身上，当它的必然性来自它的现实的时候，这种赠礼才会在自身中形成闭环，不需要与某个外部事物联系在一起。只有它会在同一种行为中唤起渴望，并满足这种渴望，也只有它才能够在此满足这种渴望。

正如我已经表明的那样，这是一个非常特别的事实。我们面临的仿佛是一个"从天而降"的构造物，其创造者的意图并没有告诉我们，我们也没有携带任何理念或要求，可这理念或要求却恰恰关系到了这个确定的作品，并且作品也会因这理念或要求而显现为令人满意的或不令人满意的。更确切地说，在作品的这种简单的现实面前，它向我们提供的只是它自己本身，并且拒绝了任何从外部来的准则——与此同时，我们只是从它那里得到了一种对它的要求，一种理想的标准，而这种标准可以让我们来宣布作品的成功抑或失败！事先没有任何已知的、公认的价值可以在原则上来决定这一点。在非常个别的情况下，我们也许可以指出违反普遍规则的"错误"——但这样的"错误"并不一定会否定作为整体的作品的伟大，更确切地说，由于作品整体的伟大，那些"错误"反而可以得到接纳，就像它们可以被消解掉一样。的确，一件艺术作品即便以最明目张胆的方式违反了所有重要的、一向有效的规范，违反了所有迄今为止不可避免的合法性，可它仍然会令我们感到信服和喜悦！当然，这个理想的、权威的构造物是由艺术作品的真实与接受着的精神的真实共同孕育出来的，而不是由任何明确标记好的、置作品于一旁的、规范化的直观产生的。如果这个构造物不能令我们满意，那我们也不能甚至不该说，它要多么积极地改变；因为在否定的情感中揭示出来的，只是这样一种有效在场的准则，即这个构造物不管怎样都是**不恰当的**。但更具决定性的是一件艺术作品充分令人愉悦、充分令人满意的情况。在此，我们会觉得，我们充分弥补了对于一个理想的责任，完全兑现了一个**诺言**，履行了**法则**。但与此同时，这个理想、诺言以及法则必须是某种与现存作品自身之实际性有所不同的东西，当然，这种实际性现在是与这个理想、诺言以及法则相一致的，否则它并不会令我们感到喜悦，但是这种实际性的确也**可能会**与这个理想、诺言以及法则不一致，甚至其前提

条件以及物料会彻底地丢失！毫无疑问的是，任何最低劣的作品从未显示出这样一种它自身的理想准则，所以它们会清楚地、有所针对地"受到批评"。这里揭示出了一个太过容易说出来的困难，即一个构造物也许就是"它自身的法则"；这种困难只能通过一些最终的抉择来得到解决。

我认为，人们为此可以从实践伦理学的基本问题出发来找寻途径。几乎所有的道德学说（特别是康德的道德学说）都提出了一种普遍的法则，个人必须要履行这种普遍的法则，它是个人道德价值的条件，且并不依赖于个人特殊的个体性。这里的动机在于，个体性看起来像是一种已经给定了的现实，而"应当"（Sollen），即一种不追问现实或非现实的理想的要求，是不可能出自现实的；这种要求作为现实事物的规范高居于现实之上，所以，它必定是一种超个体的东西，一种普遍的东西。然而，这样一来，那种有关的行动会消除整个有机生活关联——这种生活关联只能是一种个体的关联——中的紧密联系、持续性以及流动。行动的孤立**内容**只能通过普遍的概念，通过与个体无关的法则来得到理解。行为只有依据它们抽象的概念才会从属于一个普遍的法则，但是，行为作为一个统一流动的生活整体中的浪花，它无法从这里得到它的应然转变（Gesolltwerden），无法从这里得到它的道德意义。如果某事应当是我的义务，那么它就是我的义务；这种义务的诸内容可以是无私的或宗教的，也可以是依照理性的或社会的——只有当**我的**个体生活由自身出发把这些内容发展为**生活的**应当，发展为作为整体的生活所应尽的责任的时候，这些内容才能被看作是最终内在性的道德要求。但是，要使这一点由此而得以可能，人们就必须切断那种危险的联系，可道德哲学以及也许时常依赖于此的艺术哲学却毫无偏袒地坚持着这种联系（如我所见，这种坚持似乎并不是出于独特的洞察力）：任何旨在使诸价值现实化的要求，都在某种法则的**普遍性**中，把自身置于一切个体事物之上，因为个体性是一种单纯的事实，人们可以说是必须要等待它所呈现出来的东西。但是，这在我看来似乎是一个根本错误。更确切地说，在每一特别的人的实存之上，或者在每一特别的人的实存之中，都好像用不可见的线预先规定了一个这种实存的理想，一个如此存在的应当（So-Sein-

Sollen）。遵循规范就会获得道德的头衔，可即便不遵循规范也有可能会单独获得道德的头衔，规范是由它自身的性质给出的，正如它的实际生活也是由此被给出的一样。只有我生活中统一的个体的整体性才能够决定，我必须要采取怎样的态度。在此，决定性的一点在于，人如其所是一样，也包含了他应当怎样的法则，他的生活到处都伴随着他自身所需的一种理想的形象，这种形象完全产生于他的个体性本质，也完全由他的个体性本质决定，就像这种生活中也许完全不合乎于此的现实一样。每一种较为深刻的道德学都仅仅且总是就一个人所完成的行动，来评判这一整个人，而不是就这个本来无关紧要的人所完成的行动，来把行动作为普遍的概念。当我们评判一个人的时候，我们不仅仅知道他是怎样的，而且也知道他根据他的本质法则应该是怎样的——当然，这种评判是可疑的、残缺不全的、再错误不过的，但是不管怎样，我们就是这样做出了评判，并且确信，一只神一样的眼睛会毫无缺陷地在两种形式中发现他的个体性。因为，道德的合法性对于我们来说意味着一种个体的法则，它所具有的严格性和自主性并不亚于一种普遍的外在的法则，它超越了个别主体的现实，因为个别主体之现实的价值和不足就是由那种个体法则来予以衡量的。

在这里，我看到了一种精神形式，它对于人类以及人类事物中已给定的形象以及正要塑造的形象具有极其重大的意义。所有应然之物的形象，就像从同一个根里被提升到了更卓越的高度一样，悬浮于人类的现实之上，悬浮于他行动的现实之上，悬浮于他作品的现实之上。当一种法则的约束力与遵守或不遵守无关的时候，那这种法则就不仅仅总是从外部的、仿佛理想的精神化的外在事物强加于实际的显象，相反，这种法则是作为实际显象得以生存的生活本身的一种功能而产生的。现在，我们注意到的是，艺术作品拒绝一切由某种预先存在的教条规则带来的标准化，维护它自身的自由，反对一切来自它自身意愿以外的要求，然而，它迎面遇见的却是一种理想的必然性：如此存在以及不如此存在——伦理学的类比法也许并没有解决这个谜题，但仍然把这个谜题作为一种连贯的、归属于我们精神行为的类型来予以认识，人们根本无法

仔细探究这种类型的深度，相反，人们只有把这种类型作为一个最终的事实来予以承认。观看者也许并没有把这种评判作为主观的喜欢或不喜欢来执行；虽然这种评判经常会与主观的喜欢或不喜欢混淆在一起，但这种评判拥有完全不同的重音：来自某种客观的规范，作为法则来发挥作用的理想或事物自身，尽管这种评判也可能会是有所动摇的，是无意识的，是无法证明的。正如所有政治立法与道德立法之间所存在的矛盾一样：前者要求的是人们那里的某种普遍的东西以及外在的东西，但后者要求的却是人自身，他作为应当的、理想的人要超越他的现实性且仅仅超越**他的现实性**，因此，这也就将对于艺术作品的所有广义的技术要求与对于纯粹艺术事物的要求区分了开来。一旦某种起源及认证都外在于艺术作品的规范化被带了进来，那这种规范化最终就是技术性质的，或者非艺术性质的（即文学性质的、伦理学性质的、宗教性质的）；完全只属于艺术的准则就是一种**个体的法则**，这种法则产生于艺术功效自身，并且仅作为其自身的理想必然性来对艺术功效加以评判。在此，艺术本身的要求引向了个别的艺术作品，而这种艺术本身的要求就是：要作为艺术来被理解和评判，且仅从自己本身出发，而不是从某个外部事物来进行理解和评判。

但是，另外一个问题在这种必然性中被隐藏了起来。根据一种艺术的法则来看，一件作品相比于它实际之所是的东西，应该是有所"不同的"，它具有一种与其现实的必然性不同的必然性，那么，这实际上能有什么含义呢？语言惯用法太容易使我们忽略这一点，即一个被改变了的构造物压根儿就不是那仅仅被"变得不同"的"同一个"构造物，而是一个不同的构造物。如果我用直线把一个三角形的某个顶点切掉，那我看到的就是一个四角形，而不是一个被改变了的三角形。如果我把一个白色的对象涂成黑色的，那这里存在的就不是一个被改变了的白色对象，而是一个黑色的对象——但是，在这种颜色更替的情况下，这个持续存在的实体根本没有变化，相反，它仍然是同一的。这一点适用于所有的无机物。它的各个发展阶段要么是完全相同的，要么是完全不相同的。与此同时，如果它由好些元素组成，那么，改变并不意味着，虽然持续存

在着一个核心，"自身"却还是发生了变化，而是意味着，某些元素具有完全的同一性以及其他一些元素具有完全的不同性。但有机生物的情况并非是如此的。有生命的存在是可能会"改变"的构造物，但在这种构造物中存在的却是"同一个"载体，同一个我。因此，在道德上要求个别的、依据其内容来为自身考虑的行动，应当发生"改变"，这一点——从最终的伦理学形而上学的准则来看，超出了实践现象——是完全没有意义的；因为这样一来，这恰恰就是一个不同的行动，而不是的确改变了的同一个行动。只有当我们不再把行动看作孤立的东西，不再把行动看作因此而从属于某种机械观点的东西，而是把行动看作统一持续的生命流动的活力的时候，人们才可以这样来说。因为那就意味着，整个的人应该是另一个人——同时，他可以并且也只有**他**可以不失去他与自己本身的同一性，于是要完成的当然就不是这一个行动，而是另一个行动，由于整个的人存在于两个人之中，那么，行动应当是会"改变"的这种说法就是完全合理的。这同样也是与这种有生命者的本质的类比，这种类比有助于我们解决艺术作品所面对的困难，即艺术作品应当是依照它自身的理想法则来"改变"的。我们不会对完全低劣的无生命的艺术作品提出这种要求。我们完全拒绝这种艺术作品，因为它不会由于变化而有所改善。但是，不管一件作品有多少缺点，当它被一种现实的生活赋予了心灵，那从它这里——正如从一个人自身的给定性里——就会产生出那种奇特的理想的构造物，它会由于无意识的东西而产生效用：这正是这种个体性作品的法则，它使得我们在作品一经完成之时就可以说，这个作品完全实现了它自己的理念；而在其他一些情况下，它并不会完全成为那个它决定要成为的东西。在这里，异在（Anders-Sein）这个概念，即希望异变（Anders-gewünscht-Werden）这个概念，恰恰就是由相同与不相同构成的**统一体**，而这个统一体仅仅能在有机的构造物上体验到；因为，借助作品的那种理念，一种同一的却又易变的东西持续存在于作品之中；这种有生命者的比喻扬弃了这样一个矛盾，即某物是另一个东西，且应该是另一个东西，却又是同一个东西。有机体持续存在于变化之中，它的神秘能力被转移到了人的作品上，并且被最完美地转移到了艺术作品

上，因为艺术作品把他的活力最完美地吸纳到了自身之中，并使之由权利和义务在自身之中显示出理想的合法性，从而使自身服从于这种合法性的规范。

那么，相比于艺术作品所得到的另一种作为现实——此现实来自现实的世界背景，并受自然法则的引导——的合法性来说，这种合法性的情况是怎样的呢？几百年前，这样一种必然的东西会被称作偶然的东西。因为它的必然性意味着对某种给定条件的依赖，且它是根据一定的因果法则来与这种给定的条件紧密联系在一起的。如果这个条件没有被给出，那么这个条件的结果也就不会出现，因此，这个条件的结果**并不是**绝对必要的，它不是出自自己本身，而是来自某个其他的可以存在于那儿也可以不存在于那儿的东西；所以，它最终就是偶然的。这是每段现实与生俱来的且仅仅是相对的必然性，也是艺术作品与生俱来的且仅仅是相对的必然性——但恰恰只有在它被看作于一切此在的空间性交织和动态性交织中的自然给定性的时候，才是如此。它作为艺术作品的本质含义并没有因此而被搅乱；因为这种作为单纯直观内容的本质含义是一种**精神的**构造物，是那个在大理石块儿或彩色画布上的东西，即那个可以继续存在于人们记忆中的东西，即便它的物理现实好久以前就被毁坏了（它可以被遗忘，但无法被消灭）——由此所表明的便是，只要这种现实存在，那么，这种不可触碰却恰恰也毋庸置疑的精神事物就会在其中构成艺术作品本身，可这种东西并不是那种能够产生和消失的东西。然而，自然法则高居于后者之上，因此，艺术作品并不会受到自然法则的影响。可是，在神学思辨的时代，人们已经在那种因果必然性（这种因果必然性归根到底就是一种偶然的东西）之外，找寻到了另一种具有绝对性的必然性，因为至少神的本质具有这样一种必然性。与此同时，人们在这样的说法中发现了这种必然性：上帝的实存之所以是必然的，是因为上帝的非实存将意味着某种与**其自身概念**的矛盾；人们只能把上帝作为一切最完美的、仿佛自身中蕴藏了所有此在的本质来加以思考。可是，一个实存的本质毕竟要比一个不实存的本质更加完美，它会在自身中包含更多的真实性。因此，由于逻辑的、概念的必然性的缘故，上帝

一定是实存的，就像人们无法把一个被认作是实体的对象设想为非空间的对象，除非他陷入了不堪设想的矛盾之中。我们暂且先不管这种"上帝实存的证明"是否具有充足的理由，至少，它由此勾画出了那种显现出艺术作品也不属于因果必然性的形式。当然，它的实存就像所有从属于自然法则的物理事物一样，只是相对必然的，但是，正如我们所看到的那样，根据它那由其自身可感觉到的理念，根据它的问题以及它的规范来看，它的如此存在（So-Sein）却是必然的，它不是外部的存在，不是像所有因果决定的物理实体那样依赖于某个其他事物而存在，而是从内部通过自己本身而存在。它在于它自身的概念，它——它的完美是被预设的——必须就是如此的，正如上帝的实存在于上帝的那个概念一样，因此上帝必须实存。与此同时，出现了这样一种感觉，即它只依赖于自己本身，只依赖于它自身所提出的问题，或者说：问题由于它自身而突显了出来，所以，一旦它出现在那里，它应该或可能就只是如此，就只是这种解决方案。我们把这一点理解为它的必然性，即它不依赖于任何不是它自身的东西。

这一切明显只有在它已经真正解决了自身问题的限度内才是有效的，而这个问题对于我们来说是由它自身产生的，并且在一定程度上是先于作品自身提出的。一旦出现了被预设的关系，即虽然它的问题可以从它那里被感受到，但这个问题并没有从它的所有方面里得到解决，因此问题与作品在某种程度上被瓦解了，那么，充分的必然性就会缺失，而它从这些不适当的方面来看就成了偶然的。因为这些方面并不产生于它自身，相反，正如它预先存在于问题的形式中一样，这些方面产生于某些其他的根源或动机。它们作为真实性或心理上的事物，在自然法则上仍然是必然的，可它们在艺术上就不再是这样的了，因为只要它们存在于艺术作品身上，那艺术作品就不会是自因的（causa sui）。

艺术作品的各个不同部分或面向有可能会以不同的且时常是完全相反的尺度来满足艺术作品的问题或理念，所以，我们必须要把那些东西作为一个统一体来思考，而与这个统一体相对的则是具有大量因素的艺术作品。为了使那个统一体得以表达出来，也就是说，为了使人们也

可以在直观上直接地感觉到必然性（因为必然性是以理想的方式从各元素的关系里产生出来的），那么，由各种颜色、声音、语词以及形式构成的这种具有大量现实的艺术作品，就必须自为地以一定的方式组织起来。艺术作品在各个部分中得到了扩展，这些部分的多样性使必然性作为**一部分责成另一部分来担负的合法性**得到了实现。我们觉察到，一旦一个部分以一定的方式得到了规定，那另一个部分就同样地只能以一定的方式来存在，而不是以另一种方式来存在。为此，恰恰需要某些规范这种关系的法则，例如：各部分的平等与对称，相互对抗与相互补充，连贯的节奏，紧张和松弛，强化和降低，大小尺寸的统一，情绪的坚定或适当变更——简言之，在这里，所有心理的和事实的连接规范都将成为有效的，它们使得对另一部分形态的期待依赖于这一部分的形态。当然，这因此而属于以某种方式获得的或预知到的整体印象；但是，一旦这种印象出现了，那我们就只能对任何一个首先被考虑到的部分与另一个部分之间的关系进行这样的表述，即第二部分之所以必然是如此这般的，是因为第一个部分**实际上**就是如此这般的。然而，这就是艺术作品的本质，即这是一种相互间的关系，也就是说，先前**推导出来的**必然性现在被看作**原初的**必然性，而反过来，先前仅仅是实际的东西却成了必然的东西。这不仅仅对于直观艺术有效。第二个谐韵词也会要求第一个谐韵词，就像第一个谐韵词要求第二个谐韵词一样；后来的旋律音调会要求之前的旋律音调，反过来恰恰也是如此。由于艺术作品中随便一个元素都可以被视作第一个元素，而每一个元素也同样都可以被视作第二个由前者以合法性来要求的元素，所以艺术作品作为整体就具有了必然性的特征。这就是人们所说的艺术作品的内在框架。这是必然性所具有的另一种可能的形式，它并不是由任何外在的法则强加给作品的，而仅仅是来自作品它自己的。在伟大的艺术作品面前，我们从双方的纠缠里感觉到自己摆脱了生活的偶然性，并处于一个合法性的王国之中——同时也处于一个自由的王国之中。因为，正如我先前所言，如果我们所得到的并不是那种仿佛可以让我们在空的空间里站稳脚跟的东西，相反，我们的真实性必须通过我们称之为法则的那种理想的必然性，来把其各种元素连

接在一起，并使其持续不断的涌动能够确信这是如此正确的，那么，当我们之上的法则以及我们之中的法则并不是一种从陌生之处得来的东西，而是被赋予这种此在且从一开始就已经存在于这种此在之中的含义的时候，这种必然性就会成为自由——似乎我们的实存问题以及这个问题或多或少的完美解决方案，都只是从两种不同距离记录下来的同一个内容的图像而已。与此同时，人们可以从所达到的至高点来大胆地思考我们的现实和我们的法则——这种法则具有两种形式，我们各元素的理想形式以及我们各元素必然的交互效用形式——它们只是两种不同的表达方式，是某种更深层的统一所具有的一种双重的自我发展，而那种统一可能会被我们称为我们的**本质**；仿佛就是在这两种造型之中，我们意识到了一种最深刻的东西，意识到了一种直接不可陈述出来的东西，它们并没有使我们遭遇我们是什么和我们应当是什么的分裂，也没有把我们分裂成我们各生命元素的已给定的总和，以及由这些生命元素的交互效用法则来使它们交织而形成的统一。也许艺术作品最令人震惊之处就在于，我们从它那里获得了我们自身这个最终奥秘的一个象征：一个客观的构造物，它的现实就是理念和法则——它的理念和法则就是现实。与此同时，因为它是由人自身所创造的，所以它可以保证这样一点，即两者中的任意一方都同时既是分裂也是反对分裂的保障，都是我们缄默的深层本质中的一个分支。

19　康德:第十五讲 [①]
（1918）

　　在那些引发内部世界历史转变的人物中, 也许没有哪一个人会像康德这样如此坚决地抵制天才这一称号。他那精准到迂腐的本性, 那有条不紊的思维中一丝不苟的严谨, 使他看到, 天才的迅猛果敢和自由完全无法与科学精神相容。他本性中那特有的复合性, 将某种完全自主式的思维中最为勇猛的活力堵塞在了一个庸俗的系统中, 最终导致了这样一个事实, 即他那最冗长、最繁杂的作品——《判断力批判》, 由于一再重复同一类句子, 又具有强大的体系, 几乎把读者逼入了绝望的境地, 然而这部作品或许也承载着他自身最闪耀的天才痕迹。因为这完全就是天才的本性, 他可以知道那些人们完全没有经验的事, 可以表达那些自身无法判断其意义的事; 与此同时, 这部作品包含了对人们近来所关注的审美享受问题的反思, 这种反思预先认识到了现代审美意识中的精华, 但人们在他的生活中几乎无法找到这种反思的经验基础。因为这种生活在18世纪的一个小城市中是完全不可能出现的, 在那里, 此在的一切生动装饰都微乎其微, 他也从不曾有机会去欣赏某件伟大的艺术作品; 于是, 他在宣告那些有关美者之本质的最深刻醒悟的同时, 也赞扬了这

[①] 此文是在1903年发表的《康德与现代美学》一文基础上修改而成的, 收录于《康德》中, 该书自1904年出版发行后, 又多次再版, 此处使用的版本为1918年第4版。——译者注

样一句诗:"太阳喷薄而出,就像安定从美德中涌现一样……"他将此视为诗的完美典范!在此毫无疑问的是,这样一种绝对的非艺术原则,这样一种对于内容的同情,完全要归罪于他的谬赞。在哲学史中,精神的日益提升和其不完满性相交织的情况肯定要比世界上任何其他地方都多,也许不会有第二个地方,能够让一种坚定的天才本能在同样对现实一无所知的情况下,从粉饰某种顽固的体系癖好中找到自己的出路。《判断力批判》的意义恰恰在于,它与当下那些以不同途径获得的审美信念之间的关系,在我看来,要清楚地说明这种特有的意义,最好是把它的基本思想与其他后来的那些独立于康德的基本思想加以对照。

他那无比敏锐的思维,加上那让人难以忍受的、冗长的论述,形成了一个他一贯所特有的整体,这一点从他最初的规定中便可窥见一斑:在某个我们称之为审美事物的对象上所获得的愉悦,是完全不依赖于这个对象的**实存**的。与此同时,这一点可以被依照如下的方式进行解释。对于每一个事物来说,具有分析能力的头脑都会把用于规定该事物的全部特性与"这个可如此限定的对象在现实中实存"这一事实区分开来;因为我们能够完全撇开后一个事实,能够纯粹客观地、纯粹根据其质性内容来设想无数的事物,而丝毫不必质疑,这些想象的对象究竟是否也是现实的。但是,当这种问题被提出的时候,当人们对某个客体的兴趣和欣赏取决于它的具体明确性和可经验性时,我们便超出了审美的领域。要想让我们居住在一个房子里,拥抱一个人,在一棵树下乘凉,并能够因为拥有这一个事物和另一个事物而感到愉快,那这一个事物和另一个事物就必须是实实在在的。但是,如果仅仅是这座房子、这个人、这棵树的直观形象就能使我们感到高兴,而不管那些真实的关系是否使我们证实了其实存;如果这种幸福感一成不变地持续下去,那么,这些显象应该也会像海市蜃楼一样展现出来,仅仅保留感性的形象,仅仅保留那纯粹的直观内容——因此,只有这样,真正的审美才会从各式各样欣赏世界的可能途径中脱颖而出。因为只有这样,美的领域中所闪耀的全部自由和纯洁才能得到解释;只有这样,我们与诸事物之间的欣赏关系才会真正局限于它们的直观形象,局限于我们不触碰它们而远远地欣赏它们时所

保持的距离。一首诗的诗意与其内容是否符合现实也许是完全无关的，因此，从这个方面来看，音乐是最完美的审美形象，因为在音乐中，人们更强烈地摆脱了对于实存的一切兴趣，甚至连对这样一种实存提出疑问都是不可能的。在这一事实中，康德看到了美的事物与所有仅仅在感官上令人愉快的事物之间的根本区别；后者要依赖于诸事物的可感性，它们必须直接作用于我们，因此，我们对它们做出的反应带有感官上的快感。只有那实际在场的东西，才会给我们带来感官上的享受；但是，对我们来说，那早已消失的事物，即使其形象只存在于我们的意识中，却仍然可以是**美的**——因为即使它曾经是在场的，审美享受也并不在于它凭我们的感受能力所产生的直接印象，而是在于更深层次的反应（后面再进行解释），它使我们的心灵与其单纯的事物形象联系在一起。感官上吸引人的东西对我们来说是有价值的，因为我们欣赏它；反过来，我们欣赏美的事物，因为它是有价值的。但是，只有当欣赏不依赖于实存，而依赖于事物的各种特性或形式的时候——我们必须把事物的这些特性或形式评判为有价值的，不论它们是否具有某种实存的可感性，因为实存没有为它们带来任何质的变化——后一个阶段的发展才是可能的。

康德将美感定义为一种对实在毫无兴趣的快感，如果人们要追问这一基本规定在心理学上的依据，那么，在我看来，这个依据在康德那里和在他的后继者那里一样，都要追溯到这样一个事实，即美在传统意义上只依附于由眼睛和耳朵带来的各种印象，而不包括触觉。在心理学上，这种触觉也就是真正的实在感；只有我们能够或有可能抓住的东西，对我们来说，才具有完全的现实性。画布和大理石当然是具体明确的；但是，就像书页上的诗一样，人们在画布和大理石上所触摸到的东西并不就是艺术作品——更确切地说，艺术作品仅存在于脸部可以触及的那些形式中，且那些形式是其他任何感官所无法触及的。由于可视性和可听性从那总是与它们联系在一起的、惯于向我们提供经验现实之保障的可触性中分离了出来，单纯具有审美效果的事物便和现实产生了距离；事实上，在审美的领域中，我们没有兴趣追问后者，因为这个领域从一开始就排除了被我们视为通向现实之唯一桥梁的那个感官。

我们的审美判断不关心其对象在经验上可感的存在或非存在，这起初只是一个否定性的规定。康德由此得出结论，只有诸事物的形式才承载着它们的美，这样一来，康德就将这个否定性的规定转化成了肯定性的规定。例如，各种颜色的吸引力和诸多个别音调的吸引力一样，都要与感觉的**内容**联系在一起，因此这样的吸引力依赖于对象的真实实存，因此它也能够令人感到愉快，令人在感官上感到高兴；但是，它不能干涉趣味判断，否则便会玷污趣味判断的纯洁性。所以，在一切造型艺术中，素描是十分重要的，各种颜色虽然可以使对象在感觉上具有吸引力，但却不能使它在审美上成为美的。与此同时，和各种感官的吸引力一样，这种在形式上的限制也否定了审美判断中**诸多思想**的重要性。也许，当一些直观上美的东西被嵌入诸多与其形式相矛盾的目的关联中时，它们对我们来说便失去了其审美价值：比如，某些装饰图案本身是美的，但用在某个神圣物品上却非常不合适；某种脸型，出现在纳西索斯（Narzissus）身上是美的，可我们却坚决反对它出现在玛尔斯（Mars）身上；一些建筑艺术的元素可能展现出了最美的形式，但如果它们无法在建筑内部满足其静态目的，那它们就是最令人厌恶的。只是这种判断所涉及的恰恰不是诸事物的纯粹形式，相反，它依赖于诸事物的含义和各种目的，而这些含义和目的是根据诸事物的真实实存被纠缠进其中的；它们与我们的趣味无关，相反，它们与我们对某些关系本质的认识有关，与我们的道德兴趣有关，与我们的思考有关。所以，一个纯粹的趣味判断拒绝所有那些存在于诸事物直接印象以外的标准；虽然它对诸事物的**评判**不同于那种只享受诸事物的感性，但是，它也只是评判**它们**而已，并不评判它们对于诸目的和诸价值的意义，尽管这些目的和价值可能是至高无上的东西，但只有跳出对诸事物纯粹的、形式的直观，诸事物才能与它们建立起某种关系。

最值得注意的是，人们在此觉察到了，一个真实的、被深刻而清晰地领会到的原则，是如何由于其应用的狭隘性而导致完全误导性的后果的；人们只需要赋予它康德本人不曾给过的宽广度，就可以使其完全合法化。首先，将绘画艺术的真正审美价值仅仅归于作为"形式"之唯一

承载者的素描，是一种完全错误的看法；恰恰相反，在绘画艺术中，各种颜色完全不会考虑由其边界所勾勒出来的素描，它们仅仅被看作是一些彩色的斑点，它们之间相互形成的各种形式关系会唤起一种纯粹的审美判断。各种颜色如何依照相似性、互补性、对立性进行面积分配；各种局部颜色如何融入整体的色调；分散的同色斑点如何形成一种相互关系，从而形成一种维系整体的力量；如何通过一种主导颜色和其他一些渐次变化的从属颜色，来获得一个拥有清晰组织的绘画空间——这一切都是艺术作品本身最重要的组成部分，它们完全超越了我们对于个别颜色印象的直接感官层面的好恶，所以同样也属于绘画的形式，就像其素描一样。康德这种说法的完全正确的含义是，艺术作品是一个由多样事物所组成的统一体，所以它的本质在于其各组成部分之间的交互效用。由于每个单独部分都与其他任何部分相互关联，由于每个元素都要通过整体来规定和理解，而整体又要通过每个元素来被规定和理解，所以，艺术作品便形成了那种内在的统一性和自足性，使得其成为一个自为的世界。但是，这就意味着，艺术作品是形式；因为形式是各种元素彼此相互联系并组合成某种统一体的方式；完全简单的东西以及无差别的东西都是无形式的，完全不连贯的东西也一样是无形式的。一件艺术作品的产生，是由于人们将散乱的此在内容带入了一种相互的关系中，使它们在彼此身上找到了它们自己的含义和它们自己的必然性，从而使它们身上闪现出某种统一性和某种内在的满足感；可现实从未注意到这种统一性和这种内在的满足感，因为在现实中，每个此在都置身于一根不可估量的因果链条中。所以，艺术当然就最为极端且最为彻底地表现了人们所谓的"诸事物之形式"，与此同时，这种所谓的"诸事物之形式"无非就是多样事物的统一体。

人们可以更轻易地去除另一种自愿的自我限制，康德借此以某种看似一致而实则不一致的方式，加强了对美的精细划分，使其相悖于理智和道德的所有要求。美不必依赖于诸概念，因为诸概念是对象依照各种自然准则、历史准则或道德准则所要求的；美是我们心灵的自由游戏，因此也是完全自主的，一个对象令我们喜欢或不喜欢，与它是什么或应

该是什么都完全无关，就只是喜欢而已。这样的后果便是，严格来说，康德只承认花朵、纹饰、无词的音乐，简而言之，只承认那些不意味着任何确切事物的形式是真正的美。因为，一旦人们要求一个对象具有一种超出其纯粹直观形象的功效，并依赖于此来对其做出审美判断，那就会把某些来自纯粹审美感觉之外的东西掺杂进来；但通常情况下，例如，在对人的形象进行评判时就是这样的，与上述例子相似，像维纳斯一样的美，并不就是像雅典娜一样的美，或者说，对力量、性格、德性表现的要求构成了我们承认某一人的形象之为美的前提。人的所有那些非直接可见的品质，无论就其自身来说，还是就其固有的价值来说，都与其外表的审美评价无关，这一点非常正确。但是，这丝毫不妨碍它们被纳入人物的整体形象中，同其他所有元素一起，决定纯粹的审美形式或非审美形式。在这里，只考虑诸形式独自的、内在的意义是不大可能的，就像说一个鼻子的美在于其呼吸功能一样。一个特征，在维纳斯身上会令我们欣喜，而在雅典娜身上却令我们厌恶，这并不是因为这个特征与雅典娜的概念发生了矛盾，而是因为这个特征没有与雅典娜身上所有其他实际的特征形成和谐或统一的视觉形式。举例来说，如果所有的特征都与这一特征相称，那么，就会形成一个我们在审美上完全喜欢的形象；这样，我们自然就会称之为维纳斯，而那种认为它应该是雅典娜的看法似乎就会显得很奇怪，似乎是一种历史性的误解，但是，这种看法也许不再会引起**审美**矛盾，相反，在这方面，它与维纳斯的正确命名一样都是无关紧要的。

在审美领域中，这种提升内容的重要性与合目的性的做法，也许在戏剧中是最为明显的。这里发生了无数纯粹的事实过程和心理过程，当我们在审美上得到满足的时候，我们就必须根据真实世界中的各种经验，亦即根据那些与艺术作品本身无关的标准，来把这些过程评判为正确的和恰当的。这绝对不是脱离审美领域，相反，这只是要把其他一些此在领域中产生的各种事实与关系作为物质材料纳入审美领域之中；与此同时，如果艺术作品要具有充分的形式统一性，那它就必须和这一物质材料的各种内在准则相协调，就像雕塑作品在其造型上必须要符合大理石或青铜的特性一样。因此，那些来自诸实在或诸概念的要求必须要

得到满足，这些要求的提出并不是出于它们自身意义，而是出于艺术作品统一性，因此是艺术作品利用了它们，正如雕塑材料的特性不需要作为矿物学或物理学事实来加以考虑，而仅仅是出于其审美意义来加以考虑一样。在这里，康德对形式这一概念的理解也极为狭隘，他认为，如果趣味判断依赖于各种间接的审美前提，依赖于各种概念和事实前提，就会失去其纯粹性。他没有看到的是，这些概念和事实前提恰恰都被提升为了审美条件，它们能够将它们自己的意义转换为审美基调，因此，它们也有助于形成美者与艺术作品的形式统一，与那些起初纯粹的审美元素一样具有合法性。

康德用他自己的原则来限制这个原则，这本身就是极其不合理的，但他仍然借此原则预先认识到了现代纯粹艺术观念的基本情感：艺术作品绝不会从非艺术的东西中汲取其意义。无论艺术作品的内容在其伦理方面或历史方面、宗教方面或感官方面、爱国方面或个性方面是多么重要和感人，只要我们应当在审美上对艺术进行评判，那艺术就绝不会从那些方面中获益，我们的判断只与这一材料的塑形有关。艺术作品仅仅在其各自可见的、可听到的、戏剧性的显象领域内发生，不会从在某种程度上超出显象的东西中获得支持或滋养。于是，康德把艺术的——在康德看来，也就是美的事物的——这种专断独行，在丝毫不带有一点儿损害的情况下，归入了一种更普遍的人类价值判断类型中。正如我们所强调过的那样，对美的事物的愉悦感并不源于对象对我们意志目标的合目的性，也不源于对象对任何客观事件的合目的性。然而，在这种游戏中一定存在着某种合目的性；因为通过审美享受，我们感到自己精神振作，感到自己在我们的生命进程中得到了提升，我们渴望留住审美享受，渴望沉浸于其对象之中，可同时我们又觉得自己是自由的。面对美的事物，我们同样获得了满足感，这种满足感与我们看到完全符合目的的事物时所得到的那种满足感是一样的：这种情感就像是，显象的各种偶然性受到了**某种**含义的支配，个别事物的单纯事实性渗透着某一整体的重要性，此在的散乱性与不连贯性至少在这一点上获得了某种心灵性的统一。但是，由于美的事物拒绝一切与某种确定目的之间的关系，因为这

种关系可能会立即将美的事物从纯粹审美领域中排除出去，所以，康德把美的事物的本质描述为"无目的的合目的性"：这意味着，它具有合目的性的形式，却又不是由某种可指定的个别目的来规定的；仅仅通过对于它的直观，就能使我们多种多样的心灵能量置于那种紧张与松弛、和谐与有组织的关系之中，而通常来说，这种关系只与我们看到并享受各种合目的的事物以及充满目的的生活有关。人是设定目的的生物，人们有权（当然这种权利是十分有限的）强调这一点，并将其视为人类有别于动物的特殊性质。我们的生活内容被塑造成了各种目的和手段，它们相互联系在了一起，这样我们的生活便获得了其意义和凝聚力，获得了其成就感和满足感。我们称之为美的东西，是那种在我们心中引发了合目的性的主观反思的东西，但我们却无法说出它服务于谁或出于什么目的。因此，它似乎是以其完美的纯洁性与超然性，为我们提供了人类此在的典型满足感。

如果说，相比于在具体细节中揭示出来的真实此在，我们在美的事物和艺术中感受到了**游戏**的轻松与自由，那么，这一点就已经得到了解释。因为游戏就意味着，那些本来承载着生活的现实内容，并由生活的现实内容所构成的功能，现在被人们以纯粹形式的方式来使用，并没有获得内容上的填充。打赌和捕猎，摔跤和欺骗，建设和破坏，这些都是生活的真实目标所要求的，却又都在根据一些纯粹理想的内容来进行游戏，都是出于一些理想目标——或者，更确切地说，甚至不是出于那些理想目标，而只是出于功能、主观行动中的乐趣，这种乐趣不带有任何超出这种行动本身的内容。这就是席勒美学中那句话的真正含义：人只有在游戏时，才是完整的人。只有在游戏时，也就是说，在我们的行动只围绕着自身，只满足自身时，我们才绝对是我们自己，我们才是完整的"人"。这意味着一种心灵功能，该功能在任何意义上都不需要具体的内容。因为美不是存在于客观存在的诸事物之中的东西，相反，它是客观存在的诸事物在我们心中所激起的一种主观反应，或者，正如康德所说的那样："（它是）一种我们用以接受自然的偏好，（可它）不是自然向我们显示出的那种偏好。"它是我们心灵能力的活动，是我们心

灵能力的"游戏"，它本来是被用来在实践上和理论上驾驭现实的，但现在，它只是为了它自己而存在，在自己本身中摇摆，并因此而行进于纯粹的和谐与自由中，这种和谐与自由不允许它担负那些具体的表象和目的。

因此，康德用天才的直觉描述了审美情感的现实性，或者更准确地说，描述了其理想的完美化，而它的现实性只是接近于这种理想的完美化——同时，这也是现代发展史解释的方向。审美价值凌驾于外部生活的各种需要和目的之上，但这丝毫不妨碍这些价值从外部生活的各种需要和目的中历史性地发展出来，就像人类灵魂的精神高贵并不会因人类曾经起源于某个低等物种而蒙羞一样：如果人没有比动物更高的出身，那么，他一定有某种更高的未来。人们早就注意到，我们称之为美的东西，是那些出于实际原因而有用的事物所具有的形式。叔本华解释说，女性身体的形式对我们来说在审美上似乎是完美的，因为我们潜意识地认为这种形式适合于物种延续的目的。我们所说的美丽面容，也许是那些根据远古的物种经验，和德性特征、社会上合目的性的特征联系在一起的容貌——然而，偶然的遗传也常常会把这几者分开。事实上，任何极具特色的相貌，即明确显现某种内在性的相貌，其审美吸引力可能都源自这样一个事实，即本性的外部表现，虽然对于个体来说并不总是一种最有益的品质，但对于其所处的社会环境来说却是最有益的品质。同样，各种除了人以外的形式也是如此：建造艺术的美显现为负重与承载力、压力与张力之间的完美比例，简而言之，就是对于作品的存在和目的来说，最合目的性的结构。在我们看来，所有的空间形态都是美的，它们以清楚明了的方式来划分空间，因此对于实现各种实用目的也是最适合的，正如所有的生理现实和心灵现实一样，它们都在以最小的努力来获取最大的成功。但是，当审美价值脱颖而出时，所有实用目的就都被遗忘了；持续的遗传、大量不言自明的经验早就使那些实用目的成为无意识的，它们使得它们自己的形式只具有普遍的意义，虽然这种意义曾经是通过其更加具体的内容而获得的，可现在，这种意义却只变成了一种合乎情感的意义。这就是合目的性的意义，目

的已经由此而消失了，余下的便只是对那些沉寂已久的愉快或实用性的内在共鸣，而这种共鸣也已脱离了一切的物质材料——康德用"无目的的合目的性"这一周密的措辞对其进行了概括。我远没有将审美价值的自足性消解在这种目的论之中。只是它与康德的各种原则是和谐的，而且它至少没有给审美事实提供任何荒谬的起源；它把这些原则编织进了十分广阔的生活之中，使它们从不可避免的生活及生活的成长条件中发展出来。只有这样，当它的吸引力仍然受限于一些个别的、具体明确的目的时，它才会被继续束缚在生活的低层和非精神层面。但事实上，如果留下的就只有纯粹的形式，只有其独特的含义与精神，那它所表现的就是生活中最美好的精华；在合目的性中，各种目的都消失殆尽，这种合目的性便是那"多彩的余晖"，我们在它之中拥抱生活，因为它自身超越了生活——却也来自生活。

　　这是精神史中最为特别的一种经验，显然，康德就此所描述的基本审美信念根本不是源于他同诸审美客体的积极关系，相反，这种基本信念只是间接地出于科学理智的需要，而将美者的概念与感官上快适者的概念、真者的概念、道德上善者的概念完全精准地划分开来。他的整个思想倾向是，把此在的诸领域分配给接纳它们或产生它们的各种心灵能力；因此，他清晰且公正地分割了内在多样的主体，也由此分割了多样的客观世界，并使得每一个部分各得其所，这种清晰和公正是他进入哲学发展时所采取的伟大姿态。最初，他只是在极其普遍的意义上将美者视为一个自己立法的领域，因此，美者必须根据它自己的**边界**来加以确定。由于它们对一切实在都漠不关心，所以便总是和感观事物以及道德事物相对立。一切感官兴趣都会与可感事物联系在一起，因此，它是现实的，或者说，我们希望它具有现实性；一切道德兴趣都会与那**本应**现实的东西联系在一起，即使它可能不会被完美地实现。然而，审美判断与诸事物的单纯图像联系在一起，与它们的显象和形式联系在一起，无论它们是否从具体明确的实在那里得到了支撑。但是，相对于一切认识判断来说，一切审美判断的界限都在于其情感特征；在这里，各种心灵运动所达到的最高点是无法用诸概念来描述的，诸概念的功能在于概括总结

直观的个别事物,因此是一切**认识**的基础。思维所能达到的最高境界是各种形而上学的概念,没有任何直观形象能与之相称——但审美情感所涉及的是各种直观形象,没有任何概念能与之相称。然而,这并不意味着,审美判断是肆意的或毫无根据的;只是,它的根据不在于我们的心灵所构造出的那些确定概念,而在于那种十分普遍的、内在和谐的情绪,在于其能量中那种有机的、对其**一切**目的都有益的张力与调节,它超越了一切个别的进程,因为它只是它们纯粹的、最超然的功能。康德从这种情况出发,解释了趣味判断的特点:没有人能够像说服别人相信某个理论命题是正确的那样,说服别人相信他的趣味判断是正确的,同时,每个人都认为,他在凭借"这个和那个是**美的**"这样的判断,来表达某种有效的、实际上被所有其他人都承认的东西,与纯粹的感官愉悦不同的是,在这种愉悦中,每个人都只是满足于他自己的主观情感。事实上,没有人能够认真地争论牡蛎好不好吃,麝香的气味是令人愉悦的还是令人厌恶的;但是,一件艺术作品是不是美的,却会引发最为激烈的争论,就好像人们可以为此找到证据以及理智的信念一样,但数以千计的经验表明,这一切都是虚幻的。使现代人重新对审美价值产生如此强烈兴趣的,是客观立场与主观立场之间的独特游戏,是个体趣味与那植根于某种超个体的普遍事物中的情感之间的独特游戏。然而,康德的观念解决了这一冲突:虽然审美判断可以说是建立在概念与合目的性的基础上的,但它并不是建立在**确定的**概念与合目的性的基础上的,而只是建立在普遍状态的基础上,就像是建立在心灵形式的基础上一样;它在构建认识与目的时采纳了这种形式,但在这里,这种形式并没有发展为那些认识和目的,而是继续停留在自身之中,仅仅表现为一种情感。与此同时,个体内在的普遍性,使审美判断摆脱了我们所有那些被特定内容单一化了的印象、感觉与情绪,使它似乎走出了个人有限的差异性,更接近于所有个人共同拥有的东西。

虽然认识与合目的性建立在这样一个事实基础上,即从属于低级心灵能力的单一观念,要服从于或依附于另一个表现了较高概念或目的的单一观念,但在这里,根据康德的解释,全部心灵能力本身都进入了这

些运动以及功能性关系之中。当然，现代心理学还不能完全接受这种解释。现代心理学不再考虑"心灵能力"，因为它们是构成人的具体元素，它们彼此作用与联系，就像人与人之间那样；现代心理学认识到，这些概念是一些纯粹的抽象概念，它们被以神话的方式，假设为独立的客观实体。然而，这种不完美的表达也许的确包含了一个持久坚固的核心。也许审美吸引力激发了我们格外广泛复杂的想象，这些想象一直停留在意识阈限中，并且只允许它们之间到处形成的普遍关系形式浮现出来。特别是在艺术面前，这种从此在的所有个别性与片面性中解脱出来的感觉，可能就源于这样一个事实，即鲜明的个别事物，就像来自艺术作品所触及的某个中心点一样，在我们心中变得生动起来，虽然它所凭借的并非是杂乱的偶然联想，而总是以典型且有意义的形式呈现出诸多表象之间的关系、魅力和联结。康德用"心灵能力"来代替这些心理内容的真实关系，这些心灵能力仿佛载着这个行为的各个部分，康德借此虽然不切实际，但却尽可能全面地表达了这样一个观点：单个的直观形象，只要它是审美的，那它就会超越其直接界限，召唤出**整个**人类；当全部的、至少潜在地包含了一切可想象内容的力量（而非心灵中任何个别内容）同时出现的时候，这种情况就会发生得更加彻底。各种审美元素在无差别地对待一切现实的情况下，凭借轻松的游戏发挥效用，也正是这种轻松的游戏，才使得心灵领域作为整体来发挥作用成为可能，反之，如果内在进程要承载沉重的现实，那心灵领域便会受到阻碍。与此同时，这种黑暗的意识意味着，精神的诸多基本功能在这里是作为整体来起作用的，这是所有心灵的共性，因此，这些黑暗的意识使我们相信，我们**不可能会**孤零零地做出这些判断，实际上，只要允许其他所有人也都以同样的方式来看待这一客体，那么，他一定也会做出同样的判断。因此，在同样的精神发展水平上，诸审美判断的所有差异可能就只是源于以下事实，即在我们心中，那种普遍的人性似乎说明，我们心灵力量中的那种纯粹关系与形式游戏已被认为是完美的了，然而事实上，情况并非如此，因为，有些印象虽然可以使这一个人兴奋起来，却远远不足以使另一个人兴奋起来。人们可以认为康德的这个假说是令人满意的，或者是令人不满意

的，但无论如何，它都是第一次也是最深刻的尝试，它试图在审美领域内，将（康德所不想要放弃的）现代人的个体主观性与（康德同样需要的）所有人的超个体的共性调和在一起。需要承认的是，在诸如审美趣味这类如此不值得讨论的事实中，仍然存在着一些普遍有效的东西，因为它们就源于我们心灵力量中完全超个体的和谐，当然，这些心灵力量有可能是根据个体诱因或错误诱因来开始它们自己的游戏的——这是现代精神对审美领域的首次干预。因为，这种精神问题大概都可以归结为一个问题：个体的自由与多样性如何在不陷入无法则以及孤立的情况下存在。康德将审美判断看作这个问题的存在形式之一，他对审美基本问题的解决，使我们极其清晰地感觉到了我们心中的个体性与普遍性之间的张力，也使我们极其清晰地感觉到了它们自己对于和解的渴望。因此，相比于这一解决方案的事实价值而言，康德也许在更多地服务于近百年后才被意识到的需求，那就是，把审美问题与生活的终极问题交织在一起。这也使得人们逐渐地相信，正是在这些相互交织的新难题中，人们才有权去探寻各种新解决方案。

20　日耳曼风格与古典罗马风格

（1918）

　　我们在我们当下的人和事物上，甚或在过去——我们有关于这种过去的某种印象和某种了解——的个别人物和作品上，除了感觉到它们造型的个体性，它们本质中特别的性质、意图和力量，还会更清晰地感觉到某种更普遍的东西，某种超出个别而被放置的其形式之法则。从归属于某种特定文化时代、某种特定民族生活的一切事物那里，我们迎面收获的是一种共有的语调或品性，它有规律地贯穿了一切最多样的东西；更确切地说，它并没有排除个体的东西，这种东西表现自身的方式，是完全被体验与被创造之物的节奏与色彩，是最多种多样的诸内容之某种综合性形式，基于此，我们认为这种东西从属于共同的时代、共同的民族以及共同的基本思想意识。我们称之为时代或民族的**风格**、一般的生活表达，而这种生活表达要屈从于诸多受空间与时间限制的片段；与此同时，风格的这种共同性，我们虽然很少能精确地描述，但也几乎可以说，我们把它看成显而易见的家族相似性，它让我们觉得某个人之生活的各自片段恰好像**某种**文化时代，像**某种**在生活中诸多领域影响下有了稳定品性的风格。

　　但这些品性不只是根据外观和印象、根据诸特质和价值来进行相互区分；而是高度地说明那些地区不同的本质，说明它们一般所拥有的风

格在其外观上表露得怎样强烈、怎样明显，说明对于个别的总显象而言，它们个体的造型以及同地区所有其他造型都置于某种风格的形式法则之下有哪种含义。我们首先会这样描述一些行为方式、一些说话方式、一些艺术品所带来的印象：它们是风格化的——而在其他情况下，我们感受不到诸多完全不同的内容所拥有的此种形式规定性。

毋庸置疑，当我们从所有表达生活的层面出发考虑现今艺术时会发现，跟日耳曼艺术——至少从中世纪直到伦勃朗——相比，古典时期以及意大利文艺鼎盛时期的诸作品恰恰先引发了这种有关"风格化"的表象。几乎可以说，它们风格中独特的性质，使得它们看起来似乎呈现出了更多的风格。在日耳曼艺术中，单个作品中的个体特点远远超过那些指向一般法则且基本上和他者共享某种造型的印象因素，以至于人们难以将它称为风格化的。它们形象中的共同性——由于它们仍处于某个在好些方面上统一的文化圈内——在单个形象中攀升得并没有那么高，所以它不会被看成是主导性的。然而，它们也具有某种风格。但是，这种风格的质性本质要如何以这样的方式区别于那些其他地区的风格，使得属于这种风格的诸作品以更加强烈的方式并凭借表面上更广泛的可见性，来显示出风格这一事实？

如果我们想要极端地以伦勃朗来代表这一派别，那么人们可以进行这样简要的对比：古典文艺作品寻求面向生命之显象的形式，而伦勃朗的作品试图通过显现着的形式描绘生命。就古典文艺作品中的艺术人物而言，似乎总会浮现出某种确定的形式、某种诸表面部分相互间合法的关系，而这种关系在一定程度上给被描绘之物规定了轮廓，它通常如同图示一样，无疑是完美均衡的、和谐的、有纪念性的；与此同时，那被描绘之物的生命促使这种形式得以实现，并在这种形式中寻找其艺术成型的意义。有时，一个这样的图示可以简单地以几何的方式来表达，也可以被它当时的艺术性填充所替换，甚至在这种抽象中还有某种意义。借此，形式显然在使它变得具体的独特生命面前拥有某种特权。因为它里面可以充满各种各样且有所区别的鲜活生命，它是那些生命的普遍物，且这种普遍物由此相较于显象上的个别物得到了某种突显。在此起效

用的是,古典罗马式风格对于明确的一目了然性的追求,对于外在显象之合理封闭性的追求。正如一般典型的日耳曼艺术那样,在伦勃朗的作品中,我们找不到如此可抽象化的、超越个体性的图示。在此,每个画像拥有的都只是它自己的形式,而在这种形式中不能装入任何其他内容,它刚好只存在于这一个体上,就普遍层面而言,它没有任何意义。但这恰恰说明,生命在此规定着表现,生命一直都只是单个人的生命,且不论情况怎样变化,生命都只能以这样一种途径流逝。它如此强烈地拒绝一切普遍化,以至于它根本不需要像其他那些东西一样特别地去强调它的特点、它的异-在 (sein Anders-Sein)。在意大利艺术强调个体化的时代——且这样的行为尤其发生在意大利15世纪①——这些艺术总是在这样的形式中出现,它具有某种做作的强调性,具有某种故意的自我-显露,简而言之,它是某种和解,而这种和解在其对象的所有分别性下却一直都以共同的标准为前提,就仿佛以某个要点为前提一样。所以,这种传统是极其独特的,在那时的佛罗伦萨并没有出现过针对男性服装的时尚,因为每个男人都希望以独特的方式进行穿戴。这种持续看向他者的行动,恰恰泄露出那种要在他们面前突出自身的愿望,正如罗马式的感觉方式非常依附于那种普遍物一样,而这种普遍物超出了其反面那种迅速消逝着的、怪诞的假象,是某种可以被强力感觉到的风格的条件。伦勃朗大概从不会沉溺于对个人特点进行那样登峰造极的描绘,个人特点最终仍然要走向外部的形式,因为对他而言重要的是,在这种个体化中,生命可以说是由自身、完全从内部来使自身成形的。

伟大的古典肖像画肯定也来自生命。可是,在生命被当作成长、内部动荡以及命运,并为之带来某种确定的个体造型后,这种造型就被捕捉到并被挑选出来了,它被依照艺术准则塑造成为某个自足的形象,而这个形象表现出了诸显象部分相互间的关系:某种单纯直观物的新的合法性现在规定了生命进程的这种结果,而这是由那进程自身提取出来的。这个如此得到的形式被动荡、被完整的变动概念抽走了;只有生命

① 意大利15世纪亦即意大利文艺复兴初期。——译注

能够改变自身，它能够产生诸多其他形式，但每个形式自身都能无时限地维持。所以，极其特别的是，它可能的确是独一无二的，它获得了某种超然于涌入它之中的生命的有效性，获得了某种使它产生风格化印象的超个体性的特性——然而，这和伦勃朗那种经由奔流澎湃的生命动荡而得来的人物肖像画相去甚远。

如果人们以更依赖外部转变的某种方式遵循对应风格之量的风格之质的含义，那么我们就会面临对公众生活或某个观众生活的突显，而这使得地中海人民从日耳曼人的生活趋势中分离了出来。希腊雕像中的人以他的美为骄傲。尽管他的实存拥有一切的封闭性以及自给自足性，但他没有放弃对与他同样的人的尊重和赞赏。在希腊人那里，这个具有代表性的东西是与单个的人连在一起的，而这单个的人在自身中支撑着城邦，且觉得自身要对它负责。在意大利文艺复兴时期，许多绘画作品都会呈现出一种有着众多角色的场景，然而在这些画面场景中，每个人物形象要如何在事件经过之内仍有意识地实现其功能是一目了然的，因为，他也是为了自身而想要得到关注，他在一定程度上得到了一个精神上的观众，而在这个观众面前，他展开了他的含义和他的魅力。但是，一个有着这样生命情感的人通过**自身**的表现，还表现了**某些东西**，即力量与美丽，智慧与能量，尊严与深沉——也就是某种普遍的东西，而他是这种东西的代表。这种精神态度在形而上学层面的升华表现在柏拉图的想法中，即每个事物都由某种普遍的理念来统摄它的本质，且一般仅仅作为该理念的可见性意味着某些东西。因为，在为他人而呈现并以他人眼光来塑造其实存形象的这种趋势，以及依照诸普遍形式、依照先在之普遍典型的这种实存造型之间，存在某种更深层的相互关联。人们可以无例外地注意到，无论谁想要在他人面前展示某些东西——也许绝不只意味着爱虚荣、广告宣传或欺诈——与此同时，他都抛弃了他个体唯一性的领域，且扮演为某个成就的载体、某个理念的体现，借用某些典型物的特性与价值，把单纯的人格装扮成以某种方式普遍化的东西。然而，这就是在更坏的情况中，一定要持续以相当大的程度实现它的人之所以容易陷入某种确凿的特性缺失的原因之一，但由此，在古典文艺的

伟大穹顶下,属于风格的某种遍布世界的力量以及里程碑式的意义产生了,而在个体的显象中人们可以感觉到某种占统治地位的超个体的东西。但这恰恰给人呈现出这样一种印象,即此处呈现出的并不是某个在其直接的自我-存在中的显象,而是某个由某种风格占主导进而被提升出来的显象。在此,它对生命以及为他人而自我-表现的公开性进行调解,由此所规定的风格特性同时归根到底使风格事实、使某种拥有巨大共性的形式给定法则获得了一个无法忽视的印象。

在日耳曼艺术中,这种规定风格的社会学要素基本上只显露于其受意大利所影响之处。这在伦勃朗塑造的最极致的人物形象以及事实上所有典型德意志人塑造的人物形象上是完全不会有的。也可以说,它们从不考虑观众,它们不表现自身;它们此在的曲线,在向外无处可转且只包含其人格以及其命运的情况下,回转到自身。因此,它们的特性也很难用诸普遍概念来描述。无论它们是聪明的还是迟钝的,是高傲的还是谦虚的,是强壮的还是温柔的,都不是重要的印象:由于它们不表现自身,所以它们也不表现某个必定总是更普遍的、对个性具有决定性意义的东西。它们恰恰只出自个性问题且存于其中,而非出自某种典型式行为;因此,对这种艺术而言,那种强调艺术家必须使其模特儿风格化为某种"典型"的古典主义要求根本不起作用。当然,它们也揭示出某种超瞬间的、在一定意义上普遍的东西——但是,这不是那与他者共有的东西,而是它们自身的普遍性,是生命整体,而这个生命整体把每个孤立要素都溶解到其持续不断的流动中,或者说,在这个生命整体中,每个孤立要素其实都只能成为这种仅仅此刻可感的总体流动中的一道波浪。在此需要考虑的是,人们能够称之为内在普遍性的东西,不是一种由诸多单个生命瞬间构成的抽象,而是把它们全都容纳在内并作为整体在每一单个生命瞬间中都可感觉到的统一。但是,那种特征化借助于某种普遍物,而这种普遍物是单个人同无限多的他者共有的,且它使每个人对每个人而言都可以被说明——日耳曼艺术并不用这种倾向去表达其人物的本质。

然而,由于普遍性——在抽象-典型性以及社会中彼此-存在的双

重意义上——对这种艺术不起作用,所以这种艺术同我们传统上所说的美之间存在一种十分成问题的关系。当然,美有着诸多最深刻的含义,而这些含义直接且象征性地渗透到个体乃至宇宙最终的本质根由中。与此同时,正如它首先呈现的那样,它是使诸多表面元素根据一定法则有序排列起来的一种关系,是由撒去观看者(这个观看者也可以是其承载者)的某些生命发展向外进行播送的一种收获。然而,这使它同古典艺术的本质有一种直接的相似。因为,正如我们所见,这种东西在生命用以向外而生的诸多形式上展现出来,且依照某种理想的逻辑把它们联合成诸多出色的实存形象;这个产生着的生命自身完全融于其中,它已经把它不平静的、个体的流动升华成了客观的完美。事实发展证实了这一点:除了偶尔的例外,我们直截了当地称为美的东西就是依照诸多古典形式及规则所达到的美感上的完美。但同样肯定的是这一消极证明:在普遍承认的语词意义上,伦勃朗塑造的人物形象几乎从不是美的。因为,在他的展现中,给定结构的动机并非是生命结果的、显象本身自在圆满之形式的永恒封闭性;而是生命本身的进展,正如它由其特有的动力出发且伴随着同命运交织的状态呈现于持续的继续创作中一样——这为他的人物表现提供了最终抉择。然而,在显象的表面上,这种单纯由内部涌出且具有决定性的动力产生的是美还是丑,显然是完全偶然的。他没有要求美成为重要价值,这种行为在古典时期和文艺复兴时期就曾有过,它既体现在普拉可西泰勒斯(Praxiteles)或乔尔乔内所塑造的美好和谐中,也体现在米开朗琪罗所塑造的悲惨暴力中。如果人们长时间与伦勃朗生活,那么人们会发现,有时我们所说的美,对于某物而言,几乎显得像是对出自其最内在、最独特之源点的生命发展的一种外在补充。

但是,当日耳曼人本质中某种普遍的个性特征要以此寻得其最直观的敞现时,那么困难也是显而易见的,而这种困难是罗马民族对本质进行认识与肯定时必须要克服的。所有这些看上去在德意志风格中不灵活、在审美上令人产生疑虑,甚至带有某种侵略性的无定形的东西,都源于这种深层的对立倾向(对此,当然有无数进行调解的中间阶段):在罗马民族那里,生命从形式的完美中接受其指导思想,但日耳曼人则是从

诸多内在力量的法则中得到其指导思想的，而这些内在力量就像源自个体生命的原始层，且不能从它们向外部敞现了的结果推导出同等有效的规范。因而，也许第一个决定没有被贬低，就像它在价值意义上"只是外在的东西"，就像形式只是形式上的东西；更确切地说，在它之中也有一种具有巨大可能性和充实性的人类本质，而我们不应当越过它成为客观的裁判者。如此可以肯定的是，我们的主观存在可以让我们选定这些对立面中的一个。与此同时，我从这种行为中提取出了一个十分普遍的表达：相对于日耳曼风格，古典-罗马风格通常是更高度有效的风格，这从另一方面说明了日耳曼精神难于理解的原因。毕竟风格总意味着某种普遍的东西、某种超出个体且具有决定性的东西，因为它在某种当然具有限定性的意义上更接近普遍-人性，所以，它在一定程度上敞开了一扇更宽阔的大门，接纳无限多的东西进入自身，以便人们可以理解它、评价它。所有风格作为一般风格，似乎就是抽象风格概念的纯粹表现，在这种情况下，它们彼此有某种程度上的相似，所以相反的是，这些特殊种类可以是给定的风格。在某个生命表现中，这样的风格越是回避这个生命表现的个体存在，这个生命表现给予他者的接近机会就越少且越偶然。所以，就抵消民族本性来说，艺术成果似乎也同样是最合适的范例与象征，因为风格化没有在其他成果上以如此感性清晰且如此客观可证明的方式展现出它的限度以及该限度的含义。

艺术与社会译丛

第一批书目

1.《艺术界》，[美]霍华德·S.贝克尔著，卢文超译　　　　　　　48.00元

2.《寻找如画美》，[英]马尔科姆·安德鲁斯著，

　　张箭飞、韦照周译　　　　　　　　　　　　　　　　　　48.00元

3.《创造乡村音乐：本真性之制造》，

　　[美]理查德·A.彼得森著，卢文超译　　　　　　　　　　58.00元

4.《艺术品如何定价：价格在当代艺术市场中的象征意义》，

　　[荷]奥拉夫·维尔苏斯著，何国卿译　　　　　　　　　　58.00元

5.《爵士乐如何思考：无限的即兴演奏艺术》，

　　[美]保罗·F.伯利纳著，任达敏译　　　　　　　　　　188.00元

6.《文学法兰西：一种文化的诞生》，

　　[美]普利西拉·帕克赫斯特·克拉克著，施清婧译　　　　48.00元

7.《日常天才：自学艺术和本真性文化》，

　　[美]盖瑞·阿兰·法恩著，卢文超、王夏歌译　　　　　　68.00元

8.《建构艺术社会学》，[美]维拉·佐尔伯格著，原百玲译　　　48.00元

9.《外乡的高雅艺术：地方艺术市场的经济民族志》，

　　[美]斯图尔特·普拉特纳著，郭欣然译　　　　　　　　　58.00元

10.《班吉的管号乐队：一位民族音乐学家的迷人之旅》，

　　[以]西玛·阿罗姆著，秦思远译　　　　　　　　　　　　45.00元

第二批书目

11.《先锋派的转型：1940—1985年的纽约艺术界》，

[美]戴安娜·克兰著，常培杰、卢文超译 55.00元

12.《阅读浪漫小说：女性，父权制和通俗文学》，

[美]珍妮斯·A.拉德威著，胡淑陈译 69.00元

13.《高雅好莱坞：从娱乐到艺术》，

[加]施恩·鲍曼著，车致新译 59.00元

14.《艺术与国家：比较视野中的视觉艺术》，

[英]维多利亚·D.亚历山大、[美]玛里林·鲁施迈耶著，

赵卿译 59.00元

15.《时尚及其社会议题：服装中的阶级、性别与认同》，

[美]戴安娜·克兰著，熊亦冉译 68.00元

16.《以文学为业：一种体制史》，

[美]杰拉尔德·格拉夫著，童可依、蒋思婷译 78.00元

17.《绘画文化：原住民高雅艺术的创造》，

[美]弗雷德·R.迈尔斯著，卢文超、窦笑智译 78.00元

18.《齐美尔论艺术》，[德]格奥尔格·齐美尔著，张丹编译 58.00元

19.《阿多诺之后：音乐社会学的再思考》，

[英]提亚·德诺拉著，萧涵耀译 （即出）

20.《贝多芬和天才的建构：1792年到1803年维也纳的音乐政治》，

[英]提亚·德诺拉著，邹迪译 （即出）